CHINESE LACQUER ART HISTORY

中国漆艺史

汉至隋唐五代

中

蒋迎春 著

海峡出版发行集团一福建美术出版社

目录 contents

305

第六章

三国两晋
南北朝漆器

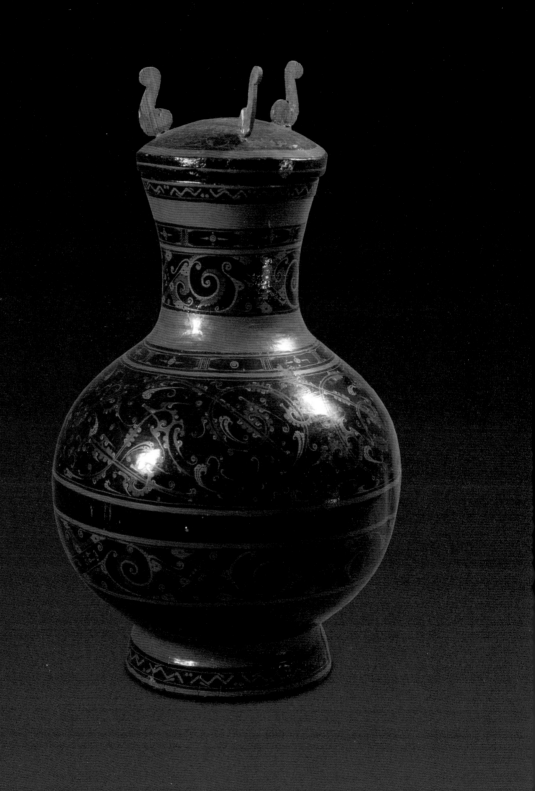

第五章

◆

汉代漆器

公元前206年，刘邦成为楚汉战争的最终胜利者，建立了汉王朝。汉立国逾400年，期间有王莽篡汉建立的短暂的新朝（公元9~23年）及所谓"玄汉"，将之分为西汉与东汉前后两段，或称之为前汉和后汉。长期相对稳定的社会环境，使帝国的政治、经济、文化诸方面都得到高度发展，形成了对后世影响深远的汉文化。以汉族为主体的中华民族也在这一时期形成。这是中国社会发展史上第一个黄金时代，也是中国漆艺发展史上的辉煌时期。

汉代，漆器已全面取代青铜器，几乎深入到社会生活的每一个领域，仅就漆器制造与使用而言，可谓空前绝后。漆器深受社会各阶层人士喜爱，成为一时之趋，生产基本遍及王朝各地。官营漆工场生产规模大，专业化水平高；民间作坊漆器制作兴旺，产量可观。汉代漆器的国内贸易发达，部分产品还远销域外，漆手工业在汉代商品经济中一直占有相当重要的地位。

在全面继承战国及秦代漆工艺成就的基础上，汉代漆手工业发展迅猛，工艺水平全面超越前代。夹纻胎、卷木胎，以及釦器、嵌贴金银薄片、锥画等工艺，此时大放异彩；各类描饰类技法齐备，艺术水平突出。在造型、装饰内容、工艺手法诸方面，此时漆器已全面摆脱青铜器、陶器等其他器类影响，以自身的独特面貌屹立于艺术之林。

汉帝国是在一片废墟上建立起来的。秦末长期战乱，致民生凋敝，人口锐减，乃至西汉初"自天子不能具醇驷，而将相或乘牛车"（《汉书·食货志第四上》），普通百姓之穷困潦倒自然无须赘述。文帝、景帝时休养生息政策的长期贯彻执行，使社会经济逐渐恢复，至公元前141年汉武帝刘彻即位之时，社会面貌已判若两样。汉武帝在位长达50年（公元前141~前87年），政治上，通过

颁行"推恩令"等措施，加强中央集权；经济上，改革币制，禁郡国铸钱，实行盐铁官营、平准均输等制度；军事上，北扫匈奴，南征诸越，东灭卫氏朝鲜，又经营西南，广置郡县；外交上，派张骞出使西域，沟通欧亚。其一生功过后人多有褒贬，但对中国历史的影响至为深远。就是在汉武帝时期，帝国疆域向外大大拓展，各地文化面貌渐趋一致，汉文化与汉民族初步形成。

关于汉代分期，当前学术界流行七段和四段两种分期法，前者将汉代分作西汉早、中、晚三期，新莽时期及东汉早、中、晚三期；后者分为西汉前期、西汉后期（含新莽时期）、东汉前期、东汉后期等四段。两种分期方法中的西汉早期与中期、前期与后期，皆以汉武帝时期为分界点。从当前汉代漆器的考古发现出发，结合工艺技法、装饰风格等方面演变情况，汉代漆器分期似以三期为宜，即西汉前期（公元前206～前119年）、西汉后期（公元前118～公元24年，含新莽时期）、东汉（公元25～220年）。

西汉前期与后期的分界点，本书选取汉武帝元狩五年（公元前118年）。这一年，罢行三铢钱，改铸五铢钱，元狩五铢开始通行全国；卫青、霍去病率军远征匈奴，取得漠北之战大捷，打通了从中原到中亚的通路。而此前一年，汉王朝严禁民间私自铸钱，统一官铸，并实施盐铁专营政策，取缔私人铸铁、煮盐。这一系列具有标志性意义的大事件，给汉帝国诸多方面都带来意义深远的变化。对于那些缺乏明确纪年的武帝时期墓葬，如无可靠证据判定其早于元狩五年，本书多将之归入西汉后期。

汉代漆器的考古发现 ❖ 一

因历时久远，现存汉代漆器实物皆有赖于考古发现，且几乎全部出自墓葬，得自遗址的寥寥无几。

汉代漆器的考古发现，始于1916年日本学者对朝鲜平壤乐浪汉墓的发掘，此后持续多年的考古工作，使一批汉代漆器得以面世[1]，其中多件汉代纪年铭文漆器引发学术界高度关注。20世纪20年代，蒙古北部诺颜乌拉（Noin-Ula）匈奴贵族墓地也出土部分汉代纪年铭漆器。20世纪30年代，湖南长沙地区古墓惨遭盗掘，深埋地下两千余载的众多楚汉漆器重见天日。20世纪40年代山西阳高、河北怀安两地汉墓的发掘，也揭露出部分漆器遗存[2]。

1949年开始，随着大规模基础建设在各地全面铺开，汉代考古掀开历史新篇章，汉代漆器的发现层出不穷。特别是20世纪70年代湖南长沙马王堆[3]、湖北荆州凤凰山[4]及云梦睡虎地[5]等墓群的发掘，使得一大批保存完好的汉代漆器集中面世，带动汉代漆器生产与流通、工艺流程等方面课题的研

[1]朝鲜总督府：《古迹调查特别报告》，转引自郑师许《漆器考》，中华书局，1936；东京帝国大学文学部：《乐浪——五官掾王盱の坟墓》，刀江书院，1930；小泉显夫：《乐浪彩箧冢——南井里、石岩里三古坟发掘调查报告》，朝鲜古迹研究会，1934；《乐浪汉墓（第一、二册）》，乐浪汉墓刊行会，1974、1975。

[2]东方考古学会：《阳高古城堡——中国山西省阳高县古城堡汉墓》，六兴出版，日本东京，1990；水野清一、冈崎卯一：《万安北沙城》，东亚考古学会，日本东京，1946。

[3]湖南省博物馆、中国科学院考古研究所编《长沙马王堆一号汉墓》，文物出版社，1973；湖南省博物馆、湖南省文物考古研究所编著《长沙马王堆二、三号汉墓》，文物出版社，2004。

[4]湖北省文物考古研究所：《江陵凤凰山一六八号汉墓》，《考古学报》1993年第4期；凤凰山一六七号汉墓发掘整理小组：《江陵凤凰山一六七号汉墓发掘简报》，《文物》1976年第10期；长江流域第二期文物考古工作人员训练班：《湖北江陵凤凰山西汉墓发掘简报》，《文物》1974年第6期。

[5]云梦县文物工作组：《湖北云梦睡虎地秦汉墓发掘简报》，《考古》1981年第1期；湖北省博物馆：《1978年云梦秦汉墓发掘报告》，《考古学报》1986年第4期；湖北省博物馆：《云梦大坟头一号汉墓》，载文物编辑委员会编《文物资料丛刊（4）》，文物出版社，1981。

讨。1979年以来，湖南、江苏、山东、江西等地汉代漆器考古又获得一系列重要发现，长沙吴氏及刘氏长沙国王室墓地、沅陵虎溪山沅陵侯吴阳墓[1]、永州鹞子岭泉陵侯家族墓地[2]，以及江苏高邮天山广陵王墓和盱眙大云山江都王室墓地、江西南昌新建海昏侯家族墓地[3]、四川绵阳双包山汉墓[4]、山东日照海曲汉墓群[5]等，出土漆器数量多、保存好，极大丰富了人们对汉代漆艺的认知。

目前全国已发掘的汉墓总数当超过10万座，墓主上自王侯，下至普通百姓，其中相当一部分随葬有漆器。纵观汉代漆器的考古发现，具有以下特点：

分布地域进一步扩大

据统计，目前全国34个省市区中，除黑龙江、海南、香港、澳门、台湾等个别省区外，广袤的中华大地上几乎到处都有汉代漆器出土图5-1。中国漆工艺所呈现的"重瓣花朵"结构，伴随帝国向周边不断拓展与经营，此时已大体完善，不仅"花心"与"内圈花瓣"出土漆器数量可观，东北及北方长城地带，西北、西南及岭南等边远地区也有一定发现。"重瓣花朵"愈加丰满、灿烂。

汉代京畿之地关中与河洛地区，以及邻近的河北、山西等中原北

[1]湖南省文物考古研究所等：《沅陵虎溪山一号汉墓发掘简报》，《文物》2003年第1期。

[2]湖南省文物考古研究所等：《湖南永州市鹞子岭二号西汉墓》，《考古》2001年第4期；零陵地区文物工作队：《湖南永州鹞子山西汉"刘彊"墓》，《考古》1990年第11期。

[3]江西省文物考古研究所、首都博物馆编《五色炫曜——南昌海昏侯国考古成果》，江西人民出版社，2016；江西省文物考古研究院等：《江西南昌西汉海昏侯刘贺墓出土漆木器》，《文物》2018年第11期。

[4]四川省文物考古研究院、绵阳博物馆编著《绵阳双包山汉墓》，文物出版社，2006。

[5]何德亮、郑同修、崔圣宽：《日照海曲汉代墓地考古的主要收获》，《文物世界》2003年第5期；山东省文物考古研究所：《山东日照海曲西汉墓（M106）发掘简报》，《文物》2010年第1期；山东省文物考古研究所：《山东日照市海曲2号墩式封土墓》，《考古》2014年第1期。

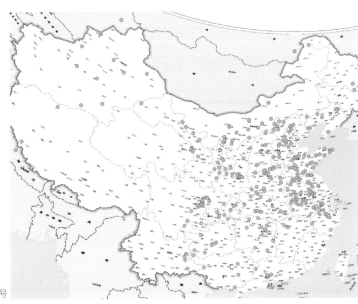

审图号：
GS (2023) 2766号

图5-1
汉代漆器出土地点示意图

方地区，汉墓分布密集、等级齐全，墓内随葬漆器的情况相当普遍，但大都仅存朽迹及所饰金属构件。墓主可能为绛侯周勃夫妇或条侯周亚夫夫妇的陕西咸阳杨家湾汉墓[1]、可能与利乡侯刘婴有关的西安新安机砖厂汉墓[2]、河北满城中山靖王刘胜夫妇墓[3]、定州八角廊中山怀王刘修墓[4]，以及咸阳马泉汉墓[5]、河南洛阳烧沟汉墓[6]等皆如此。虽然也遭盗扰，但因墓内填充膏泥，河南南阳麒麟岗8号墓[7]、杞县许村岗1号墓[8]等西汉墓内幸存少量漆器，有的还有刻铭，颇为难得。

[1]陕西省文管会等：《咸阳杨家湾汉墓发掘简报》，《文物》1977年第10期。
[2]郑洪春：《陕西新安机砖厂汉初积炭墓发掘报告》，《考古与文物》1990年第4期。
[3]中国社会科学院考古研究所、河北省文物管理处编《满城汉墓发掘报告》，文物出版社，1980。
[4]河北省文物研究所：《河北定县40号汉墓发掘简报》，《文物》1981年第8期。
[5]咸阳市博物馆：《陕西咸阳马泉西汉墓》，《考古》1979年第2期。
[6]中国科学院考古研究所编《洛阳烧沟汉墓》，科学出版社，1959。
[7]南阳市文物工作队：《河南南阳麒麟岗8号西汉木椁墓》，《考古》1996年第3期。
[8]开封市文物管理处：《河南杞县许村岗一号汉墓发掘简报》，《考古》2000年第1期。

作为战国及秦代漆器出土重镇的湖北、湖南，汉代漆器的发现依然十分耀眼。吴氏长沙王国和刘氏长沙王国曾先后定都长沙，目前经考古发掘确认的长沙王及王后墓有陡壁山曹𡢊墓[1]、象鼻嘴 1 号墓[2]、望城坡"渔阳"墓[3]、望城风篷岭 1 号墓[4]及风盘岭 1 号墓。庙坡山（原称"谷山"）汉墓[5]惨遭盗掘，经清理亦可基本确认墓主为刘氏长沙王后；其他高等级的长沙王室家族墓还有砂子塘 1 号墓[6]、杨家山刘骄墓[7]等。连同长沙马王堆轪侯家族墓群、沅陵虎溪山沅陵侯吴阳墓、永州鹞子岭泉陵侯刘庆夫人墓[8]等列侯一级墓葬，它们出土漆器丰富，大都保存状况良好。湖北云梦睡虎地及郑家湖墓群[9]、荆州高台墓群[10]、凤凰山墓群、张家山墓群[11]、随州孔家坡墓群[12]及荆州谢家桥 1 号墓[13]、毛家园 1 号墓[14]、胡家草场 12 号墓[15]、萧家草场 26 号墓[16]等，墓主生前地位不算太高，

[1]长沙市文化局文物组：《长沙咸家湖西汉曹𡢊墓》，《文物》1979年第3期。

[2]湖南省博物馆：《长沙象鼻嘴一号西汉墓》，《考古学报》1981年第1期。

[3]长沙市文物考古研究所等：《湖南长沙望城坡西汉渔阳墓发掘简报》，《文物》2010年第4期。

[4]长沙市文物考古研究所等：《湖南望城风篷岭汉墓发掘简报》，《文物》2007年第12期。

[5]长沙市文物考古研究所：《长沙"12·29"古墓葬被盗案移交文物报告》，载陈建明主编《湖南省博物馆馆刊（第六辑）》，岳麓书社，2010；邱东联、潘钰等：《简析长沙市博物馆2009年度征集的一批西汉漆耳杯》，载陈建明主编《湖南省博物馆馆刊（第六辑）》，岳麓书社，2010。

[6]湖南省博物馆：《长沙砂子塘西汉墓发掘简报》，《文物》1963年第2期。

[7]中国科学院考古研究所编著《长沙发掘报告》，文物出版社，1957。

[8]湖南省文物考古研究所等：《湖南永州市鹞子岭二号西汉墓》，《考古》2001年第4期。

[9]湖北省文物考古研究院等：《湖北云梦县郑家湖墓地2021年发掘简报》，《考古》2022年第2期。

[10]湖北省荆州博物馆编《荆州高台秦汉墓》，科学出版社，2002。

[11]荆州地区博物馆：《江陵张家山三座汉墓出土大批竹简》，《文物》1985年第1期；荆州地区博物馆：《江陵张家山两座汉墓出土大批竹简》，《文物》1992年第9期。

[12]湖北省文物考古研究所、随州市考古队编著《随州孔家坡汉墓简牍》，文物出版社，2002。

[13]荆州博物馆：《湖北荆州谢家桥一号汉墓发掘简报》，《文物》2009年第4期。

[14]杨定爱：《江陵县毛家园1号西汉墓》，载中国考古学会编《中国考古学年鉴》（1987），文物出版社，1988。

[15]荆州博物馆：《湖北荆州市胡家草场墓地M12发掘简报》，《考古》2020年第2期。

[16]湖北省荆州市周梁玉桥遗址博物馆编《关沮秦汉墓简牍》，中华书局，2001。

但不少墓葬时代明确，随葬漆器状态良好，亦十分难得。

与此同时，江苏、安徽、山东、山西、江西等省区在汉代漆器考古方面也获得一批可喜成果。以扬州为中心的江苏、安徽两省交界地区最显突出，汉代这里曾设吴、江都、广陵等诸侯王国，汉墓分布密集，目前在江苏扬州的邗江、仪征、盱眙、高邮及安徽天长等市（区）发掘的汉墓，既有江都王刘非、广陵厉王刘胥等诸侯王与列侯一级陵墓，更有各级官吏与地主豪强的墓葬，不少保存完好，出土漆器数目可观，令人称叹。其中，在盱眙大云山一带先后揭露出江都王刘非及其王后、妃嫔的墓葬[1]，以及部分陪葬墓[2]，虽皆早年被盗，但随葬漆器仍有不少得以幸存，仅刘非墓一墓即达500件，对探讨西汉前期诸侯国漆器生产与制作工艺具有难得价值。此外，泗阳大青墩泗水戾王刘骏墓虽严重被盗，仍出土漆木器500余件[3]。泗阳陈墩汉墓[4]、海州霍贺墓[5]及网疃庄汉墓[6]、东海尹湾汉墓[7]、盐城三羊墩汉墓[8]等，随葬漆器亦相当可观。

[1]南京博物院等：《江苏盱眙县大云山汉墓》，《考古》2012年第7期；南京博物院、盱眙县文化广电和旅游局编著《大云山——西汉江都王陵1号墓发掘报告》，文物出版社，2020；南京博物院等：《江苏盱眙县大云山江都王陵二号墓发掘简报》，《文物》2013年第1期；南京博物院等：《江苏盱眙县大云山江都王陵M9、M10发掘简报》，《东南文化》2013年第1期。
[2]南京博物院等：《江苏盱眙县大云山西汉江都王陵东区陪葬墓》，《考古》2013年第10期；南京博物院等：《江苏盱眙县大云山西汉江都王陵北区陪葬墓》，《考古》2014年第3期。
[3]江苏省大青墩汉墓联合考古队：《泗阳大青墩泗水王陵》，《东南文化》2003年第4期。
[4]江苏泗阳三庄联合考古队：《江苏泗阳陈墩汉墓》，《文物》2007年第7期。
[5]南京博物院等：《海州西汉霍贺墓清理简报》，《考古》1974年第3期。
[6]南京博物院：《江苏连云港市海州网疃庄汉木椁墓》，《考古》1963年第6期。
[7]连云港市博物馆：《江苏东海县尹湾汉墓群发掘简报》，《文物》1996年第8期。
[8]江苏省文物管理委员会等：《江苏盐城三羊墩汉墓清理报告》，《考古》1964年第8期。

除天长[1]外，安徽地区汉代漆器的重要考古发现还有阜阳双古堆汝阴侯夫妇墓[2]、巢湖北山头和放王岗汉墓[3]，以及无为甘露村汉墓[4]、霍山三星村汉墓[5]等。

以往江西地区汉墓主要发现于赣北地区，出土漆器较为零散，以南昌老福山汉墓[6]等为代表。新建海昏侯刘贺墓共出土各类漆器及残件2000余件，发掘成果令人耳目一新。

山东地区已发掘的汉墓数量较多，其中章丘洛庄吕王吕台墓[7]、淄博临淄窝托村齐哀王刘襄墓随葬坑[8]、巨野红土山昌邑哀王刘髆墓[9]、长清双乳山济北王墓[10]等诸侯王墓，出土漆器亦数量丰富，惜大都保存不佳。其他重要发现主要有临沂金雀山[11]与银雀山墓群[12]、

[1]安徽省文物考古研究所编著《天长三角圩墓地》，科学出版社，2013，安徽省文物工作队：《安徽天长县汉墓的发掘》，《考古》1979年第4期，天长市文物管理所等：《安徽天长西汉墓发掘简报》，《文物》2006年第11期；等等。

[2]安徽省文物工作队等：《阜阳双古堆西汉汝阴侯墓发掘简报》，《文物》1978年第8期，阜阳市博物馆编著《阜阳双古堆汉墓》，中华书局，2022。

[3]安徽省文物考古研究所、巢湖市文物管理所编《巢湖汉墓》，文物出版社，2007。

[4]无为县文物管理所：《安徽无为县甘露村西汉墓的清理》，《考古》2005年第5期。

[5]安徽省文物考古研究所等：《安徽霍山县西汉木椁墓》，《文物》1991年第9期。

[6]江西省文物管理委员会：《江西南昌老福山西汉木椁墓》，《考古》1965年第6期。

[7]济南市考古研究所等：《山东章丘市洛庄汉墓陪葬坑的清理》，《考古》2004年第8期。

[8]山东省淄博市博物馆：《西汉齐王墓随葬器物坑》，《考古学报》1985年第2期。

[9]山东省菏泽地区汉墓发掘小组：《巨野红土山西汉墓》，《考古学报》1983年第4期。也有学者认为墓主为山阳哀王刘定，或为列侯一级贵族。

[10]山东大学考古系等：《山东长清县双乳山一号汉墓发掘简报》，《考古》1997年第3期。

[11]临沂文物组：《山东临沂金雀山一号墓发掘简报》，载《考古》编辑部编《考古学集刊（1）》，文物出版社，1981；临沂金雀山汉墓发掘组：《山东临沂金雀山九号汉墓发掘简报》，《文物》1977年第11期，临沂市博物馆：《山东临沂金雀山九座汉代墓葬》，《文物》1989年第1期；金雀山考古发掘队：《临沂金雀山1997年发现的四座西汉墓》，《文物》1998年第12期。

[12]山东省博物馆等：《山东临沂西汉墓发现〈孙子兵法〉和〈孙膑兵法〉等竹简的简报》，《文物》1974年第2期；山东省博物馆等：《临沂银雀山四座西汉墓葬》，《考古》1975年第6期；银雀山考古发掘队：《山东临沂市银雀山的七座西汉墓》，《考古》1999年第5期。

日照海曲墓地及大古城汉墓[1]、青岛土山屯汉墓群[2]等。

战国晚期开始的填充巴蜀地区的移民浪潮，西汉时仍在延续，使今天四川、重庆大部地区从此与中原地区紧密联系在一起。蜀郡郡治成都、广汉郡郡治雒县及梓潼，还成为汉代重要的漆器制作中心，产品远播帝国多地乃至域外。这一地区出土的汉代漆器，主要集中在西汉前期，以绵阳双包山、成都老官山[3]、荥经高山庙[4]等地墓群的发现最为重要。

汉代边远地区漆器的发现大都较为零散，仅岭南地区略显集中。广州及周边一带汉墓密集，出土一批漆器遗存[5]，其中广州象岗山南越王赵眜墓随葬的漆器虽保存不佳，但数量多，品种全，以各类釦器及金属装饰件独具特色[6]。其与广西贵港（原贵县）罗泊湾汉墓[7]等出土的漆器，系统展现了西汉前期南越国漆工艺面貌。北方长城一带及东北、西北、西南等地发现的漆器，或为本地产品，或由内地输入，其中重要发现包括山西朔州墓群[8]、甘肃武威磨咀子墓地[9]、新疆尉犁

[1]日照市博物馆：《山东日照市大古城汉墓发掘简报》，《东南文化》2006第4期。

[2]青岛市文物保护考古研究所等：《山东青岛市土山屯墓地的两座汉墓》，《考古》2017年第10期；青岛市文物保护考古研究所等：《山东青岛土山屯墓群四号封土与墓葬的发掘》，《考古学报》2019年第3期。

[3]成都市文物考古研究所等：《成都天回镇老官山汉墓发掘简报》，载四川大学博物馆、四川大学考古学系、成都文物考古研究院编《南方民族考古（第十二辑）》，科学出版社，2016。

[4]四川省文物考古研究院、雅安市博物馆、荥经县博物馆编著《荥经高山庙西汉墓》，文物出版社，2017。

[5]中国社会科学院考古研究所、广州市文物管理委员会、广州市博物馆编《广州汉墓》，文物出版社，1981。

[6]广州市文物管理委员会、中国社会科学院考古研究所、广东省博物馆编《西汉南越王墓》，文物出版社，1991。

[7]广西壮族自治区博物馆编《广西贵县罗泊湾汉墓》，文物出版社，1988。

[8]平朔考古队：《山西朔县秦汉墓发掘简报》，《文物》1987年第6期。

[9]甘肃省博物馆：《武威磨咀子三座汉墓发掘简报》，《文物》1972年第12期；甘肃省文物考古研究所等：《2003年甘肃武威磨咀子墓地发掘简报》，《考古与文物》2012年第5期。

营盘墓地[1]、若羌楼兰古城城郊墓群[2]、民丰尼雅遗址墓群[3]及贵州赫章可乐墓群[4]、云南呈贡羊甫头墓地[5]与广南牡宜木椁墓[6]等。地处西藏阿里地区的噶尔县故如甲木墓地[7]和札达县曲踏墓地[8]，属于相当于中原汉晋时期的象雄王国遗存，亦有盘、奁及剑鞘等漆器出土，表明中原漆器已通过新疆远播至雪域高原。

此外，汉代漆器在朝鲜、俄罗斯、蒙古、阿富汗及越南等周边国家也有出土，其中朝鲜平壤大同江南岸汉乐浪墓群、蒙古诺颜乌拉匈奴贵族墓地等出土一批有铭文漆器，十分难得。已知汉代漆器的最远足迹为欧洲黑海沿岸的乌克兰克里米亚半岛，这里的Ust'-Al'ma遗址出土有笥、奁、盒等汉代漆器残片[9]。

[1]新疆文物考古研究所：《新疆尉犁县因半古墓调查》，《文物》1994年第10期；新疆文物考古研究所：《新疆尉犁县营盘墓地1995年发掘简报》，《文物》2002年第6期，新疆文物考古研究所：《新疆尉犁县营盘墓地1999年发掘简报》，《考古》2002年第6期。

[2]新疆楼兰考古队：《楼兰城郊古墓群发掘简报》，《文物》1988年第7期。

[3]新疆文物考古研究所：《95年民丰尼雅遗址Ⅰ号墓地船棺墓发掘简报》，《新疆文物》1998年第2期；新疆文物考古研究所：《尼雅95一号墓地3号墓发掘报告》，《新疆文物》1999年第2期。

[4]贵州省博物馆：《贵州赫章县汉墓发掘简报》，《考古》1966年第1期；贵州省博物馆考古组、贵州省赫章县文化馆：《赫章可乐发掘报告》，《考古学报》1986年第2期；贵州省文物考古研究所：《赫章可乐二〇〇〇年发掘报告》，《文物》2008年第8期；贵州省文物考古研究所等：《贵州赫章县可乐墓地两座汉代墓葬的发掘》，《考古》2015年第2期。

[5]云南省文物考古研究所编《昆明羊甫头墓地》，科学出版社，2005。

[6]云南省文物考古研究所等：《广南牡宜东汉墓清理报告》，载云南省文物考古研究所、文山州文物管理所、红河州文物管理所编著《云南边境地区（文山州和红河州）考古调查报告》，云南科学技术出版社，2008。

[7]中国社会科学院考古研究所等：《西藏阿里地区噶尔县故如甲木墓地2012年发掘报告》，《考古学报》2014年第4期。

[8]中国社会科学院考古研究所等：《西藏阿里地区故如甲木墓地和曲踏墓地》，《考古》2015年第7期。

[9]Margarete Prüch，"Chinese Han Lacquers Discovered on the Crimean Peninsula，"载浙江省博物馆编《"中国漆器文化研究的回顾与展望"学术研讨会论文集》，浙江摄影出版社，2017。

数量激增，使用阶层扩大

与战国及秦代相比，汉代墓葬随葬漆器数量大幅提升，高等级墓葬动辄几百件，有的甚至上千件，而墓主为战国早期诸侯国国君的曾侯乙墓，不计算矛柲一类兵器附件，随葬的漆器不过200余件。汉代下层官吏及中小地主的墓葬，不仅普遍随葬漆器，而且有的数量相当可观。甚至不少汉代庶民墓也有漆器出土，拥有漆器的社会阶层较以往明显扩大。

反映在汉墓随葬品构成方面，漆木器占比较前亦大幅提高，相当一部分西汉墓中漆木器占比甚至高达一半以上。例如，西汉前期的荆州高台2号墓，墓主爵秩在第九级的五大夫至秩俸两千石的郡守之间[1]，随葬品共231件，其中漆器156件，占比超过三分之二，而陶器、铜器仅19件。汉武帝元狩五年至昭帝时期的高台28号墓，墓主为秩俸两千石左右的官员，随葬品总计255件，漆器竟多达199件。西汉后期的邗江甘泉姚庄101号墓，墓主生前为秩俸六百石至两千石的官员，随葬品约250件，其中漆器131件，占比亦超过一半[2]。

与前代相同，汉墓随葬漆器的数量、品类、工艺水准等往往与墓主生前地位和财富成正比，但各阶层拥有漆器的数量、品类和质量均远超前代。陈振裕《战国秦汉漆器群研究》一书将西汉漆器群分作六类，因目前汉代帝陵无一发掘，等级最高的甲、乙两类为诸侯王墓和列侯墓，另有身份相当于两千石郡守的丙类、六至九级爵的丁类、五级爵以下乡官及中小地主的戊类、作为庶民的己类，并对2004年前已公布资料的西

[1]汉代爵位承袭秦制，亦分二十级，最高为二十级列侯，其他自上至下分别是关内侯、大庶长、驷车庶长、大上造、少上造、右更、中更、左更、右庶长、左庶长、五大夫、公乘、公大夫、官大夫、大夫、不更、簪袅、上造、公士。其中公士最低，一级。
[2]扬州博物馆：《江苏邗江姚庄101号西汉墓》，《文物》1988年第2期。

汉墓出土漆器情况做了全面统计与分析[1]。其研究成果，亦说明了这一点。

　　现已发掘的汉诸侯王墓，总数已有40余座，它们大都惨遭盗掘，有的甚至盗后还被纵火焚烧，仅满城中山靖王刘胜夫妇墓、广州南越王赵眜墓、巨野昌邑哀王刘髆墓等少数墓葬保存完整，随葬漆器丰富，但均残朽，有的仅存器底，有的遗留漆皮及金、银、铜质构件，总数大都难以准确统计。随葬漆器保存较好的有长沙吴氏长沙王王后"渔阳"墓、盱眙大云山江都王刘非墓等。其中，"渔阳"墓虽在汉唐时期两次被盗——盗洞中发现漆耳杯、漆盂残片，仍出土各类漆器500余件。江都王刘非墓亦早年被盗，残存各类漆器509件。刘非卒于武帝元光六年（公元前129年）十二月，下葬时间当在此后不久；"渔阳"墓的时代较刘非墓略早，属文景时期。它们随葬的漆器虽不完整，但仍可从中了解到当年诸侯王拥有及使用漆器之宏富程度，数量、品种等较战国时的诸侯国君都有了几何级增长表8。

　　较诸侯王墓次一等级的汉代列侯墓，现已清理20余座，其中墓主为第二代轪侯利豨或其兄弟的长沙马王堆3号墓、墓主为轪侯夫人辛追的马王堆1号墓，以及墓主为沅陵侯吴阳的沅陵虎溪山1号墓、新建海昏侯刘贺墓、绵阳双包山2号墓等，出土漆器数量多，保存较好。墓主为泉陵侯刘庆夫人的永州鹞子岭2号墓，因被盗及墓室坍塌，出土漆器不多，但多件有纪年铭，十分难得。如果不计算兵器及棺一类丧葬用具，马王堆3号墓出土漆器490余件；马王堆1号墓出土漆器184件；吴阳墓因棺椁坍塌致使不少漆器朽烂残损，残存耳杯、盘等近300件，另随葬一批髹漆陶器及滑石器。与荆州天星观、枣阳九连墩等地战国中期楚封君、上大夫一级墓葬相比，这些西汉前期列侯墓随葬漆器的阵容明显要豪华得多表9。

[1]陈振裕：《战国秦汉漆器群研究》，文物出版社，2007，第305—308页。

表8 重要汉代诸侯王墓随葬漆器情况一览表

名称	墓主	时代	出土漆器情况	备注	著录
临淄窝托村齐王墓	齐哀王刘襄	西汉前期，葬于汉文帝元年（公元前179年）	分别出土于第1号、3号、5号陪葬坑，全部压扁，朽毁殆尽。可辨器形者有耳杯10、卮4、案2、镟盒50、弓71、弩状漆器等，计163件。此外还有上干支髹漆的矢杆12、剑盒1及盾牌堆放在弓的周围。另，4号坑为车马坑，随葬的车皆髹漆彩绘	墓室未发掘。5座随葬坑保存完整	山东省淄博市博物馆：《西汉齐王墓随葬器坑》，《考古学报》1985年第2期
长沙陡壁山曹嬛墓	吴氏长沙王王后曹嬛	西汉前期	随葬品尚余300多件，漆器最多。均残破，可辨器形者150余件。多夹纻胎，少量竹胎和木胎。以漆盘和耳杯数量最多，分别为55件和52件，其他还有卮（九子卮、十一子卮）、卮、奁、盘、扁壶、枕、几、杖、器座、琴、瑟等	唐代被盗	长沙市文化局文物组：《长沙咸家湖西汉曹嬛墓》，《文物》1979年第3期
长沙望城坡"渔阳"墓	吴氏长沙国某代王后	西汉前期（文帝至景帝初年）	残存漆木器种类、数量繁多，有耳杯及其残件4000余件，盘180余件，卮170余件，以及圆盒1、盆125、盂1、卮7（长方卮、六子卮、七子卮各1及盒4）、具杯盒1、案1、匕1、几1、凭几1、瑟4、琴1、排箫1、博局2及骰子2、砚盒2、砚3、筑4、黛砚1、坐具1、另有伞、杖、方器座等	汉、唐两次被盗，盗洞内存耳杯盒1、盂等残件	长沙市文物考古研究所等：《湖南长沙望城坡西汉渔阳墓发掘简报》，《文物》2010年第4期
盱眙大云山1号墓	江都王刘非	西汉前期，葬于公元前128年或稍后	残存漆器509件，包括耳杯328、盘157、卮8、樽2、圆盒8、盒2、奁8、径8等。另有案类漆器的"L"形案类漆器16件。耳杯绝大多数为夹纻胎，个别的为木胎，玳瑁胎；盂5及卮等	早年被盗，外回廊保存完整	南京博物院、盱眙县文化和广电旅游局编著《大云山——西汉江都王陵1号墓发掘报告》，文物出版社，2020

续表

名称	墓主	时代	出土漆器情况	备注	著录
广州象岗山南越王墓	第二代南越王文帝赵眜	西汉前期，约武帝元狩元年（公元前122年）前后	随葬漆器数量多，但保存状况较差，多存遗痕及铜、金等材质金属构件。其中东耳室有琴、瑟、博局、卮、奁、案等；西耳室有漆器10余种30余件，包括耳杯1，金座漆杯1，盘1，卮8，豆2，盒5，盆3，箱1（内盛铁质工具），匜，算筹，骰子，秘等；主棺室漆器有屏风，盆及盒等；东侧室有案1，博局2等；后藏室存漆盒等漆器残迹及残漆器等；西侧室可见盘、盒等	保存完整	广州市文物管理委员会、中国社会科学院考古研究所、广东省博物馆编《西汉南越王墓》，文物出版社，1991
满城陵山中山王墓	中山靖王刘胜及王后窦绾墓	西汉后期，刘胜卒于武帝元鼎四年（公元前113年），窦绾卒年略晚	主要出自中室及后室，数量繁多，但均朽烂，仅存部分器底、漆皮与饰物。可辨器形者有耳杯、盘、樽、盒、卮、案等。另，银质构件、漆皮与饰物。另，窦绾以镶玉漆棺殓葬，刘胜则使用普通的朱漆棺	保存完整	中国社会科学院考古研究所、河北省文物管理处编《满城汉墓发掘报告》，文物出版社，1980
巨野红土山汉墓	昌邑哀王刘髆	西汉后期，卒于武帝后元二年（公元前87年）	墓室塌陷，随葬品大部分被砸碎。漆器多置于前室，均朽，仅见残漆片和铜钉、银釦等装饰构件，可辨器形者有鼎、樽、壶、盒、卮、案及髹漆衣铜盆等。另有剑鞘、矢杆等	有盗洞但未成功，保存完整	山东省菏泽地区汉墓发掘小组：《巨野红土山西汉墓》，《考古学报》1983年第4期

表9 重要汉代列侯王墓随葬漆器情况一览表

名称	墓主	时代	出土漆器情况	备注	著录
阜阳双古堆1号、2号墓	汝阴侯夫妇	西汉前期	夫妻异穴合葬，1号墓现存漆器近百件，包括耳杯48、盘11、壶2、樽2、匜1、勺1、卮5、笥11、唾器2、衣架1、凭几1、匕1、弓1、瑟1、矢箙1及二十八星宿圆盘、主表、漆纚纱冠残片等，有的盒内有不同样式的漆盒。2号墓现存漆器27件，包括耳杯16、盘3、盂4、卮2、六子奁1、鸠杖1	早期被盗	阜阳市博物馆编著《阜阳双古堆汉墓》，中华书局，2022
绵阳双包山2号墓	某一列侯级别贵族	西汉前期	残存漆器450余件，盘200余件，以及杯、钵、罐、奁、耳杯110余、梳、笥等。另有矢箙、马俑、车，以及鼎、锺、罐等陶胎漆器	早期被盗	四川省文物考古研究院、绵阳博物馆编《绵阳双包山汉墓》，文物出版社，2006
贵港罗泊湾1号墓	南越国高级贵族	西汉前期	随葬漆器数量多，但保存状况较差。其中耳杯20余（残片100余），盘10余（残片700余），盒2、豆1、盒1、卮3、漆缠纱冠1，以及漆画提梁筒、盆、锺、钫等铜胎漆器	早期被盗	广西壮族自治区博物馆编《广西贵县罗泊湾汉墓》，文物出版社，1988
长沙马王堆3号墓	第二代轪侯利豨或其兄弟	西汉前期，葬于文帝前元十二年（公元前168年）	不包括兵器附件、局部髹漆的杂件等，共随葬漆器490余件，包括鼎6、钫3、锺2、盂68、盘148、耳杯148、匕3、勺3、卮29、几1、屏风1、奁2、盒15、箕1、博具及博具盒1、漆缠纱冠1、以及乐器6件，包括瑟1、筑1、竽1、笛2。另有剑鞘、戈柲、矛柲、弓、弩、矢箙及矢杆，兵器架等兵器与棺葬葬具	保存完整	陈建明、聂菲主编《马王堆汉墓漆器整理与研究》，中华书局，2019

续表

名称	墓主	时代	出土漆器情况	备注	著录
长沙马王堆1号墓	软侯利仓的夫人辛追	西汉前期，葬于文帝前元十二年（公元前168年）后数年	不计棺，共随葬漆器184件，包括鼎7、钫4、锺2、盒4、匕6、勺2、卮7、耳杯90、具杯盒1、盘32、盂6、匜2、案2、奁17、几1、屏风1	保存完整	陈建明、聂菲主编《马王堆汉墓漆器整理与研究》，中华书局，2019
沅陵虎溪山1号墓	沅陵侯吴阳	西汉前期，卒于文帝后元二年（公元前162年）	随葬漆器多朽烂，可辨器形者300余件，包括耳杯101、盘60、盆56、奁15、以及碟、匜、匕、案、虎子、式盘、琴、瑟、剑鞘、弩机、兵器架等兵器，另有矢杯、盾、剑鞘、鼓槌等，以及部分陶胎漆器和綠漆清石耳杯	未被盗，但椁室坍塌	湖南省文物考古研究所等：《沅陵虎溪山一号汉墓发掘简报》，《文物》2003年第1期
南昌新建海昏侯刘贺墓	海昏侯刘贺	西汉后期，卒于神爵三年（公元前59年）	残存漆器2000余件，保存较好，可辨器形者1100余件。胎骨有木胎和夹纻二胎两种。包括耳杯567、盘159、卮14、盒3、匜1、碗28、奁65、笥31、樽8、壶7、勺22、衣镜1、棋盘1、以及琴、瑟、钟架、弩、盾、剑鞘、剑盒、绞线轴等。另有俑210件	被盗，大体完整	江西省文物考古研究所等：《江西南昌西汉海昏侯刘贺墓出土漆木器》，《文物》2018年第11期

图5-2
谢家桥1号墓头厢随葬漆器情况
金陵摄

图5-3
荆州凤凰山168号墓头厢随葬漆器情况
金陵摄

[1]湖北省文物考古研究所《江陵凤凰山一六八号汉墓》，《考古学报》1993年第4期。

在已知汉代列侯墓中，海昏侯刘贺墓当属特例。该墓出土保存状况较好、可辨器形的漆器1100余件，连同残件，漆器总数达2000件，远超其他列侯，堪与江都王刘非墓等诸侯王墓媲美。这与墓主刘贺特殊身份与传奇身世有关——刘贺于武帝始元元年（公元前86年）继立为昌邑王；元平元年（公元前74年）因昭帝死后无子，刘贺被拥立即皇帝位，但仅仅20多天就被废黜；宣帝元康三年（公元前63年）又被封海昏侯，他集帝、王、侯三种身份于一身，虽丢掉帝位却仍保有原昌邑国的财产。神爵三年（公元前59年），刘贺去世，海昏侯国被除，因昭示其身份的物品不能留给子女，只能由他带入地下世界——刘贺墓随葬的不少上书"昌邑"字样的漆器，与数目繁多的金器、铜器、玉器及重达10吨的五铢钱，都应属于原昌邑王国的积蓄。在随葬品规模和规格等方面，刘贺墓应视同诸侯王墓。

不仅诸侯王墓、列侯墓大量随葬漆器，汉代有一定爵位的贵族亦广泛使用漆器，有的甚至不逊列侯。例如，武帝、昭帝时期的巢湖放王岗1号墓，墓主吕柯生前可能为居巢县令或大商人，墓中随葬漆器338件，如果算上被施工损毁及腐朽过甚难以统计的，恐怕总数要超过400件。葬于高后五年（公元前184年）的荆州谢家桥1号墓，虽以一椁一棺殡葬，但椁分五室，结构复杂，墓主生前地位较高，应属于陈振裕先生所定之丙类墓，墓中随葬铜、陶、漆木等类遗物489件，其中漆器占比较大，仅耳杯就有84件，盘亦达20件图5-2。荆州凤凰山168号墓墓主"遂"，卒于文帝前元十三年（公元前167年），生前爵秩为第九级爵的五大夫，随葬各类漆器165件[1]图5-3。荆州地区发现的这些汉墓，时代距汉王朝建立仅仅过去二三十年，社

会经济仍在缓慢恢复中，但贵族阶层使用漆器已称得上盛况空前。在拥有和使用漆器方面，普通官吏及中小地主也不遑多让。景帝后元二年（公元前142年）的随州孔家坡48号墓，墓主生前只是库啬夫——县令（长）属下管理物资和制造的小官吏而已，竟随葬耳杯、卮、扁壶等漆器22件。邗江胡场5号墓为规模不大的夫妻合葬墓，男主王奉世卒于宣帝本始三年（公元前71年），生前只是小吏并"有狱事"致非正常死亡，却出土漆制生活用器、乐器及兵器等60余件[1]。仪征胥浦101号墓墓主朱凌，卒于元始五年（公元5年），仅小地主而已，除用漆棺殓葬外，还随葬耳杯、盘、碗、奁、勺、魁、案等20件漆器[2]。据统计，湖北、安徽、山东、四川、北京、辽宁等多处地点发现的汉代庶民墓也有随葬漆器现象[3]，虽然并不普遍，且每墓以一件居多，个别的两三件、三四件，大都为盛食器，但这也为此前所难以想象。

考古发现不均衡

春秋、战国及秦代保存基本完好的成批漆器，主要出自湖北、湖南等楚文化区，其他地区仅有零星发现。这一严重的地域不均衡现象，在汉代依然存在，但已大有改观。与此同时，还呈现明显的早晚不均衡现象，即西汉时期考古发现漆器数量多、分布广，一部分保存较好；东汉时期则要逊色得多。

1 地域不均衡

保存基本完好的汉代漆器，仍主要出自原楚文化区。令人欣喜的是，除传统重镇湖北、湖南两省以外，以往鲜有完好漆器保存的江苏、安徽及山东等地也有了多批次重要发现，其中江苏扬州、淮安、泰州、连云港，安徽天长、巢湖，山东日照、临沂及四川成都等地出土的汉代

[1]扬州博物馆：《江苏邗江胡场五号汉墓》，《文物》1981年第11期。
[2]扬州博物馆：《江苏仪征胥浦101号西汉墓》，《文物》1987年第1期。
[3]陈振裕：《战国秦汉漆器群研究》，文物出版社，2007，第332—334页。

漆器，数量多，品种全，颇为难得。究其原因，既有当地地下水位较高、墓葬埋藏较深、历史时期盗墓相对较少等因素，更主要的仍是楚文化葬俗影响所致。

从战国晚期开始，在强秦的挤压下，楚国的政治、经济、文化中心被迫从江汉平原不断向东迁徙，对今天的安徽、江苏及河南、浙江、山东等地影响深远。汉高祖刘邦及萧何、曹参等一干重臣，皆生于楚长于楚，楚文化对新生的汉帝国中央政权影响很大。而且，之前的秦王朝国祚太过短暂，还来不及对疆域辽阔的楚文化区进行全面彻底的改造，楚旧有习俗仍在不少地区持续保持着。特别是西汉前期，多地仍流行使用很深的竖穴木椁墓埋葬、以膏泥封填的习俗——只是受秦及中原地区影响而加填了防潮的木炭，例如，长沙马王堆1号墓从墓口至墓底深16米，墓坑填土层层夯打，椁室上部及四周填塞厚0.4～0.5米的木炭后，再填1～1.5米厚的白膏泥图5-4，使之与外界隔绝，营造出一个高标准的恒温、恒湿、缺氧的保存环境[1]，墓主轪侯夫人辛追的尸身也因此千年不朽，随葬漆器出土时色泽如新。

[1]湖南省博物馆、中国科学院考古研究所编《长沙马王堆一号汉墓（上）》，文物出版社，1973，第3—5页。

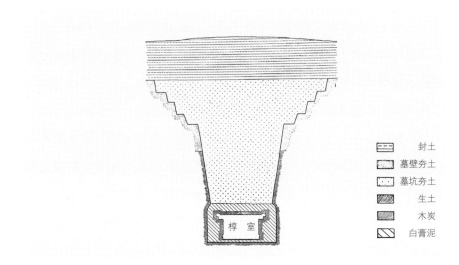

图5-4
马王堆1号墓纵剖面图
湖南博物院供图

	封土
	墓壁夯土
	墓坑夯土
	生土
	木炭
	白膏泥

椁室

在墓葬形制、葬俗等方面，江苏、安徽等地西汉墓较多继承楚文化特色，流行土坑木椁墓，封填方式大都与马王堆1号墓类似。可能受当地资源所限，某些地方并未填充膏泥，但往往选择黏性较大的胶泥逐层填充并密实夯打，同样取得较好效果。而同一时期中原北方地区亦有不少木椁墓，但很少用膏泥封填，密封效果不佳，加之气候、地理环境等方面因素制约，随葬漆器多朽残。

中原北方地区西汉大型贵族墓鲜有漆器完好保存，还与其墓葬形制密切相关。西汉诸侯王殁葬强调"凿山为藏"，陵墓大多营建于王城附近的山岗或高坡上：或开山凿洞，将陵墓全部穿凿于山腹内；或在山顶开凿竖穴土石坑，再在坑内用木板或石块构筑墓室，墓室上填土夯打或加填石块直至山顶[1]。前者一般称崖洞墓或洞室墓，以徐州狮子山、北洞山等地历代楚王墓，以及永城芒砀山一带梁王墓、曲阜九龙山鲁王墓、满城中山靖王刘胜夫妇墓等为代表，它们规模宏大，很难隔绝氧气及水分，不适合有机物长期保存。后者以长沙象鼻嘴吴氏长沙王墓、陡壁山吴氏长沙王后曹㜈墓，以及广州南越王赵眜墓、盱眙江都王刘非墓等为代表；如果以厚实细密的膏泥一类物质填充椁室，则漆器往往保存较好；反之，则大都仅存漆皮痕迹，有机质胎骨腐朽无存。

更残酷的是，历史上各地盗墓现象绵延不绝，尤以中原北方地区为甚，特别是历经东汉末及唐末两个动荡时期，包括帝陵、诸侯王墓在内的高坟大冢几乎座座被盗，甚至盗后还被纵火焚烧，类似满城刘胜夫妇墓那样能保存完好的实属侥幸。永城芒砀山一带分布着从梁孝王刘武直至西汉末历代梁王及其王后的墓园，已发掘的20余座王陵级墓葬均早年被盗，刘武墓早已空无一物，在此所获相当一部分随葬品甚至得自盗洞，随葬漆器几乎一件不存，仅余所嵌金属构件而已。徐州一带楚王墓的情况与之相近。梁、楚皆为汉初分封的刘氏诸侯王，财力雄厚，当年

[1]黄展岳：《汉代诸侯王墓论述》，《考古学报》1998年第1期。

王陵内随葬漆器之多、之美，恐怕要远超吴氏长沙王墓，但如今这只能是永远的臆测了。

西北地区漆器能够部分保存下来，主要缘自当地极度干旱的特殊气候条件，新疆若羌楼兰、民丰尼雅等地部分墓葬入殓之时即已面临风沙、酷暑、土壤盐渍化的威胁，尼雅95MNI号墓地8号墓等甚至直接挖于沙丘之上[1]，故墓内随葬漆器及各类织物得以幸存至今。坐落在祁连山下杂木河西岸的武威磨咀子，为一高低不平、土质坚硬的黄土台地，当地气候干燥，这里的汉代土洞墓中出土了部分保存较好的漆器。

2 早晚不均衡

目前发现的汉代漆器实物，绝大多数为西汉时期作品，东汉漆器数量不多，呈现出明显的早晚不均衡现象。究其原因，并非东汉时漆器生产规模不再、漆器在社会生活中的地位大幅下降，而是传统丧葬观念改变，以往各地各等级墓葬大规模随葬日用漆器的现象不再流行，导致出土漆器的可能性本身就不高，加之墓葬形制改以砖室墓为主，此前多见的土坑木椁墓仅周边地区还在使用，因此能够完好保存下来的东汉漆器少得可怜。

丧葬观念的变化，约自武帝时期开始。例如，商周以来长期以真车、真马殉葬的现象，武帝时变为用车马器和车马明器替代，上自王侯、下至中小贵族皆如此。西汉末，真车真马殉葬制度被完全取代。与此同时，专门制作的陶质模型明器逐渐替代实用器具随葬；东汉时，从坞堡楼阁、农田陂塘、水井磨坊、猪圈溷厕，到家畜家禽、日用什物，无所不包，且时代越晚，品类越丰富。这一变化最早出现在关中，其他地区变化的进程有快有慢——江苏、山东

[1]新疆文物考古研究所：《新疆民丰县尼雅遗址95MNⅠ号墓地M8发掘简报》，《文物》2000年第1期。

等部分地区相对迟缓，西汉后期仍有数目可观的漆器出土，但随葬漆器日益减少的趋势在全国许多地区都相当明显。

西汉后期开始，砖室墓及石室墓、土洞墓日益流行开来。以条砖、空心砖等砌筑的砖室墓，与崖洞墓类似，不利于漆器保存，漆器木胎骨中的木纤维及夹纻胎中的麻布类有机物很难抵挡住千年岁月的侵蚀，即便墓室未经盗扰，漆器也早已腐朽，往往仅具外形而已。两汉之际的盐城三羊墩2号墓为土坑砖椁墓，随葬的9件漆器，"一经出土即完全变成灰泥碎粉"[1]。

二 汉代漆器器类与造型

在战国及秦代的基础上，汉代漆器器类更加丰富，除因材质原因不能用于炊煮、炙烤外，几乎应用到当时社会生活的各个方面。伴随汉文化的形成和发展，各地漆器造型渐趋统一，且以艺术与实用相结合为特色。

汉代漆器可分饮食器、盛储器、家具、梳妆用具、文具、玩具等日常生活器具，以及乐器、兵器、车马器、丧葬用具等几大类。其中日常生活器具最齐全，也最突出。以往常见的耳杯、壶、盒等，此时依然广泛使用；盘、奁、盂等出现时间较晚或此前较少使用的器类，自西汉前期开始迅速流行开来，功能也日趋固定。约武帝时期，耳杯、盘、壶、卮、樽、奁、盒等富有汉代特点的漆器组合基本形成。钫、扁壶等战国及秦代常见器类，在西汉前期仍有较多使用，但地位逐渐下降，至东

[1]江苏省文物管理委员会等：《江苏盐城三羊墩汉墓清理报告》，《考古》1964年第8期。

汉时大多消失不见，或以新的形式重现历史舞台。

传统礼乐制度到西汉时已名存实亡。成套漆礼器仅在西汉前期部分高级贵族中有所出土。簋、豆、瑚、敦、缶、鬲、鉴、禁、俎等器类，于西汉后期大都销声匿迹。楚人特有的虎座鸟架鼓等，这时已不见踪影；编钟架、编磬架等各种乐器部件和附件大幅减少，并逐渐消失。丧葬观念有了重大变化，具有楚文化鲜明特色的镇墓兽、虎座飞鸟、鹿座飞鸟等已荡然无存，仅笒床在湖南长沙、江苏扬州等地西汉墓中有少量发现。战国以来广泛制作和使用的漆木俑，在西汉前期的南方地区仍相当普遍，但已呈现为陶俑所取代之势。西汉后期，在模型明器盛行的大背景下，专用于殉葬的漆木制明器也有一定数量的生产和使用。

在器类纷繁复杂化的同时，汉代漆器的造型却渐趋统一，特别是武帝朝以后，每一类器虽大小不同，但形制大体一致：其中出土数量最多、应用最广泛的耳杯及盘，全国各地造型均相差无几；奁、圆盒、卮、樽等亦大同小异。这是大一统帝国广泛推行郡县制、不断强化中央集权等一系列政治措施的产物，也与汉王朝在首都及部分郡县设立工官密不可分。这些中央及中央直管的官营漆工场拥有完善的工艺流程和标准，并严格执行物勒工名制度，使汉代漆器的造型设计呈现规范化、系列化等特点，而这些又为地方及民间漆工作坊所仿效，因而整体感相当明显。

在整体趋于一致的背后，仍有部分地区漆器的器类与造型显现自身特色，周边地区族群漆制品更显突出。例如，昆明羊甫头墓地所见各式漆祖，极具滇文化风格特点；扬州及周边汉广陵国地区的漆温明（面罩），也为他地所罕见。

在汉代漆器全面生活化的进程中，漆器的造型设计强调满足各种使用需求，实用性愈发凸显。同时，相对于前代，汉代社会长期较为稳

定，社会生产力水平明显提高，许多日用漆器功能逐渐固定，在造型设计方面开始追求艺术与实用相统一。其中以漆奁最具代表性，虽仍有部分漆奁用作食具，但逐渐固定用于盛装各类装饰用品，最终成为专用妆具。在造型方面，突破此前单层圆奁款式，新创多子奁——内有可盛装不同种类化妆品及用具的多个子奁（盒），最多可达10个，它们形状、大小各异，易区分，避免使用时相混淆。为防止子奁相互碰撞，还设计出与子奁形状契合的各个小空间图5-5。同时，新发明了双层奁，以扩大存储空间。

汉代雕刻成型的漆器较战国时期大幅减少，除有制作简便等方面考虑外，也是当时造型设计偏向实用这一变化趋势的具体反映——这时的雕刻多用于局部装饰，且从属于功能需要，西汉后期邗江胡场墓群出土的鸟首、鸭首、马首等漆勺及漆魁堪为代表图5-6。长沙马王堆3号墓漆几、天长北冈6号墓鸭嘴形柄漆盒等，巧用机械原理，设计独具匠心，体现了汉代漆器的实用之美。

图5-5
邗江甘泉2号墓方奁底层结构图
引自《文物》1981年第11期，7页，图19

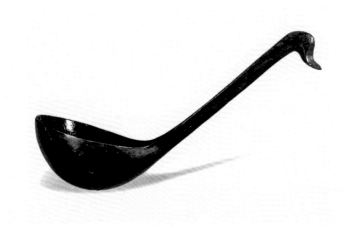

图5-6
胡场20号墓漆勺
引自《广陵国漆器》，57页，图33

图5-7
桓平墓漆套盒　天长市博物馆供图

汉代漆器中还出现了某些别出心裁的设计。例如，天长三角圩桓平墓漆套盒，夹纻胎，尺寸不大，通高仅6厘米，由长方盒和月牙盒上下叠加而成，上方的长方盒巧借下方的月牙盒盒盖为底，并设不外露的内盒，形成上下两盒形态各异、盒内套盒的复杂结构，设计十分巧妙图5-7。几部分皆施银釦，颇具统一性。

日常生活器具

汉代漆制生活器具，包括耳杯、卮、樽、盘、盂、壶（锺、钫、樏等）、豆、匜、斗、勺、匕、箸等饮食器，盒、笥、箱、桶等盛储器，案、几、屏风等家具，奁、梳、篦、黛板等梳妆用具，笔、砚盒、文具盒等文具，博局、骰子等玩具，斗、量等量具，鞋、漆纚纱冠等服饰用品，以及虎子、箕、扇、杖等日用杂器和礼仪用具。

不少西汉高级贵族墓，就是墓主生前世界的缩影，透过随葬品的分布状况，可大体了解当时贵族日常生活中漆器的使用情况。以保存完整的长沙马王堆3号墓为例，其棺室四周皆设椁室，其中北室模拟

图5-8
马王堆3号墓椁箱第一层随葬品分布图
湖南博物院供图

图5-9
马王堆3号墓椁箱第二层随葬品分布图
湖南博物院供图

[1]西安市文物保护考古所：《西安曲江翠竹园西汉壁画墓发掘简报》，《文物》2010年第1期。

墓主生前居室的前堂，内陈漆屏风、漆几等家具，摆放漆兵器架及木弓、竹弓、角矛等，以及内盛漆纚纱冠和各类梳妆用品的漆奁，耳杯、盘、卮、钫及勺等酒具，博局和博具盒等玩具，另有漆琴、漆筑及明器木编钟、木编磬、瑟等乐器，以及女侍俑、乐舞俑等，再现当年轪侯府前堂的陈列与漆器使用情况，可据此遥想轪侯家族边饮酒边欣赏歌舞等生活场景。东室象征墓主的起居室，随葬漆器77件，包括反映墓主身份的7件漆鼎及配套的6件漆匕与漆钫、漆锺，还有杯、盘、卮、盂等各式饮具、食器，以及漆盒与盛装帛书、医简和地图等物品的漆奁。南室象征墓主生前府邸储物之所，内有各类漆器153件，以及盛装丝帛等物的14件竹笥和弓、弩等多套兵器。西室可能象征庖厨之所，内有锺、钫、案、具杯盒等漆器43件，以及盛装食物、水果和衣物的17件竹笥图5-8、5-9。从其分布情况看，当年轪侯府内几乎处处都离不开漆器。海昏侯刘贺墓出土漆器分布情况显示，当时贵族的厅堂、居室内还往往摆放漆榻及镜一类物品。此外，西安翠竹园西汉墓[1]等反映汉代贵族生活场景的壁画，也多处描绘侍者执漆杯、捧漆奁（盒）等内容，形象反映了汉代社会中上层日常使用漆器的场景。

在具体使用过程中，一些漆器往往配套使用。例如，马王堆1号墓漆食案，出土时上置1件漆耳杯、2件漆卮、5件小漆盘；盘内盛食物并摆放一竹串，耳杯上陈置一双竹箸，虽然可能为当年墓内祭祀遗存，亦再现了西汉贵族宴饮时的场景图5-10。西汉后期开始，用于墓中祭奠的整套

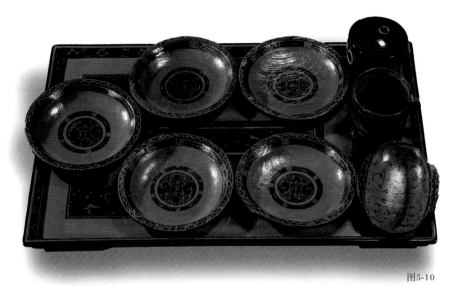

图5-10
马王堆1号墓云纹漆案及杯、盘等　湖南博物院供图

漆制用具——耳杯、案、盘、箸、勺等，也折射出当时日常生活中漆器的使用情况。

1 耳杯

作为战国及秦代最常用的饮食器具，耳杯在汉代日常生活中的地位更加突出。上自王公贵族，下至普通百姓，当时皆用耳杯。正因使用广泛，除非特别标注，汉代人普遍以"杯"称耳杯。

依用途可分为酒杯和食杯两大类。马王堆1号墓和3号墓漆耳杯上，或漆书"君幸酒"，或漆书"君幸食"。马王堆1号墓遣策记："髹画小具杯廿枚，其二盛酱、盐。"表明耳杯还发挥着豆（盛酱）和笾（盛盐）的作用，汉代豆等器类消失后即由耳杯替代。

汉代耳杯使用之盛，不仅体现在各级墓葬几乎座座随葬耳杯，而且有的数量多得令人瞠目。在保存状况较好的汉代诸侯王和列侯一级墓葬中，江都王刘非墓现存耳杯328件；长沙望城坡吴氏长沙王后"渔阳"墓有耳杯数百件（以残片计，耳杯编号达2500件）

图5-11；轪侯家族的马王堆1号墓和3号墓分别随葬耳杯90件、148件；海昏侯刘贺墓现存耳杯更多达567件。墓主身份略低、约相当于秩俸两千石的荆州高台28号墓，随葬漆耳杯117件。荆州凤凰山168号墓的墓主五大夫遂，生前社会地位仅相当于县令，亦有100件漆耳杯随葬。巢湖放王岗1号墓，墓主吕柯生前可能为居巢县令或大商

图5-11
长沙王后"渔阳"墓漆耳杯
长沙简牍博物馆供图

人，竟随葬耳杯255件之多。以仪征胥浦101号墓、扬州东风砖瓦厂汉墓[1]等为代表的汉代中小地主及低级官吏墓葬，普遍随葬10件左右的漆耳杯；临沂金雀山28号墓出土漆耳杯36件[2]，稍显特殊。地位再低、财富不多的庶民，亦往往以一两件耳杯随葬。

葬于高后五年（公元前184年）的荆州谢家桥1号墓，随葬大小耳杯84件，出土时皆以丝带自杯耳及底交叉绑缚，其中10件一捆共8捆，另4件单捆一捆。它们皆光亮如新，似乎仍保持着当年日常储存时的模样图5-12，亦表明耳杯为汉代家庭常备之物。

汉代耳杯大体沿袭战国及秦代圆耳杯造型，绝大多数杯口作椭圆形，两侧各向上翘一新月形耳。东汉时，一些耳杯两端杯口上翘，使整体似船形。除部分周边地区外，汉帝国境内耳杯造型大体一致。但也有少数特例，如扬州平山养殖场4号新莽墓漆耳杯，杯口呈圆形，口径达17.2厘米，两侧上翘圆弧形长耳[3]图5-13。两汉之际的天长北冈6号墓漆耳杯，造型和描饰纹样皆与普通耳杯一致，但一耳边缘加置一圆雕蛇首[4]。上海博物馆亦收藏有类似漆耳杯，一耳上圆雕一踞坐人像[5]图5-14。此类圆雕不仅用于装饰，也可作錾使用。

图5-12
谢家桥1号墓漆耳杯出土情况
金陵摄

[1]扬州博物馆：《扬州东风砖瓦厂八、九号汉墓清理简报》，《考古》1982年第3期。

[2]临沂市博物馆：《山东临沂金雀山九座汉代墓葬》，《文物》1989年第1期。

[3]扬州博物馆：《扬州平山养殖场汉墓清理简报》，《文物》1987年第1期。

[4]安徽省文物工作队：《安徽天长县汉墓的发掘》，《考古》1979年第4期。

[5]上海博物馆编《千文万华——中国历代漆器艺术》，上海书画出版社，2018，第42页。

汉代耳杯大小不一，长径一般14厘米左右，小者不足11厘米，大者则在16厘米以上。盱眙东阳庙塘3号墓耳杯[1]，长32.5厘米、宽25厘米、高12.2厘米，堪称巨制。云梦大坟头1号墓随葬两件大耳杯，最大者长24.5厘米、宽18厘米、高8.6厘米，同墓遣策记"髹汧画閜二"，称之为"閜"，正与《方言》"（杯）大者谓之閜"等文献记载相合。

以马王堆1号墓漆耳杯为例，该墓共随葬90件耳杯，皆木胎，斫制而成。除一件酒杯因装入具杯盒而两耳特别制作成三角状外，其他造型相同。其中，酒杯40件，内髹红漆，上黑漆书"君幸酒"。按容量可分三类：10件"四升"杯最大，口长24厘米、连耳宽17.8厘米、通高7.3厘米，外壁及底髹黑漆为地，两耳及口沿外部绘朱、赭二色的几何云纹，耳背朱漆书"四升"2字图5-15；20件"一升"杯，口长17.3厘米、连耳宽13厘米、高4.5厘米，内壁以黑漆绘4组对称分布的鸟云纹，口沿外部及两耳上以朱、赭色漆绘几何云纹，耳背朱漆书"一

图5-13
平山养殖场4号新莽墓漆耳杯
引自《文物》1987年第1期，29页，图六.4

[1]南京博物院：《江苏盱眙东阳汉墓》，《考古》1979年第5期。

图5-14
彩绘龙纹立雕人像漆耳杯
上海博物馆供图

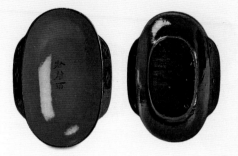
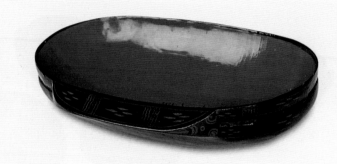

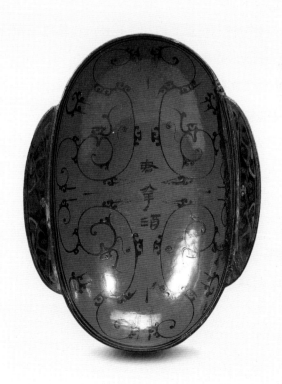

图5-17
马王堆1号墓小酒杯
湖南博物院供图

升"2字图5-16；最小的10件耳杯，口长14厘米、连耳宽10.5厘米、高3.7厘米，其中7件套装于具杯盒内，两耳及口沿外部朱绘几何图案图5-17。食杯50件，大小整齐划一，容量均一升半，长径19.8厘米、连耳宽14厘米、通高6厘米，杯内均髹红漆，外壁、底及双耳皆髹黑漆，杯内大都黑漆书"君幸食"3字，耳背朱漆书"一升半升"字样图5-18。

与马王堆1号墓耳杯类似，已知部分汉代耳杯上还以漆书、刻划等形式标注容量，有"一升半""一升十六籥（龠）""一升八合"[1]"二升二合"等区分，其中"一升十六籥"（约今360毫升）者居多，见于贵州清镇、甘肃武威、湖南永州、平壤石岩里等地出土的蜀、广汉两工官及中都官工官"考工"所制漆耳杯，可能是当时官造耳杯的标准容量。不过，多地"一升十六籥"耳杯大小并不完全一致，原因待考。

有学者对湖北境内出土的汉代耳杯予以统计，发现它们的大小与人手的尺寸非常接近，其长宽径之比约4:3，双耳长度与杯口长径之比约1:2，耳宽与杯口宽径比约1:8，高度与长径之比为

[1]平壤贞柏里200号墓永平十一年漆耳杯、梧野里21号墓永平十四年漆耳杯等蜀郡西工产品，上标注"量一升八合"。《汉书·律历志》："合龠为合"，"一升八合"即"一升十六龠"。

[1]薛峰：《秦汉漆器耳杯的形制审美——以湖北省境内出土的漆器耳杯为例》，《西北美术》2017年第4期。
[2]陈雅楠：《汉代漆器造型设计的研究》，《中国生漆》2019年第3期。
[3]南京博物院：《江苏仪征烟袋山汉墓》，《考古学报》1987年第4期。

2:5，耳杯外形如扁舟，轻盈灵巧[1]。另有学者据此推测，秦汉时期漆耳杯的生产似乎具有某种较为通用的标准，也反证耳杯造型审美的集体性认同[2]。

汉代耳杯胎骨主要有木胎、夹纻胎两种，江都王刘非墓随葬有髹黑漆的玳瑁胎耳杯，仪征新城烟袋山汉墓[3]等还出土有皮胎耳杯。西汉前期耳杯多木胎，但高等级贵族阶层已渐渐流行使用更为轻巧的夹纻胎耳杯，例如，刘非墓出土的328件漆耳杯中，绝大多数为夹纻胎，木胎者很少图5-19。西汉后期，夹纻胎耳杯渐趋普遍，但中小地主及庶民阶层使用的耳杯中，木胎者仍占一定比例。

汉代耳杯造型趋同，装饰则各具特色。除部分耳杯通体素髹外，大多内髹朱漆，外髹黑漆，其上再彩绘云纹、凤鸟纹、龙纹一类纹样。

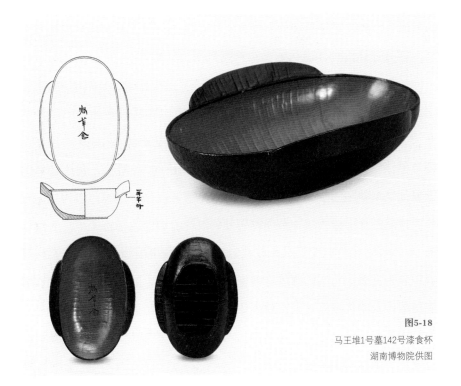

图5-18
马王堆1号墓142号漆食杯
湖南博物院供图

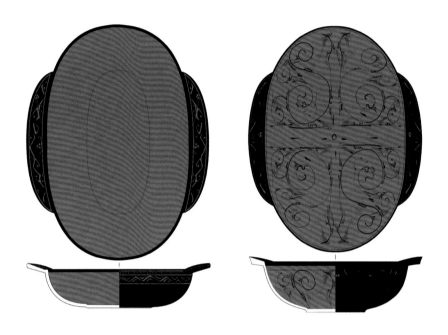

图5-19

刘非墓夹纻胎漆耳杯

左： 4890号耳杯

右： 4991号耳杯

李则斌供图

一般而言，西汉前期耳杯的装饰方法和纹样，与战国及秦代耳杯基本相同，部分耳杯内外均通体描饰。荆州凤凰山168号墓三鱼纹漆耳杯，共两件，形制、装饰相同，皆长21.3厘米、宽15.5厘米、通高6.5厘米。木胎，挖制成型。口呈椭圆形，弧壁，平底，口两侧各翘伸一新月形耳。内外均髹黑漆为地，上以红、黄等色漆描饰纹样。内底中心用红、黄等色漆绘一四出柿蒂纹，周围环饰首尾相接的3条游鱼，鱼头及体侧饰象征气泡的圆圈等纹样，鱼的外形及鱼鳞等以金、黄等色漆勾描。双耳及口沿外缘饰波折纹、圆圈纹等几何纹样；口沿内缘饰变形鸟头纹带图5-20。该耳杯所饰变形鸟头纹在云梦睡虎地墓群出土的战国及秦代漆器中颇为常见，写实的鱼纹与睡虎地11号墓漆盂上的鱼纹图案相近，展现出战国及秦代漆器对西汉前期漆器的强烈影响。西汉后期开始，耳杯内腹大都光素无纹，或作简单描饰，甚至一部分耳杯仅双耳勾描几何纹等纹样，装饰趋于简化。

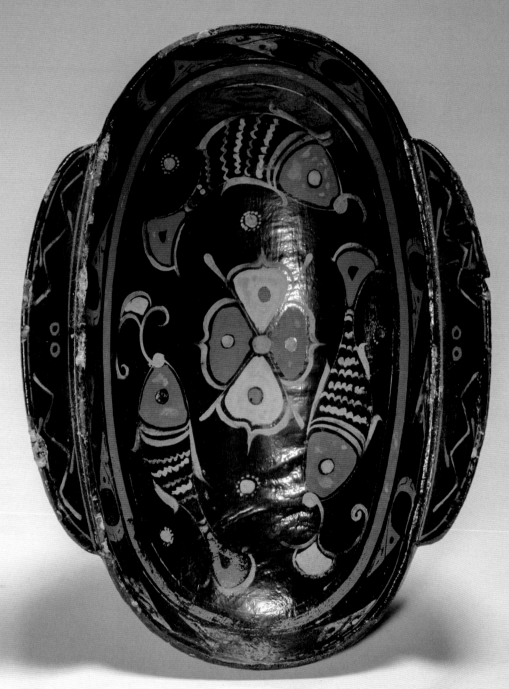

图5-20
荆州凤凰山168号墓三鱼纹漆耳杯
金陵摄

2 卮

虽然出土数量较耳杯要少得多，但卮仍属汉代常用饮具，除漆卮外，铜、银、陶、骨等其他质地的卮也较为常见。

汉代漆卮多卷木胎和夹纻胎。器形大都承袭战国及秦代，一般作圆筒形，上置盖，腹壁多设单鋬，亦有少数无盖或无鋬，个别的设双鋬。荆州谢家桥1号墓70号简记"中卮二，皆毋盖"，特别标注随葬的两件卮无盖，反证当时卮一般上置盖。此外，以邗江姚庄101号墓漆卮、胡场14号墓"千秋"铭漆卮图5-21、天长安乐乡汉墓漆卮等为代表的部分漆卮，下腹部有收分，形似现代的茶杯。临沂银雀山1号墓漆卮等部分西汉前期漆卮，形制尚较简单且原始，作敞口、斜壁的杯状。

汉代漆卮大都形体较小，容量不大，但可分不同型号，大小殊等。长沙马王堆1号墓出土7件漆卮，据同墓遣策所记及卮上漆书文字，可分"斗卮""七升卮""二升卮"和"小卮"4种规格：斗卮和七升卮皆以薄木板卷制，口径分别为16厘米、14.5厘米，通高分别为18厘米、16厘米，器内髹红漆，器表髹黑漆为地，上朱绘漩涡

图5-21
胡场14号墓"千秋"铭漆卮
引自《汉广陵国漆器》，106页，图79

图5-22
马王堆1号墓七升卮
湖南博物院供图

纹、云纹和几何纹，其中七升卮器内黑漆书"君幸酒"3字，底部红漆书"七升"字样图5-22；二升卮4件，亦卷木胎，口径9～9.5厘米、高8.5～9厘米，器表以红、赭两色漆绘卷云纹及兽面纹，内底亦漆书"君幸酒"3字，底部书"二升"字样图5-23。遣策所记的"髹布小卮"——"髹布小卮一，容二升，有盖，盛温酒"，口径9厘米、通高11厘米，尺寸与二升卮相仿，容量亦二升，用于盛"醴酒"。其出土时与耳杯、盘等置于漆案之上，夹纻胎，器身作圆筒状，上承弧顶盖，盖顶及器壁一侧施鎏金铜环；器内髹红漆，外髹黑漆为地，上锥画纹样，其中盖顶及器身中部饰云气纹，器身中部云气间还显现二龙首怪兽，云气纹上下饰由菱形、点、波浪线等组成的几何纹带图5-24。胎体轻巧，装饰线条纤细繁密、流畅奔放。

就像马王堆1号墓漆卮所显示的那样，汉代漆卮装饰较为固定：一般内髹红漆，不再做其他装饰；外髹黑漆为地，上以红、赭、金等色漆描饰或锥画纹样。卮身外壁上下多对称设置装饰纹带，中部描饰大幅

图5-23
马王堆1号墓二升卮
湖南博物院供图

图案；有的则描饰多重纹样。带盖卮的盖顶面，一般周沿饰环状
纹带，其内再描饰大幅图案。辅助装饰带多由点、线、菱形等几
何纹样及云纹一类纹样构成，常见云气纹主题，或云气中穿插神
禽、神兽、仙人等内容构成云气禽兽纹，即所谓"虡纹"。

沿袭战国晚期及秦代装饰风格，西汉前期部分漆卮较多描
饰类似英文字母"B"的变形鸟头纹。例如，临沂银雀山4号墓
漆卮，卷木胎，高12.2厘米、底径11.8厘米。卮敞口，直壁斜内
收，平底；口部两侧曾分别外侈一耳，出土时已残失。通体内髹
红漆，外髹黑漆为地，分3层以朱红色漆描饰散状分布的变形鸟头
纹带；外底烙印"食官"2字戳记。据同墓漆耳杯上的"莒市"烙
印推测，它应系当时莒地官营漆工场产品，但所饰变形鸟头纹与

图5-24
马王堆1号墓"鬃布小奁"
湖南博物院供图

秦代以来咸阳、成都等地同类漆器纹样基本相同，表明秦汉统一帝国的建立使各地漆工艺风格渐趋统一。此外，武帝时期的光化（今属老河口）五座坟3号墓漆卮，卮身锥画纹样，纹样内还描饰金彩，展现了西汉戗金漆器的风采。

为了加固器身，部分漆卮加装金属构件，有的还镶嵌金釦、银釦、鎏金及错金银铜釦。广州南越王墓金釦漆卮，出土时内盛一金釦锥画神兽纹象牙卮，另伴出配黑漆木盖的铜框玉卮等，极尽奢华。已知部分汉代漆卮上漆书、针刻或烙印铭文，表现器名、容量、用途、制作年代及使用者名等内容。

需特别说明的是，荆州凤凰山168号墓及167号墓、毛家园1号墓等还出土一种形体较大的双耳漆卮，它们的口径及通高均达20厘米左右，凤凰山168号、167号墓遣策分别记之为"酱卮（卮）一合"和"酱杘一枚"，当时应称之为卮。凤凰山168号墓漆卮口径20厘米、高22厘米，由盖与身套合而成，器壁以薄木板卷制，盖与底斫制。盖直壁，顶部微弧凸，上设两道折棱；器身直壁，平底，外壁近口处设以薄木板弯曲而成的对称双耳。器内髹红漆，器表髹黑漆为地，上以红漆描饰纹样，其中盖顶及器身中部绘变形凤纹及云气纹，盖壁与器身上下饰变形鸟头纹带图5-25。出土时内置1件单耳小漆卮及3件小漆盘。凤凰山167号漆卮的造型和装饰与之相近图5-26，它们均与云梦睡虎地墓群出土的战国晚期及秦代漆卮造型基本一致，但容量已接近汉制三斗半，不宜作饮具，且伴出酒具、食具，当为食卮[1]。

3 壶

作为传统酒器，壶在汉代依然地位显要。除漆壶外，亦多用铜、陶、瓷等材质制作，其中陶壶还用于盛食物。依造型分，有圆壶

[1]孙机：《汉代物质文化资料图说（增订本）》，上海古籍出版社，2008，第359页。

图5-25
荆州凤凰山168号墓双耳漆卮
金陵摄

图5-26
荆州凤凰山167号墓双耳漆卮
金陵摄

（锺）、方壶（钫）等多种。具有秦文化特色的茧形壶、蒜头壶，西汉前期仍在多地沿用，此后渐趋消失。多厚木胎，圆壶外表镟制、内里剜制；方壶多斫制而成。

已知汉代漆壶多属圆壶，造型与同时期铜圆壶基本一致，口微侈，束颈，圆鼓腹，下设圈足或假圈足，腹径最大处位于器体中部；一般上置圆弧盖，有的盖上设纽。马王堆1号墓出土两件漆圆壶，同墓遣策皆记"髹画锺（锺）"，并明确标注用于"盛温（醖）酒"，其出土时内尚存酒类或羹类沉渣。口径18.1厘米、腹径35厘米、底径20厘米、通高57厘米，镟木胎，胎骨较厚重。口微侈，长颈，圆鼓腹，圈足。口上承盖，盖顶圆鼓，施三"S"形纽。器内髹红漆，器表髹黑漆为地，上以红、灰绿等色漆绘几何云纹及鸟云纹，口沿、颈及圈足部位朱绘几何纹带及弦纹宽带。外底正中朱漆书一"石"字，其中一件实测容量19500毫升图5-27。造型端庄稳重，所饰主体纹样予人流云漫卷、飞舞升腾之感，与上下几何纹带配置和谐，较同时期大多数铜制及陶制圆壶更具艺术性。

马王堆3号墓出土8件漆圆壶，其中2件器形、大小、制作工艺及装饰与马王堆1号墓漆圆壶相同，在遣策中亦被记作"髹画锺（锺）"；另6件漆圆壶，遣策记"髹画壶六，皆有盖"，除盖顶未施纽外，造型与"髹画锺"一致，但形体小，容量少，皆口径13.3厘米、腹径25.6厘米、底径15厘米、通高37厘米，外底朱漆书"三斗"2字图5-28。马王堆1号墓遣策中亦有4支简记"髹画壶"，但墓内未见随葬。两墓遣策皆将"锺"与"壶"加以区分，似乎"锺"特指那些容量大的圆壶。

图5-27
马王堆1号墓漆锺
湖南博物院供图

图5-28
马王堆3号墓漆圆壶
引自《中国漆器全集（3）》，图七七

阜阳汝阴侯墓漆圆壶，腹径22厘米、高33.4厘米，较马王堆3号墓"髹画壶"还要小一号，一件外底刻"二斗"2字，容量约今4000毫升，仍不算小。

专称"钫"的方壶，与同时期陶制、铜制方壶形制基本相同，但横剖面呈方形，四周起棱，与战国时期常见的委角椭方形有所区别。在马王堆3号墓和1号墓等西汉前期贵族墓中，漆钫、锺与鼎、盒等构成主要的漆器组合。西汉中期以后，漆钫渐渐退出历史舞台。

马王堆1号墓漆钫共4件，同墓遣策记"髹画枋（钫）"，并标注两钫"有盖，盛米酒"，另两钫"有盖，盛白酒（一种浓度较高的老酒）"；它们出土时均内存酒类或羹类沉渣。四钫器形、大小相同，口、腹、底边长分别为13厘米、23厘米和14厘米，通高51.5厘米。皆斫木胎，直口，长颈，溜肩，鼓腹，下接圈足。器口上承盝顶盖，四边中部各饰一"S"形纽。器内髹红漆，器表髹黑漆为地，上彩绘纹样，其中盖顶方形红漆边框内以红、灰绿色漆描饰"米"字形构图的鸟云纹，橙黄色纽；口沿及圈足朱绘鸟头纹带，颈、腹以红、灰绿两色漆描饰云纹、鸟云纹，肩饰由菱形、锯齿等组成的几何纹带图5-29。外底均朱书"四斗"2字，其中136号钫经实测容量

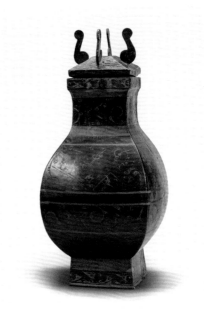

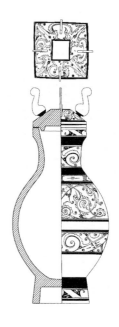

图5-29
马王堆1号墓漆钫
湖南博物院供图

为7850毫升。有的圈足外有戳记，已不可辨识。马王堆3号墓亦出土3件漆钫，与马王堆1号墓漆钫几无差别。

4 扁壶及榼

汉代，用于盛酒的扁壶依然被大量使用，当时专名"椑"。荆州凤凰山167号墓漆扁壶，同墓遣策记作"大桙（椑）"。西汉前期，扁壶尚较多见，目前湖北荆州、云梦、随州，以及湖南长沙、沅陵和四川绵阳、广东广州等地汉墓皆有发现。西汉后期及东汉，漆扁壶出土数量锐减，目前仅在荆州岳山、南昌老福山等地有零星出土。

西汉扁壶多木胎，分两半斫制再粘接而成。西汉前期扁壶大都沿袭战国晚期及秦代造型，小口，溜肩，扁腹，下设矮圈足，器上常置盖。其中以荆州凤凰山168号墓豹纹大扁壶最为精美，腹宽56.5厘米、高48厘米。口作长方形，上置盝顶盖，短颈内束，溜肩，直壁，腹扁平，下接一长方形矮圈足；两侧肩、腹结合处各设一铜铺首衔环。器内髹红漆；器表髹黑漆为地，上以红、灰等色漆描饰纹样。器身两侧腹部周围髹一周红漆宽带，内各绘三豹，其间点缀变形鸟头纹、云纹、点纹等纹样；盖、器口、肩及腹两侧边、圈足等部位装饰由变形鸟头纹、卷云纹、点纹等组成的略显规整的纹带，用以衬托器腹图案。连同盖面所绘一豹，通身共绘7只神豹，有的背生双翼，凌空翔舞，有的昂首挺立，有的作猎兽状，姿态各异图5-30、5-31。整体构图打破传统的对称形式，构思巧妙。它的造型与战国晚期及秦代秦工系扁壶相近，但装饰构图更灵活，所饰带翼豹纹更为前代所不见，显现西汉前期漆器装饰的一种新风格。

西汉后期及东汉扁壶，往往被称作"榼"，但"榼"为汉代盛酒器的统称，还包括蒜头壶、习称"茧形壶"的横长筒形壶等。邗江姚庄

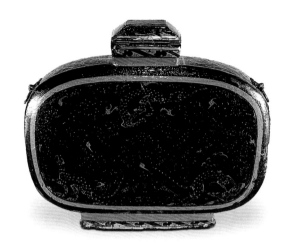

图5-30
荆州凤凰山168号墓豹纹大扁壶
金陵摄

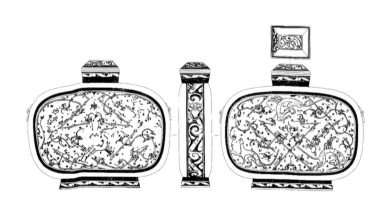

图5-31
荆州凤凰山168号墓豹纹大扁壶
引自《考古学报》1993年第4期，473页，图16

图5-32
石岩里194号墓阳朔二年
漆楬铭文

102号墓漆楬、平壤石岩里194号墓漆楬，皆自铭"楬"图5-32，由广汉工官分别于河平二年（公元前27年）和阳朔二年（公元前23年）制造，为不同批次产品。

5 樽

步入汉代，樽成为最主要的盛酒器之一，除漆樽外，还有铜、陶、玉等不同质地的樽，使用相当普遍。部分漆樽装饰十分讲究，有的还配有专门的圆案——承旋，足见当时对樽格外重视。它是汉代漆器组合的重要组成部分，虽每墓出土数量不多，但当时贵族墓及部分地主和富商的墓中皆有随葬。

已知汉代漆樽几乎全为筒形樽，圆筒形器身，上置盖，下设三足。多卷木胎，西汉后期夹纻胎开始增多。器口、器身及底多镶鎏金铜釦或银釦图5-33，有的器身两侧对称设置铺首衔环。不仅器表装饰纹样，有的樽内底亦描饰图案。除采用描漆、锥画等手法装饰外，相当一部分樽器表还嵌贴金银薄片、鎏金铜薄片等，营造出复杂多变、华美富丽的装饰效果。例如，西汉后期的邗江胡场1号墓漆樽[1]，口径23厘米、通高21.5厘米，木胎，由盖和器身扣合而成。器腹两侧设铺首衔环，下置三兽蹄形足；弧顶盖，并施3道凸棱。器内髹红漆；器表髹酱红色漆，其上再加饰彩绘并镶铜饰。盖顶正中嵌四出柿蒂形铜饰，盖、身以云气禽兽纹作主体装饰，其中器腹满绘流云纹，其间散布龙、虎、鹿、狐、狼、雁、小鸟等形象，它们或驻足，或奔跑，或跳跃，或飞舞，不一而足。云气禽兽纹上下朱绘几何纹带，足部绘兽面纹图5-34。该樽所描绘的动物种类多，它们在翻腾滚动的流云衬托下，予人如行似飞之感，技艺高超。

湖北、湖南等地出土的汉代漆樽上有刻划或烙印文字的现象，其中永州鹞子岭2号墓漆樽上刻"绥和元年考工"等50字长铭，最为重要。

[1]扬州博物馆等：《江苏邗江县胡场汉墓》，《文物》1980年第3期。原报告称之为"三足奁"。

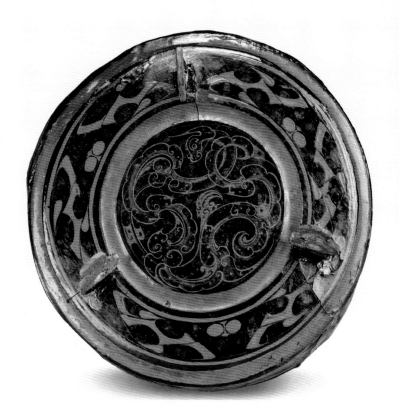

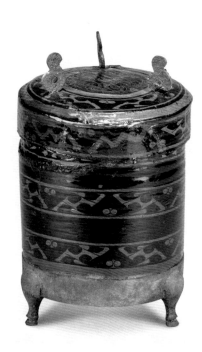

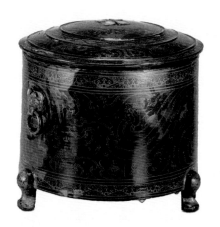

图5-33
睡虎地47号墓几何凤鸟纹漆樽
郝勤建摄

图5-34
胡场1号墓漆樽
引自《广陵国漆器》，75页，图50

6 盘

盘是汉代最重要的漆制日常生活器具之一，出土数量之多仅次于耳杯。西汉前期的诸侯王墓及列侯墓随葬漆盘数量相当可观，例如，长沙吴氏长沙王后"渔阳"墓出土漆盘180余件，盱眙江都王刘非墓残存漆盘157件，沅陵侯吴阳墓随葬漆盘60件，轪侯家族的长沙马王堆3号墓和1号墓分别出土漆盘68件、32件，西汉后期的海昏侯刘贺墓现存漆盘亦达159件。汉代中下层官吏和地主富豪的墓中亦普遍随葬漆盘，就是普通庶民墓也偶有漆盘发现，表明漆盘在当时应用极广。

汉代漆盘多木胎和夹纻胎，其中木胎大都镟制。西汉后期开始，夹纻胎的比重大大增加。部分盘口沿等部位还镶银釦或鎏金铜釦。多内髹红漆，外髹黑漆。装饰以描饰为主，大都集中在内底、内腹中部及外壁中部等部位。西汉前期装饰纹样多见变形鸟头纹、鸟云纹、云纹等，动物、植物等类纹样较为写实；西汉后期常见云气禽兽纹及云纹等纹样。

据马王堆1号墓、荆州凤凰山8号墓、谢家桥1号墓及贵港罗泊湾1号墓等出土遣策，当时盘有"般（盘）""卑虒（榹）""卑卑"等多种称谓。永州鹞子岭2号墓建平五年（元寿元年，公元前2年）漆盘则自铭"旋"，所示用途有"食盘""果盘""饭盘""沐盘"等。

汉代漆盘以食盘、果盘最常见。虽尺寸各异，但形制相近，多敞口，浅弧腹，平底。马王堆1号墓漆食盘，共10件，口径28.5厘米、底径15厘米、高6厘米，木胎，通体髹黑漆为地，内外再以朱红、灰绿等色漆描饰纹样：口沿朱绘几何纹带；外壁上部朱绘由变形鸟头纹及云纹组成的纹带；盘心满饰纹样，其中9件盘心绘一猫，周围环饰3组鸟云纹；内腹以几何纹带与盘心相隔，近内壁转折处等距离布置三猫，周围勾绘鸟头纹。猫身轮廓和耳、口、眼、须、爪及柔毛等部位以朱红漆单线勾勒，内髹灰绿色漆，形象雷同但姿态各异，有的圆眼暴睁，大耳竖

立，长须侧张，长尾上昂，四肢蜷曲，似蓄势待发，机警且富有气势。另有一件漆盘内壁转折处以蛙代猫，装饰略有不同。盘内底朱漆书"君幸食"2字，盘底书"九升"字样；另有5件底部有"轪侯家"3字，表明它们为轪侯家族日常使用、容量为九升的漆盘。马王堆3号墓出土漆食盘20件，与之形制相同，大小、装饰相近图5-35、5-36。

图5-35
马王堆3号墓南144号九升漆食盘
湖南博物院供图

图5-36
马王堆3号墓南181号九升漆食盘
湖南博物院供图

图5-37
马王堆3号墓南47号漆平盘
湖南博物院供图

图5-38
马王堆3号墓南155号漆平盘
湖南博物院供图

马王堆3号墓和1号墓中还分别出土"髹画平般（盘）"及"髹画卑匜"：平盘形体较大，各有9件和2件图5-37、5-38；"卑匜"尺寸较小，造型与食盘相近，亦上漆书"君幸食""一升半升"字样，各有38件和20件图5-39、5-40。

西汉后期的盐城三羊墩1号墓漆盘，上书"大官""上林"铭，为都城长安上林苑宫观旧物，级别更高。口径27厘米、底径11.8厘米、通高8厘米，夹纻胎，口镶鎏金铜釦。敞口，平唇，斜直腹，近底部内收，下接小平底。除内腹壁近底处髹饰一周赭红漆外，通体均髹黑漆为地，上以红漆等勾描纹样。内底中心朱漆书"大官"2字，周围环饰三

图5-39
马王堆1号墓63号一升半漆食盘
湖南博物院供图

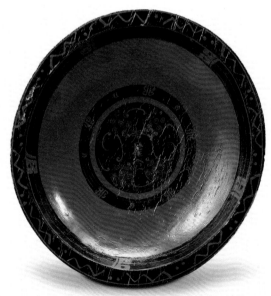

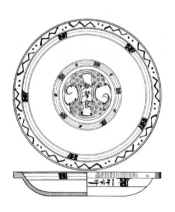

图5-40
马王堆3号墓北120号一升半漆食盘
湖南博物院供图

[1]也有学者认为"沐盘"非沐发之盘，应该是用于盥手洗面的受水之盘。见郑曙斌：《马王堆汉墓遣策所记漆盘考辨》，载湖南省文物考古研究所编《湖南考古辑刊（9）》，岳麓书社，2011。

兽纹，并间以云纹、点纹；内底边缘饰一周锥划并填红漆的几何纹带。内腹壁上部及外腹壁描饰鸟云纹带。内腹壁近底处朱漆书"上林"2字，外底中部亦书"大官"字样图5-41。造型端庄，描饰线条婉转生动，内底色彩丰富，富有层次。

　　沐盘用于洗发[1]，一般尺寸较大，出土数量较少。徐州、长沙等地曾出土有"沐盘"铭的铜沐盘。马王堆3号墓漆沐盘，口径72.5厘米、高13厘米，是已知体量最大的汉代漆盘。该盘木胎，宽折沿，直壁，浅折腹，平底。盘内外髹黑漆，内髹多重红漆环带，并以红漆及灰绿等色漆绘变形鸟云纹、变形鸟头纹、几何纹等纹

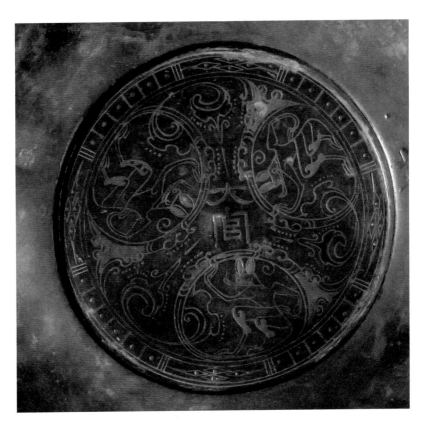

图5-41
三羊墩1号墓漆盘
引自《中国美术全集·工艺美术编漆器》，图五四

图5-42
马王堆3号墓漆沐盘
湖南博物院供图

样，底红漆书"轪侯家"3字图5-42。除两侧无铺首衔环外，该盘造型与长沙汤家岭西汉墓"张端君沐盘"[1]相仿，和同时期食盘、果盘差别较大。

邗江、永州、清镇及朝鲜平壤等地出土的汉代漆盘，内底、外底及口沿等部位漆书或刻划铭文，记述器名、用途、使用者及制作时间、工官、制器工匠与官吏名等内容。

7 盂

战国晚期及秦代尚不多见的盂，进入汉代突然流行开来，为当时常用饮食器具之一。阜阳双古堆2号墓漆盂即自铭"盂"。长沙马王堆3号墓和1号墓出土遣策则记作"木杅（盂）""华杅"。

汉代漆盂目前在湖北、湖南、四川、安徽、江苏、山东、陕西、甘肃、山西及广西等地均有发现。造型沿袭战国晚期及秦代特征，从早至晚变化不大，大都敞口，束颈，弧腹，下接矮圈足。形体大小不等，

[1]湖南省博物馆：《长沙汤家岭西汉墓清理报告》，《考古》1966年第4期。

大者口径约30厘米，小者口径在15厘米以下。多镟木胎。装饰较为固定，一般内髹红漆，外髹黑漆，在口沿、内壁、内底及外腹等部位描饰纹样图5-43。西汉后期的邗江胡场1号墓漆盂，口径15厘米、足径9.5厘米、高7厘米，器表及内口沿髹黑褐色漆，余皆髹红漆，其上再描饰纹样：口沿、圈足上各髹饰一道红漆弦纹，颈部饰红漆宽带，腹部以红漆描绘由菱形、点、锯齿等组成的几何图案；器内口沿以红漆勾勒由弦纹、点纹等构成的纹带，内底两道黑漆重圈纹内布置3只首尾相接、等距离分布的黑漆朱雀图5-44。朱雀神态自若，在古朴规整的几何纹样衬托下，颇富情趣。

部分汉代漆盂上还烙印、针刻、漆书铭文，反映制作者、拥有者等内容。荆州凤凰山168号墓漆盂上烙印"成市草""成市素""成市饱"等铭文，表明其产自成都。墓主为汝阴侯夫人的阜阳双古堆2号墓共随葬4件漆盂，颈部刻"女阴侯盂"等字样铭文，记述制作地点、年代、容量、制作者名等内容。它们形制、大小相

图5-43
荆州毛家园1号墓漆盂
郝勤建摄

图5-44
胡场1号墓漆盂
引自《中国漆器全集（3）》，图二七三

图5-45
汝阴侯墓漆盂
引自《文物》1978年第8期
16页，图七.2

同，皆口径28.5厘米、高8.8厘米，内髹红漆，外髹黑漆，器内口沿及腹上部与外腹均彩绘以云纹和象鼻纹组成的纹带图5-45。

8 盒

作为贮物之器，汉代漆盒式样繁多，有圆盒、椭圆盒、方盒、长方盒，另有月牙形、马蹄形等多种造型的异形盒。目前多地汉墓均有漆盒出土，由于所在墓葬被盗扰等原因，相当一部分漆盒原存放位置已不可考，如盒内空无一物，则用途很难确定。那些口径及通高不足10厘米的小盒，很可能是多子奁中的子奁。有些小盒用于盛装印章、工具一类物品，与妆奁有所区别。

常见木胎或夹纻胎，其中木胎的圆盒及椭圆盒多以薄木片卷制。器表装饰以描饰为主，西汉前期多绘鸟云纹等纹样，西汉后期及东汉时常见云气纹、几何纹及神禽神兽纹等。西汉后期漆盒器表还多嵌数周银钿，上贴饰雕镂的金银薄片。

圆盒

战国中期以来流行的圆盒，此时数量依然较多，盒内多盛装稻食、麦食等。云梦大坟头1号墓2件漆圆盒，在同墓出土木牍上记作"髹画盛

二合"。西汉前期的马王堆3号墓和1号墓分别出土圆盒10件、4件，同墓遣策亦记之为"鬃画盛"，其中马王堆3号墓的10件圆盒盖内和盒内多黑漆书"君幸食"三字，外底朱漆书"六升半升"字样，有的还存戳印痕迹图5-46。

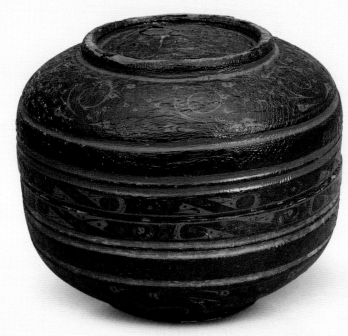

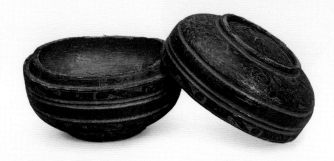

图5-46
马王堆3号墓漆圆盒
湖南博物院供图

　　西汉前期，圆盒多沿袭战国中晚期及秦代造型，唯盖与身比例更为接近。云梦睡虎地47号墓漆圆盒，口径21.2厘米、圈足径11厘米、通高18.7厘米。镟木胎，胎体较厚。由形制相同的盖与身扣合而成，器身敞口，弧腹，圜底，下设圈足；盖顶则变作一圈凸棱状纽。器内髹红漆；器表髹黑漆，上以红漆逐层描饰鸟云纹、波折纹等纹带图5-47。它在器形、装饰等方面均与睡虎地秦墓漆圆盒相似，展现对秦代漆工艺的继承关系。

　　西汉后期，圆盒盖顶大都简化为圆弧顶，部分盖壁加饰数道凸棱，盖顶一圈凸棱状纽渐趋消失，整体造型已与战国晚期及秦代圆盒差距较大。天长三角圩桓平墓等出土的漆圆盒或雕龙首，另加设鋬，更显特殊[1]图5-48。

异形盒

　　除圆形、椭圆形、方形、长方形等常见形状外，汉代漆盒出现不少新造型，如月牙形、马蹄形、团花形、耳杯形等，不过它们有的出土时

[1]安徽省文物考古研究所编著《天长三角圩墓地》，科学出版社，2013，第131页。

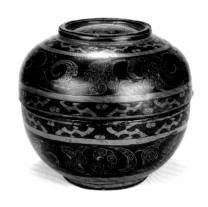

图5-47
睡虎地47号墓漆圆盒
郝勤建摄

图5-48
桓平墓漆圆盒
天长市博物馆供图

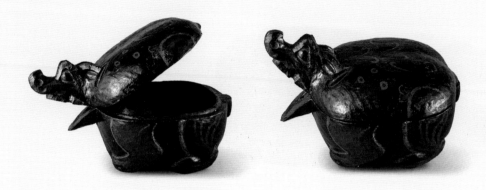

图5-49
岱墅2号墓漆盒
许盟刚供图

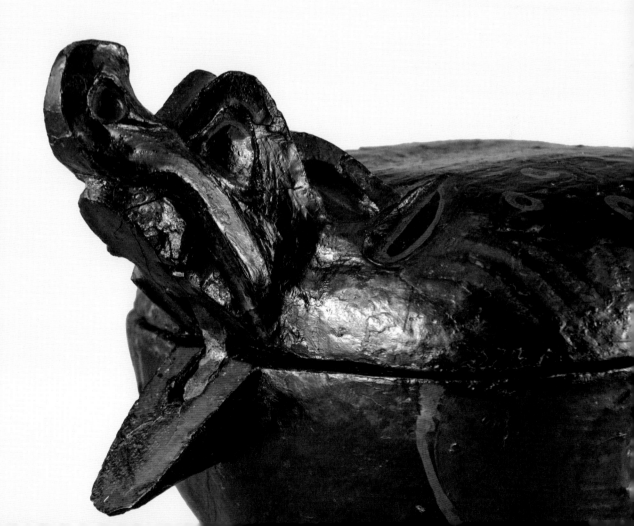

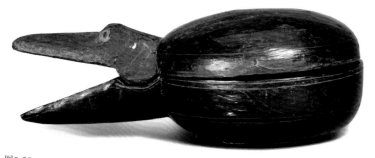

图5-50
北冈6号墓鸭嘴形柄漆盒
安徽博物院供图

内盛梳、篦等梳妆用具，很可能属妆奁。突出反映汉代漆盒造型创新成就的，当属莱西岱墅、天长北冈等地西汉后期墓葬出土的装禽兽首形状活动开关的漆盒。

莱西岱墅2号墓漆盒，通长17.5厘米、高12厘米。木胎，盖与器身分别雕制，以子母口上下扣合。整体作兽形，兽首为盒柄，上颌与背部相连作盒盖，盖顶微弧；下颌与腹部相连作器身，弧壁，平底。兽大口暴张，双睛圆鼓，鼻翘卷，上下颌中部凿浅槽，槽中嵌小木栓连接上下；木栓下端固定在下颌上，上端钻一小孔，孔内插一小圆柱，使用时以其为支点合拢兽首上下颌，盒即随之打开。器内髹红漆，器表满饰以黑、红、黄三色漆描饰的仿玳瑁状花纹，腹部还勾绘兽之四足图5-49。该墓墓主可能是西汉胶东王的亲属或近臣[1]，这件漆盒当属胶东国所属漆工场产品，造型精巧，髹饰美观，足以代表西汉后期胶东国漆工艺水平。

天长北冈6号墓鸭嘴形柄漆盒[2]，则属西汉后期广陵国漆器佳作。通长30厘米、口径17.5厘米、高11.5厘米，斫木胎。由盖与身两部分相合而成，盖弧壁，顶面略圆鼓；器身弧腹，圜底，下接矮圈足。盖与器身一侧均伸出一柄，作鸭嘴开启

[1]烟台地区文物管理组等：《山东莱西县岱墅西汉木椁墓》，《文物》1980年第12期。

[2]安徽省文物工作队：《安徽天长县汉墓的发掘》，《考古》1979年第4期。

状，鸭喉部设置活舌，手握鸭嘴一紧一松，盒遂随之开合。器内髹红漆，器表髹黑漆为地，上以红漆勾勒鸭的眼、嘴等细部，并在盒身处描饰云纹及龙、凤、仙人等形象图5-50。其造型为目前所仅见，构思新颖，形态诙谐生动。

具杯盒

楚文化区流行的酒具盒、食具盒，至战国晚期及秦代时即已简化，有的仅盛装数件漆耳杯而已。进入汉代，此类方便贮存及携带的酒具盒继续流行，多地皆有发现。马王堆3号墓和1号墓遣策记作"具杯栒"，荆州凤凰山168号墓遣策则有"具器一合，杯十枚，有囊"的记述。其当时称"具杯盒"或"具器"，但有学者指出"栒"即笭，当称"杯笭"[1]。

汉代具杯盒以椭圆盒最常见，尺寸不大，盛装耳杯的数目也不固定，少则两三件，一般七八件、十来件。虽数量不等，但它们内部构造均与所盛耳杯契合，应系根据所盛耳杯情况专门制作的。耳杯多侧置，部分平置。侧置者，往往专门制作一只两耳断面呈三角形的耳杯，将之置于盒内一侧或中间，反扣在其他顺叠的耳杯上，从而使盒内耳杯密实相扣。马王堆3号墓出土的两件具杯盒，形制、大小相同，皆长19厘米、宽16.3厘米、通高12厘米，器盖及器身分别以一木斫制，以子母口两相扣合。每件各盛9件耳杯，8件顺叠，最后一件反扣。盒内髹红漆，外髹黑褐色漆为地，再以红漆和黑漆绘云纹、弦纹及几何图案，上下口沿处红漆书"轪侯家"3字图5-51。

目前所见汉代具杯盒绝大多数属西汉前期，西汉后期及东汉作品仅在安徽天长、巢湖等地有所发现。约两汉之际的天长北冈3号墓随葬3件具杯盒，出土时一起置于"陈挶卿第一"铭漆圆盒内，

[1]孙机：《汉代物质文化资料图说（增订本）》，上海古籍出版社，2008，第355页。

图5-51
马王堆3号墓西26号漆具杯盒
湖南博物院供图

每件各内盛8件"陈捃卿第一"铭漆耳杯，构成完整套装。从当时耳杯制作和使用甚广、陶制明器具杯盒多有发现等现象推断，漆制具杯盒应仍在广泛使用，只是较少随葬或保存不佳而已。

西汉后期的宝应前走马墩汉墓出土的一件杯盘套装圆盒，属另类具杯盒，设计独特。直径27厘米、高22厘米，内置圆座，座上雕凿出大、中、小3种规格的椭圆形槽，内各嵌装10件耳杯，耳杯上再码放5件漆盘。盒及盒内耳杯、盘皆外髹褐漆，内髹朱漆，盒盖及内底、杯和盘的内底绘一只橘红色的凤鸟图5-52。

9 笥

竹胎、木胎及夹纻胎的漆笥，为汉代常用盛储器具，用于盛装衣物、食物等各类物品，用途广泛，使用普遍。西汉前期的长沙马王堆3号墓和1号墓分别随葬竹笥52件、48件，内盛衣物、丝织物、肉和蔬

图5-52
宝应前走马墩汉墓杯盘套装漆圆盒
宝应博物馆供图，熊伟庆摄

图5-53
胡场1号墓"鲍一笥"漆笥
引自《中国漆器全集（3）》，图二〇九

图5-54
胡场20号墓"梅栗一笥"漆笥
引自《中国漆器全集（3）》，图版二〇〇

菜一类食品及香囊、药草袋等；每件笥上皆拴木牌——楬，记录所盛之物，如"素缯笥""锦缯笥""鹿脯笥""炙鸡笥"等。西汉后期的邗江胡场1号墓出土大小漆笥14件，盖壁一端书"鲍一笥""肉一笥""脯一笥""梅一笥""钱金一笥"等内容，涉及13种食物图5-53；胡场20号墓漆笥盖壁一端漆书"梅栗一笥""鲍笋一笥"等字样图5-54。从出土情况看，笥内所盛之物颇为繁杂，但以各类食物及衣物为主，正如《说文解字》所称："笥，饭及衣之器也。"

木胎漆笥形若带盖的长方盒，或圆角，或方角，西汉后期多置盝顶盖，故易与盝顶长方盒及奁相混淆。竹胎漆笥以篾条编制，盖顶不易凸起，故颇似带盖的扁箱，造型与木胎漆笥有所区别。其中最著名的当属朝鲜平壤南井里116号墓（"彩箧冢"）随葬的所谓"彩箧"，出土时内盛栗子，器表描饰帝王、孝子等内容的漆画，极为难得。

10 奁

奁为汉代重要盛储器具，以漆制品数量最多。就功能而言，虽仍有盛化妆用具和化妆品的镜奁与盛食物的食奁之分——云梦大坟头1号西

汉墓木牍记作"竟检",长沙马王堆1号墓遣策记作"食检",马王堆3号墓"髹画检"上漆书"君幸食"字样,但随着铅粉、胭脂等化妆用品的出现与推广,各阶层普遍重视仪容妆饰,奁日益侧重于盛装梳妆用品。约西汉后期,奁的功能更趋固定,并于东汉时出现"妆奁"一词,后避汉明帝刘庄讳,改"妆具"为"严具"。作为日常用具,妆奁在汉代使用十分广泛,甚至新疆、甘肃、宁夏、云南、辽宁等边境地区乃至朝鲜半岛和中亚、欧洲等地亦有汉代漆奁出土。而且,形制更加复杂,功能越来越完善,装饰愈发华美富丽。

西汉前期,奁多木胎或夹纻胎。西汉后期开始,夹纻胎的占比越来越大,胎体愈发轻薄。木胎者,器壁大都以薄木板卷制,盖与底略厚,斫制而成。另有部分采用竹胎、藤胎、皮胎,如民丰尼雅遗址发现竹木复合胎及藤编胎的漆奁,邗江甘泉东汉广陵王刘荆墓亦有铜木复合胎漆奁出土。

按形状区分,汉代漆奁包括圆奁、长方奁、方奁及椭圆奁等几大类,其中以圆奁最为常见。一般而言,从早至晚,圆奁器体呈现越来越修长的趋势,奁盖从早期多平顶或微弧顶向弧顶转变。长方奁、方奁则多用盝顶盖。多子奁的子奁形态多样,有圆形、长方形、方形、椭圆形、马蹄形、月牙形、三角形等多种形制,因盛物不同而有所区别,既方便取用,又可避免奁内所盛脂粉相互污染。其中长方形子奁多盛笄或簪,马蹄形子奁多放置梳、篦,圆形子奁多盛装脂粉一类化妆品[1]。

以造型区分,则有单层奁和双层奁之别。单层奁多沿袭战国晚期及秦代式样,使用仍相当普遍,晋代陆云《与兄平原书》所记曹操的妆奁即单层奁[2]。双层奁更方便实用,亦显豪华。西汉初年的大坟头1号墓即随葬有双层圆奁,且已采用汉代流行结构——由盖及上下两层器身构成,上层器身纵剖面呈"H"形,底为下层器身之盖,上半部略内收

[1]孙机:《汉代物质文化资料图说(增订本)》,上海古籍出版社,2008,第302页。
[2]《陆士龙文集》卷八:"严器方七八寸,高四寸余,中无鬲(隔),如吴小人严具状,刷腻处尚可识。"

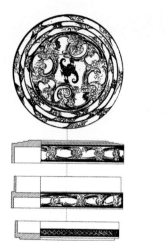

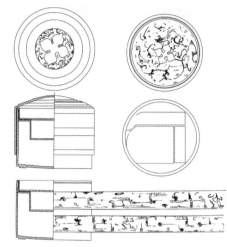

图5-55
大坟头1号墓双层漆圆奁
引自《文物资料丛刊（4）》
8页，图25

图5-56
天长纪庄19号墓漆奁
引自《文物》2006年第11期
8页，图七

上承奁盖，下半部套合下层器身图5-55。除上述常见的"H"形结构外，汉代双层奁还有其他多种形式，例如，有的仅在器身上嵌一托盘，形成盖、托盘及器身相互套合结构，相对简单，托盘内多盛铜镜，以日照海曲106号墓漆奁为代表；有的将托盘加深形成内盒，如西汉后期的天长三角圩桓平墓漆奁、天长纪庄19号墓漆奁图5-56等，内盒还分格、带盖。桓平墓20号漆双层圆奁，通高12.8厘米、盖径13.8厘米、身径12.2厘米，夹纻胎，内设一高6.3厘米的内盒，扣合在奁身口沿之上，内盒与奁底间尚留有一定的储物空间。内盒作马蹄形分隔，上设圆饼盖，出土时盛7件角、木质梳和篦。奁盖顶镶柿蒂形银饰，奁盖、身及内盒遍嵌银钿；器表及内底以青灰、红、黑等色漆勾勒云气纹，并辅以几何纹和禽兽纹图5-57。此类子奁（盒）被分隔为格盒的做法，在三国两晋南

北朝时期颇为常见，但此时尚属稀罕。

汉代多子奁颇为流行，奁内盛装子奁数目不等，以五子、六子和七子者居多。迄今发现的子奁数目最多的多子奁，出自长沙陡壁山曹㜏墓，子奁多达11个。为避免子奁相互碰撞、磨损，有些豪华奁还在底板上雕凿凹槽将其嵌入固定。例如，马王堆1号墓漆九子奁，同墓遣策记作"九子曾（层）检（奁）"，直径35.2厘米、通高20.8厘米，由盖与上下两层器身组成，盖和器壁采用夹纻胎，两层奁底以木斫制。器身上层作"H"形，高12.5厘米，内置素罗绮手套、朱红罗绮手套等物。下层高7厘米、底板厚5厘米，上凿9个深3厘米的不同形状

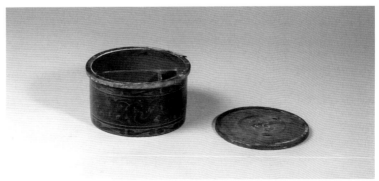

图5-57
桓平墓20号漆双层圆奁及内盒
天长市博物馆供图

图5-58
马王堆1号墓漆九子奁
湖南博物院供图

图5-59
临沂银雀山4号墓漆七子奁
引自《中国古代漆器》，图29

的凹槽供内嵌子奁。子奁均夹纻胎，其中椭圆奁2件、圆奁4件、长方奁2件、马蹄形奁1件，出土时分盛油状或粉状化妆品、胭脂、丝绵粉扑、针衣、茀（施朱用的棕刷或毛刷）、梳、篦及假发等物。奁内髹红漆为地，盖顶和上层隔板上下两面的中心部位以金、白、红三色彩绘云气纹。除底板外，器表均髹黑褐色漆，上贴饰金薄片并饰金、白、红三色彩绘云气纹。子奁亦外髹黑褐色漆为地，上多用金、白、红三色描饰多变的云纹、变形龙纹及几何纹，一圆奁和一椭圆奁锥画云气纹，其间涂红色、金色点纹图5-58、5-60。该奁以大容小，大小相间，上层容积较大，可置大件物品；下层合理区隔空间并固定子奁。子奁多达9件，内盛各类化妆品及化妆用具，可满足日常化妆需求，它们不仅以形状、大小区分，还以装饰手法及纹样相区别，不易混淆，取用便捷。该奁整体设计精心、独到，器表装饰手法多样，艺术性与实用性相统一。

西汉前期的临沂银雀山4号墓漆七子奁，亦为底板凿凹槽内嵌子奁的双层奁，盖径31厘米、通高20.5厘米，木胎。奁内上层置铜镜；下层底板上雕凿7个凹槽，内嵌不同形状的子奁。子奁内盛梳、小铜刀等梳妆用具，皆内髹红漆，外髹黑漆，再锥画翻卷的云气纹，并辅之以菱形、三角形、曲线等组成的几何图案图5-59。

部分汉代漆奁并未采用底板雕凿凹槽的做法，而是将奁内分隔成不同形状的小格，格内盛小奁，或直接盛放梳、篦等梳妆用品，也颇为实用。桓平墓随葬漆奁10件，其中176号奁为单层奁，通高14厘米、直径25厘米，内嵌大、中、小三种规格的耳杯形子奁。大奁及子奁皆夹纻胎，内髹朱漆，器表髹黑漆

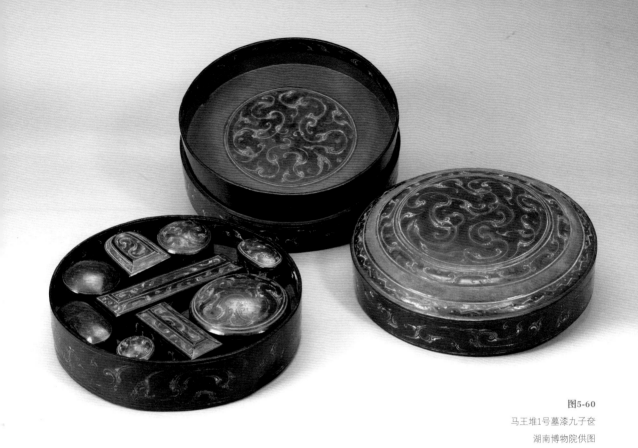

图5-60
马王堆1号墓漆九子奁
湖南博物院供图

[1]屠思华:《江都凤凰河西汉木椁墓的清理》,《考古通讯》1956年第1期。

为地,上以锥画、描饰等手法表现云气纹、禽兽纹及几何纹图5-61。

汉代盛装食品的食奁,造型往往与普通的单层奁相同,如非特别标注或出土时内盛食品或食具、酒具则很难区分。马王堆1号墓漆食奁,遣策记作"鬃泪食检(奁)一合,盛稻食",出土时内盛饼状食品。江都凤凰河25号西汉墓漆奁,出土时尚存兔肉、羊肉等肉食[1]。邗江胡场5号墓漆奁,为少见的双层食奁,上层置长方形、方形、圆筒形子奁5件,内有甜瓜籽、西瓜籽及禽状遗骸。奁与子奁上均有可能为制器作坊名的"中氏"戳印。

汉代漆奁大都装饰讲究,甚至有的奁内也大加装饰。除描饰、锥画纹样外,还像桓平墓双层漆圆奁那样,大量嵌贴金银薄片,或施金属釦,有的还镶嵌玛瑙、宝石等,极为富丽堂皇。此外,部分漆奁上还刻划或烙印表示器名、使用者名、制器者名一类文字。

图5-61
桓平墓176号漆圆奁
天长市博物馆供图

11 匜

匜为传统水器，与盘形成固定组合，用于沃盥之礼——贵族洗手，需一人捧匜自上而下浇水，一人双手持盘接水。战国中期以后，这套烦琐的沃盥礼仪已基本被废弃，人们普遍就盆洗手，原本常见的铜匜与铜盘也渐趋消失。然而，进入汉代，匜却猛然增多，目前湖北、湖南、江苏、安徽、山东、江西、河北等地汉墓皆有漆匜出土。这和旧有礼仪在某些地域得到延续有关，更大可能还是缘自战国以来匜也被用作酒器。《礼记·内则》："敦牟卮匜，非馈莫敢用。"东汉郑玄注："卮、匜，酒浆器。"《说文·匚部》亦称："匜，似羹魁，柄中有道，可以注水、酒。"盱眙江都王刘非墓漆匜上朱漆书"酒"字，亦证实匜与盛酒备饮有关。

已知汉代漆匜皆作瓢形，或平底，或下设假圈足。这类造型的铜匜出现于春秋中晚期，战国早中期颇为流行，漆匜当受此影响。或木胎，或夹纻胎，器表多描饰纹样。新建海昏侯刘贺墓等出土漆匜，器口和圈

足部位还镶银釦。西汉前期的长沙马王堆3号墓和1号墓各出土2件漆匜，其中1号墓遣策记作"髹画柂（匜）二"。马王堆3号墓漆匜，形制、大小相同，皆高8.6厘米、径27厘米×23.5厘米、流长11厘米、流口宽5.3厘米，以一木斫制。其前设流，直口，弧壁，平底，内髹红漆，器表髹黑漆为地，上以红、赭二色漆绘饰一周几何云纹。外底朱书"轪侯家"3字，并烙印"南乡"字样图5-62。

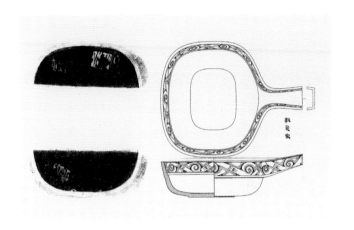

江都王刘非墓漆匜共8件，其中6件木胎，2件夹纻胎。夹纻胎匜皆通长38.6厘米、宽31.4厘米、高13.8厘米，

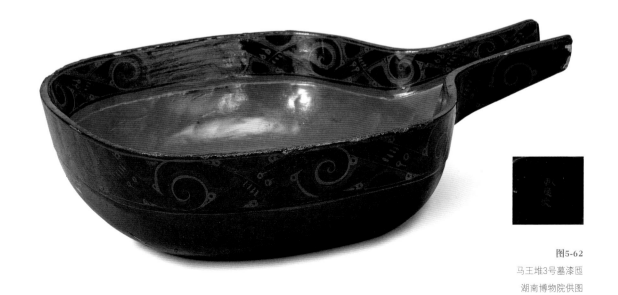

图5-62
马王堆3号墓漆匜
湖南博物院供图

亦作瓢形，腹弧折，后壁正中加装一鎏银铜铺首。两匜外壁、流与匜内口沿髹黑漆为地，流、内口与外腹部针刻6道弦纹，弦纹间饰红漆的点纹、篦纹及锥画云气纹，内腹髹红漆，底髹黑漆。两匜内底装饰有所区别，一件仅以红漆书一"酒"字，另一件则针刻弦纹并夹饰红漆点纹、篦纹及锥画云气纹图5-63。它们等级高，装饰讲究，其中一件还书"酒"字铭文，点明具体用途，对揭示汉代漆匜的使用状况不无裨益。

图5-63
刘非墓3809号漆匜
李则斌供图

12 勺及斗

汉代漆勺及斗的应用十分广泛，目前湖北、湖南、江苏、安徽、山东、山西、河北、四川等多地汉墓皆有出土，甚至新疆尉犁、云南昆明、贵州赫章等当时僻远之地亦有发现。

汉代勺及斗，由首端及柄两部分组成，多木胎、竹胎，其中木胎者大都斫制而成，竹胎者首端往往选取一小段竹节，再接一长条竹柄。西汉前期的马王堆3号墓和1号墓分别出土3件、2件漆勺，同墓遣策均记作"髹画勺"。马王堆1号墓漆勺，由首端与柄榫接而成并加竹钉固定，通长62厘米、首端直径10厘米。首端以一段竹节为材，作筒形，内髹红漆，外髹黑漆，底部以红漆描饰一四出柿蒂纹，外壁饰一周鸟头纹和几何纹相间纹带。柄以长竹条雕制，髹红漆，柄端浮雕龙纹，龙昂首吐舌，身躯弧曲，长尾上卷，正举步向前，龙身髹黑漆，鳞、爪等部位再描红漆；其他则浮雕编辫纹及透孔图5-64、5-65。其结合使用描漆、浮雕、透雕等多种技法，装饰精美，堪称西汉日用漆器的难得珍品。

西汉后期的新建海昏侯刘贺墓现存漆勺多达22件，其中129

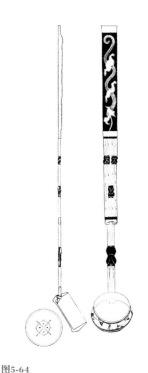

图5-64
马王堆1号墓漆勺
引自《长汉马王堆一号汉墓》，82页，图七六

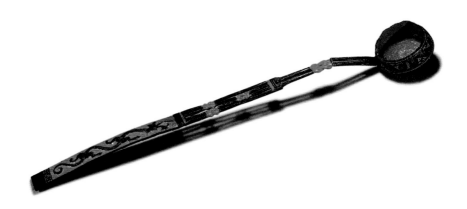

图5-65
马王堆1号墓漆勺
引自《中国漆器全集（3）》，图七八

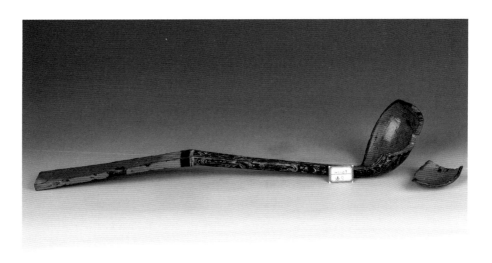

图5-66
刘贺墓129号漆勺
彭明瀚供图

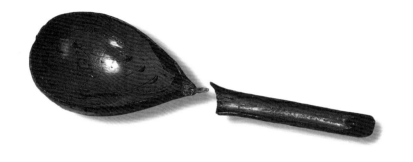

图5-67
金雀山13号墓漆勺
引自《中国漆器全集（3）》，图三○

号漆勺，长55厘米、首端长径10厘米、高5厘米，以一木斫制而成。首端呈瓢状，柄中折，以折处为界分上下两部分，其中上部较宽，剖面呈横长方形，上髹红漆；下部剖面呈半圆形，中间有收分。柄下部及首端背面髹黑漆为地，上以红、黄两色漆描绘云气纹及变形鸟头纹图5-66。

除柄端雕饰或描绘动物形象外，有的漆勺首端内底绘凤鸟等单体动物形象，新颖别致。临沂金雀山13号墓和14号墓漆勺，勺内以黑、灰、金三色漆描绘一只朱雀，形态各异，颇具艺术性[1]图5-67。邗江宝女墩新莽墓等漆勺内还书、刻"服食官"一类铭文。

13 案

案，为汉代重要家具与日常用具，皆木胎，多斫制而成。按形制区分，主要有两大类：一类无足或设高仅几厘米的托梁及矮足，称栻案；另一类有足，为居室内陈设用家具。

栻案形似大型浅盘，四周边框外侈，上置饮食器具，持之以进食。长久流传的"举案齐眉"故事中，东汉梁鸿之妻孟光向梁鸿托举的案即此类栻案。汉代，栻案使用相当广泛，特别是当时流行的墓内祭奠习俗

[1]临沂博物馆：《山东临沂金雀山周氏墓群发掘简报》，《文物》1984年第11期。

往往以栻案为核心，其上置食具、酒具及食物，因此各地汉墓出土栻案相当普遍图5-68。河南洛阳烧沟、甘肃永昌水泉子乃至新疆尉犁营盘等地汉墓漆案，出土时上面仍原样摆放耳杯、盘、盂、箸等餐具，有的还遗留鸡、羊等食物残骸。马王堆1号墓382号漆案，长60.2厘米、宽40厘米、高5厘米，长方形案面四周外接略向外弧卷的边框，底部四角附设2厘米高的矮足。案面由中心至边框分别髹黑、红漆形成长方形漆地，黑漆地上以红及灰绿二色漆描饰简化的勾连鸟云纹，中心图案外环饰一周几何纹带，边框以红漆描绘几何云纹。案面底部髹黑漆，上红漆书"轪侯家"3字图5-69。出土时上置漆盘、耳杯、卮及竹串、竹箸等物（图5-10，见P029），小盘还内盛食物，保持着当时轪侯家宴饮时的面貌 。

汉代盛行席地起居习俗，有足案亦较矮，一般高10～25厘米，案面大都呈长方形，大小不等，北京大葆台1号西汉墓漆案等部分高级贵族日常所用漆案的案面甚至长约200厘米、宽约100厘米，

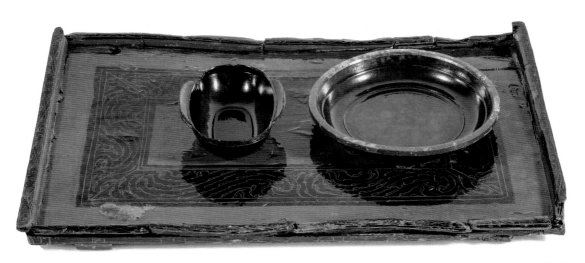

图5-68

刘贺墓漆案及杯、盘　彭明瀚供图

图5-69
马王堆1号墓382号漆案
湖南博物院供图

也有的案面呈方形及圆形。足作柱状或蹄状，长方案和方案下设四足，圆案（檈）多三足。西汉后期的邗江胡场14号墓漆案，长59.4厘米、宽38厘米、高14.3厘米，木胎，案面作长方形，下设四马蹄形足[1]图5-70。

　　除部分通体光素外，案面大都描漆装饰，多依案面形状由外向内绘几周纹带，常见鸟云纹、云气纹等纹样。胡场14号墓漆案的案面即内间髹红、黑漆为地，再以黑、红漆描饰云气纹及几何纹等纹样。此时部分

[1]扬州博物馆编《汉广陵国漆器》，文物出版社，2004，第114页。

图5-70
胡场14号墓漆案
引自《汉广陵国漆器》
114、115页，图87

案面还锥画纹样及贴饰金银薄片，豪华漆案往往镶嵌鎏金铜釦或银釦，有足案亦常用鎏金铜足或银足。一些漆案亦漆书或镌刻使用者名、吉祥用语一类铭文。

14 几

几为汉代重要日用家具，按用途区分，仍可分为凭几和庋物之几两类。较之前代，它们的式样更趋多样，功能更完善，应用更广泛，展现了中国席地起居时期几类家具的最高成就。

凭几

置于居室及车厢等处供人倚靠休息的凭几，由面板、足及座三部分组成。几面一般宽约20厘米，平面呈长方形，或作中部圆鼓的长条形；表面或平直，或内凹。面板两侧多接曲足，或为单足，或作栅状足，足下大都设横跗式座。

西汉漆凭几的造型接近战国楚文化区漆凭几，面板多内凹，有的内凹弧度十分明显图5-71。东汉时面板多较为平整。西汉前期的霍山三星村1号墓漆凭几加设边板，颇为罕见。其通高24.6厘米、宽45.8厘米、几面中宽8厘米，面板两头收窄，中间圆鼓，中部微向下凹；一侧加装长方形木板，其上端亦内凹，与几面弧度一致。器表以黑漆为地，几面及边板上用朱、黄色漆绘粗犷的云气纹图5-72。

汉代凭几多分部件斫制。有的面板两端及足还加施雕刻装饰，例如，西汉前期的临沂金雀山1号墓出土3件漆凭几，一件面板两端雕兔首，一件雕虎首[1]，颇为新颖别致。其中的兔首凭几通高27.5厘米、面板长82厘米、最宽16厘米、厚1.5厘米，面板作中部圆鼓的长条状，略向下弧曲；两端雕兔首，兔眼圆睁，三瓣嘴微启，两大耳后伏，用刀简练，但富有生趣图5-73。

[1]临沂文物组：《山东临沂金雀山一号墓发掘简报》，载《考古》编辑部编《考古学集刊（1）》，中国社会科学出版社，1981。

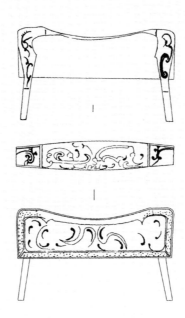

图5-72

三星村1号墓漆凭几

引自《文物》1991年第9期

59页，图五三.1

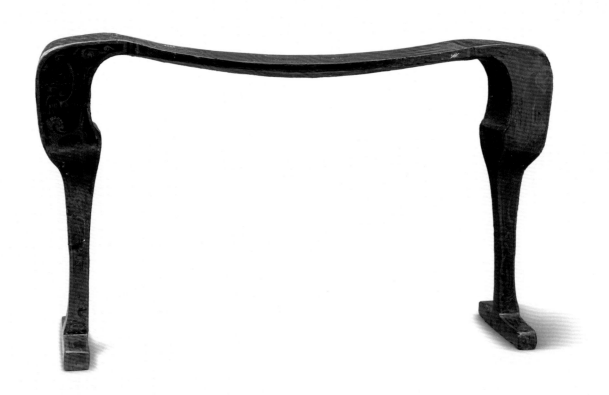

图5-71

"渔阳"墓漆凭几

长沙简牍博物馆供图

图5-73
金雀山1号墓兔首漆凭几
引自《考古学集刊（1）》，137页，图四

马王堆3号墓、平壤乐浪汉墓等出土的凭几，几足分作两层，下层可撑开亦可折入，从而调节几的高度，结构殊为精巧。其中，马王堆3号墓漆几，几面作长方形，长90厘米、宽16.5厘米，两端各有内外两组足。外足由3根圆木棒构成，通高13厘米，上端插入几面，下端榫接足座，足座上设可转动的木活栓；内足为4根木棒构成的栅状足，通高42.5厘米，上部榫接在可转动的木轴上，下端榫接足座。如将内足收起，以外足作支撑，则为矮几；如将内足竖起与外足靠拢，转动外足座上的木活栓，即可将两者固定在一起，以内足支撑，则几面大幅升高。几面髹黑漆为地，上以红、赭、灰绿色漆绘一条张牙吐舌的四爪龙，龙身周围饰云纹，四边绘菱格纹样。几足亦髹黑漆，下部以红、灰绿彩描饰兽面纹图5-74。其利用简单的机械原理，可升降调节高度，与战国晚期的常德德山夕阳坡2号楚墓漆凭几工艺一脉相承，但结构更简洁。此外，满城刘胜墓漆凭几的足上部安装铜合页，几足可向内折叠。

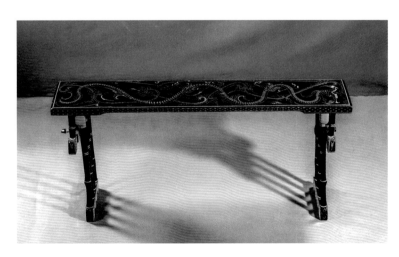

图5-74
马王堆3号墓漆几
湖南博物院供图

庋物几

陈设室内的庋物几，主要用于放置文书及常用器物，也有的上置酒食，在功能上与有足案相同。大都由长方形面板下接曲栅状足与座构成；带底座的单柱足几亦有较多发现。在同时期的画像石、画像砖及出土的陶制模型明器中，还发现有双层的高几。

有的汉代漆几足及足座施加雕饰，十分精彩。例如，西汉后期的连云港唐庄汉墓漆几，长95厘米、宽15厘米、高32厘米。长方形面板下部两侧凿卯眼接"八"字形外倾的栅状足，每侧栅状足由4根腿足构成，每根腿足均上部弧曲，下部斜直，上部雕一飞身而下的游龙，龙口暴张以含斜直腿足部分。足下置透雕的"山"字形云水纹横趺为座，座间巨浪翻滚。座上精心雕镂蟾蜍和双雀，蟾蜍居中，昂首攀缘而上，两边双雀翘首回视[1]。其作八龙吐水造型，并配饰蟾蜍和雀，构思别具特色，虽雕饰繁复，但整体线条明快，流畅自然。通身采用红、黄、绿等色漆描饰纹样，龙身鳞片等亦描绘得一丝不苟，堪称西汉漆制家具佳作。此外，西汉前期的巢湖放王岗吕柯墓漆几，足座下还纵铺两块长方形底板，颇为罕见图5-75。

[1]周锦屏：《连云港市唐庄高高顶汉墓发掘报告》，《东南文化》1995年第4期。

图5-75
吕柯墓漆几示意图
引自《巢湖汉墓》
69页，图四八.2

15 屏风

作为中国古代家具重要品类的屏风，先秦时即已出现，但可确认的实物寥寥。汉代屏风目前在广州、长沙、巢湖等地汉墓有所发现，似乎较前代更为流行，其中既有实用器，又有明器，有的保存完好，有助于人们深入了解中国早期屏风的面貌。

"屏风"之名，西汉前期即已有之，长沙马王堆3号墓和1号墓各出土一件漆屏风，两墓遣策皆记作"木菜（彩）画并（屏）风"。稍晚的西汉桓宽《盐铁论·散不足》中亦有"一屏风就万人之功"语。在目前出土的汉代屏风中，以广州南越王墓漆屏风最为豪华，似可作《盐铁论》相关记述的注脚。

南越王墓漆屏风为左、中、右三扇屏相围的围屏，出土时胎体大部朽残。经复原研究可知[1]，其通宽5米、正面横宽3米、通高1.8米，平面呈倒凹字形：正中一扇作三等分，即中间的屏门和两侧的屏壁，屏门可向后开启；左右两侧屏各宽1米，可作90°展开或折合，与中屏以折叠的铜构件连接。屏风多处嵌镶铜构件以接合、支护及装饰，其中屏门及侧屏顶部正中各饰一张口露齿的双面兽首铜饰，两侧转角处方座上各伫立一只展翅欲飞的朱雀，朱雀尾部插长近1米的雉羽6～8根。屏风底部设蛇、蟠龙等造型的鎏金托座。屏风的横木枋、竖木枋、屏壁、屏门的正背两面均髹黑漆为地，上描饰红、白二色的卷云纹等纹样；边框木条两面髹红漆，上饰608枚鎏金铜泡钉。该屏风形体硕大，结构复杂精巧，鎏金铜饰华美，表面还描饰彩绘，今虽已朽残，仍可想见当年之富丽堂皇与壮观气势。

马王堆3号墓和1号墓漆屏风为下有矮足座承托的立板式屏风，形制大体相似。马王堆1号墓漆屏风通高62厘米、屏板长72厘米、宽58厘米、厚2.5厘米，屏板一面髹红漆为地，上以浅绿色油彩绘谷纹璧

[1]麦英豪、全洪等：《南越王墓出土屏风的复原》，载广州市文物管理研究会、中国社会科学院考古研究所、广东省博物馆编《西汉南越王墓》，文物出版社，1991。

及几何方连纹；另一面髹黑漆为地，上以红、绿、灰三色油彩绘云龙纹图5-76。

巢湖放王岗吕柯墓漆屏风，由两根枋木嵌接屏板及地柎构成，亦属板式屏，只是结构更简单。枋木高142厘米、面宽18厘米、厚12厘米，内侧凿凹槽以嵌屏板。地柎长144厘米、宽12厘米、厚10厘米。屏板大部腐朽，作横长方形，其下端距地柎44厘米。通体髹黑漆，出土时已脱落殆尽。

已知汉代屏风造型各异，其中南越王墓漆屏风属大型家具，当年应陈置于南越王国殿堂之内。结合洛阳等地汉墓出土的陶制明器屏风分析，以马王堆1号墓屏风等为代表的板式屏风在汉代应更为常见，它们形体不大，陈、撤皆方便，似可与那些颇为多见的小型几、案类家具配套使用。

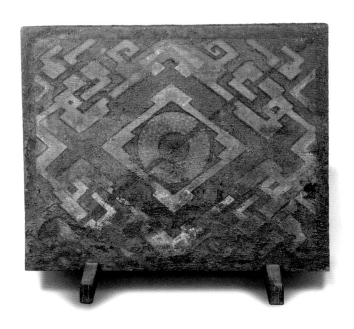

图5-76
马王堆1号墓漆屏风
湖南博物院供图

16 漆砚与砚盒

汉代，作为"文房四宝"之一的砚仍很原始，制作亦往往不甚讲究，大都只求砚石平整光滑，有的甚至直接使用河中的卵石。然而，当时人们却普遍为砚及用于研墨的"砚子"配置砚盒，并以漆砚盒为主，有些相当精致美观。至迟西汉后期，用于储墨的漆砚诞生。

用于储墨的漆砚，目前在西汉后期的邗江姚庄101号墓及邗江杨庙乡王庙西汉墓各发现1件。姚庄101号墓漆砚，长19厘米、前宽9.8厘米、后宽8.2厘米、高6.6厘米，出土时内残留墨迹。楠木胎，由砚盒和砚池两部分组成，整体作前方后圆的长马蹄形（或称风字形）。梯形砚池，坡形底，容积195毫升。砚盒为半椭圆形盝顶式，中空，容积200余毫升，两者间设一三角形流孔互通，孔内以羊首形木栓塞堵。砚盒做蓄墨之用，内储研好的墨汁，使用时，打开木栓，让少量墨汁流入砚池，在此抔笔作书，用途与后世"笔抔"类似。除砚底髹红漆外，其余部位均髹黑漆。砚外侧黑漆地上以褐漆描饰纤细的云气纹，其上还嵌贴银薄片，表现羽人、禽兽及斗兽、猛虎逐兽等内容。砚底部周边饰与砚池内壁相同的几何勾连纹带，内满绘黑漆云气纹，其上描饰一条昂首吐舌、三爪四足的蛟龙，龙前方与砚背垂直的小立面上还用黑漆绘一只长尾飘扬、振翅

图5-77
姚庄101号墓漆砚
引自《中国美术全集·工艺美术编·漆器》
图五三

欲舞的凤图5-77。该砚表面坚硬，触摸时有内含极细砂粒的感觉，曾被认为是中国目前发现最早的漆沙砚——以漆黳细金刚砂一类材料制成的砚，具有质地轻便、易发墨、不损毫等优点，以往据清代顾千里《漆沙砚记》所载，一般认为其始自北宋宣和年间。郑珉中等学者研究后认为，它不耐研磨，且上绘花纹，不是用以研墨的砚，更非漆沙砚，而是一件用于贮存墨汁便于书写的漆器，砚池、砚盒分别用于搽笔与储墨[1]。另有学者查验实物后指出，砚上沙粒似为工艺瑕疵而非有意以沙入漆[2]。邗江杨庙西汉墓漆砚与该砚结构基本相同，仅描饰卷云纹，装饰相对简单图5-78。

汉代砚有长方形、圆形等多种，以习称"黛板"的长方形板砚居多，其中漆木制黛板应为化妆用具，用于描眉抹粉。放王岗吕柯墓随葬3件漆黛板，其中两件出土时上面仍存白色粉状物。

目前江苏、山东、安徽、湖南、广东等多地汉墓均出土有漆砚盒，以长方盒为主，多木胎，部分为夹纻胎。有的仅素髹，有些器表精心

[1]郑珉中：《对两汉古砚的认识兼及误区的商榷》，《故宫博物院院刊》1998年第4期；孙机：《汉代物质文化资料图说（增订本）》，上海古籍出版社，2008，第321页；扬之水：《两汉书事》，载《古诗文名物新证》，紫禁城出版社，2004，第358页。
[2]长北：《扬州漆器史》，江苏人民出版社，2017，第8页。

图5-78
邗江杨庙汉墓漆砚
引自《汉广陵国漆器》，127页，图96

图5-79
金雀山11号墓漆砚盒
引自《文物》1984年第11期
48页，图二五.1、2、3

描饰，颇为讲究。例如，西汉后期的临沂金雀山11号周氏墓砚盒，由形制、大小相同的盖与盒身上下扣合而成，皆长21.5厘米、宽7.4厘米、厚0.9厘米。盒身雕长方形和方形凹槽，分别嵌石板砚及石质砚子。盒盖、身通髹赭漆为地，盖面及盒外底以黑漆勾绘云气纹及虎、熊、鹿、羊等禽兽图案，局部再髹朱红、土黄、深灰色漆图5-79。

在专门的砚盒之外，汉代还出现了容纳笔、砚、墨等多种文具的文具盒，与战国时期的文具箱类似，但形体更小，设计也更精巧。平壤乐浪汉墓出土的砚盒，砚座底部装有抽屉，顶部两端装鎏金笔插，更像是多功能的文具台，颇为特别。

17 博具

汉代，六博更为盛行，是当时主要文娱活动之一。上自帝王，下至普通百姓，皆好六博，正如《史记·滑稽列传》所载："州闾之会，男女杂坐，行酒稽留，六博投壶。"《史记·吴王濞列传》记汉景帝为太子时，曾与吴太子（吴王刘濞之子）行六博，因争道，他"引博局提吴太子，杀之"，后来刘濞牵头兴兵引发"七王之乱"，恐怕这也是一大诱因吧。

目前，湖北、湖南、江苏、安徽、广东、山西等地汉墓皆发现有博具。西汉末年的武威磨咀子48号墓还出土作六博戏的木俑——两人隔博局相对而坐，一人捏子正欲行棋，另一人右手抚膝，左手上举，正沉思应对，静谧之中不乏紧张气氛图5-80。此外，河南、山东等地部分汉代画像石、画像砖及墓室壁画中也有反映当时六博的画面。

较之战国及秦代，汉代博具制作更为讲究，不少博局以描

图5-80
磨咀子48号墓六博俑
甘肃省博物馆供图

饰等手法精心装饰。例如，广州南越王墓漆博局还以铜条镶边框，上贴
金饰。有的还配备特别设计和制作的博具盒，马王堆3号墓博局即如此
图5-81。该博局以一边长45厘米、厚1.2厘米的木板制成，表面髹黑漆，
上锥画云气纹，并以象牙条嵌中间方框及12条曲道，方框四角另嵌象牙
飞鸟4只图5-82。博局平时置放于边长45.5厘米、高17厘米的方形博具盒
内，两者嵌合严密，故于盒底凿一孔，设一活动木栓，当需要玩六博
时，将木栓向上一顶，取出博局。盒底厚木板上剜凿10个不同形状和

图5-81

马王堆3号墓漆六博具　湖南博物院供图

图5-82

马王堆3号墓漆博局

湖南博物院供图

图5-83
马王堆3号墓漆博具盒　湖南博物院供图

尺寸的小格，内置象箸42根、象牙棋子42枚，以及象牙削和角质环首割刀各1件图5-83。博茕（骰）以木雕制，作球形十八面体，直径4.5厘米，表面髹深褐色漆，每面雕一字，篆体，分别为"骄""畾"及数字一至十六，字内填红漆图5-84。该六博所用博茕，本该置放于盒内小格中，不知何故，竟出自相邻的双层六子奁内。此为目前所见最为完整的汉代博具，而且博具盒设计精巧，装饰复杂，极为难得。

西汉后期的邗江姚庄101号墓漆博局，为当时常见造型，平面呈方形，边长28厘米、高6.8厘米，中心刻10厘米见方的方框，方框周边布置曲道，四角及正中各刻一"田"字状方孔。博局下置近似壶门结构的四足。通体髹褐漆，博局中心及四周、四足以红漆描绘云气禽兽纹图案，其火焰状云气纹中错落布置羽人及麒麟、青龙、白虎、朱雀等图像，边框则装饰几何纹带图5-85。形体不大，但描饰细密繁复，颇为精彩。

图5-84
马王堆3号墓博茕（骰）
湖南博物院供图

图5-85
姚庄101号墓漆六博局
引自《文物》1988年第2期，26页，图九

图5-86
三角圩19号墓六博局
引自《天长三角圩墓地》，288页，图二七五

图5-87
三角圩19号墓六博局局部
天长市博物馆供图

图5-88
马王堆3号墓漆纚纱冠
湖南博物院供图

[1]湖南省博物馆、湖南省文物考古研究所编著《长沙马王堆二、三号汉墓》，文物出版社，2004，第226—227页。

西汉后期的天长三角圩19号墓博局，为一体式设计，类似后世的炕几，下有四足，中间两侧设抽屉。以木斫制，通高9.6厘米，表面的方形博局盘边长42厘米、厚0.6厘米，上阴刻曲道。表面髹黑漆为地，再以青灰、红两色漆满绘云气纹，中间方框四角处各表现两位相背而坐的男子形象，他们皆头戴高冠，双手合拢胸前图5-86、5-87。两侧抽屉上设纽，内置18根铅质博箸。

18 漆纚纱冠

将漆平涂于组（又称纂组，用经线交叉编结的手工编织物）上制成的漆纚纱，是汉代流行的制冠材料。髹漆后，这类孔眼分明的织物变得挺括起来，以其制成冠帽可直接佩戴，更多地嵌在帻上。此类工艺一直为后世所沿用，宋代的幞头帽子即外罩漆纱，所谓的乌纱帽亦如此。

汉代漆纚纱冠，目前散见于贵港罗泊湾、长沙马王堆、临沂金雀山、北京大葆台、武威磨咀子、盱眙东阳、南京陆营等处汉墓，虽数量不算太多，但分布广泛，其中以西汉前期的马王堆3号墓漆纚纱冠保存最为完整。该冠出土时放置在油彩双层长方笥内，同墓遣策记作"冠大小各一，布冠笥，五采（彩）画一合"。冠长26厘米、宽15.5厘米、高17厘米，形似今日之搭耳帽图5-88。其孔眼均匀，做工精细。制作时，应先在冠模上碾压定型，再加嵌冠框的固定线，最后反复髹漆，使辗压出的弧形放射线更加固定、坚牢[1]。有学者指出，此漆纚纱冠应称作弁，只是在流行过程中被加以冠的称谓；据《仪礼·士冠礼》东汉郑玄注："匴，竹器名，今之冠箱也。"盛

[1]孙机：《汉代物质文化资料图说（增订本）》，上海古籍出版社，2008，第269、395页。
[2]诸城县博物馆：《山东诸城县西汉木椁墓》，《考古》1987年第9期。

装这件冠的漆笥应称作匵[1]。

由于漆纚纱冠流行，作为原料的汉代漆纚纱也有一定发现，甚至新疆罗布泊及甘肃敦煌马圈湾等汉代边疆地区都有出土，可见其传播之广。西汉后期的诸城杨家庄汉墓出土一卷漆纱，现残长7.5厘米、宽8.5厘米，髹棕色漆，在0.5平方厘米面积内有菱形小孔64个、经纬线各13根，纤维细如发丝[2]。

19 杖及鸠杖

俗称拐杖、手杖的杖，自古以来一直是重要的助行工具。它多被称作"扶老"，晋代陶渊明《归去来兮辞》中就有"策扶老以流憩，时矫首而遐观"句。

汉代格外重视"孝"，推崇《孝经》，举孝廉更是汉代察举制的重要内容，在这一背景下，杖也被赋予特殊意义，出现了所谓"王杖"。武威磨咀子18号墓出土的"王杖十简"，内有汉成帝建始诏等内容。而此前的汉宣帝时，朝廷对70岁以上老者授王杖以示尊老。王杖以鸠为杖首，《后汉书·礼仪志》："玉（王）杖长九尺，端以鸠鸟为饰。鸠者，不噎之鸟也，欲老人不噎。"此类鸠杖有吉祥美好寓意，诞生时间甚早，荆州张家山247号墓、阜阳双古堆2号墓等部分西汉前期墓皆有鸠杖随葬，只是后来被用作王杖而已。而出土鸠杖的汉墓，墓主确切年龄大都不明，故相当一部分是否为王杖很难判定。

目前，汉代杖及鸠杖在湖北、湖南、江苏、安徽、广西、河北等地汉墓中均有出土，所涉阶层上自王侯，下至底层官吏及富裕地主；至于未髹漆者数目更多。杖多以一木斫制，作圆棍状，接触地面的一端往往包铜饰，有的则两端包铜饰。荆州凤凰山168号墓木杖，外表雕十二竹节状；巢湖放王岗吕柯墓漆木杖共3件，其中2件表面雕刻

竹节纹样，宛若竹杖。结合潜山彭岭等地汉墓出土的竹杖分析，此类杖可能源自竹杖。

杖长短不一，有的长度超过2米，短的1米左右。吕柯墓3件漆杖，一长两短：长杖长174厘米、上端直径1厘米、下端直径2.5厘米，髹黑漆；短杖长117.5厘米、上端直径2.6厘米、下端直径1.6厘米，髹透明漆，现呈紫褐色。它们下端皆包铜饰，因长年使用，长杖铜饰已呈斜坡状。《后汉书》记鸠杖九尺，以汉尺约合今天23.1厘米计算，西汉后期的海州霍贺墓漆鸠杖长208厘米，正合汉九尺，而同时期的海州侍其繇墓漆鸠杖全长仅185厘米，于规制不合。

鸠杖杖首多直接刻木成鸠形，镶饰铜鸠现象亦颇常见。西汉前期的荆州高台6号墓漆鸠杖，长14.9厘米的杖首即雕作鸠鸟之形，再与杖体榫卯接合，髹黑漆为地，上以红漆描饰鸟的羽毛及眼、鼻、足等部位 图5-89。此外，贵港罗泊湾1号墓5号殉葬棺内出土的木杖，选用一带枝丫的树枝剥皮并略加修整而成，通长136厘米、杖首横长20.5厘米，此类以枝丫作杖首的"T"字形杖为后世所通用。

汉代漆杖及鸠杖的杖体部分大都仅表面髹漆而已，少数以描饰、雕刻等手法装饰。海州侍其繇墓漆鸠杖，顶端插一木鸠，杖体表面髹黑漆为地，上绘红色斜线纹。海昏侯刘贺墓漆杖，长93厘米、直径4厘米，通体浮雕龙形装饰，部分区域刻绘虎形图案，再通髹黑漆 图5-90。此外，山东沂南等地画像石中有装饰流苏的鸠杖形象，更显豪华。

还需特别说明的是，有些汉代漆木杖出土时摆放在棺盖之上，它们是否有特殊含义，是否用于助行，还需进一步讨论。

图5-89
高台6号墓漆鸠杖
引自《荆州高台秦汉墓》
218页，图一六一.2

图5-90
刘贺墓漆杖
彭明翰供图

20 唾器

今已罕见的唾器（唾壶、渣斗），旧时曾为家庭必备之物。阜阳双古堆汝阴侯墓出土的带自铭漆唾器，为目前所确知时代最早的唾器实例，表明早在西汉前期贵族阶层即已使用唾器来改善室内卫生。东汉以后，唾器逐渐增多，但存世实物绝大多数为陶瓷制品。

汝阴侯墓唾器共2件，形制相同。以木斫制，器体略显厚重。腹径18.2厘米、通高8.6厘米。由盖和器身扣合而成，盖作一平板状，顶部微弧凸。器身作钵形，敛口，尖唇，圆弧腹，圜底，圈足。器内髹红漆，器表髹黑漆为地，上以红漆描饰纹样：盖顶外周饰波折纹等几何纹带，正中勾勒由变形鸟头纹组成的四圆卷纹；器身口沿外亦饰几何纹带，下腹绘变形鸟头纹及云纹等纹样图5-91。器上烙印"女（汝）阴"2字，并刻"女阴侯唾器，六年，女阴库诉、工延造"等字样。

它们造型似钵，与樟树武陵东汉墓等随葬的釉陶唾壶不同，和后世常见的侈口、束颈的唾壶更是区别明显，如非明确标注自身为唾

图5-91
汝阴侯墓唾器
引自《文物》1978年第8期
26页，图一三.4

器，今人则很难予以判定，它当代表唾器的一种早期形制。以此检视出土汉代漆器，天长北冈6号墓鸭嘴形柄圆盒、三角圩桓平墓带柄圆盒等类似造型的漆器，或有可能属此类唾器。

21 虎子

作为亵器（便壶）的虎子，汉代更为流行，多种材质兼有，以陶瓷质居多。目前，汉代漆虎子在江苏扬州及仪征、安徽天长、湖南沅陵、山东日照等地汉墓都有发现，美国华盛顿国立亚洲艺术博物馆（弗利尔美术馆）亦收藏有西汉前期褐漆彩绘虎子。

汉代虎子的造型与战国晚期及秦代相差不多，亦多作虎形或模拟虎形，尚可看出虎的形态，与三国以后流行的简化、抽象的茧形虎子差别较大。天长三角圩桓平墓漆虎子，通高16.6厘米、长28.6厘米、宽11厘

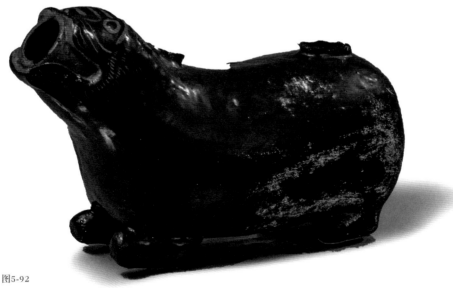

图5-92
桓平墓漆虎子
天长市博物馆供图

米，木胎，器身分两半分别雕制再粘合而成，提梁单独制作再镶入器身。以蹲伏状虎为造型，虎首斜上昂，张口，体浑圆，四肢短小前伸，虎尾上卷至颈部形成提梁。虎体内空，口部插一圆形短管。内髹红漆，外髹黑漆，虎口、鼻、耳、须等部位再以红漆勾绘图5-92。制作手法与长沙五里牌3号墓战国晚期漆虎子相近，更显憨态。

22 式盘

式盘，为古代模拟大道运行、用于推算历数或式占的工具，主要用来推定占日的吉凶以择日，常见六壬式、太乙式等，一般下置方形的地盘，上置圆形、可旋转的天盘，内有北斗七星、干支、十二月、二十八星宿等内容。使用时，转动天盘，天盘与地盘配合得出相应的四课与三传，从而推定占日的吉凶。式盘很可能出现于战国晚期及秦代，荆州王家台15号秦墓出土的画有式图的木板当属早期式盘[1]。仪征联营10号墓、阜阳汝阴侯墓及沅陵沅陵侯吴阳墓等出土的漆式盘，实证西汉前期式盘已广泛使用图5-93。较之时代稍晚的西汉后期及东汉式盘，目前在甘肃武威、四川渠县及朝鲜平壤等地汉墓也有发现。它们体现了中华祖先在天文学等方面的认知，但更多还是占卜等方术、巫法在汉代大行其道的具体反映。

西汉末年的武威磨咀子62号墓式盘，以木斫制，髹深褐色漆。天盘直径5.9～6厘米、边厚0.2厘米、中心厚1厘米。地盘边长9厘米，中心有穿孔，与天盘的中心竹轴相连。天盘上刻两圈同心圆，分别刻隶书十二月神名及篆书二十八星宿名；中心圆圈内用竹珠镶出北斗七星，各星间刻细线相连。地盘四边刻字两重：内重阴刻篆书十天干（缺戊、己）和十二地支；外重亦刻二十八宿，每边七宿。盘中心有4条辐射状双线与四角相连，内各镶一大二小三颗竹珠。盘上文字上方均刻一小

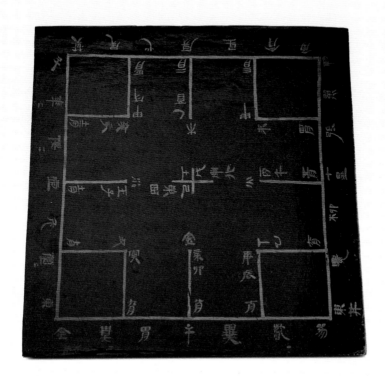

图5-93
联营10号墓漆式盘
李则斌供图

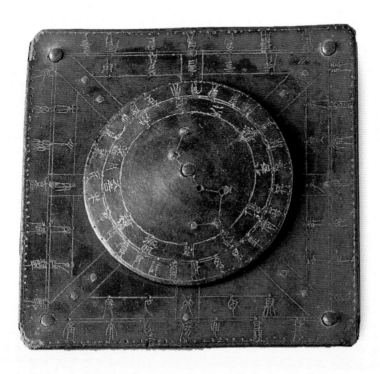

图5-94
磨咀子62号墓漆式盘
甘肃省博物馆供图

圆点。天、地盘边缘亦刻小圆点作刻度，天盘边缘微残，现存刻度150余个；地盘刻度共182个图5-94。该式盘保存较为完整，除表现北斗和二十八宿的星象、方位外，还刻182个圆点，发掘者认为它们代表了周天度数的365¼度，表明其使用了西汉末年的三统历法，与中国早期天文学中盖天说一派的理论有密切渊源关系[1]。

乐器

西汉时，铜编钟、石编磬等虽然还有一定发现，但传统的金石之乐已全面衰落，仅用于某些礼仪活动；旋律丰富、节奏明快的琴、瑟、笛、箫等丝竹弹拨类乐器组合大行其道。东汉时，以各类鼓为代表的鼓吹乐逐渐兴起，而且，随着丝绸之路开辟，胡笳、筚篥、羌笛、竖箜篌、曲项琵琶等异域乐器也进入中国，音乐表现方式更加丰富。其中有不少乐器髹漆装饰，惜留存至今的实物寥寥无几。

1 琴

进入汉代，琴的地位大幅提高。操琴为当时贵族所必须掌握的"六艺"之一，有"士无故不彻琴瑟"之说，诞生了桓谭等众多操琴名家及"响泉""焦尾"等名琴。东汉末大文学家蔡邕不仅是有名的古琴演奏家，还曾创作《游春》等被誉为"蔡氏五弄"的琴曲，并著《琴赋》一文。蔡邕之女蔡琰，即"文姬归汉"故事中的蔡文姬，也是历史上赫赫有名的琴家，为世人留下《胡笳十八拍》等名曲。此外，许多民间乐师曾特诏入宫廷，根据当时的相和歌或相和大曲等创作出不少琴曲。汉代与其后的三国两晋南北朝时期，被公认为中国琴曲创作的全盛期。

因使用普遍，目前汉琴实物在湖南长沙、沅陵及广东广州、江西南

[1]甘肃省博物馆：《武威磨咀子三座汉墓发掘简报》，《文物》1972年第12期。

昌、山东章丘等地多有发现，惜皆残损，仅长沙马王堆3号墓漆琴保存较为完好。此外，四川等地出土的东汉抚琴俑及墓室壁画、画像砖等，也提供了有关这一时期琴的一批形象资料。

西汉前期的马王堆3号墓漆琴，全长82.4厘米、首宽11.5厘米、尾宽5.2厘米。木胎，采用斫、雕等方法制作，通体髹黑漆。琴采用匣式结构，分首、尾两部分。首部琴面长50.8厘米、通高7厘米，下有浮设的底板与面板两不相连。面板和底板里侧的相对位置均剔"T"形槽，待二者扣合后形成共鸣箱。尾部长31.6厘米，为一狭长实体，底部居中处设琴足，足掌刻云纹，足颈裹以丝织物，出土时尚存部分琴弦图5-95。琴面首端设岳山，尾端置龙龈，紧接岳山右侧处凿7个弦眼，直通面板底部"T"形槽的边缘，即轸池（弦槽）处。轸池处置7个角质的八角形琴轸。该琴有多处因长年演奏而磨损甚至凹陷成沟现象。其形制与战国早期的随州曾侯乙墓漆琴基本相同，尾部实心，共鸣效果不佳，音量也较小，且未设徽，尚具一定的原始性。但弦数已变为七弦，表明中国

图5-95
马王堆3号墓漆琴
湖南博物院供图

古代长期通用的七弦琴在西汉前期已定型。而且，其面板木质松软，似为桐木，而底板质地坚硬，与后世制琴时分别选用桐木及梓木为面板和底板的情况近似，反映出当时制琴可能已开始注重选材。

随着相和歌的兴起，特别是艺术性较高的相和大曲的盛行，西汉后期，琴开始与笛、笙、筝、瑟等乐器一起演奏，故需要琴有所改进。东汉末，实心琴尾被改造成与琴身相通的共鸣箱，音域变广。四川三台东汉墓抚琴俑所奏之琴的共鸣箱即已延至琴尾。此外，琴表亦设标志音位的徽，这些均与后世琴相近。

据四川绵阳等地出土的东汉抚琴陶俑可知，东汉琴大体有两种形制，一种作头部略宽的长方形，一种为已具内收弧形琴项的长条状。它们一直延续使用至唐代，并在此基础上逐渐演变出后世古琴常见的各种形制。

图5-96
马王堆1号墓漆棺击筑图
湖南博物院供图

2 筑

筑为中国传统弦乐器之一，一般上置5弦，以手把持，用竹片及木片击打演奏。早在东周时代，筑即已诞生，不仅在燕、齐、楚等地民间风行，还诞生了高渐离等击筑名家。汉代，筑进入宫廷，用于歌舞伎乐中；汉高祖刘邦亦以喜爱击筑而闻名。不过，因弦数少，奏出的乐曲较为单调，汉代时筑即逐渐被废弃，致使唐代时关于筑的形制等细节已模糊不清，长期众说纷纭。

目前，长沙望城坡吴氏长沙王王后"渔阳"墓、马王堆3号墓及贵港罗泊湾1号墓等西汉前期墓葬出土有漆筑实物，其

中"渔阳"墓漆筑为实用筑，保存较好。结合马王堆1号墓漆棺及西汉晚期的海州侍其繇墓漆食奁等反映击筑的漆画图5-96，我们得以解开围绕筑的诸多谜团。

"渔阳"墓共出土形制相同、大小不等的漆筑3件，均为木胎，斫制，整体作长条形。最大一件长141厘米、面宽5.2厘米、体宽8.2厘米、通高16.8厘米，首部呈狭长圆柱形，为手持柄，首端略宽，作圆弧状，上部嵌一木条为岳山，岳山外透穿5个弦孔；中间和尾部为较宽的长方体，内空，底嵌平板为音箱；尾部较短，尾端圆弧内收，中空，与中部接合处嵌尾岳，外侧亦透穿5孔，中间置一顶部雕涡纹、截面上方下圆的弦柄以束弦。筑通体髹黑漆，有的共鸣箱两侧浅刻盘曲的飞龙，龙身髹红漆图5-97。与之同时出土的还有部分筑码及用于"击筑"的木棍——弓子。当年，演奏者左手握持筑柄，筑身共鸣箱一头着地，与地面形成30度左右的夹角，右手持弓子击弦、轧弦和拨弦演奏[1]。

[1]项阳、杨应鳠、宋少华：《五弦筑研究——西汉长沙王后墓出土乐器研究之一》，《中国音乐学》1994年第3期；项阳、宋少华：《五弦筑的码子、弓子及其它相关问题》，《音乐研究》1996年第4期。

图5-97
"渔阳"墓漆筑
长沙简牍博物馆供图

3 竽及竽律

谈到竽，人们大都会联想到成语"滥竽充数"。其典出《韩非子》，称战国齐宣王喜欢听竽，每次必三百人，本不会吹竽的南郭先生得以混迹其中，但宣王死后继位的湣王好听独奏，南郭先生只好溜之大吉。此故事真伪已不可考，但结合《楚辞》《战国策》《吕氏春秋》等文献中关于竽的记述，可知战国时竽已活跃于各国的器乐演奏中。惜先秦竽的实物至今尚未发现，目前以章丘洛庄汉墓、长沙马王堆汉墓等出土的西汉前期漆竽为最早。

竽为中国传统管乐器中的重要成员，形似笙但形体大，管数亦多，同样利用匏内各管端的簧片与管中空气柱产生耦合振动发音。在战国及汉代的器乐合奏中，竽的地位颇为重要，它既是主要的旋律乐器，又是诸乐的定音标准[1]，正如《韩非子·解老》所载："竽也者，五声之长也。故竽先则钟瑟皆随，竽唱则诸乐皆和。"

在已知汉代漆竽中，马王堆3号墓漆竽保存相对较为完整，且为一件实际演奏的竽，极为难得。其由竽斗、竽嘴、22根单管、4组折叠管等组成，其中竽斗由两木分别雕制再拼合而成，横断面呈椭圆形，最大直径12.2厘米，上凿22个透空圆孔及4个未透圆孔用于插竽管；竽嘴位于竽斗前侧正中，长24厘米、直径4.2厘米；22根竽管由中通的竹管制成，4组折叠管则分别由3根细竹管并排粘合而成，竽管上端开气眼，下粘簧片图5-98。现存簧片10余件，最长的2.35厘米，最短的1.3厘米，皆以薄竹片削制，与现代笙簧基本相同；簧中心薄片的上端粘有颇似金属的银白色小珠，当为用于调整簧片振动频率以控制音高的"点簧"。

马王堆1号墓漆竽亦保存基本完整，惜为一件不能演奏的明器。通长78厘米，由木制的竽斗、竽嘴及22根竹制竽管构成，髹绛色漆图5-99。与之同时出土的还有校正竽音的竽律，由12根中空无底的竹

[1]湖南省博物馆、中国科学院考古研究所编《长沙马王堆一号汉墓》，文物出版社，1973，第110页。

图5-98
马王堆3号墓漆竽
湖南博物院供图

图5-99
马王堆1号墓漆竽
湖南博物院供图

管构成，长10.1～17.65厘米，管上墨书十二律名称。它亦属明器，各管的尺度和音高均不符汉制，且有律名误标现象，但为中国已知时代最早的律管实物，与之时代相近的仅有上海博物馆藏新莽时期无射铜律管，对汉代音乐史研究仍颇具价值。

兵器

汉代兵器制作仍大量用漆，所见髹漆兵器有弓、盾、甲、剑鞘、刀鞘、削鞘、矢箙、椟丸（箭筒）、箭缴（古代弋射所用的绕线设备）、兵器架，以及矛、戈、戟一类长兵器的柲及矢杆、弩机构件等。

淄博临淄齐哀王刘襄墓的随葬器物坑中，3号坑为专门的兵器坑，5

号坑亦大量随葬兵器，它们的木质胎骨部分虽多仅存朽痕，但整体保存完整。3号坑出土铜镞、弓、弩机、矢杆、弹丸，以及漆盒、漆箱、仪仗器、乐器等遗物：坑东部南侧陈置漆柲铁戟一捆，总计100支；东部北侧有成排漆箱，箱内盛帽形饰300余件；西部北侧有71件弓及配套的弩机，弓的附近堆放50个镞盒，每盒内盛24支镞，盒下面及其附近堆放成束的矢杆；坑西部弓上发现21根下饰铜镈的红漆旗杆，以及4件装饰铜环和铜镦的仪仗器；西部南侧还有一长柄牌状漆器，牌面用红、绿、蓝等色漆绘流云纹，艳丽异常。坑内弩之弩臂亦髹黑褐色漆为地，上朱绘卷云纹。5号坑中部放置戟、戈、铍、矛、殳等铜铁兵器，它们的黑褐色漆柲下端皆设铜镦，镦内朽木尚存缠麻或麻布痕迹；坑西陈置12件木胎漆盾，现仅存漆皮痕；东部夯土台上的漆盒内存两支铜剑，周围散布4件方漆箱，出土时箱内空无一物；西南角还堆放数领铁铠甲等物。

通过齐王墓器物坑内兵器的出土情况，结合同时期兵马俑军阵等发现，可知漆在西汉时期兵器制作中应用相当广泛。所制兵器用于进攻、防御及仪仗等领域。

在已知汉代漆制兵器中，荆州凤凰山8号墓漆盾的形制和装饰特殊；新建海昏侯刘贺墓漆盾，上书有关其制作用料及所耗工费等情况的铭文，为今人了解汉代漆器的价格等问题提供了宝贵线索。

交通工具

随着车战退出历史舞台，车在汉代已固定为交通工具，长期盛行的独辀车在西汉后期也为双辕车所取代。汉代，社会上层人士出行主要乘坐马车，至东汉晚期则变更为牛车。当时贵族阶层所用各式车型皆髹漆，车舆等还彩绘纹样。墓主为西汉前期某代梁王的永

城柿园汉墓共随葬24辆车，皆髹漆彩绘，其中4号车尚存白、红、黑、绿、蓝诸色纹带，其间描饰云气纹及流线纹图案[1]。西汉后期的定州中山怀王刘修墓，随葬马车的车轮外圈髹黑漆，内圈髹朱漆，与《后汉书·舆服志》所载"轮皆朱班重牙"相符。

丧葬用具

汉代漆制丧葬用具有棺、椁及温明、镇墓兽（偶人）、俑等。丧葬习俗的改变，当非一日之功。西汉前期，湖北、湖南、江苏、安徽等地多沿袭楚国葬俗，但楚文化所特有的镇墓兽、虎座飞鸟等丧葬器具已不见踪影。笭床亦仅有零星发现，属楚俗之孑遗。

1 棺、椁

汉代，棺、椁仍是最重要的丧葬用具。长期以来所遵循的棺椁使用制度，此时仍在延续，但执行时常有更易，僭越现象多有发生。丧葬领域"明尊卑，别上下"，这时似乎更多依靠坟茔封土的高低、玉衣的有无等。西汉后期开始，丧葬习俗出现重大变化，特别是崖洞墓、砖室墓等逐渐流行开来，木椁的使用日益减少，例如，卒于武帝元鼎四年（公元前113年）的中山靖王刘胜甚至只用了一棺一椁，这在以往简直不可想象。西汉末及东汉时，长期流行的土坑木椁墓已很少见，仅在边远地区有较多使用。

汉代椁上髹漆者不多，上再加施彩绘者更少，往往像江都凤凰河25号墓木椁那样，仅在椁内壁作简单髹饰。棺大都内髹红漆，外髹黑、棕、褐一类深色漆；部分棺内外髹同一颜色的漆。当时贵族阶层使用的漆棺往往表面再以描饰、镶嵌等手法装饰。西汉诸侯王、列侯以上的高级贵族使用多重棺椁殓葬，所用漆棺更为讲

[1]河南省商丘市文物管理委员会、河南省文物考古研究所、河南省永城市文物管理委员会编著《芒砀山西汉梁王墓地》，文物出版社，2001。

究。《续汉书·礼仪志》载，汉代皇帝的棺由少府下属的东园署专门制作，称"东园秘器"——"表里洞赤，虡文，画日、月、鸟、龟、龙、虎、连璧、偃月，牙桧梓宫如故事"；因汉代帝王陵尚未发掘，现难知其详。"诸侯王、公主、贵人皆梓棺，洞朱、云气画"，长沙象鼻嘴1号墓、陡壁山曹𡟹墓等已发掘的诸侯王一级墓葬，漆棺即彩绘云气纹等纹样。此外，部分汉代诸侯王及王后墓中还有使用镶玉漆棺现象，例如，满城中山靖王王后窦绾墓漆棺的内壁满镶玉版，外镶玉璧图5-100，徐州狮子山楚王墓漆棺亦与之类似[1]。盱眙江都王刘非的王后的黑漆棺内壁满嵌玉饰图5-101，刘非本人亦使用玉棺，惜损毁严重。这是汉代人相信玉棺能使死者尸身不朽、灵魂升天的思想观念的具体反映。

列侯一级墓葬亦使用多重漆棺，大多彩绘装饰，有的还沿袭战国楚墓做法，于棺上贴饰锦、绣一类织物。长沙马王堆1号墓漆棺共4重，从外至内分别为黑漆素棺、黑地彩绘棺、红地彩绘棺、锦饰内棺，其中第2、第3重彩绘漆棺保存完整，绘饰内容丰富。红地彩绘棺作长方箱形，

[1]葛明宇：《狮子山楚王陵出土碧玉棺片应为棺体内饰考》，《江汉考古》2018年第1期。

图5-100

窦绾墓镶玉漆棺（复制品）

河北博物院供图

图5-101

江都王陵2号墓漆棺（复制品）

李则斌供图

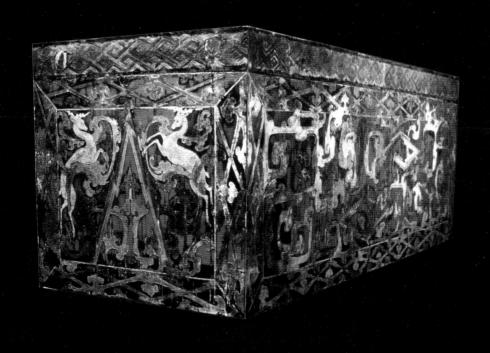

图5-102

马王堆1号墓红地彩绘漆棺

湖南博物院供图

长230厘米、宽92厘米、通高89厘米，内外皆髹红漆，棺表再以青绿、粉褐、赤褐、藕褐及黄白等色漆或彩，描绘龙、虎、朱雀、鹿和仙人等祥瑞图案图5-102；盖板表现二龙二虎相斗场面，相背两虎居中噬咬两侧的蟠龙图5-103；左侧板的构图与盖板类似，亦左右两条巨龙，龙身周围布置仙人、朱雀、虎、鹿等形象；右侧板则通幅描绘勾连云纹；头挡表现作等腰三角形的图案化仙山，山两侧各有一鹿图5-104；足挡绘双龙穿璧图案图5-105。

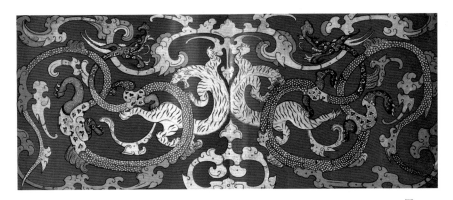

图5-103
马王堆1号墓红地彩绘漆棺棺盖装饰图案（摹本）　引自《汉代漆器艺术》，53页，图78

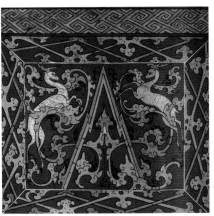

图5-104
马王堆1号墓红地彩绘漆棺头挡装饰图案（摹本）
引自《汉代漆器艺术》，54页，图79

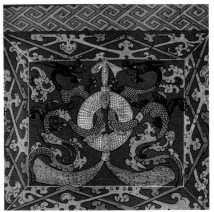

图5-105
马王堆1号墓红地彩绘漆棺足挡装饰图案（摹本）
引自《汉代漆器艺术》，55页，图80

图5-106

砂子塘1号墓漆外棺棺盖装饰图（摹本）

引自《汉代漆器艺术》，101页，图140

西汉前期的长沙砂子塘1号墓漆外棺亦保存基本完好，长218厘米、宽71厘米、高67厘米。棺内髹朱漆，外髹黑漆为地，上以红、白、黑、棕、黄等色漆（油）描饰花纹。盖板四周及盖面四周绘由几何纹、变形鸟头纹组成的朱漆纹带，盖面正中饰一金黄色谷纹璧，两端中央饰半璧，两侧对称排列双磬，璧与磬间用黑漆宽带相连形成菱形图案，其间填饰变形鸟云纹、几何纹及柿蒂纹等纹样图5-106；盖背面绘盘旋起舞的龙、凤等图案。两侧板装饰相同：中部描饰由方连纹组成的山峰，山顶两侧各斜出一树；山下两侧各绘一豹，豹作伏卧状，眼圆睁，口大张，正回首凝视；一端一夔龙曲身飞腾，口暴张，长舌外吐，另一端蛟螭昂首伸颈，张口飞升；其间穿插大幅变形鸟云纹。侧板中部画面两对角间还连以一条黑漆宽带，宽带上绘朱漆柿蒂纹及方连纹。头端挡板中部饰垂悬的深黄色拱璧，璧两侧各立一凤，凤均单足挺立，长尾内卷，昂首，曲颈，口含宝珠，并各衔两磬，正穿璧而出图5-107。足端挡板绘一谷纹特磬，磬下悬大钟，两角各缀两串由珠襦穿成的流苏；磬上两侧各饰一羽人骑豹图，豹相对匍匐，长尾上扬，正回首顾望；神人相对而立，姿态各异图5-108。

马王堆1号墓彩绘棺与砂子塘1号墓外棺皆描饰十分精致，线条灵动，龙、豹、羽人等形象更

图5-107
砂子塘1号墓漆外棺头挡装饰图案（摹本）
引自《汉代漆器艺术》，99页，图138

图5-108
砂子塘1号墓漆外棺足挡装饰图案（摹本）
引自《汉代漆器艺术》，100页，图139

是神态逼真，极富生气。其中璧、磬上的谷纹用漆堆起，略凸于器表，已和后世堆漆工艺十分接近，更为难得。它们所描饰的穿插神怪禽兽及璧、磬等形象的云气纹，应是《续汉书·礼仪志》所载的"虁纹"及"云气画"。

此外，部分汉代高级贵族的棺、椁上也有镶玉璧现象。例如，马王堆2号墓内棺头挡镶有玉璧；盱眙小云山1号墓木椁内无棺，椁板上镶嵌玉璧；等等。

2 俑

汉代丧葬用俑极为普遍，但以陶俑为主，漆木俑多发现于西汉前期的南方地区，为沿袭楚文化传统所致。西汉时，帝陵与部分诸侯王及列侯墓多设随葬俑坑，有的布置壮观的兵马俑军阵，其中泗阳大青墩泗水王陵的军阵由134件立俑、36件骑俑、52件坐俑、81匹马等漆木俑构成图5-109，并非当时流行的彩绘陶俑，也应是楚葬俗影响下的产物。这时

图5-109

大青墩泗水王陵漆木俑

引自《泗水王陵出土的西汉木雕》，18页、22页

贵族墓随葬的漆木俑，更多的还是侍俑、伎乐俑等与日常生活有关的各类俑，大都以整木雕制大形与姿态后再髹漆彩绘。与多作立姿、往往仅雕轮廓的战国楚漆木俑相比，泗水王陵及绵阳双包山汉墓、成都老官山3号墓等出土的漆木俑多采用圆雕技法 图5-110、5-111，艺术水准明显提升。

在已知汉代漆木俑中，老官山3号墓及双包山2号墓人体经脉俑格外引人注目。西汉前期的老官山3号墓人体经脉俑，与《五色脉脏论》等竹简同出于椁室底箱内，体长14厘米、头宽2.6厘米、肩宽4.2厘米、足宽2.5厘米、厚2.6厘米，表现一裸体、直立的光头男子，他手臂垂直放置身体两侧，五指并齐，掌心向前，双脚一字站立。虽形体不大，但五官清晰，通体髹黑漆，上绘纵贯全身的22

图5-110

双包山2号墓漆骑马侍从俑

杨伟摄

图5-111

双包山2号墓漆马俑

杨伟摄

条红色经脉线、45条白色经脉线和109个表示穴位点的黄色圆点，并标注"心""肺""胃""肾"等字样图5-112。约武帝朝前后的双包山2号墓人体经脉俑，造型与老官山俑类似，体形略大，小腿以下残损，残高28.1厘米；体表从头到脚绘纵横密布的红色线条，表现贯通全身的经脉系统图5-113。

这两件俑时代相近，皆表现人体经脉，老官山俑还标注穴位等内容，经脉条数更多、更复杂。它们属当时指导医疗和教学的医用模型，与一般意义上用于殉葬的俑不同。据文献记载，类似模型最早见于北宋

图5-112

成都老官山3号墓人体经脉俑

成都文物考古研究院供图

图5-113

双包山2号墓人体经脉俑

杨伟摄

天圣四年（公元1026年）医官王惟一所铸针灸铜人模型，既是针灸医疗的范本，也用于医官院教学和考试工作。这两件俑展现了西汉时期中国传统医学的成就，对探讨中国经脉理论的形成有重要价值，特别是与老官山俑伴出的951支医书竹简，涉及内科、外科、妇科、皮肤科、五官科、伤科等多方面内容，一经出土立即引起中医药学界的广泛关注[1]。

③ 温明（面罩）及通中枕

温明是用来保护和遮盖死者头部的殓具，出土时大都罩在死者头部，习称"面罩"。据《汉书·霍光金日磾传第三十八》载，长期掌权摄政的大将军霍光去世后，汉宣帝与皇太后赏赐给他的殓具"皆如乘舆制度"，其中就有"东园温明"。唐代颜师古注引东汉服虔注曰："东园处此器，形如方漆桶，开一面，漆画之，以镜置其中，以悬尸上，大敛并盖之。"也有学者据东汉应劭《风俗通义》所载，认为其应称"魌头"[2]。殓尸时罩以温明，应主要用于辟邪。文献记载表明，温明在魏晋时期仍在延续使用。

汉代温明实物，目前绝大多数发现于当时的广陵国及广陵郡地域，即今扬州及安徽天长，以及毗邻的连云港、淮安等地，总数已有20余具，时代集中于西汉后期及东汉初期，墓主多属下层官吏及富裕地主，身份并不高。它们多作盝顶方形或长方形，三面设垂直立板，立板上开长方形及马蹄形孔；一面开敞，其上顶板大都折曲前伸。除内嵌铜镜外，还嵌琉璃璧等物。与之配套使用的则是富有当地特色的"通中枕"——一种截面为马蹄形的漆木枕，与温明侧板上的马蹄形孔相套合，体中空，两侧各有一圆孔互通，枕体中间向后伸出一马蹄形托盘，用于承托墓主发髻[3]。

[1] 张逸雯、翁晓芳、顾漫：《四川成都天回镇（老官山）汉墓出土医简和髹漆经脉木人研究综述》，《中华中医药》2020年第1期。
[2] 王育成：《从"温明"觅"魌头"》，《文物天地》1993年第5期。
[3] 李则斌：《汉广陵国漆器艺术》，载扬州博物馆编《汉广陵国漆器》，文物出版社，2004，第11页。

扬州地区发现的温明，通体髹漆，除部分素髹外，一般表面彩绘云气禽兽纹，扬州东风砖瓦厂3号墓漆温明等还镶嵌鎏金铜饰、嵌贴金银薄片及雕镂纹样。

西汉后期的邗江姚庄101号墓漆温明，共两具，分别出自男棺和女棺头部。男棺温明长70厘米、宽43.5厘米、通高33厘米，盝顶中心嵌柿蒂形鎏金铜饰，四角及边沿处各饰一鎏金铜乳丁。盝顶下三面设立板，前面开敞，其上盖顶微折曲前伸；左右立板下方各开一马蹄形透孔，孔上外壁各饰一铜铺首；后立板中部凿长方形透孔，上置网状铜格板。顶内部中心及左右立板上各嵌一面直径9厘米的铜镜。温明外髹褐漆，上以黑漆描饰云气、禽兽和羽人等形象，边沿绘斜菱形几何纹；内髹红漆，亦以黑漆描饰云气禽兽纹图5-114。与之配套使用的通中枕，长40厘米、宽10.5厘米、高11厘米，断面呈马蹄形，两端设圆形气孔。枕中部斜插一长13.7厘米、宽16.2厘米的马蹄形托盘。枕体髹褐漆，上绘云气禽兽纹；托盘髹红漆为地，上以褐漆绘云气纹。

姚庄101号墓女棺温明，长58厘米、宽38厘米、高33厘米，与男棺温明形制基本相同，盝顶正中雕一蟠龙，四角饰鎏金柿蒂形铜饰，角上钉铜泡钉，顶面延伸的木板上镂雕一只孔雀。其先在木胎上涂一层灰色粉彩地，再用黑彩勾边，最后以红、黑两色漆勾绘蟠龙和孔雀的细部，三面立板上用黑彩绘云气纹。与之相配使用的通中枕，形制与男棺漆枕相同，尺寸略小。

姚庄101号墓两件漆温明的造型和装饰，在扬州地区漆温明中较为常见。两汉之际的泗阳贾家墩1号墓漆温明则颇显特殊，作盝顶方盒状，边长39.5厘米、高38厘米，通体髹褐漆。盝顶下三面设垂直立板，板上未开孔，以内壁正中嵌贴一面四神纹铜镜

图5-114
姚庄101号墓男棺漆温明
引自《文物》1988年第2期
34—36页，图二六、二七、二八

替代。开敞的一面，顶板平齐，未做前伸处理。盝顶顶面及底板皆贴一件陶璧，盝顶内亦嵌贴一四神纹铜镜。外表满嵌长6厘米、宽4.5厘米的矩形陶片，陶片上嵌金丝图案，总计112块。器内嵌长环、半圆及水滴形陶片，陶片两面磨光，长3～8厘米，总计96块[1] 图5-115。该温明造型少见，装饰特别；出土时金光闪烁，别具装饰效果。

此外，阳高古城堡耿婴墓、新建海昏侯刘贺及其夫人墓、青岛土山屯147号墓等亦发现有漆温明遗存。耿婴墓温明长约60厘米、宽约34厘米，木胎已朽，尚存所嵌39片玉片[2]。与之同时出土的还有嵌玉辟邪漆枕，枕两端所饰兽首自温明两侧马蹄孔中伸出，更显狰狞、神秘图5-116。

[1]淮阴市博物馆：《泗阳贾家墩一号墓清理报告》，《东南文化》1988年第1期。

[2]东方考古学会：《阳高古城堡——中国山西省阳高县古城堡汉墓》，六兴出版，1990。

图5-115
贾家墩1号墓漆温明
引自《东南文化》1988年第1期
64页，图8

图5-116
耿婴墓漆温明及嵌玉辟邪漆枕
引自《阳高古城堡》，109页

三·汉代漆器制作工艺

在全面继承战国及秦代漆工艺的基础上，汉代漆器制作工艺经不断改进和创新，完善流程，在多方面取得可喜进展。优点突出的夹纻胎，自西汉后期开始广泛流行，从此成为2000多年来中国漆器胎骨的主流品类之一。以蜀汉釦器为杰出代表，镶嵌各类金属构件的釦器步入最辉煌的历史阶段。这时调漆技术水平继续提升，漆器用色的丰富程度也全面超越前代，使中国漆器愈发五彩缤纷。

胎骨

已知汉代漆器胎骨有10余种之多，包括木胎、夹纻胎、竹胎、陶瓷胎、皮革胎、铜胎、银胎、铅胎、骨胎、角胎、玳瑁胎、匏（葫芦）胎、芦苇胎等，以及两种和两种以上材质的复合胎。汉代漆器铭文显示，当时官营工场流程复杂，工种颇多，其中的素工、上工、铜耳黄涂工等皆与胎骨制作有关，也体现出对胎骨的重视程度。

总体而言，汉代漆器仍以木胎为主，但自西汉后期开始，夹纻胎的比例上升，一部分贵族墓随葬夹纻胎漆器的数量已超越木胎漆器。例如，长清双乳山1号济北王墓随葬的漆器，虽皆腐朽，但经观察可知全部为夹纻胎。时代约武帝末年、墓主为县级官吏的日照海曲106号墓，所出漆器涉及耳杯、盘、卮、奁、盒等诸多品类，亦大都为夹纻胎。

其实，西汉前期少数王侯墓随葬漆器已显露此类迹象。例如，盱眙江都王刘非墓现存漆器509件，数量最多的漆耳杯中，至少316件为夹纻胎，木胎者仅10件左右；157件漆盘中，33件为木胎，余皆夹纻胎。长沙陡壁山曹㜮墓残存漆器约150

余件，大多为夹纻胎，另有少量竹胎和木胎。不过，当时应用最普遍的仍然是木胎，长沙象鼻嘴吴氏长沙王墓出土漆器即以木胎为主；保存完好的长沙马王堆3号墓随葬木胎漆器多达300件，而夹纻胎漆器仅13件而已。下层官吏及庶民墓葬随葬漆器更是如此。临沂银雀山4号墓随葬24件漆器（不包括漆衣陶器），仅4件漆盘为夹纻胎[1]。即使到了武帝时期依然如故，巢湖放王岗吕柯墓出土的338件漆器中，木胎漆器仍占90%左右。

西汉后期，木胎漆器的占比有所下降，但绝对数量并未减少，特别是下层官吏、中小地主及庶民墓随葬的漆器仍以木胎为主——虽然江都王、王后及妃嫔墓中多随葬夹纻胎漆器，但盱眙汉东阳城周边清理的一大批西汉后期及新莽时期中小型墓，仍以木胎漆器最为常见。至于那些形体较大的漆器，如案、几、床等，更是几乎件件木胎。

在已知汉代漆器中，复合胎及陶胎占一定比例，其他类胎骨则数量十分有限。伴随瓷器工艺成熟，东汉末还出现了少量瓷胎漆器[2]，目前在合肥乌龟墩等东汉墓内有个别发现。

1 木胎
工艺

汉代漆器木胎骨仍主要使用斫、挖、镟及雕镂等技法，往往几类技法结合使用。例如，盘、盂、圆盒、壶等先镟制外

[1]山东省博物馆等：《临沂银雀山四座西汉墓葬》，《考古》1975年第6期。

[2]安徽省博物馆筹备处清理小组：《合肥西郊乌龟墩古墓清理简报》，《文物参考资料》1956年第2期。

图5-117
睡虎地47号墓漆盂
郝勤建摄

图5-118
扬州东风砖瓦厂3号墓漆虎子
引自《中国漆器全集（3）》，图二六九

形，再剜凿内里，最后刮削表面图5-117。耳杯、勺、魁、剑鞘、剑盒、
虎子等，多斫制，亦结合使用挖制技法图5-118。案、几等，则以斫制技
法单独制作构件，再以榫接、粘接等方法接合而成。卮、樽、圆奁等圆
筒形器，器壁一般以薄木板卷制，器底和器盖多以厚木板等制作，再将
两者接合而成图5-119、5-120。

图5-119
银雀山汉墓漆卮
引自《中国漆器全集（3）》，图一七八

图5-120
荆州毛家园1号墓鸟云纹漆卮
郝勤建摄

从整体上看，汉代漆器木胎骨较前代更显规整，卷木胎更轻薄，漆器出土时开裂现象不多，工艺水平已有较大提高。这与当时木工工具进步紧密相关。汉代钢铁冶炼技术和热处理工艺水平继续提升，百炼钢及炒钢工艺的发明与成熟更为木工工具提升档次和水平提供了可能。西汉后期的天长三角圩桓平墓随葬一整套木工工具，包括斧、锛、铲、刨刀、锯、凿、钻、锉、锥等25件各类铁质工具，以及漆盒、磨石（石黛板）等图5-121，其中凿有方凿、正方凿、凹凿、尖凿、花凿等之分，锯有细线锯、粗细齿锯、尖齿锯等之别，功能各异[1]。有专家认为，锛当为"斤"，刨刀应称"铍"，扁铲当为"鎒"（锄），它们与铲皆属平木工具[2]，可满足木料不同平整度的加工需求。还有学者根据武威磨咀子25号东汉墓出土的加工木棺时所余一卷刨花，以及武威等地汉代木棺的加工工艺，推测当时已出现了较锛、鐁更先进的平木工具——"前期刨"，刨及异形的槽刨和墨斗等工具在东汉或者更早阶段就已被熟练使用[3]。这些还有待更多考古发现予以证实，但汉代木工工具的改进与完备当是不争的事实，由此带动了漆器木胎工艺水平大幅提高。

通过对湖南、四川、江苏、安徽等地汉墓出土漆器的观察，以及对部分木料的检测分析可知，当时棺、椁等大都以楠木、梓木为材；案、壶等生活类漆器用材较杂，多见松木、杨木，另有栎木、黄连木等。结合长沙马王堆3号墓漆琴等用料情况分析，当时对木料的性能已有一定认知，制作漆器时可能已开展了有针对性的选材。

[1]安徽省文物考古研究所等：《安徽天长县三角圩战国西汉墓出土文物》，《文物》1993年第9期，周崇云：《天长三角圩汉代木工工具刍议》，载文物研究编辑部编《文物研究（第11辑）》，黄山书社，1998。

[2]杨以平：《天平西汉墓出土的木工平木工具考》，载安徽省文物考古研究所编著《天长三角圩墓地》，科学出版社，2013，第455—457页。

[3]赵吴成：《平木用"刨"新发现》，《文物》2005年第11期。

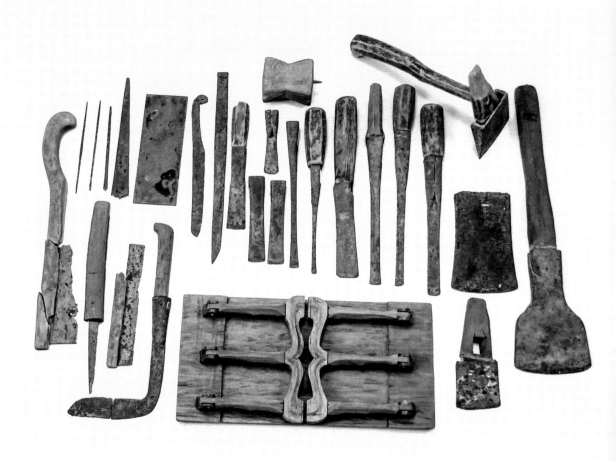

图5-121

桓平墓木工工具

天长市博物馆供图

工序

战国时已大体完备的打底、垸漆、糙漆各阶段工序，此时更加成熟和完善。除了俑及部分明器往往直接在木胎上髹漆外，贵族阶层日常使用的漆器木胎骨加工工序大都齐备，制作精心。安徽潜山等地小型汉墓出土漆器的检测结果表明，当时部分民间日用漆器并没有灰漆层[1]，而是直接在木胎上髹底漆后再髹色漆并彩绘，工艺相对简单。高档与中低端漆器，在汉代已有了初步分野。

木胎上粘贴麻布的做法——布漆，此时得到普遍应用，甚至出现了"木夹纻"这一专有名词[2]。平壤东汉王盱墓建武二十一年（公元45年）漆耳杯，木胎上贴麻布，自铭"木侠（夹）纻桮"。椁、棺及部分大型漆器还多次布漆。两汉之际的盐城三羊墩1号墓漆棺，胎体满贴粗麻布后髹一层漆，其上又加一层粗麻布，再次髹漆。北京大葆台1号墓漆棺椁的表面粘贴麻布前，先在木板上抹一层"油泥"[3]，表明当时"布漆"前要经"捎当"等工序加固胎骨，只是它们往往被漆层密实遮掩不易发现罢了。

垸漆工序同样受到高度重视，官营漆工场中的"上工"一般被认为是刮灰漆之工，由其完成垸漆工作。平壤王盱墓两件永平十二年（公元69年）漆盘，漆书铭文中皆有"行三丸"字样图5-122。"丸"即"垸"，"行三丸"即多次上灰漆[4]。它们内芯以多块木板拼合，外再粘麻布，

[1] 金普军：《汉代髹漆工艺研究》，中国科技大学博士学位论文，2009。

[2]汉代木胎漆器经布漆处理，为早期夹纻胎的一种表现形式，但从木胎加工工艺发展的角度出发，本书又将之纳入木胎部分予以叙述。

[3]大葆台汉墓发掘组、中国社会科学院考古研究所：《北京大葆台汉墓》，文物出版社，1989。

[4]孙机：《关于汉代漆器的几个问题》，《文物》2004年第12期。也有学者认为，"丸"即"丸漆"，指贴布时用来粘结麻布的"法漆"，见金普军、范子龙：《论汉代漆器铭文中的"三丸"》，《文物世界》2012年第6期。

属典型的"木夹纻"漆器。一般认为，它们为蜀郡西工监制、由民间的"卢氏"漆工作坊承制，表明不仅当时蜀、广汉等工官的漆器需经多道垸漆，东汉民营漆工作坊产品亦如此。

这时垸漆所用灰漆羼加多种材料，例如，绵阳双包山2号墓漆盘的木胎表面髹层由几种材料混合而成，厚约15～20微米，其上再髹一层厚约2～3微米的漆[1]。经检测，长沙马王堆汉墓漆器灰漆层中的漆灰，元素组成及含量与黏土类物质非常接近，当系砖瓦灰；所含颗粒物大小均匀，应经精细粉碎和筛选[2]，调生漆后一次刮涂而成。巢湖放王岗吕柯墓部分漆器所用灰漆，含约5%作为填料的石英颗粒[3]，且大部分石英颗粒呈椭圆形或圆形，外观圆度较好且均匀，可能经过人工研磨[4]。望城风篷岭1号墓、盱眙东阳圩庄汉墓、邗江甘泉姜莫书墓等出土漆器，胎上所涂灰漆中也有添加经筛选和研磨的石英、钠长石等黏土矿物及羟基磷灰石——动物类骨灰可能性较大——的情况[5]，这与枣阳九连墩1号墓战国中期漆奁的垸漆工艺基本相同。风篷岭1号墓部分漆器残片的检测还发现，其灰漆层中存淀粉颗粒，证实当时已使用淀

图5-122
平壤王盱墓永平十二年漆盘
引自《汉代纪年铭漆器图说》
图版四四

[1]李映福、唐光孝：《四川绵阳永兴双包山一、二号西汉木椁墓出土漆器的检测报告》，载四川省文物考古研究院、绵阳博物馆编《绵阳双包山汉墓》，文物出版社，2006，第189页。

[2]王宜飞：《马王堆汉墓出土漆器残片髹漆工艺检测与分析》，载陈建明、聂菲主编《马王堆汉墓漆器整理与研究（上）》，中华书局，2019。

[3]金普军、王昌燧、郑一新等：《安徽巢湖放王岗出土西汉漆器漆膜测试分析》，《文物保护与考古科学》2007年第3期。

[4]金普军：《汉代髹漆工艺研究》，中国科技大学博士学位论文，2009。

[5]金普军、谢元安、李乃胜：《盱眙东阳汉墓两件木胎漆器髹漆工艺探讨》，《文物保护与考古科学》2009年第3期；蒋成光、佘玲珠等：《长沙风篷岭M1出土漆器检测研究》，《文物保护与考古科学》2016年第1期。

粉作黏结剂；再经模拟实验，所用淀粉曾经糊化处理[1]。

显微观察发现，巢湖吕柯墓等出土漆器的漆膜多分3层，有的表层漆与底部的灰漆间还有漆层；风篷岭1号墓漆器"漆膜的面漆层下均有漆灰层和底漆层"，有的还有两层底漆层，"面漆层厚度小于漆灰层和底漆层厚度"[2]，其中自然包含垸漆之后"糙漆"工序的遗存。

2 夹纻胎

有汉一代，夹纻胎漆器的数量由少变多，工艺也经历了从逐渐完善至最终成熟的过程。

西汉前期，尚无"夹纻"一词。据出土遣策及漆器自铭可知，当时对夹纻胎有"绪""髹布""布缯""布"等多种表述，及至西汉后期还有自铭为"褚""纻"者。除麻布胎及布缯合胎外，当时还有数量不少、实属"布漆"的麻木合胎，但类似荆门包山2号墓漆奁那样的麻革合胎似已不见。这时已开始有意识地区分木胎与夹纻胎，马王堆3号墓出土有木胎和夹纻胎两种漆卮，遣策分别记作"髹画二升卮""髹布小卮"；一件长方形夹纻胎小漆奁则记作"布付篓"，均对夹纻胎者特别标注"布"。而且，西汉前期还出现了一些形体较大、形制规整、制式统一的夹纻胎制品，例如，盱眙江都王刘非墓部分漆奁口径达25厘米。这些都表明夹纻胎工艺在西汉前期虽尚未完全成熟，但较战国时已有很大进步。

西汉后期，夹纻胎漆器数量急剧增加，并推广到全国大部分地区。贵族阶层日常所用耳杯、奁、盒等大都采用夹纻胎，或取其定型简易、省时省工——成套耳杯的大批量出现，当与

[1]孙红艳、龚德才、黄文川等：《长沙风篷岭汉代漆器制作工艺中淀粉胶黏剂的分析》，《文物保护与考古科学》2011年第4期。
[2]蒋成光、佘玲珠等：《长沙风篷岭M1出土漆器检测研究》，《文物保护与考古科学》2016年第1期。

之有一定关系；或取其胎薄轻巧、使用方便。这时木胎与夹纻胎的分野更加明显，例如，墓主为泉陵侯刘庆夫人的永州鹞子岭2号墓，随葬漆器可分木胎和夹纻胎两大类，其中木胎漆耳杯刻铭中标注"画木"，并有"素工"图5-123、5-124，而夹纻胎漆盘刻铭中称"画纻"且无"素工"图5-125，两者判然有别。

至迟东汉早期，"夹纻"一词诞生——目前所见以平壤王盱墓出土漆器刻铭为最早。当时虽仍有"夹纻"与"木夹纻"两类称呼，考虑到麻木合胎的木夹纻无须脱胎，后世意义上的以脱胎为基本特征的夹纻胎工艺这时应已全面成熟。

通过对盱眙东阳圩庄汉墓等出土夹纻胎漆器的显微观察和扫描分析可知，当时以灰漆作黏合物，粘糊多层麻布类

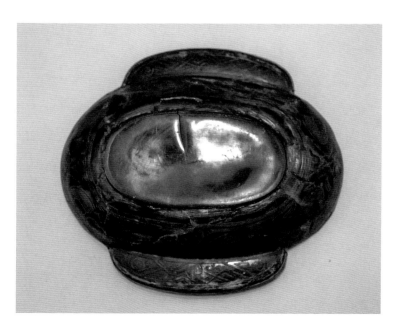

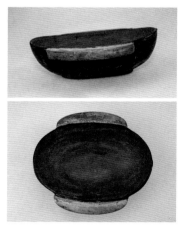

图5-123

鹞子岭2号墓漆耳杯

湖南省文物考古研究院供图

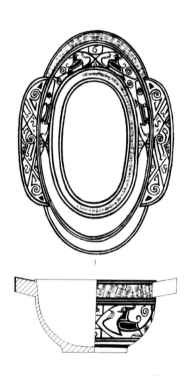

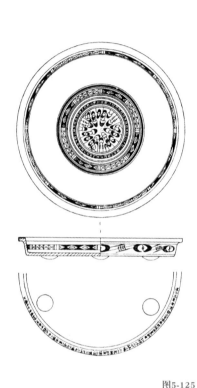

图5-124
鹞子岭2号墓漆耳杯铭文
引自《考古》2001年第4期，56页，图一八.1

图5-125
鹞子岭2号墓漆盘及铭文
引自《考古》2001年第4期，56页，图一八.2

[1]蒋成光、佘玲珠等：《长沙风篷岭M1出土漆器检测研究》，《文物保护与考古科学》2016年第1期。

织物制作夹纻胎。望城风篷岭1号墓夹纻胎漆耳杯，杯耳和杯底较厚，两耳甚至达到杯壁厚度的5倍，仍一次脱胎完成，各部位麻布层连为一体，层次和厚度一致，完成脱胎后再以漆灰对杯耳、杯底塑形[1]图5-126。

检测发现，邗江甘泉姜莫书墓、盱眙东阳圩庄汉墓等出土的夹纻胎漆器，在制胎完成后均经垸漆工序，涂抹添加石英及骨灰等物质的灰漆，再髹表层漆，最后以色漆描饰，工艺技法与当时木胎漆器基本相同。

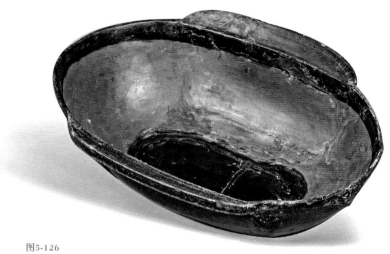

图5-126
凤篷岭1号墓"长沙王后家杯"铭漆耳杯
长沙市文物考古研究所供图

3 复合胎

以两种或两种以上材质制成的复合胎漆器，在汉代亦占相当比例，并以配置各类构件的金属与木相结合的复合胎最富特色。

此时木胎上往往嵌装环及铺首衔环、纽、錾一类金属构件，以方便使用。为了加固及美化，器口、器身等部位镶金属釦箍，樽一类器还往往以金属构件为足；西周以来漆木家具直接加装金属腿足并以金属框加固的做法，汉代依然沿用，以满城刘胜墓出土漆案最为精彩。此类金属构件以铜质最为常见，往往表面鎏金、鎏银或错金、错银，当时官营漆工场上还为此专设"黄耳金涂工"这一工种。汉代此类漆器应用金属构件及釦箍，更多考虑其装饰性，详见"汉代漆器装饰工艺"一节。

汉代还有结合使用铜、木等材料制作漆器胎骨的情况，例如，邗江甘泉东汉广陵王刘荆墓漆九子奁内的子奁，以薄铜片为

底，边框和盖则以木制作[1]。西汉前期的巢湖北山头1号墓漆罐更显特别，器口及圈足部分以铜铸制，再与镟木胎的器身相结合，工艺技法与商周铜木复合胎漆器基本相同；铜构件上装饰填金的线刻凤鸟纹，其他部位还镶金银釦、玉铺首衔环、玉片及琉璃片等图5-127，似乎在刻意发挥其装饰性，恐怕不能算作是"复古"。

汉代木玉复合胎漆器颇为罕见，仅阜阳汝阴侯墓等有个别发现。其中，汝阴侯墓漆匕的柄上嵌长达10厘米的玉管。

西汉前期的长沙马王堆1号墓漆双层九子奁，盖与器壁为夹纻胎，两层底板皆斫木胎。融木、夹纻两类胎骨于一身，不同于当时的"木夹纻"。

新疆民丰尼雅3号墓漆奁，器身及盖壁为竹胎，盖顶为木胎并施铜环，一器融合三种材质，富有西域民族特色。

[1]南京博物院：《江苏邗江甘泉二号汉墓》，《文物》1981年第11期。

图5-127
北山头1号墓漆罐
巢湖市博物馆供图

4 竹胎

汉代竹器特别是竹编器多有发现，除矢杆等兵器附件外，多见筒、筒一类贮物器具，以及箸、簪（箸筒）等饮食用具，笔杆等文具，笛、篪等乐器，另有扇、席等。然而，竹器上髹漆者不多，似乎战国时期楚地常见的以髹漆竹篾编织器具的做法此时已不再流行。例如，马王堆1号墓出土竹筒48件，以楚人常用的人字纹编织法编制，但篾条皆未髹漆。

目前汉代竹胎漆器在湖北、湖南等地有部分发现，其中以朝鲜平壤南井里116号东汉墓（"彩篋冢"）出土的所谓"彩篋"最为重要。它实为漆筒，呈长方形，长约43厘米、宽约20厘米，以细竹篾编就。器身上部出子口以承盖，器口等部位描绘反映孝子故事等方面内容，画技高超，为东汉漆画杰作。

西汉前期的邗江王家庙刘毋智墓[1]出上的竹胎漆器亦属难得。其中的椭圆形漆绘竹片饰件，以一段天然竹片为材，截面呈弧形，残长11.6厘米、宽2.3厘米，保留竹表皮的一面以红漆与青褐色漆绘勾连云气纹，背面墨绘勾连云气纹图5-128。同墓出土的竹雕构件，形似板

[1]扬州市文物考古研究所：《江苏扬州西汉刘毋智墓发掘简报》，《文物》2010年第3期。

图5-128
刘毋智墓漆绘竹片饰件
引自《文物》2010年第3期
34页，图四—.1

图5-129
刘毋智墓漆竹木雕饰件
引自《文物》2010年第3期
33页，图三八.1

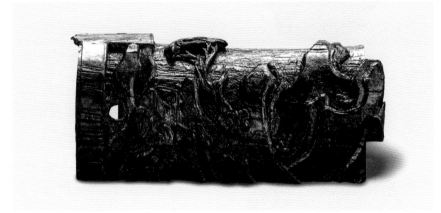

图5-130
刘毋智墓漆竹木雕饰件
引自《广陵遗珍》，78页

瓦，系截取毛竹筒的三分之一部分制成，长16.2厘米、宽7.4厘米、厚1.1厘米。其外弧壁上以减地手法雕刻重叠山峦，中部山峦间一株松柏峭立，另有一兽出没；一端凸出方形榫，另一端中心有一圆孔，可与同墓出土的表现类似题材的两件楠木雕件相扣搭，为某一器物上的装饰图5-129、5-130。

5　陶胎

陶胎漆器（或称漆衣陶器），在西汉前期大都作为仿铜礼器的替代品，多见鼎、盒、壶等组合，造型仿同类铜器。上自汝阴侯、泉陵侯这样的列侯，下至底层官吏及富裕地主，皆可见墓中随葬陶胎漆器现象

图5-131
霍山迎驾厂汉墓漆绘陶壶
引自《中国漆器全集（3）》，图四三

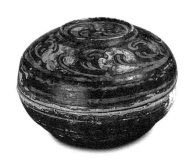

图5-132
潜山彭岭28号墓漆绘陶圆盒
引自《中国漆器全集（3）》，图四七

[1]王京燕、畅红霞：《关于汉代的陶胎漆器》，《文物世界》2010年第4期。

图5-131、5-132，这当与汉初社会经济正在恢复，特别是汉文帝提倡节俭并诏令"治霸陵皆以瓦器，不得以金、银、铜、锡为饰"（《史记·孝文本纪》）的影响有关。它们绝大多数器表仅简单髹漆处理，个别的施彩绘，以几何纹、卷云纹、鸟云纹等纹样较为常见。荥经高山庙1号墓出土的一件彩绘陶胎漆壶，腹部绘人物及牲畜，似表现放牧场景，颇为罕见。

西汉后期及东汉时期，随葬仿铜陶胎漆器的现象仍然存在，甚至定州八角廊中山怀王刘修墓及绵阳双包山墓群等诸侯王与列侯的墓葬中亦有发现。不过，它们数量已大为减少，器类组合也不再固定。与此同时，随着埋葬习俗改变，出现了案、耳杯、盘、勺、魁、樽等仿漆木器的陶胎漆器，并在东汉时广泛流行，它们用于墓中设奠，为同类漆木器的替代品。墓主为某代蠡吾侯的蠡县城西东汉墓，出土有类似的案、樏、耳杯、勺等陶胎漆器。日照海曲125号墓随葬的鱼形盒、猪形盒等，造型独特，为以往陶胎漆器所罕见图5-133、5-134。

经对榆社河湟东汉墓出土陶胎漆器进行研究，可知它们的髹饰过程完全模仿漆木器——在素胎上先髹底漆，再髹红漆为地，最后漆绘装饰纹样[1]。

属西南夷的昆明羊甫头墓地的部分大中型墓，也出土有盒、豆等少量陶胎漆器，它们表面髹漆，再以红、黑、褐诸色漆描绘花纹。

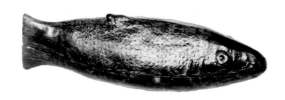

图5-133
海曲125号墓陶胎鱼形漆盒
郑同修供图

图5-134
海曲125号墓陶胎猪形漆盒
郑同修供图

6 铜胎

随着传统礼制崩坍，汉代铜礼器的数量较战国时期锐减。西汉时，铜器表面髹漆者不多，加饰彩绘者更少，目前仅在巨野昌邑哀王刘髆墓、诸城杨家庄西汉墓等有部分发现，以墓主为西汉前期南越国显贵的贵港罗泊湾1号墓出土者最为难得。罗泊湾1号墓铜提梁筒（鋞）表面分层绘18位人物及神禽异兽、花木、云气等，表现神话题材图5-135；铜鉴外腹壁亦漆绘人物故事图画，充分展现地处岭南边陲的南越国的绘画及漆工艺水平。刘髆墓出土的两件铜盆，铜胎外附藤席，席外又贴多层麻布，再髹黑漆为地，上以红漆绘纹样，工艺手法颇为别致。

战国以来较为多见的漆衣铜镜，至汉代亦偶有发现，其中以扬州西湖镇高南西汉墓出土的贴金箔彩绘云气纹铜镜最为精彩。直径18.5厘米，镜背弦纹间以红漆勾边，内贴饰金箔，金箔上还描饰神

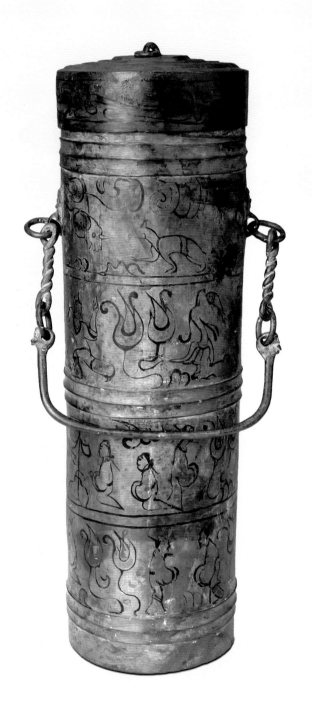

图5-135
罗泊湾1号墓铜提梁筒
广西壮族自治区博物馆藏，张磊摄

图5-136
扬州高南西汉墓贴金箔彩绘云气纹铜镜　引自《广陵遗珍》，32页

兽云气纹；柿蒂纹纽座周边亦以红漆勾勒纹样，纽上嵌宝石（出土时已脱落）图5-136，装饰华美，工艺复杂。

7　其他胎骨

目前所见用作汉代漆器胎骨的其他材料还有银、铁、铅等金属，以及角、皮革、玉石、骨、葫芦、芦苇等，它们有的与其他材料相结合，以复合胎的面貌呈现。这些材质的器具上髹漆，或以漆为涂料，增强其防腐、隔湿等性能；或以漆为装饰材料，以描饰等手法美化器身。例如，西汉前期的临沂金雀山1号墓出土成组的铁胎漆器，包括

图5-137
金雀山1号墓漆绘铁胎漆鼎
杨锡开供图

鼎图5-137、锺、钫、匜等。西汉后期的莱西岱墅2号墓随葬银博箸30枚，表面髹棕色漆，并绘重环纹；浑源毕村汉墓漆博箸则为铅质[1]；六合李岗1号新莽墓笄、钗、枥等角质梳妆用具，表面髹漆装饰[2]；等等。

汉代皮胎漆器亦多属兵器，于边疆地区更为常见。民丰尼雅遗址出土的部分刀鞘、矢箙等，即属皮胎[3]。

汉代矢杆多木制髹漆。长沙马王堆2号墓出土矢杆13支，却为罕见的芦苇胎。朔州照什八庄1号墓随葬的5枚矢杆，中心铁质，周围裹铅，外表髹漆[4]，当有特殊用途。

今天主要栖息在大西洋和太平洋热带海域的玳瑁，也用于汉代漆器制作，除作镶嵌材料外，还有直接以玳瑁为胎者。盱眙江都王刘非墓漆耳杯中即有镶银釦的玳瑁胎耳杯，通体髹黑漆，造型与同墓出土的夹纻胎、木胎耳杯相同，仅胎质有所区别图5-138。另，扬州西湖镇中心村汉墓漆卮，为玳瑁与木复合胎，口径10厘米、高9厘米，腹壁中部嵌大块玳瑁，器内髹红漆、外髹褐漆图5-139。玳瑁

[1]山西省文物工作委员会等：《山西浑源毕村西汉木椁墓》，《文物》1980年第6期。

[2]南京市博物馆等：《南京六合李岗汉墓（M1）发掘简报》，《文物》2013年第11期。

[3]新疆文物考古研究所：《95年民丰尼雅遗址Ⅰ号墓地船棺墓发掘简报》，《新疆文物》1998年第2期。

[4]山西省平朔考古队：《山西省朔县赵十八庄一号汉墓》，《考古》1988年第5期。

图5-138
刘非墓玳瑁漆耳杯
李则斌供图

图5-139
扬州西湖镇中心村汉墓玳瑁与
木复合胎漆厄
引自《广陵遗珍》，86页

以花纹美丽与色彩斑斓为人所重，但上述两件漆器表面髹漆，玳瑁的"天生丽质"为漆所掩，实在令人费解。此外，长沙马王堆2号墓还曾出土一件以髹漆木板为底的玳瑁厄。另有学者认为，仪征烟袋山汉墓漆耳杯、邗江胡场14号墓漆厄等，也应属玳瑁胎[1]。

[1]刘芳芳：《汉代玳瑁器初步研究》，《东南文化》2021年第2期。

生漆加工与色漆调制

1 生漆加工

经检测及实物观察可知，相当一部分汉代漆器漆膜质地纯净、光洁度高，色彩绚烂且黏合度强，整体水平超越战国及秦代漆器，表明汉代生漆再加工技术水平又有一定提升。

荆州张家山汉墓竹简《算数书》中关于生漆储运过程中"饮漆"的

记述[1]，与云梦睡虎地秦简、龙山里耶秦简等大体相近，估计汉代仍主要采取低温搅拌脱水及日晒、烘烤等方式加工生漆。

添加油类物质来改进生漆性能的技术与工艺，此时更加成熟。经检测及模拟分析后发现，邗江姚庄101号及102号墓、姜莫书墓、胡场6号墓等出土的28件西汉后期漆器中，部分漆器的漆膜中添加了桐油一类物质，有的样本中含油量在50%以上[2]。盱眙东阳圩庄夹纻胎漆盘也可能加入了桐油类改性材料，汉代此类黄褐色漆膜都是此类工艺的产物[3]。此外，在长沙马王堆3号墓漆屏风彩绘层的检测过程中，专家发现其添加的干性油所生成的氧化物相对含量与亚麻籽油吻合[4]，这突破了中国油用性亚麻（胡麻）为张骞出使西域后自中亚传入的传统认识。判定汉代漆器所用油料是桐油还是荏油或是其他植物油，尚需更多更确切的实验证据。

依现代漆工经验，加黄栀子煎汁及藤黄、松脂等可制成透明漆。后世将漆地上罩透明漆的工艺称为"罩明"，明代黄成《髹饰录》则有"罩朱髹""罩黄髹""罩金髹""洒金"等分类。巢湖放王岗吕柯墓漆杖等，漆膜光亮透明，现呈紫褐色[5]。高邮天山广陵厉王刘胥墓出土的漆器残片，"从腐烂的木胎断面可以清楚地看到面漆下沉伏着游丝般

[1]张家山二四七号汉墓竹简整理小组：《张家山汉墓竹简二四七号墓（释文修订本）》，文物出版社，2006，第140—141页。另，当时"饮漆"可能与生漆质量管理有关，参见大川俊隆、田村城：《张家山竹简〈算数书〉"饮漆"考》，《文物》2007年第4期。
[2]张炜、单伟芳、郭时清：《汉代漆器的剖析》，《文物保护与考古科学》1995年第2期。
[3]金普军、毛振伟、秦颖等：《江苏盱眙出土夹纻胎漆器的测试分析》，《分析测试学报》2008年第4期。
[4]付迎春、魏书亚：《马王堆三号墓出土屏风所用有机材料分析》，载陈建明、聂菲主编《马王堆汉墓漆器整理与研究（上）》，中华书局，2019。
[5]安徽省文物考古研究所、巢湖市文物管理所编《巢湖汉墓》，文物出版社，2007，第69页。

的漆绘，可见漆工选用了比较透明的原料漆"[1]。透过这些，我们可大体推断汉代漆工匠师已发明透明漆及原始的罩明工艺，但具体工艺还有待更多检测分析。

2 色漆调制

汉代漆器的主色调依然是黑、红二色，但色差变化相当丰富，红色有朱红、赭红、紫红、暗红、土红等之分；黑亦有深黑、浅黑、棕黑等之别。黑、红之外，还有灰、黄、白、紫、褐、蓝、绿、金、银诸色，且深浅变化同样颇为复杂，有数十种之多，远比战国时期颜色丰富。这些色差可能源自颜料和漆料的不同配比。

当时漆器所用呈色剂仍为矿物颜料及部分植物染料。所用矿物颗粒皆被研磨得非常细，以致在显微镜下形成像面粉一样的絮状粘连物，颜料磨制水平极高[2]。

巢湖放王岗吕柯墓、盱眙东阳圩庄汉墓等出土漆器的检测结果表明，最重要的红色呈色剂依然非朱砂莫属，另有赤铁矿等。当时，朱砂主要产自江南及巴蜀地区，开采和使用量巨大。《史记·货殖列传》《汉书·货殖传第六十一》皆称当时"通邑大都"一年可售"丹砂千斤"。

黑色的呈色剂主要为炭屑、烟炱及铁黑一类矿物。望城风篷岭1号墓漆器所用黑色颜料的成分为炭，而白色漆膜中银的含量较高，达13.25%[3]，表明银类矿物当时可能用于表现漆器上的白彩。从长沙左家塘、侯家塘等地汉墓出土漆器检测可知，其白色颜料由无水芒硝（硫酸钠）和羟基磷灰石构成[4]。长沙马王堆汉墓漆器所用白色颜料则主要为石英及少量方解

[1]长北：《扬州漆器史》，江苏人民出版社，2017，第11页。

[2]金普军、王昌燧等：《安徽巢湖放王岗出土西汉漆器漆膜测试分析》，《文物保护与考古科学》2007年第3期。

[3]蒋成光、佘玲珠等：《长沙风篷岭M1出土漆器检测研究》，《文物保护与考古科学》2016年第1期。

[4]王荣、陈建明等：《长沙地区战国中期至西汉中期漆工艺中矿物材质使用初探》，载陈建明、聂菲主编《马王堆汉墓漆器整理与研究（中）》，中华书局，2019，第277页。

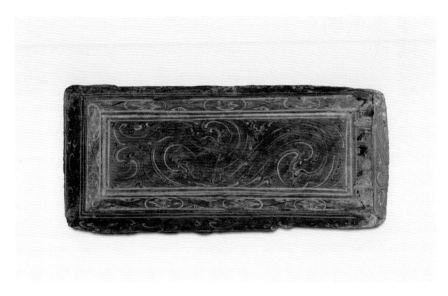

图5-140
仪征烟袋山汉墓漆笥盖
李则斌供图

石，而黄色颜料的主要成分为雌黄（石黄）[1]。

汉代还以金、银粉入漆描饰花纹。例如，西汉后期的仪征烟袋山汉墓随葬12件漆笥，其盝顶盖中心即以金漆描绘翔龙及流云纹，有的出土时"仍金光闪亮"[2]图5-140。荆州高台、邗江胡场等地汉墓出土漆器上，可见描饰的主体纹样中有敷陈金粉、银粉现象。

汉代已开始使用铜蓝为颜料来表现绿色（孔雀石绿）。盱眙东阳圩庄汉墓漆器红外吸收光谱分析结果证实了这一点[3]。

[1]王宜飞：《马王堆汉墓漆器颜料分析测试报告》，载陈建明、聂菲主编《马王堆汉墓漆器整理与研究（上）》，中华书局，2019。
[2]王根雷、张敏：《江苏仪征烟袋山汉墓》，《考古学报》1987年第4期。
[3]金普军、毛振伟、秦颖等：《江苏盱眙出土夹纻胎漆器的测试分析》，《分析测试学报》2008年第4期。

四 汉代漆器装饰工艺

汉初装饰继承了战国及秦代艺术特色，深受楚、秦两地文化影响，不仅漆器，就是陶器等品类也概莫能外。随着汉文化的形成与发展，汉代漆器装饰在继承中不断完善和创新，逐渐形成具有鲜明时代特色的艺术风格，其中锥画、贴金银薄片等成就突出，所表现的题材内容也被赋予新的时代内涵。

汉代漆器装饰手法丰富多样，可分描饰、雕刻、镶嵌等几大类，每类又有诸多变化。漆器铭文及相关文献记载显示，当时人们对漆器的装饰已有所分类，例如，遣策所记工艺有"锥画""五菜（彩）画"等。漆器铭文中多见"髹汧画"一词，其中"髹"当为"鬃"，即桼（漆），指髹本色的黑漆；"汧"为髹红漆；"画"指器表描饰纹样[1]。《后汉书》等不仅标"云气画"等装饰内容，还注明"油画"等工艺技法。曹操《上杂物疏》中描述的漆器装饰工艺更显复杂，包括"漆""漆画""油漆画""银参镂"等多种。这些足可证汉代人对漆器装饰十分重视。

素髹

汉代漆器装饰虽然复杂，但传统的素髹漆器仍然占有相当大的比例。拥有者及使用者的社会地位越低，特别是庶民阶层，使用素髹漆器的比例越高。丧葬用具、兵器等多素髹；非盛器的日常生活用具，如几、榻、床、箕、杖、箸、博箸等，也大都素髹。这时多髹黑、红色漆，或通体一色，或两者结合使用，以内红外黑者居多。

[1]孙机：《关于汉代漆器的几个问题》，《文物》2004年第12期。

　　总体而言，西汉后期漆器装饰较为复杂。然而，长沙庙坡山汉墓被盗后收缴及征集漆器总计152件，除3件夹纻胎耳杯和4件木胎耳杯描饰花纹外，其他皆素髹图5-141、5-142。该墓墓主为西汉刘氏长沙王后，地位如此显赫，随葬漆器竟然以素髹漆器为主，颇令人费解。此类现象亦见于扬州平山养殖场、扬州东风砖瓦厂等墓群，值得深入研究。

　　汉代素髹漆器以器表色泽统一、光亮照人取胜，取得了较好的艺术效果。这有赖于生漆加工技术水平的提升，特别是透明漆的发明与随之而起的罩明工艺的应用。

　　此时高级贵族墓随葬的漆器表面几乎不见橘皮、挂流和针孔等缺陷，相当数量的漆器未见明显刷痕，表明当时髹漆工艺颇为精湛，甚至

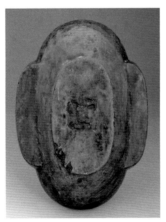

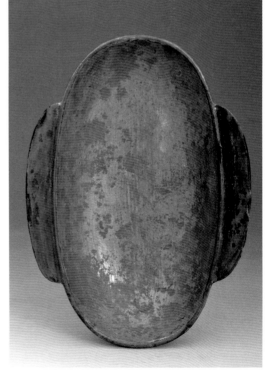

图5-141
长沙庙坡山汉墓74号漆耳杯
长沙市文物考古研究所供图

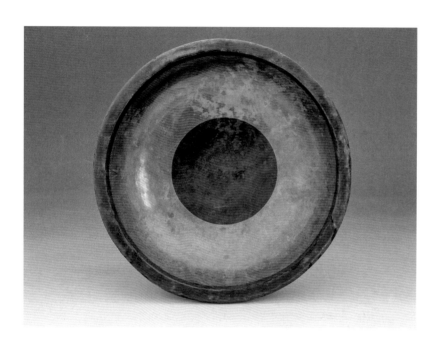

图5-142
长沙庙坡山汉墓97号漆盘
长沙市文物考古研究所供图

可能采用了专门的漆膜打磨和抛光处理工艺[1]。日本漆艺大师松田权六（公元1896～1986年）曾参与修复平壤乐浪出土的汉代漆器，他观察发现这部分漆器表面加工"以涂立和蜡色磨两种手法比较发达"[2]，其中蜡色磨指髹漆后打磨抛光，即中国漆工界所称的揩光或推光。如此说确凿无误，则至迟东汉时揩光工艺业已发明并获得较为广泛的应用——经揩光处理，漆器表面愈发致密光亮，虽朴实无华，但光彩照人且耐人寻味，它使素髹工艺得以保持长久旺盛的生命力。

描饰

1 技法

明代黄成《髹饰录》所记描漆、描油、描金、漆画等技法，在汉代均已大体齐备。曹操《上杂物疏》内描述漆器时明确区分"漆

[1]王子尧、王冰、张杨等：《扬州"妾莫书"墓出土漆耳杯制造工艺研究及扬州汉代漆器"工官"的思考》，《江汉考古·第二届出土木漆器保护国际学术研讨会论文集》，2019。

[2]松田权六：《漆艺史话》，唐影、林梦雨译，江苏凤凰美术出版社，2022，第280页。

[1]乔十光主编《中国传统工艺全集·漆艺》，大象出版社，2004，第23页。

画"与"油漆画"，表明至迟东汉晚期，油彩绘——描油已成为独立工种[1]，且应用相当普遍。

描漆及描油等可分单色绘和多色绘两大类，多色绘大都髹黑漆、褐漆等深色漆为地，上以红、灰、绿、黄等色漆描饰，同时以植物油等调色漆描饰白、浅黄、粉红等浅色纹样。描饰用色随时间推移而有所变化。一般而言，西汉前期，用色受战国晚期及秦代影响较大，品种较少，色泽略显深沉，多深红、灰黑、褐、赭等色，黄、白、蓝等亮丽的

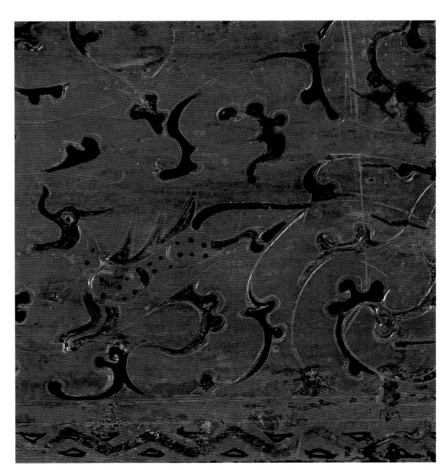

图5-143
邗江胡场20号墓描金彩绘
云兽纹漆笥盖面及局部
引自《汉广陵国漆器》，图45

色彩还不多。西汉后期，随着经济发展、社会整体生活水平提高，特别是汉武帝元封七年（公元前104年）"改正朔，易服色""色上黄，数用五"后，漆器描饰用色品种日益丰富，黄、金黄、粉红、鲜红、白、浅绿、蓝等亮丽的色彩明显增多。

描金工艺似仍沿袭前代做法，以金锉粉入漆后勾勒纹样，邗江胡场、扬州东风砖瓦厂等地汉墓出土的部分漆器即采用类似做法图5-143。胡场5号墓漆矢箙，以兽皮缝制，残长57厘米、直径约7厘米，器表绘上施金粉的黑色梨状点纹，中部绘一只飞鸟，推测其当在漆膜表干且有黏性时施加金锉粉，距后世以贴金、上金及泥金手法表现的描金工艺又近了一步。

2 纹样形式

可分动物、植物、自然景象、几何纹、叙事画等5大类。它们往往相互组合，面貌复杂，其中云龙纹、云凤纹、鸟云纹等颇为常见；由云气及珍禽、异兽、仙人等组合成的云气禽兽纹（或称虡纹、云虡纹等）流行一时，最具特色。

动物纹样

西汉前期，受战国中晚期及秦代影响，多表现龙纹、凤鸟纹、变形鸟头纹等题材，且大都与云气纹相结合，前期的抽象凤鸟纹更加图案化图5-144；鸟头纹往往仅具符号性质，形似英文字母"B"的鸟头纹流行图5-145。在龙纹、凤纹等日益抽象化的同时，还有不少漆器描饰的动物形象相当写实，例如，荆州凤凰山168号墓三鱼纹耳杯所饰三鱼，鱼头、尾、鳞、鳍等细部皆精心勾描。

随着云气禽兽纹的流行，汉代漆器上表现珍禽异兽的内容远超前代，种类浩繁，形态多样。连同金银薄片所饰形象，目前所见西汉后期

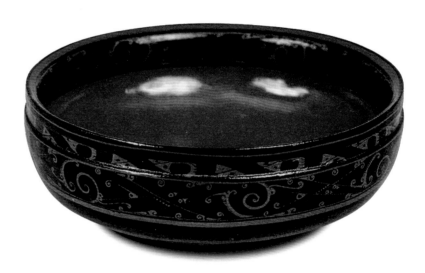

图5-144
高台11号墓漆盂
金陵摄

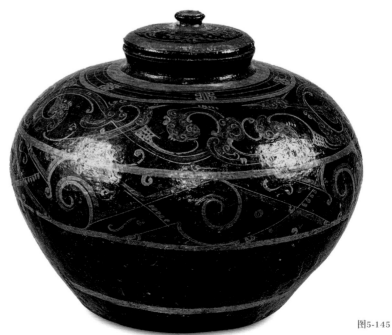

图5-145
高台5号墓陶胎漆瓮
金陵摄

图5-146
邗江胡场15号墓漆黛板
引自《汉广陵国漆器》
126页，图95；148页

动物纹样有四五十种之多，它们有的来自身边的现实世界，如虎、豹、狼、狸、兔、鱼、鹤等；有的来自异域，如狮、骆驼等；有的出自神话传说，如龙、凤、九尾狐、麒麟、飞豹等。且不说长沙马王堆1号墓漆棺那样的大型作品，即使是邗江胡场1号墓漆樽这样的小型日用器具，也表现各式动物形象30余种，宛若奇妙的动物世界。

云气禽兽纹中的动物形象，与云气纹为伴，往往"强调动态，突出特征，省略细部，夸张变形"[1]。例如，邗江胡场15号墓漆黛板，髹赭漆为地，上以红、黑等色漆绘云气纹及动物形象，所表现的虎熊争斗场面，虽用笔粗简，但虎与熊体态、姿态特征鲜明 图5-146。

云气禽兽纹之外，一些动物纹样也担纲装饰主题，往往重点表现凤鸟等单只动物，别具装饰效果。阳原三汾沟9号墓漆奁内的长方盒，髹红漆为地，上以黑漆描绘一凤，凤单足挺立，高冠上昂，长尾后扬；四角再各绘一飞雁，衬托得凤愈发气宇轩昂，殊为精彩 图5-147。

青龙、白虎、朱雀、玄武等四神（四灵）观念，西汉后期时已深入人心，为铜镜及墓室壁画等常见图像题材。江苏邗江、仪征及江西南昌等地汉墓，都曾出土装饰此类图像的漆器 图5-148。

图5-147
阳原三汾沟9号墓长方格盒底部凤纹
（摹本）
引自《文物》1990年第1期，16页
图三一

[1]尚刚编著《中国工艺美术史新编》，高等教育出版社，2007，第134页。

图5-148

仪征詹庄西汉墓四神纹漆盾

李则斌供图

图5-149
汝阴侯墓漆耳杯
引自《文物》1978年第8期，25页，图一二

植物纹样

主要为柿蒂纹，因形似柿子之蒂而得名，多作四叶花瓣状，用于奁、筒、盒、樽等类漆器的盖顶装饰。另有少量花卉、草叶及树纹，花卉抽取花瓣、花蕾等细部，往往作抽象变形处理；主要用于辅助装饰。阜阳汝阴侯墓出土的漆耳杯中，有40件外腹壁绘一周形似牵牛花的草叶纹图5-149，此类以植物纹作主题装饰的情况颇为少见。

自然景象纹样

云气纹是西汉时期最流行的漆器装饰纹样，式样繁多，殊为精彩图5-150、5-151、5-152。其他自然景象纹样还有涡纹、山形纹、火焰纹、波浪纹图5-153等。

图5-150
高台2号墓云凤纹漆盘
金陵摄

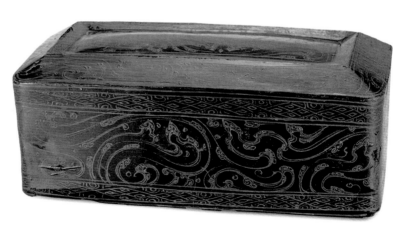

几何纹样

　　有弦纹、菱形纹、波折纹、三角纹、锯齿纹、"S"形纹及圆点、圆圈等。以点、线、面形式构成，多二方连续或四方连续构图形成纹带，或与其他类纹样相结合，起烘托主题图案作用。战国及秦代漆器上多见的以几何纹样作主体装饰的现象，此时已大为减少，不过，永州鹞子岭2号墓绥和元年考工造漆樽等显示，汉代宫廷漆器中亦不乏以菱形、短线等几何纹样装饰的实例图5-154。

叙事画

　　表现社会生活与神话传说等方面内容的叙事画，西汉前期数量不多，大体延续战国中晚期及秦代以来的题材与风格。西汉后期开始，宣扬圣贤、孝子、烈妇等方面内容的叙事画明显增多；表现仙人世界的题材流行，内穿插狩猎、宴享、出行等方面内容，平添不少人间烟火味。

3 图案内容

　　可分装饰纹样、社会生活图、圣贤与历史故事图、神异图等几大类，以装饰纹样数量最多，构图灵活多样，装饰性强。

装饰纹样

　　西汉前期，装饰纹样的题材、构图等与战国晚期及秦代有颇多相似之处，多见云纹、变形鸟头纹、鸟云纹及龙纹、凤纹等，另有犀牛、鱼等写实性较强的动物纹样。战国时常见的蟠螭纹、云雷纹、绚纹等纹样，这时已基本消失，即便是长沙马王堆1号墓漆鼎图5-155、漆钫这类仿铜礼器，亦以云气纹为主题，与战国时期同类器的装饰相差甚远。

图5-153
成都东北郊9号墓漆盘效果图
引自《汉代漆器艺术》，143页，图211

图5-154
鹞子岭2号墓绥和元年考工造漆樽
引自《考古》2001年第4期，58页，图二一.2

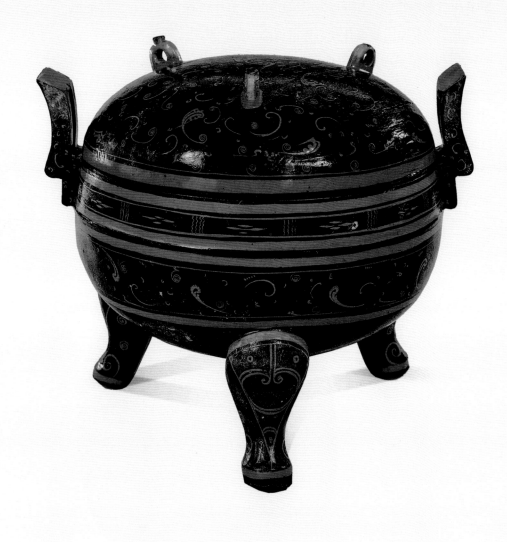

图5-155

马王堆1号墓云纹漆鼎

引自《辉煌不朽汉珍宝》，图41

由于云气纹日益流行，汉代漆器特别是民间漆工作坊产品的装饰构图，较战国及秦代更显灵活轻快。而且，辅助纹样呈明显减少趋势，甚至出现整幅画面仅绘单一动物的情况。荆州高台、霍山三星村等地西汉前期墓葬出土的漆耳杯，内底或画一鱼，或画一凤（鸟）图5-156、5-157，与绘饰繁缛的战国及秦代耳杯迥异。西汉后期的临沂金雀山10号墓漆盘，内底中心漆绘两只小鸟相对而立，描饰虽简单却别有趣味图5-158。与此同时，纹样内容也有不小变化，突出表现在动物纹样写实性增强，变形凤鸟纹、鸟头纹等减少甚至逐渐消失，云气纹及部分几何纹样日益简化和规范。东汉漆器的描饰题材基本承袭西汉后期，但更趋简化且略显琐碎。

图5-156
高台28号墓漆耳杯
金陵摄

图5-157

霍山迎驾厂汉墓凤鸟纹"黄氏"漆耳杯
引自《中国漆器全集（3）》，图三八

图5-158

金雀山10号墓漆盘
杨锡开供图

西汉前期，黄老之学盛行，各类巫术大行其道，方士、神仙家往来各地，颇为活跃，整个社会弥漫着神秘主义气息。继秦始皇之后，汉武帝亦遣人入海寻找蓬莱仙境，以求长生不老。人们想象中的仙山仙境与仙人世界，成为汉代人重点表现的题材。这在漆器中亦有突出反映，且以云气禽兽纹最富特色。

表现云气中穿插多种神禽、神兽及仙人等形象的云气禽兽纹，或称虡纹、云虡纹，是汉人对幻想中的仙人世界的具体描绘，《后汉书·舆服志》《续汉书·礼仪志》等相关文献皆有关于此类虡纹的记述。西汉时，装饰此类云气禽兽纹图案的漆器数量众多，各地几乎均有发现，涉及日常器具、乐器、丧葬用具及车马器等。其中以马王堆1号墓黑地彩绘漆棺所绘云气禽兽纹画幅最大，亦最精彩。该棺作长方箱形，长256厘米、宽118厘米、通高114厘米。棺表髹黑漆为地，上以红、黄、白、灰、褐、粉绿诸色满绘云气禽兽纹图5-159。盖板、底板及四壁板四周皆设几何纹外框，框内分上下两列描饰卷云纹或流云纹纹带，每列绘2组或3组云气纹图5-160。神怪及神禽异兽有上百个之多，涉及怪神、怪

图5-159

马王堆1号墓黑地彩绘漆棺

湖南博物院供图

图5-161
马王堆1号墓黑地彩绘漆棺局部
引自《中国漆器全集（3）》
图一一二、一一三

图5-162
马王堆1号墓黑地彩绘漆棺
装饰图案局部（摹本）
引自《汉代漆器艺术》，35页，图48

兽、仙人、鸾鸟、鹤、豹、枭及牛、鹿、马、兔、多尾兽、蛇等10余种，其中怪神、怪兽占一半以上。它们姿态各异，形象生动，仅以仙人为例，即有静坐、躬身、张弓、降豹、操蛇、骑兽、捕兽、斗怪、对舞等多种场景，堪称恢宏巨制图5-161、5-162。棺内髹红漆，仅内壁右侧板上以黑漆勾绘奔马与人物形象。

邗江姚庄102号墓为夫妻合葬墓[1]，出土的2件漆温明与姚庄101号墓漆温明相近，亦皆描绘云气禽兽纹，且更显繁密、复杂。其中女棺温明，长64厘米、前宽41厘米、后宽36厘米、高30厘米，内髹红褐色漆为地，上以黑漆绘云气纹，内顶中心双勾圈纹内绘一彩凤，凤单足挺立，嘴衔大珠，双翅微张，背骑一羽人，凤下亦有一坐姿羽人；周边饰云气纹、羽人和各类禽兽。云气纹中，以黄漆勾绘锦鸡、羽人、鹿和一些非龙非虎的怪兽，并以黑漆点画兽

[1]扬州博物馆：《江苏邗江县姚庄102号汉墓》，《考古》2000年第4期。

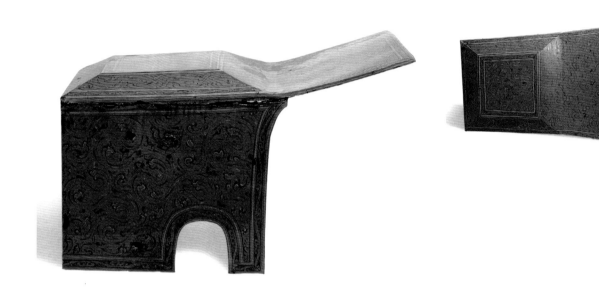

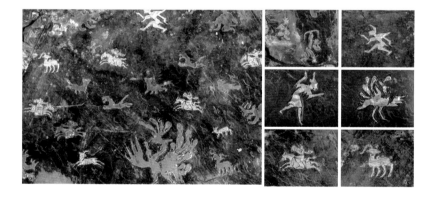

图5-163

姚庄102号墓女棺温明

引自《汉广陵国漆器》，124页，图93

的眼、羽、足爪。温明外表髹酱红色漆为地，通身满绘穿插各式
羽人、神怪及禽兽等数十种形象的云气纹，其中顶前端上折部分
绘一对形体较大、正在云端昂首起舞的彩凤图5-163、5-164。其云气
纹作火焰状，与马王堆1号墓彩绘漆棺所绘云气禽兽纹差别较大；
云气纹中除穿插各类仙人与禽、兽形象外，还布置两只大凤，较
西汉前期有所变化。

图5-164

姚庄102号墓女棺温明顶部描饰图案

引自《考古》2000年第4期，60页，图一九

[1]广西壮族自治区博物馆编《广西贵县罗泊湾汉墓》，文物出版社，1988，第41—42页。发掘者将之定名为盆，认为其画面表现的可能是战争绘事画。

[2]商承祚编《长沙出土楚漆器图录》，中国古典艺术出版社，1957，图版九。原称之为"奁"。

社会生活图

已知表现社会生活题材的西汉前期漆器数量不多，反映的也多是此前常见的狩猎、宴享、出行及战争等方面内容。

贵港罗泊湾1号墓铜鉴，口径50厘米、高13.5厘米，口沿及内外腹壁皆漆绘图像，其中外腹壁画面以铺首相隔分为4组：第1组，右侧二人作对打状，左侧一野猪躬腰向前，右侧一人惊恐倒地。第2组表现四人一马，马正向前狂奔，一人仆于马侧，四肢直挺；马前一人持杖回首打探究竟；马后一人正持长棍向前追赶，另一人弯腰下蹲，向前惊望。第3组绘5人，一人交脚坐于中间，一侧两人手持兵器拱手前趋，另一侧一人拱手而立，一人抬手向后呼唤。第4组表现7人，中间一人盘腿而坐，其右前方三人并排而立，左前方一力士肩扛一小人，后有一人正大步追赶图5-165、5-166。这些画面的具体含义今已难知其详，估计与南越国境内的日常生活及习俗有关[1]。

西汉前期的长沙砂子塘1号墓漆樽[2]，口径15厘米、高19.1厘米，外壁上下分绘两周内饰卷云纹的弦纹带，中间髹红漆为地，上以黑、黄、灰绿等色漆描绘当时贵

图5-165
罗泊湾1号墓铜鉴
广西壮族自治区博物馆藏，张磊摄

图5-166
罗泊湾1号墓铜鉴局部
广西壮族自治区博物馆藏，张磊摄

族出行情景：一贵族男子坐在疾驰的马车上，前有御者双手扼缰，车后跟随三骑；小亭内，亭长、持戟的卫士和躬身的小吏等正在送行。画面中添饰云、山、飞鸟、树木等自然景象图5-167。整幅漆画幅长47厘米、高7～8厘米，构图与战国中期的荆门包山2号墓漆奁所绘漆画相近，但形象更趋写实，色彩艳丽，描饰技法更显成熟。

西汉后期开始，表现宴享、娱乐及出行等日常生活内容的画面大幅增加，涉猎范围更广，还出现马术表演、打拳等罕见题材。咸阳马泉汉墓漆奁，器表朱绘车马狩猎、杂技及珍禽异兽图案，马背之上单腿站立、柱上侧飞等人物特技场面尤为新颖图5-168。临沂银雀山畜牧局7

图5-167
砂子塘1号墓漆樽
引自《长沙出土楚漆器图录》
图版九

图5-168
咸阳马泉汉墓漆奁
描饰图案（摹本）
引自《考古》1979年第2期
133页，图一一.3、6、4

号墓漆卮，口径26.2厘米、高14.2厘米，内外髹棕色漆，外壁以橘黄、褐、黑诸色漆及金粉绘人物形象[1]，现存作击鼓、说唱、打拳形象的男子及弹瑟女子图像图5-169。海州侍其繇墓15号漆食奁，器盖及器身外壁髹黄漆为地，上以黑漆绘3位分别作舞蹈、击筑奏乐、聆听姿态的男子形象图5-170。西汉末年的武威磨咀子48号墓漆樽，朱漆地上以黑漆绘垂帐纹、车马出行及舞蹈等内容图5-171。

[1]银雀山考古发掘队：《山东临沂市银雀山的七座西汉墓》，《考古》1999年第5期。

图5-170

侍其繇墓15号漆食奁描饰图案（摹本）　引自《考古》1975年第3期，173页，图四

图5-169

银雀山畜牧局7号墓漆卮

引自《考古》1999年第5期，图版五.2

图5-171

磨咀子48号墓漆樽描饰图案　引自《文物》1972年第12期，图版四.2

圣贤与历史故事图

以历史人物和事件为表现对象的故事画，是汉代新兴的绘画题材，体现了绘画"成教化，助人伦"（唐代张彦远《历代名画记》）的社会文化功能。除画像石、画像砖等外，漆器也是其中重要的表现形式，而且以其日用性而言，箴戒教育、宣示教化等意义更显突出。

秦汉之际的云梦郑家湖234号墓的棺室与头厢之间的板门上，描饰有人物故事图画，其涂白彩为地，上以红、黑漆绘制图5-172、5-173。两

图5-172
郑家湖234号墓板门漆画
引自《考古》2022年第2期，19页，图三四、三五

图5-173
郑家湖234号墓板门漆画（摹本）
引自《考古》2022年第2期，18页，图三三

门扇周边及中部描饰内填红彩的黑漆彩带，以之为边框，将整幅画面大体分隔成"田"字形。门扇上半部的两格，正中为以红色立柱支举的黑彩圆圈状物，圆圈内绘十字分布的4片树叶纹，圆圈外有作四角斜拉的4条带。左侧门扇圆圈下方，左绘一扁壶及一坐姿男子，右有一女子在躬身长拜；右侧门扇漆层多已脱落，仅存一仙鹤形象。两门扇的下半部均表现人物形象，其中左门扇绘6人，正中两男子相向站立交流，两人身后各有一女子跟随，画面最右侧一男一女正相拥而立；右门扇绘两佩剑男子向左而行[1]。两门扇下方图画表现相应情节，应与某一历史故事有关。

西汉前期的襄阳擂鼓台1号墓漆圆奁，很可能描绘了春秋末吴越争霸故事。该奁盖径25厘米、高9.7厘米、奁身口径23.8厘米、高8.8厘米，内髹红漆，外髹黑漆。盖内及内底中心描饰变形鸟云纹，周边皆以黑漆绘人物故事画面图5-174、5-175，其中盖内画面以4棵树分隔为4组：第1组表现头戴冠、身着长袍、腰间佩剑的两位相向而立的男子；第2组表现两位发披脑后、身穿长袍、相向拱手而立的女子；第3组表现一男二女，男子抱剑回首，二女在后紧随；第4组仅绘一人面兽身的怪物；画面中穿插3个似飞鸟形象的怪物。奁内底画面由3棵树分作3

组，一组表现三男一女，另二组皆一男二女和一人面兽身怪物。所绘人物的面部、衣着及兽、鸟的主要部位填白彩。此外，盖壁、奁身外壁下底及外底的黑漆地上，以红漆绘变形鸟云纹、菱格等纹样。关于这幅人物画所表现的内容，现有多种解读。有学者据上海博物馆等收藏的伍子胥题材铜镜，并结合《越绝书》《吴越春秋》等相关记述，认为这7幅图画以顺时针方式，相对完整地表现了春秋末年吴越争霸时越国施美人计的策略，图中两位女子即美人西施、郑旦，奁底表现伍子胥力谏吴王夫差那一幕[1]。

表现圣贤及孝子孝妇等内容的漆画，出现时间也很早。西汉羊胜《屏风赋》："屏风鞈匝，蔽我君王……画以古烈，颙颙昂昂……"《西京杂记》亦载："赵后（赵飞燕）有宝琴曰凤凰。皆以金玉隐起，为龙凤螭鸾、古贤列女之象。"羊胜卒于景帝中元二年（公元前148年），此类内容的漆画当至迟出现于西汉前期，只是已知实物以葬于宣帝神爵三年（公元前59年）或稍晚的新建海昏侯刘贺墓出土者为最早。

[1]张瀚墨：《襄阳擂鼓台一号墓出土漆奁绘画装饰解读》，《江汉考古》2017年第6期。

图5-174
襄阳擂鼓台1号墓漆奁盖内漆画（摹本）
引自《汉代漆器艺术》，20页，图28

图5-175
襄阳擂鼓台1号墓漆奁内底漆画（摹本）
引自《汉代漆器艺术》，21页，图29

海昏侯刘贺墓孔子像衣镜的镜框背板及"衣镜赋"屏风上完整表现孔子及其7位高徒的形象与相关成就，是目前所见最早的孔子像，在同类作品中亦颇具代表性[1]。衣镜镜框呈长方形，长96厘米、宽68厘米、厚6厘米，由四周的枋木外框和背板围合而成图5-176。背板髹红漆为地，上以黄漆粗线绘边框及界栏，将画面等分为三部分，每部分布局基本一致，中间彩绘两人相向而立，人像头部后方有标示人物姓名的榜题；两侧以黑漆书长篇铭文，为反映其生平、言行等内容的小传图5-177。据榜题可知，最上栏绘孔子及颜回，中栏及下栏分别表现子赣和子路、堂驷子羽和子夏图5-178。因镜背空间有限，孔子后期另两位著名弟子曾子和子张则被安排在"衣镜赋"屏风的背面。铭文所记人物生平事迹，与《论语》《史记》等基本一致，所绘人物姿态不一，个性分明。

[1]王意乐、徐长青等：《海昏侯刘贺墓出土孔子衣镜》，《南方文物》2016年第3期，彭明瀚编著《刘贺藏珍：海昏侯国遗址博物馆十大镇馆之宝》，文物出版社，2020，第61—72页。

图5-176
刘贺墓孔子像衣镜镜框
彭明瀚供图

图5-177
刘贺墓孔子像衣镜镜框背板
彭明瀚供图

孔子　顏回

子貢　子路

子夏

　　东汉时，此类作品以平壤南井里116号墓（"彩箧冢"）漆箧所绘人物画最负盛名。该箧盖、身口沿部位的边棱处饰由圆涡、菱形、锯齿等组成的几何纹带，并以此为边框，框内以红、黄、白、赭等色漆描绘画面，反映孝子故事等内容图5-179。其中盖面周边绘一圈43位坐姿人物像，并衬以流云图案，盖面中部镶一漆板，亦绘人物形象。箧身子口部分四侧边描绘各类人物，人物旁多以朱漆书榜题：两长侧边各绘10人，榜题分别为孝妇、渠孝子、侍郎、巍汤、汤父、令老、令妻、令女、青郎和丁阑、木支人、孝孙、孝妇、李善、善大家、侍郎、侍者、使者、郑真；两短边各绘5人，榜题分别为孝惠帝、常山四皓、六里黄公和伯夷、纣帝、使者、侍郎图5-180、5-181。这些榜题多与《孝子传》《后汉书》等所记述的内容相对应。箧身及盖四角处亦绘人物形象。该箧所绘人物众多，或坐，或立，或交谈，或敬礼，不一而足，形态多样，表情各异。

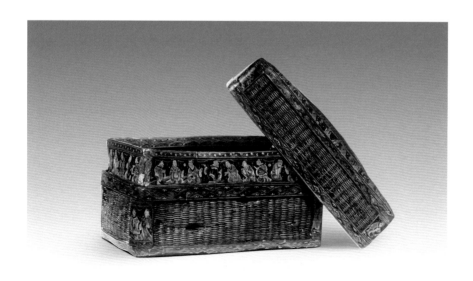

图5-179
平壤南井里116号墓（"彩箧冢"）漆箧　引自《乐浪彩箧冢遗物聚英》

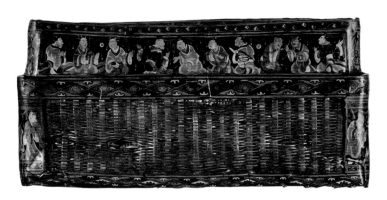

图5-180
南井里116号墓（"彩箧冢"）漆笥描饰图案
引自《乐浪彩箧冢遗物聚英》

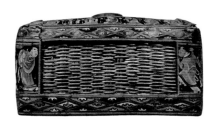

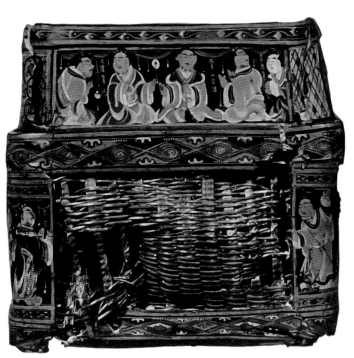

图5-181
南井里116号墓（"彩箧冢"）漆笥描饰图案
引自《乐浪彩箧冢遗物聚英》

神异图

与云气禽兽纹一样，战国以来楚、齐等地那些光怪陆离的神话传说与神异故事，也是汉代漆器重要表现题材，展现时人对长生不老及成仙等的企盼。此类神异内容的画面，有的融入部分人间生活场景，较之战国时期增添了世俗化色彩。

贵港罗泊湾1号墓提梁筒（鎗）器表漆画，表现的某些神话故事的画面中就包含一定生活气息。其口径14厘米、底径13厘米、通高42厘米。漆画绘于仿竹节形的器腹之上，以黑、红等色漆绘就（图5-135，见P134）。画面依器腹形状分两节，每节两段。第一段，一侧绘一挟杖老者与一佩剑青年，老者身后有两株花枝，青年右侧立一回首屈足的凤鸟；隔铺首的另一侧绘一俯首向前猛冲的独角兽，右侧猛虎昂首直视，似缓步前行作与之争斗状；虎右还立一枭，残损较严重。第二段画面似分两组，一组表现两人正绕凤及怪兽对舞，人、兽皆四肢扭摆，凤鸟亦长颈上扬，欲吞食上方的鱼，凤左侧亦有花枝两株；另一组，左侧一人肩扛矛、手牵犬类兽在缓步前行，身后一老者坐于地，身前置一卮。第三段画面分三组，一组表现花枝旁的三人，他们或面右拱手侧身而立，或身背长矛、正面端立，或佩长剑、拱手跪迎；一组描绘一人骑兽，兽形似豹，昂首张口，前肢上举，后腿怒蹬，长尾上卷，兽旁立一枭，隔花枝亦有一猪形怪兽；一组表现以高柄灯为中心的三人，一人侧身向右站立，似正在向灯右踞坐的两人诉说。第四段画面以两株花枝分三组，一组表现一人正挥拳猛击野兽；另两组分别表现两人或相对而坐，或相向而立、拱手致礼图5-182。其中不少画面完全是人世间生活的如实写照，仙人世界与人间杂糅一处。

西汉前期的荆州凤凰山8号墓漆龟盾，同墓遣策记作"龟循（盾）"，长32厘米、宽20.1厘米。盾面以龟的腹甲制作，另置中空

图5-182
罗泊湾1号墓铜提梁筒漆绘图案
广西壮族自治区博物馆藏，张磊摄

的长条形木柄。除上下两端及正面中部个别部位外，皆髹黑漆为地，正、背两面以朱漆描饰图案图5-183，其中正面上部中央绘一人首、人身、鸟足的神人，他身着十字花纹宽袖上衣和长裤，腰束一带，作侧身跨步状。神人下有一怪兽，兽身左右两侧各绘一组变形云纹图案。背面柄上下各描绘一组三角纹，以之为轴，左右各有一人侧身相向而立，他们的装束与正面的神人大体相同，但非鸟足，而是足蹬双屐，其中左侧之人头戴豹尾冠，衣角后卷似短尾；右侧一人左手执杖。有学者认为，龟为传说中的水母，在河湖密布、地下水位较高的南方，以龟盾随葬可抵御水的威胁。同墓出土一笥，内盛泥土，遣策记作"溥土"，喻意禹用来填堵洪水的"息土"（"息壤"），同时起到镇水或御水作用。盾正面所绘神人为水神禹彊，其下神兽为禹的神

图5-183
荆州凤凰山8号墓漆龟盾
金陵摄

像，即其父鲧于羽山之渊所化的黄龙；背面表现墓主形象[1]。

海昏侯刘贺墓孔子人像衣镜镜框的正面，表现西王母、东王公及龙、虎等形象，意在驱邪避凶趋吉。其髹黄漆为地，以白、褐、深黄、金等色分框绘仙人及神兽图案图5-184。上方边框左右两侧分别绘西王母和东王公的正面坐像，中间框内绘衔珠的红色凤鸟，两旁各有一侍，西王母旁的侍者左手把臼，右手持杵捣药；东王公侧的侍者身前有盘状物，双手举于胸前作献物状图5-185。镜框中间边框左绘白色奔虎及羽人、白鹤和怪兽，右绘白色行龙及羽人、怪兽等形象。下方边框绘踏双蛇的龟形动物——与当时的"玄武"形象相似，同出屏风上所书"衣镜赋"中称之为"玄鹤"，其前后亦布置羽人、蛇及鸟首形兽图5-186。画面中所表现的西王母及东王公，为汉代人信仰的重要神

[1]李家浩：《江陵凤凰山八号汉墓"龟盾"漆画试探》，《文物》1974年第6期。裘锡圭释"溥土"为"薄土"，认为它系《急就篇》中所载的"薄杜"，即靯，为车上铺垫之物，与泥土无关。参见裘锡圭：《说"薄土"》，载《古文字论集》，中华书局，1992。

祇，特别是拥有不死之药的西王母地位重要，当时祠西王母现象颇为普遍。镜掩正面绘各口含一珠、立于云端的双鹤。屏风上所书"衣镜赋"，对衣镜的功能及图案内容作了文学性描述，例如，在介绍镜框时称："右白虎兮左仓龙，下有玄鹤兮上凤凰，西王母兮东王公，福熹所归兮淳恩臧，左右尚之兮日益昌。"其他记述亦表现出"守户房""匦凶殃""除不详（祥）"一类美好愿望图5-187。

星象图及其他

与天文有关的星象图，在漆器上也有一定反映。阜阳汝阴侯墓、武威磨咀子62号墓等出土的式盘上，漆绘北斗七星等星象。西汉前期的荆州高台5号墓漆扁壶，腹面绘由弧线、直线、曲线及点构成的图像，表现的也可能是一幅星宿天象图。扁壶通高12.8厘米、最大腹宽13.4厘米，小口，广肩，椭圆腹，内髹红漆，外髹黑漆为地并朱绘纹样。壶壁腹面四周框以粗线，下方居中位置画"干"字形图案，其上方左右分别绘一弧线、一曲线，中间部位涂7个圆点图5-188。此外，西汉后期的盱眙东阳114号墓椁板内侧亦有木刻星象图。

图5-184
刘贺墓孔子像衣镜镜框正面（摹本）
彭明瀚供图

图5-185
刘贺墓孔子像衣镜镜框东王公与西王母形象
彭明瀚供图

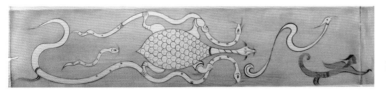

图5-186
刘贺墓孔子像衣镜下边框"玄鹤"等形象（摹本）
彭明瀚供图

图5-187
刘贺墓漆"衣镜赋"屏风局部
彭明瀚供图

图5-188
高台5号墓漆扁壶
引自《荆州高台秦汉墓》
162页，图一二六.1

4 艺术特点及成就

技法

汉代仍以毛笔一类工具、以单线勾勒及平涂等方法描饰纹样。战国时常用的单线条勾勒方法，这时仍在大量使用，但已更多结合使用平涂技法一同表现物象。高等级漆器往往用笔勾勒纹样或图案的外轮廓，轮廓内敷涂其他颜色的漆。同一颜色的漆亦多具一定色差，花纹层次感明显增强。

从西汉前期开始，相当一部分漆器的轮廓线采用颜色较鲜亮的漆勾勒，轮廓内部则用色偏重。以荆州高台汉墓群出土漆器为例，早期"多用褐色、灰黑色等无光漆敷陈或涂绘暗纹，再以红、黄等亮色勾勒外部轮廓"；时代稍晚的高台28号墓漆器，主体纹饰更多"使用鲜红、浅绿等亮色来进行涂绘，然后用红、黑、黄等线条勾勒轮廓"[1]。当时漆工匠师在描饰花纹图案时，应先涂绘主体部分，再勾轮廓，与锥画纹样后再勾绘轮廓的做法基本相同。

[1]湖北省荆州博物馆编著《荆州高台秦汉墓》，科学出版社，2000，第264页。

CHINESE LACQUER ART HISTORY

[1]陈振裕：《湖北楚秦汉漆器综述》，载《楚秦汉漆器艺术·湖北》，湖北美术出版社，1996。
[2]陈振裕：《江陵凤凰山一六八号汉墓》，《考古学报》1993年第4期。

构图

西汉漆器装饰纹样的组合形式与秦代基本相似，对构图形式的运用更加成熟[1]。它们往往被布置在盖顶、内底及器身外腹壁等显要位置，采用对称、旋转、辐射等构图形式，装饰效果突出。连续构图的装饰纹带数量依然较多，但多被布置在口沿、底沿等边缘部位，或主题纹样的外围，起烘托主题作用。

动物及自然景象等纹样组合成的装饰图案，以对称构图及三足鼎立形式构图（三角形构图）居多，且往往几种形式结合使用。西汉前期的荆州凤凰山168号墓七豹纹扁壶，正、背两面分绘三豹，"运用三足鼎立的构图方法，使不对称的三豹组合成优美的平衡式独立装饰纹样，其间又填绘其他花纹，使其达到对称中有变化、变化中有规律的艺术效果"[2]（图5-31，见P048）。较之时代稍早的荆州谢家桥1号墓漆盘，亦采用三足鼎立构图形式，在盘内底中心黑漆地上以红漆绘3只连体的凤鸟纹，每只凤鸟又作旋转构图，宛若在空中盘旋，颇具装饰效果图5-189。这种三足鼎立的构图形式，成为西汉后期及东汉考工、供工及蜀郡、广汉郡工官所制盘一类圆形器的主要装饰手法，而这些中央工官的产品又长期为各地郡县工官及民营漆工作坊所模仿，使以此方式构图、表现熊等动物形象的三兽纹在大江南北广泛流行。

汉代流行的云气禽兽纹，一般满饰器表或器体主要位置，有的甚至连内壁、内底等部位亦有表现，虽内容相当繁复，但多构图精妙，各类物象布置得当，为汉代漆器装饰艺术的杰出代表。其中的云气纹往往复杂多变，西汉前期多作"S"形二

图5-189
谢家桥1号墓漆盘
引自《文物》2009年第4期
39页，图二六

方连续或四方连续构图，线条婉转绵长，动感十足；西汉后期及东汉时期，还较多使用"S"形放射状一类构图。云气纹内穿插的十几种、几十种乃至上百种神怪形象，看似随意，无规律可言，却大都安排得十分妥帖。长沙马王堆1号墓黑地彩绘漆棺的5幅画面（图5-159～162，见P156～157），皆画幅宏大，但不显一丝杂乱——上百个神怪与神禽异兽形象耸立云端，各具姿态，甚至有的还相互呼应，一眼望去，只见流云飞动，各类形象色彩斑斓且灵动鲜活，好一派怪诞、别样世界，令人心驰神往。

汉代漆器上的人物故事画，大都沿袭战国以来的做法，由多组画面形成连续叙事，这一表现形式为后世手卷式人物画所继承。贵港罗泊湾1号墓铜提梁筒（鋞）漆画，则作分层式构图。武威磨咀子48号漆樽所绘车马出行及舞蹈等内容的漆画，为带边框的完整画面，其构图及表现手法等与以单砖表现一幅画面为特色的嘉峪关等地魏晋墓室壁画有颇多相似之处，两者当有一定渊源关系。

反映汉代人物故事漆画创新成就的，当属海昏侯刘贺墓孔子像衣镜的孔子徒人图及平壤南井里116号墓（彩箧冢）漆笥孝子故事图画，他们在表现单体人物形象的同时，旁加榜题乃至长跋，这一做法为后世所继承、发展。

特点与成就

在漆器描饰过程中，大多数汉代漆工匠师应该像他们的先辈那样，普遍信手绘制。仅靠腹稿，就能创作出如此多的形象、如此复杂且和谐的画面，让人不由地为他们精纯的技法、高超的技艺所折服。特别是这一时期流行的云气纹线条婉转、盘旋，有的一根线条长达五六十厘米，个别的甚至在1米以上，皆一挥而就，线条匀称、刚劲、流畅，动感十足。

在具体形象的刻画上，艺术水准较先秦时期也有较大提高，特别是神怪与鸟兽形象，种类繁多，形象与举止几乎无一雷同，想象力之丰富令人称叹。20世纪70年代清理的扬州东风砖瓦厂9座新莽至东汉初期墓，出土枕、温明等一批漆器，所饰云气禽兽纹中鸟兽形象有朱雀、亮翠鸟、锦鸡、鹿、龙、虎和怪兽等，有的飞翔，有的蹲伏，有的相互奔逐，有的雄视阔步，皆生动活泼；羽人一般红衣红帽，头尖似角，手足细如鸟爪，双翅有张有合，或飞奔，或腾跳，或抱膝而坐，或骑兽，或逐鹿，或弯弓射箭，多姿多彩[1]。邗江甘泉妾莫书墓漆笥的盝顶盖顶面，婉转盘旋的云气纹中，刻画一只振翅冲天的芦雁或曲身的翔龙，极具艺术表现力[2]图5-190、5-191。

与此同时，汉代漆工匠师们继承了既往优良传统，将对日常生活的观察用于漆器创作，注重瞬间的把握、细节的刻画。

"犬马难，鬼魅最易。"在最难表现的人物画方面，整体水平虽然还很有限，但有些高等级漆器上的漆画画艺远超同侪，已显现新时代绘画的曙光。海昏侯刘贺墓孔子像衣镜镜框背面及屏风所绘孔子及其7位弟子形象，每像皆高26厘米以上，远非战国及秦代微小的人物像可比，而且注重表现情境及人物特点，成就颇为显著，当出自名家甚至是宫廷画师之手。其中，最上栏所绘孔子及颜回像，师徒二人一老一少

[1]扬州博物馆：《扬州东风砖瓦厂汉代木椁墓群》，《考古》1980年第5期；扬州博物馆：《扬州东风砖瓦厂八、九号汉墓清理简报》，《考古》1982年第3期。
[2]扬州博物馆：《扬州西汉"妾莫书"木椁墓》，《文物》1980年第12期。

图5-190
妾莫书墓漆笥盖面装饰
引自《文物》1980年第12期，4页，图一二

图5-191
妾莫书墓漆笥盖面装饰
引自《文物》1980年第12期，4页，图一三

对面站立，结合颜回像一侧所书传记分析，似表现颜回向孔子"问仁"场面——孔子居左拱手而立，像高28.8厘米，他身材高大消瘦，面庞清朗，颌下垂长须，着黄袍，腰佩剑，背微前倾；右侧的颜回，像高27厘米，面目清秀，身着黑袍，正双手合抱胸前向老师躬身行礼。中栏所绘子赣与子路像，子赣居左，像高26.5厘米，身着灰袍侧身而立，右手执笔于胸前，形象儒雅恭谨；右侧的子路，像高26.2厘米，穿褐襦，腰束带，双腿横跨，两臂外展，格外孔武有力。下栏的堂驷子羽、子夏则作看书简状，右侧的子夏，像高26.3厘米，身着褐色长袍，双手持展开的竹简，身体前倾正俯首观看；左侧的子羽，身穿灰袍，头向右倾打量子夏手中的竹简（图5-178，见P167）。图中所刻画的孔子等人物形象，姿态及表情各具特色，且与传记所述相合——颜回"淳仁重厚好学"，子路"好勇力"，等等。这些人物形象根据各自特点并结合形体动作等予以精心刻画，艺术水准明显超越同时期墓室壁画和画像石。与之相比，同为西汉后期的海州侍其繇墓15号漆食奁所表现的人物形象，虽作舞蹈、奏乐、聆听等姿态，但略显简单、呆滞，水平亦逊色不少。

平壤南井里116号墓（彩箧冢）漆箧孝子故事图画，采用平列式布局，共表现帝王、孝子等43位人物形象，刻画细腻，线条流畅，敷色艳丽，且展现一定故事情节，殊为精彩。它和刘贺墓孔子像衣镜上的孔子徒人图等所展示的新的绘画风格，特别是后者已有意识地刻画人物内心活动与表情、动态的一致性，为三国两晋南北朝时期绘画艺术大发展奠定了基础。

"官样"问题

据漆器铭文，目前可确认的中央工官漆器制品已近百件，耳杯和盘占绝大多数，另有少量卮、樽、榼等。经对带"乘舆"铭的漆耳杯及漆盘的统计和研究，有学者指出，"这些耳杯虽产自不同的官府作坊，但

大小相近、形制相同，纹饰毫无例外地遵循了一定规范，仅在细节上略有差异"。"虽然文献中对官样的记载要迟至唐代，若求诸今存实物，彰显皇家范式的设计早在汉代就已出现，工官'乘舆'铭漆器便为显例。这些造型一致、装饰相近、制作考究的饮食器，用于国家庆典、祭祀、廷宴、颁赐和赠送等礼仪。"[1]诚如是。

在大一统背景下，汉代漆器造型渐趋统一，而且一些装饰纹样的形式、构图等也存在着大面积流行的情况图5-192、5-193。关于前文所述"三兽纹"及汉代漆耳杯上常见的对鸟纹（双禽纹），孙机先生指出："相距遥远之地点的出土物上的三兽图案竟非常相似。如长沙徐家湾401号墓漆盘与山西万安汉墓漆盘、贵州清镇汉墓漆盘与乐浪王光墓漆盘、江苏邗江杨寿乡宝女墩汉墓漆盘与平壤石岩里201号墓漆盘，盘心所绘者均如出一

[1]刘艳：《风格与产地——从诺颜乌拉的考古发现谈汉代的官府漆器》，载浙江省博物馆编《"中国漆器文化研究的回顾与展望"学术研讨会论文集》，浙江摄影出版社，2017。

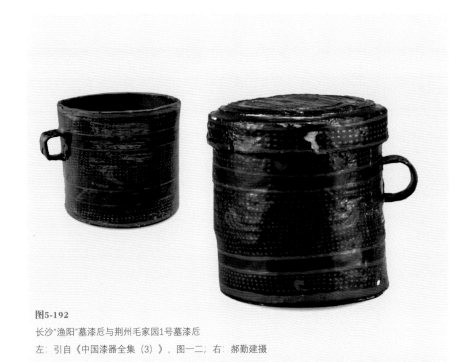

图5-192

长沙"渔阳"墓漆卮与荆州毛家园1号墓漆卮

左：引自《中国漆器全集（3）》，图一二；右：郝勤建摄

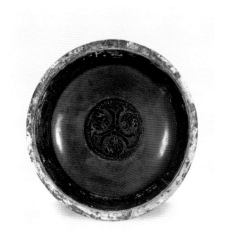

图5-193

邗江宝女墩104号墓河平元年漆盘与平壤石岩里201号墓漆盘

左：引自《汉广陵国漆器》，96页，图69；右：引自《汉代纪年铭漆器图说》，图版第一一

辙。耳杯上画的双鸟纹，在诺颜乌拉汉代匈奴墓、乐浪汉墓、武威汉墓、天长汉墓、江苏泗阳泗水王墓、清镇汉墓、长沙汉墓等处也都能看到大同小异的例子。"[1]如此显著的面貌趋同现象，反映了汉代商贸发达的盛况，而这些漆器有的出自官营漆工场，有的则是民营漆工作坊作品，似乎表明官营漆工场的漆器装饰设计即所谓"官样"，成为汉代民营漆工作坊学习和仿制的重要目标。

镶嵌

汉代漆器镶嵌工艺发达，所用材料十分广泛，包括金、银、铜、玉、象牙、玳瑁、琥珀、蚌、骨等。战国中晚期兴起的釦器工艺，以及战国晚期出现的贴金银薄片工艺，此时成为风尚，且成就突出，蜀郡、广汉郡的釦器更是名噪一时。

[1]孙机：《关于汉代漆器的几个问题》，《文物》2004年第12期。

1 嵌金属构件及釦器

战国及秦代以来漆器上嵌金属构件及箍釦的做法，为汉代所继承并发扬光大。特别是经过一段时期"休养生息"迎来"文景之治"后，社会富足程度明显提高，奢靡之风渐起，此类工艺在漆器上的应用更加普遍，同时结合描饰、贴金银薄片及锥画等装饰手法，漆器被装扮得愈发华美富丽。

嵌金属构件

漆器加装纽、鋬、足、环及包角一类金属构件，主要目的原是增加漆器牢度，方便使用。为了提升装饰效果，所嵌铜构件往往鎏金、鎏银，或上饰错金、错银图案。例如，盱眙江都王刘非墓出土的两件漆樽，一底嵌三鎏银人形铜足 图5-194；一底镶三鎏金熊形铜足，并各配一对铜鎏金铺首衔环。

扬州、南京等地出土的部分漆器上还装饰铜乳丁，这一做法为汉代新创。六合李岗1号墓漆笥的盖、底各有4枚铜乳丁，盖四面均施铜铺首衔环，规格较高 图5-195。

图5-194
刘非墓人形足漆樽
李则斌供图

图5-195
六合李岗1号墓漆笥
王宏供图

釦器

进入汉代，釦器一下子流行开来，并成为当时最豪华的漆器品种，用材讲究，制作费工费时——"雕镂釦器，百伎千工"（西汉扬雄《蜀都赋》），且以蜀郡、广汉郡两地工官产品最负盛名。《汉书·王贡两龚鲍传第四十二·贡禹》："蜀、广汉主金银器，岁各用五百万。"因耗费巨大，东汉元兴元年（公元105年）邓太后敕令"蜀汉釦器、九带佩刀，并不复调"。此后，两工官的釦器制作渐趋衰落。汉代釦器的出土情况，也与之大体相符。

汉代釦器以奁、盒、樽、卮、盘等圆形器为主，另有少量椭圆形器、方形器。部分耳杯的双耳亦以鎏金铜片包镶，当时称"黄耳"。

釦箍主要有铜釦、银釦、金釦三类，当时在具体使用上有一定规制。东汉卫宏《汉官旧仪》："太官尚食，用黄金釦器；中官、私官尚食，用白银釦器。""太官"为主管皇帝膳食的机构，"中官""私官"则为皇后、太子的属官，表明金釦器为皇帝所专享，银釦器为皇后及太子所用。

迄今为止，金釦漆器仅在广州南越王墓、望城风篷岭1号墓及江川李家山68号墓有所发现。南越王墓金釦漆卮，胎骨已朽，所余金釦铸制而成，总重167.4克，厚约1毫米图5-196，而同墓出土的牙卮所嵌金釦，经检测，金含量为93.91%～98.34%[1]。这两件金釦卮，从一个侧面印证了割据岭南的南越王称帝及宫室用物多有僭越的状况。李家山68号墓金釦漆器，已难辨器形，所余金釦两端向下平折，正面压印内凹的锯齿纹，残长17.7厘米、高0.8厘米，重2.2克。该墓墓主为西南夷高级贵族，他使用金釦漆器也有"天高皇帝远"的意味。风篷岭1号墓的情况较为特殊，该墓墓主为西汉后期某刘姓长沙王王后，随葬的夹纻胎椭圆盒，残高约8厘米、长径6.6厘米、短径3.5厘米，分内外两重，外盒口、腹、

[1]广州市文物管理委员会、中国社会科学院考古研究所、广东省博物馆编《西汉南越王墓》，文物出版社，1991，第135页、132页。

图5-196
南越王墓金釦漆卮
（漆胎为复制品）
南越王博物院供图

底皆镶一周银釦；内盒口镶金釦，腹、底仍为银釦。釦间贴动物纹金薄片，盖顶施柿蒂纹及云气纹金薄片。该盒仅内盒施一道金釦，余皆银釦，与普遍认知的金釦漆器有别，或许这在当时不算是僭越吧。当然，它也有可能来自皇室的赏赐。

与战国及秦代相比，汉代银釦漆器明显增多。西汉前期作品绝大多数出自诸侯王及其后妃的墓中，如淄博齐哀王刘襄墓、永城保安山梁王及其王后墓、长沙望城坡吴氏长沙王王后"渔阳"墓、徐州狮子山楚王墓、盱眙江都王刘非及其妃嫔墓等。它们有的表面鎏金，有的上刻纹样，甚至还有的加嵌宝石。刘非墓银釦漆器数量多、工艺精、装饰华美，堪称西汉前期银釦漆器杰出代表。

刘非墓4729号、4732号夹纻胎漆盘，皆口径21.2厘米、底径15厘米、高3.2厘米，敞口，斜沿，折弧腹，平底。盘沿镶银釦，釦面嵌一

图5-197
刘非墓4729号漆盘
李则斌供图

圈宝石并浅刻几何纹。盘外壁及内沿髹黑漆，以红漆描饰弦纹和云气纹；内腹髹朱漆；内底再施两道银釦，内髹黑漆，以朱漆描绘三组神兽纹与云气纹图5-197。两盘不仅镶嵌银釦，还加嵌宝石，并结合使用描饰技法，工艺复杂。

刘非墓三熊足漆樽，口径30.6厘米、通高22厘米，盖顶镶两道、器口和底各镶一道上刻云气纹的鎏金银釦，底釦下接三鎏金熊形铜足图5-198。盖顶中心贴饰圆形银薄片，周边环绕四组镂空银饰片，其间黑漆地上以红漆绘云雷几何纹；两道银釦间以红漆描饰云气纹，其间贴饰

图5-198
刘非墓熊形足漆樽　李则斌供图

多种神兽形银薄片。樽外壁通体髹黑漆，紧贴口、底鎏金银釦部位各贴一周三角形镂空银薄片，腹中部亦贴饰一周镂空银薄片，并施一对铜鎏金铺首衔环。所有镂空银薄片上皆白描神兽纹样，间隙处还以红漆描绘神兽纹样。该樽不仅镶嵌鎏金银釦、鎏金铜铺首、鎏金铜足，还在黑漆地上大面积嵌贴银薄片，空白处再朱绘纹样，色彩丰富，对比强烈，极尽奢华。

西汉前期列侯墓中也有少量银釦漆器发现，其中以阜阳汝阴侯墓最为集中，共出土盘、奁、卮等5件银釦漆器，而同时期的长沙马王堆墓群、沅陵虎溪山沅陵侯吴阳墓等保存完好的列侯一级墓葬竟无一件釦器出土——除了有列侯间财富差异、汉文帝诏令等原因外，恐怕中原北方地区拥有悠久的釦器工艺传统这一因素也不能忽视。

西汉后期，伴随经济发展，社会财富增加，银釦漆器制作更为普遍，出土数量激增。满城中山靖王刘胜墓等高等级墓葬，一墓出土银釦漆器达数十件之多。更令人惊诧的是，中下层官吏乃至中小地主亦大量使用银釦漆器，例如，日照海曲清理的90座汉墓皆中小型墓，级别最高的不过海曲县令一级，竟出土一批银釦漆器，其中武帝末年的106号墓，墓主公孙昌于史无载，竟随葬镶嵌银釦的七子奁、五子奁及各式盒（含子奁、子盒）20余件 图5-199、5-200。天长三角圩墓地为"广陵宦谒"——广陵国掌管"山海池泽之税"等事务的令官桓平的家族墓地，亦出土一批银釦漆器 图5-201，银釦形式可达6种之多[1]。

传统的铜釦在当时使用更为广泛，甚至广西合浦，四川西昌，贵州安顺、赫章、平坝及云南江川等边远地区汉墓亦出土此类漆器。豪华的铜釦上不仅铸、刻花纹，还多鎏金、鎏银，或以金丝、银丝嵌错纹样，其中以蜀、广汉工官及考工、供工等中都官工官生产的此类作品最负盛名。邗江宝女墩、杞县许村岗及贵州清镇等地汉墓出土的蜀、广汉工

[1]安徽省文物考古研究所编著《天长三角圩墓地》，科学出版社，2013，第380页。

图5-199
海曲106号墓银釦云纹漆方盒
郑同修供图

图5-200
海曲106号墓嵌动物纹金薄片漆奁
郑同修供图

图5-201
三角圩19号墓银釦漆奁
天长市博物馆供图

官漆器，皆镶鎏金铜釦或铜耳。满城窦绾墓漆五子奁的铜釦上不仅错金银，还嵌松石、玛瑙等珍材，奢华至极图5-202。当然，汉代也有施未鎏金和鎏银的单纯铜釦的作品。例如，2003年武威磨咀子6号墓出土的漆耳杯，即两耳嵌素面铜釦，以昂首漫步姿态的一周对鸟纹漆绘取胜图5-203。

关于汉代釦器，还有一个现象值得关注，那就是其装饰功能越来越凸显，实用性愈发被忽视。西汉前期，釦箍多施于器口、腹及底，尚可发挥一定的加固胎体作用。随着漆器胎骨工艺进步，夹纻胎应用逐渐普遍，特别是武帝时期享乐之风日益弥漫开来，釦箍不仅变薄，宽度还明显加大；有的器体并不大，却上下嵌釦，远超实际需要。例如，天长桓平墓2号漆圆奁，奁盖径15厘米、通高11.1厘米，从上到下竟嵌6道银釦；奁身高10.2厘米，亦施4道银釦图5-204；泗阳陈墩1号墓漆五子奁的母奁盖径17.5厘米、高11厘米，盖上和奁身分施5道、3道银釦图5-205。类似的情况在西汉后期颇为常见。

最明显的是，作为漆器装饰重点的奁、盒一类器[1]，往往在盖沿之外，于盖顶中间部位再施加一道箍釦，它与盖顶中心所嵌贴的金银薄片大都占据器盖大部分面积，格外醒目。盖顶中间部位的这道釦箍，和刘非墓漆盘等内底所施银釦一样，纯系装饰。

图5-202
窦绾墓漆五子奁装饰效果图
引自《汉代漆器艺术》
142页，图209

图5-203
磨咀子6号墓漆耳杯
引自《考古与文物》2012年第5期
34页，图一〇.11

[1]席地起居时代，人们日常使用小型漆制饮食、梳妆等类器具时多呈45°左右的俯视视角，故器盖、内底等部位往往是关注的重点。

图5-204
桓平墓2号漆奁
天长市博物馆供图

图5-205
陈墩1号墓漆五子奁母奁
引自《文物》2007年第7期
47页，图一七

2 贴金银薄片

 具有悠久传统的贴金银薄片工艺[1]在汉代得到高度重视，不仅应用广泛，而且表现的物象与题材相当丰富，逐渐成为漆器装饰的主角，大都垄断漆器表面的主要位置乃至核心位置；即使作为云气禽兽纹一类图案的辅助纹样，这类以金银薄片表现的动物与神怪形象穿插于各式云气纹中，也以绚丽的色彩夺人眼球。

 这时的贴金银薄片工艺，大都沿袭战国晚期及秦代的手法，首先锤揲出很薄的金银片，再将其镂切成各种物象。趁表面漆膜未干透尚

[1]汉代已出现罩透明漆的做法，个别贴金银薄片漆器有可能采用磨显手法——与唐代金银平脱工艺已基本相同，但目前缺乏实证，有待日后更细致、更全面的观察。而且，汉代罩透明漆的情况尚不普遍，从稳妥角度，本书仍以贴金银薄片称之，并与金银平脱相区分。

具黏性时，将这些金银薄片贴附于漆器表面，不再髹漆打磨，故其略高于漆面。

西汉前期，贴金银薄片漆器数量有限，目前仅在长沙陡壁山长沙王王后曹㛠墓等高等级贵族墓中有所发现。这应与当时经济尚在恢复中、社会崇尚节俭密切相关。汉文帝"不得以金、银、铜、锡为饰"的诏令，也极可能导致当时此类贴金银薄片漆器鲜有随葬。

西汉后期，贴金银薄片漆器大量涌现，而且，随时间推移，漆器上贴饰金银薄片的现象越来越普遍，图案也日益复杂。目前湖南、江苏、安徽、山东、江西、河北、山西等多地汉墓皆发现此类漆器，不仅见于巨野昌邑哀王刘髆墓、定州中山怀王刘修墓、新建海昏侯刘贺墓等王侯墓，当时中下层官吏及富裕地主、商人的墓中亦有较多发现。其中尤以今江苏扬州一带的汉广陵国（郡）及周边山东、安徽等地应用最广，工艺最为精妙。所饰金银薄片以镂切各类动物及羽人、神怪形象最具特色，动物种类达数十种之多，包括凤、雁、麻雀、翠鸟等飞禽，鹿、兔、牛、马、骆驼、虎、豹、狼、犀牛、狮等走兽，形象千奇百怪，极少雷同。另有柿蒂、三叶、菱形等植物和几何纹样，以及人物、车、马和山水流云等，表现羽人祝祷、车马出行、狩猎、斗兽、杂技、操琴、六博等场景。

贴饰金银薄片的漆器大都以黑、褐等深色漆为地，薄片外的空间往往描绘或锥画云纹等纹样。有的还结合使用描饰技法，以漆勾勒外轮廓，或描绘细部，使金银薄片表现的形象更鲜明、突出。西汉后期的邗江姚庄101号墓，墓主应为广陵国中级武官，随葬的漆七子奁口径22.5厘米、高14.5厘米，木胎，以盖与器身相套合而成。盖顶部弧形凸起，上设4道折棱，盖顶正中镶六出柿蒂形银饰，柿蒂中心嵌一颗直径约1.8厘米的红玛瑙，周围每瓣中间亦各嵌一鸡心形红玛瑙，玛瑙之间以红

漆描饰鸡心形镞状纹。柿蒂纹外的盖顶与盖壁分别镶两道和三道银釦，银釦间满贴金银薄片纹样：盖顶因银氧化，多漫漶不清，仅见高髻羽人操琴与骑狼等形象；盖外壁饰由金银薄片构成的山水云气纹，其间表现羽人祝祷、车马出巡、狩猎、斗牛、六博等场景，近上下宽带处还贴饰以金银薄片相间组成的菱形几何纹带。器身作圆筒形，内髹朱漆。器身内口沿处髹饰黑漆宽带，上饰菱形几何纹；内底描绘云气纹。器身外壁装饰与盖外壁大体相同。器身外底描饰4个相交叠压的同心圆，内勾画飞雁、夔龙，其外环饰云气纹与菱形纹带。在不大的奁体上，贴饰的金银薄片数目繁多，装饰带作二方连续构图，虽仅高2厘米许，但宛若长卷，表现场景丰富，且刻画细致入微图5-206、5-207。该奁内装7件子奁，它们盖顶中心亦均镶柿蒂纹银饰并嵌玛瑙，器表饰以金银薄片组成的山水、人物、禽兽图案，造型多样，小巧别致，艳丽多彩，与母奁相谐成趣。

同为西汉后期的邗江仓颉村汉墓漆奁，共两件，皆夹纻胎，器表几乎全部为银釦及金薄片纹样所占据，装饰更显复杂。一件口径22.5厘米、高15.5厘米，盖顶饰六出柿蒂银薄片，柿蒂周边贴上有朱绘云气纹的金薄片；盖面及壁嵌6道银釦，奁身嵌4道银釦，釦间贴饰由镂空金薄片构成的纹带——以云气纹为主体，其间穿插羽人及鸟、狮、虎、鹿、兔等形象图5-208，或可视为简化版的另类云气禽兽纹。另一件口径8厘米、高6.5厘米，装饰手法、题材与前者类似，只是纹样略显粗犷，且增加了西王母、灵芝一类内容图5-209。

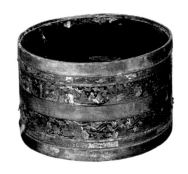

图5-206
姚庄101号墓漆七子奁
引自《汉广陵国漆器》，120页，图91

图5-207

姚庄101号墓漆七子奁装饰纹样

引自《文物》1988年第2期, 38页, 三〇

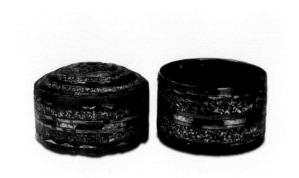

图5-208
仓颉村汉墓云气禽兽纹漆奁
引自《中国漆器全集（3）》，图二三七

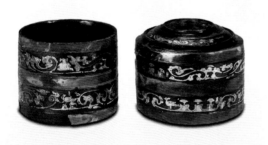

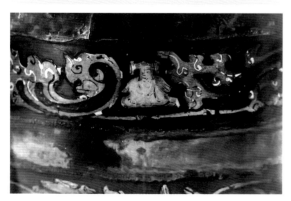

图5-209
仓颉村汉墓漆奁及西王母形象
引自《中国漆器全集（3）》，图二三五

正如邗江姚庄101号墓七子奁等显示的那样，当时格外流行的云气禽兽纹装饰中，不少以贴金银薄片结合描漆、锥画等技法一同表现，往往动物与神怪等形象以金银薄片嵌贴，既醒目突出，又为本就瑰丽神奇的云气禽兽纹增添几分炫目色彩。它们同样具有强调动态、突出特征、夸张变形等特点，例如，邗江姚庄101号墓漆砚，外侧黑漆地上以褐漆描饰纤细的云气纹，内贴饰羽人、禽兽等形象的银薄片，其中盖顶上饰四出柿蒂纹，四斜边分饰飞雁、猛虎、小鹿及豹；外壁正面饰一踞坐高髻羽人，对面一只孔雀在翩翩起舞；左侧表现猛虎逐兽图，中间一虎作奔腾追逐状，吓得一羊与一牛向左右逃窜，猛虎也因此显露踌躇之态；右侧为搏兽图，一武士正手执短剑冲向一只猛兽。其所饰银薄片形象复杂且生动活泼，与漆绘的云气纹巧妙结合，别具趣味。

检测结果显示，汉代金薄片的加工工艺较前代有较大进步。西汉后期的长沙杨家山304号墓漆盒所饰金薄片含金量约90%，3件样品的厚度分别为9～11微米和12～17微米，较春秋、战国之际的淄博临淄郎家庄1号墓出土的金薄片薄了一半还多。

此外，曹操《上杂物疏》曾记载"银

镂""银参镂带"等类漆器，如"银镂漆匣四枚""纯银参镂带漆画书案一枚"等。从字面理解，所饰银薄片除剪切外，还采用镂刻手法形成镂空纹样，以此装饰漆器，当为所谓"金镂""银镂"；那些装饰带有镂空纹样的带状金银薄片的漆器，或装饰由此类镂空金银薄片构成独立纹带的漆器，如邗江仓颉村汉墓漆奁、姚庄101号墓七子奁等，应属"金参镂带"或"银参镂带"漆器。其工艺与汉代贴金银薄片漆器一致，只是金银薄片的表现形式等有所差别。不过，因其镂刻纹样，所用金银薄片不可能过薄，当隋唐时期更轻薄的金箔诞生后，两者开始明确分野：一类最终发展为金银平脱工艺；一类继承既往，以金银参镂的面貌存世。

3 金漆错（错金银）

汉代漆器装饰中还有一种特殊的镶嵌工艺技法——错金银，即在深色漆地上以金银丝嵌错云纹一类图案，产生与铜器错金银工艺近似的艺术效果。有学者指出，它应为《后汉书·舆服志》所记的"金漆错"，或《盐铁论·散不足》所载的"金错"，与战国以来青铜器上流行的金错工艺有继承关系[1]。

此类金漆错漆器主要见于诸侯王及其家族成员的墓葬，如广州南越王墓、盱眙江都王刘非墓及铜山小龟山崖洞墓等，出土数量不多。其中刘非墓出土的4件夹纻胎漆盘，口径19.9厘米、底径14.6厘米、高2.1厘米，盘口镶银釦，沿面髹黑漆，沿面内侧转折处嵌一道银丝，银釦与银丝间饰以朱漆绘涡纹与几何纹，其间等距离布置24个正反交错、以金银丝构成的云纹；盘内腹亦髹一周黑漆，上下嵌银丝为框，框内装饰与沿面相同的纹样带。其余部位则多髹黑漆，朱绘云气纹等纹样。盘外底刻"廿四年三月

[1]傅举有：《中国漆器的巅峰时代——汉代漆工艺美术综论》，载《中国漆器全集（3）》，福建美术出版社，1998。

南工官监臣延年工臣县诸造"铭文，表明它们为江都王国南工官的产品图5-210。

4 嵌玉、嵌珠宝及其他

已知汉代漆器镶嵌用材，还有玉、琉璃、玛瑙、珍珠、琥珀、水晶、绿松石，以及贝片、象牙、鸟骨和兽骨等。长沙马王堆1号墓漆棺上还贴有雉一类鸟的羽毛。

文献中有关汉代镶玉漆器的记述，最有名的当属西汉桓宽《盐铁论·散不足》中所载的"舒玉纻器"[1]，但目前考古发现的汉代镶玉漆器主要为诸侯王、列侯等高级贵族殓葬所用的棺，以及剑鞘一类兵器，镶玉的漆制生活器具很少。汉代，玉大都用作奁、盒一类器盖顶部的装饰件。玛瑙、珍珠、琥珀等亦如此，多作圆、鸡心等形状，镶嵌于奁盖、盒盖顶正中装饰的柿蒂一类纹样内。

这些镶嵌物往往配合使用，通过不同颜色、不同光泽的搭配，产生别样的装饰效果，有的已具后世"百宝嵌"雏形。例如，西汉前期的巢湖北山头1号墓漆罐（图5-127，见P129），集铜、金、银、玉、琉璃、水晶等多种材料装饰于一身，极为特别。其口径10.4厘米、通高16.7厘米，直口，平沿，方唇，溜肩，鼓腹，平底，矮圈足；器身以一木镟制，上下嵌接铜铸的器口和圈足。罐内髹红漆，外髹黑漆，口、足铜饰上刻4组正反相对的凤鸟纹，内填金，外套水晶环；与之相接的罐身部位各镶一银钿，钿上嵌蓝色琉璃珠；腹中部最大径处镶一金钿，亦上嵌蓝色琉璃珠；金钿与银钿间装饰凤鸟纹桃形玉片和谷纹琉璃片；肩部置一对玉质铺首衔环；器身空余部位的黑漆

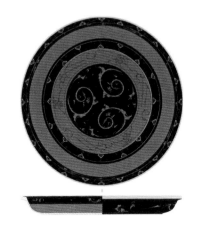

图5-210
刘非墓"南工官"铭漆盘
引自《考古》2013年第10期
57页，图九九.4

[1]清代王先谦依《太平御览》改"舒玉"为"野王"，如是，"野王纻器"则指汉河内郡野王县所产的夹纻胎漆器；傅举有、洪石等认为当称"舒玉"。

地上，用赭漆勾绘变形鸟兽纹。该罐装饰材料丰富，手法多样，色彩华丽，工艺精良，令人称叹。

再如，江都王刘非墓出土的耳杯中，有的不仅镶银耳，还嵌玛瑙和白玉，奢华至极。其中 3583 号耳杯口长 13.6 厘米、连耳宽 11.7 厘米、通高 3.1 厘米，耳施银钿，正面浅刻云气纹，并各嵌 2 颗玛瑙与 3 颗玉石；杯外壁描饰变形凤纹及云气纹，内底框以银边，内描饰 2 组神兽云气纹图 5-211。融描饰、镶嵌、雕刻等多种装饰工艺于一体，嵌材复杂且珍贵，豪华程度远超同墓地其他陪葬墓随葬的漆耳杯，当为刘非生前所独享。刘非于汉武帝元光六年（公元前 129 年）十二月病故，正值"文景之治"结束之际，"京师之钱累巨万，贯朽而不可校；太仓之粟，陈陈相因，充溢露积于外，至腐败不可食"（《史记·平准书》）。从中亦可看出，当时扬州地区经济发展，社会富足，社会上已弥漫着享乐之风。

满城中山靖王刘胜夫妇墓随葬漆器同样如此，有的漆奁上嵌金、

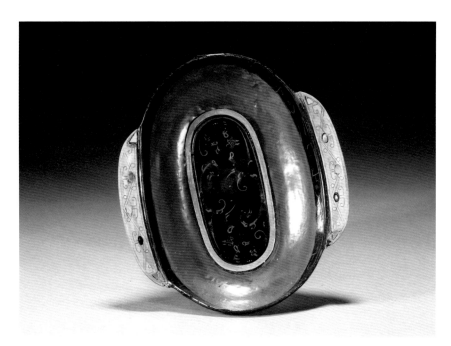

图5-211
刘非墓3583号漆耳杯
李则斌供图

银、玉、绿松石及玛瑙，有的则集金、银、珍珠、玛瑙、骨雕于一器。

此外，五莲张家仲崮3号墓漆七子奁，嵌珍珠及动物形状的金银薄片和骨雕；北京大葆台1号墓出土漆器虽保存不佳，但所嵌材料有红玛瑙、白玛瑙及玳瑁、云母、金薄片等，种类、式样繁多，工艺复杂，可与北山头1号墓漆罐相媲美。

西汉前期的江都凤凰河25号墓漆长方盒，盒盖上嵌直径3厘米、刻"富贵"2字的圆形石片，寓意吉祥，亦颇为别致。

雕刻及锥画

应用传统雕刻手法装饰的汉代漆器，大都发现于汉王朝周边地区；中心区则以楚国旧地为主，大体延续战国中晚期及秦代装饰风格。像随州曾侯乙墓禁、瑟等漆器那样大面积雕刻纹样的现象，此时已颇为罕见，锥画成为新风尚，风行一时，成为汉代漆器装饰百花园中一朵耀眼的奇葩。

1 雕刻成型

以雕刻手法体现造型的汉代漆制日用器具，数量十分有限，仅有虎子、盒等器类，且呈简化、抽象趋势。西汉时，雕刻成型的漆木俑及其他明器仍在多地制作和使用，有的工艺相当复杂，如西汉前期的长沙王后"渔阳"墓木雕彩绘漆鱼等。

西汉前期的云梦大坟头1号墓凤形魁，与云梦睡虎地9号秦墓凤形魁造型相近。西汉后期的邗江胡场14号墓鸭形漆魁，与之有异曲同工之妙，其口长径9.6厘米、高8.8厘米，整体作昂首凫水的鸭形，外髹深褐色漆，上以红漆描饰翅、蹼及羽毛，以黑漆绘目、耳、鼻、喙等细部，颇为具象，但器口嵌一周银钿，对整体装饰效果影响较大 图5-212。

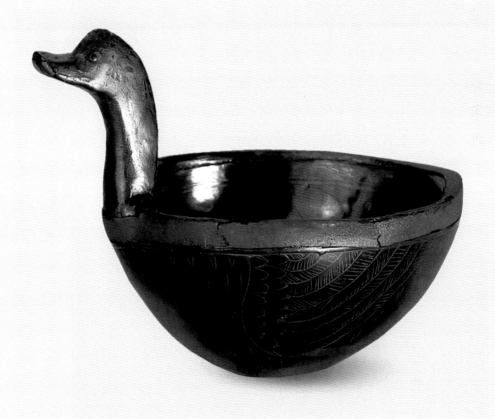

图5-212

邗江胡场14号墓鸭形漆魁

引自《汉广陵国漆器》，102页、103页，图75

图5-213
刘贺墓蟾蜍形漆砚盒
彭明瀚供图

　　海昏侯刘贺墓蟾蜍形漆砚盒，长12厘米、宽9.5厘米、高4.5厘米，斫木胎，盖与身相扣形成一只趴伏状蟾蜍，盒盖部分表现蟾蜍前凸的吻部、外鼓的鸣囊及背部凹凸不平的疙瘩等特征，盒身仅表现蟾蜍四肢，颇为简略图5-213。这件砚盒尚具蟾蜍之形，而同墓另一件漆盒盒身整体呈一趴伏动物状，只简单浮雕四足、首、尾等部位，仅具大形而已图5-214。

　　勺、斗、魁及盒、几等器类，有的柄、鋬及某些局部雕作凤、龙、鸟、马等动物形状图5-215。当时广泛使用的鸠杖，顶端多雕鸠首之形。

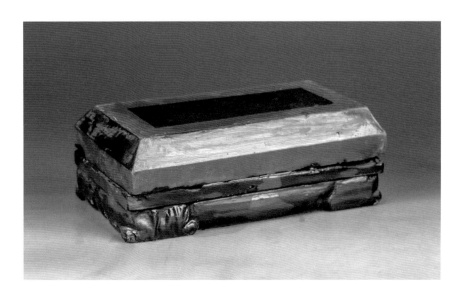

图5-214
刘贺墓兽形漆盒
彭明瀚供图

荆州凤凰山168号墓虎首漆凭几[1]，长56厘米、宽仅10.5厘米，以整木雕制，两端各雕一虎首，虎口咬住一横木，两前爪亦抓此横木，造型颇具特点；整器满髹黑漆，虎爪、额和颈部以红漆绘花纹。荆州高台2号墓豹首漆枕，以整木斫制，长62.4厘米、宽15厘米、高16.6厘米，两端雕作突额环眼的豹首形状，并以红漆勾描环眼、斑纹等图5-216。

2 锥画

"锥画"一词，见诸长沙马王堆3号墓遣策——两件夹纻胎漆奁分别被记作"布曾（缯）检一，锥画，广尺二寸""□，锥画，广尺三寸"[2]。比照实物，可

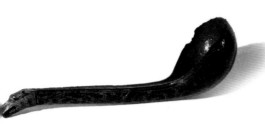

图5-215

邗江胡场2号墓马首形柄漆勺

引自《中国美术全集·工艺美术编·漆器》，图四七

[1]原报告称之为"双虎头形器"，陈振裕先生后认为当属枕。

[2]湖南省博物馆等、湖南省文物考古研究所编著《长沙马王堆二、三号汉墓》，文物出版社，2004，第65页。

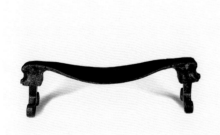

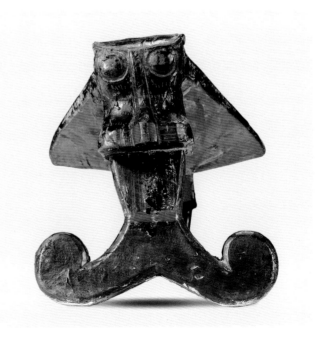

图5-216

高台2号墓豹首漆凭几及侧视图

金陵摄

知"锥画"当指以尖锐、锋利的金属工具在漆器表面划、刻细密纹样的技法。今人多称之为"针刻"或"针划"。

锥画技法的发明当不迟于战国晚期。《韩非子》中记有"为周君画荚"故事，称周君延聘画师为其画荚，耗时3年完成后却如同素髹荚一般。待日出时观之，"望见其状尽成龙蛇禽兽车马，万物之状备具"。周君这才由"大怒"转为"大悦"。故事中，"画荚"当采用"锥画"技法。然而，截至目前，战国及秦代锥画漆器尚无一例发现——传20世纪40年代长沙黄土岭出土的战国"针刻凤虎云气纹漆奁"，现被认定为西汉遗物[1]。锥画的发明，可能与春秋晚期以来铜器上的线刻画有一定渊源关系，也可能借鉴了当时流行的铜器金银错工艺，装饰艺术效果与满城刘胜墓错金银鸟篆纹铜壶图5-217等颇为相近。

进入汉代，锥画技法即被大量应用，目前湖北荆州、湖南长沙及沅陵、安徽阜阳等地西汉前期墓葬皆发现有锥画漆器，其中阜阳双古堆汝阴侯夫妇墓、长沙马王堆墓群出土有锥画装饰的漆器均达数十件之多，涉及耳杯、奁、卮、盒、博具等器类。表现的纹样多云气纹及云气禽兽纹，形式与描饰纹样基本相同，大都线条细密、光滑、流利，繁而不乱——在较为坚脆的漆膜上刻与划，比描饰要困难得多，但相当一部分锥画

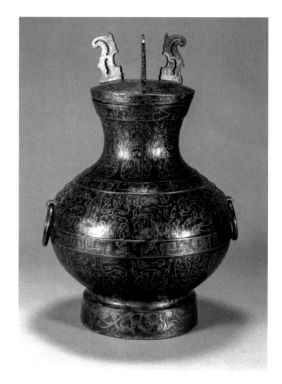

图5-217
刘胜墓错金银鸟篆纹铜壶
河北博物院供图

[1]傅举有：《中国古代漆器的锥画艺术和戗金艺术》，《故宫博物院院刊》2007年第4期。

纹样婉转流畅，迟滞、错乱、结节现象不多，显示出高超的工艺技巧。常以黑、褐、棕等深色漆为地，靠线条内露胎而显现色差，类似《髹饰录》所载的"清钩"做法。马王堆3号墓狩猎纹奁，即同墓遣策所记的锥画"布曾（缯）检"，通高18厘米、盖径32.5厘米，器表髹黑漆，其中盖顶锥画云气禽兽纹，云气纹中穿插飞鸟、鼠、兔、鱼等多种形象。奁身外壁图案除表现仙人骑龙、飞马等内容外，还在主要位置锥画狩猎场景：一手持长兵的猎人正迈开大步追赶一鹿，前方的猎犬四蹄腾空紧追不舍，最前方的小鹿仓皇奔逃，画面充满紧张气氛，艺术效果不逊于描饰图5-218。

图5-218
马王堆3号墓狩猎纹漆奁及
局部锥画图案
引自《中国漆器全集（3）》
图七六

图5-219
姚庄101号墓漆盖罐
左：引自《中国漆器全集（3）》，图二六〇；右：引自《文物》1988年第2期，24页，图六.16

　　西汉后期，锥画更为盛行，上自王公贵胄，下至普通庶民，所用漆器皆有以锥画为饰者。《西京杂记》载，汉成帝昭阳殿内的漆屏风"文如蜘蛛丝缕"，当采用此类锥画技法装饰。这时的锥画纹样更加复杂，例如，邗江姚庄101号墓女棺出土的一件夹纻胎小盖罐，口径仅4.2厘米，高不足7厘米，器表竟锥画几何纹、云纹等纹样达7层之多；器盖侧面及沿面亦各锥画一几何纹带，线条细若游丝，装饰极其繁复，但繁而不乱图5-219。此时部分锥刻纹样内添加红、黄等色漆及金彩，于线条间或动物的口、眼、爪、尾等部位涂点、撇、勾等形状的色漆，以增加锥画图案的色彩感与层次感——纹样线槽内添加色漆与金，则近乎《髹饰录》所记的"戗彩"与"戗金"。

戗金及戗彩

　　戗金、戗银与戗彩，在《髹饰录》中皆被归于"戗划"类，指在漆面上镂划出细密纹样并在纹样线槽内填金、填银及填彩漆，为宋元以后

漆器装饰所常见。西汉前期的阜阳汝阴侯墓漆盒，所饰锥画纹样内尚残存银粉，光泽耀眼[1]；武帝时期的光化五座坟3号墓和6号墓漆卮的锥画纹样则内施金彩，表明此类工艺至迟西汉前期即已发明[2]。

光化五座坟3号墓漆卮，口径9.6厘米、通高10.5厘米。木胎，以盖和器身套合而成，器壁以薄木片卷制。盖直壁，顶部弧凸。筒形器身，一侧附一环耳，平底。器内髹红漆，表髹黑漆，其上再锥画纹样并内施金彩。盖顶饰一龙，龙回首，升腾于云际，外周环饰条纹带；盖内饰一只展翅翔舞的飞凤；器身外壁刻流云纹，内有虎、凤、玉兔、羽人等驰骋跳跃图5-220。其锥刻线条纤细劲利，婉转流畅，动感强烈，再内敷金彩，与周边黑漆地色差对比强烈，醒目且美观。五座坟6号墓漆卮，无盖，上锥画流云纹及鸟兽、羽人等形象，工艺技法与3号墓漆卮相同。

戗彩漆器则以西汉后期的邗江胡场1号墓凤纹漆勺最具代表性，

[1]阜阳市博物馆编著《阜阳双古堆汉墓》，中华书局，2022，第52页。
[2]王世襄：《髹饰录解说》，文物出版社，1983，第137—138页。

图5-220
五座坟3号墓漆卮
郝勤建摄

其以整木刳制，残长17.3厘米、口宽9.2厘米，器表髹酱褐色漆为地，内刻一欲衔宝珠、振翅飞舞的凤鸟，纹样沟槽内填红漆，使其跃然于器表之上 图5-221。

　　戗划工艺的发明，锥画当居首功。戗划需经两道程序，即先镂划线条，称"清钩"，再在线槽内填装饰物。锥画恰恰完成了第一道程序，它虽也强调在深色漆地上镂划并显露灰地，但色彩毕竟单调了些。为了增强装饰效果，漆工匠师们开始在锥画纹样内加金、加银或涂彩，这在西汉后期更为多见。就这样有意无意间，将金、银及彩漆施加于纹样沟槽之内，戗金银及戗彩工艺诞生。当然，比照宋元以后的戗金银及戗彩，此时不仅应用有限，工艺还十分原始——后世戗金银工艺，一般在线槽内打金胶漆，待其表干而有黏着力时戗入金银箔粉，最后再将溢出线槽的部分予以清理，而汉代使用的当是以金锉粉入漆调制成的金漆，类似今天这样完全意义上的戗金银漆器则出现在飞金（金箔）工艺成熟之后[1]。此外，汉代戗金银漆器的装饰效果与错金银铜器相近，两者关系值得关注。

　　还需说明的是，伴随锥画衰落，这类戗金银及戗彩漆器在三国以后数百年时间里几乎绝迹，宋元时期兴起的戗金银漆器似乎与之没有什么太大的传承关系。以至于明代晚期扬明在注释《髹饰录》时认为，戗金银工艺源于金胎或银胎漆器戗划后露迹。

图5-221
胡场1号墓漆勺
引自《汉广陵国漆器》，59页，图36

[1]长北：《髹饰录析解》，江苏凤凰美术出版社，2017，第111—113页。

堆漆

约战国中晚期开始兴起的堆漆技法，在汉代仍偶有使用，似乎当时漆工匠师在解决漆制日用器具的立体感和层次感问题方面，更多依靠描饰色彩及镶嵌材料的变化，而非本体的凹凸起伏。目前发现的汉代堆漆漆器主要为丧葬用具，且大都局部施堆漆。长沙马王堆1号墓、砂子塘1号墓漆棺等，即采用堆漆技法装饰棺表的璧、磬上的谷纹等。

马王堆3号墓云气纹双层漆笥及云气纹双层漆圆奁，则是已知为数不多的采用堆漆技法装饰的漆制日用器具，两者工艺相同。前者长48.5厘米、宽25.5厘米、通高21厘米，夹纻胎，由盝顶盖及长方形双层器身扣合而成，通体髹黑漆，盖外壁及器身外壁上部皆以白色灰漆一类物质勾勒出云气纹，纹样内再填涂红、绿两色油彩，线条盘旋婉转，色彩艳丽，富有动感图5-222。其所饰云气纹仅略凸于器表，所用堆漆技法还很原始。

图5-222
马王堆3号墓云气纹双层漆笥
引自《中国漆器全集（3）》
图六九

此外，当时奁、樽一类漆器多施铺首衔环，这些铜质或银质铺首衔环往往设两个铆片的铆钉，将其插入器壁并在器内相扣，虽牢固，但往往有碍观瞻。广陵国的漆工匠师们便在内壁的铆钉部位涂灰漆，塑出鳌等形状，颇具匠心[1]。

印花

个别汉代漆器，还以印模一类工具蘸漆后压印在漆膜上形成装饰，工艺手法颇似春秋以来青铜器铸造所使用的模印，其于文献无载，有学者称之为"印花"。它可在一定程度上提高漆器生产效率，但漆黏稠度较高，且圆形、椭圆形漆器的弧形壁面不便施印，恐怕效果未必理想，应用亦不会太广。目前此类漆器仅在甘肃、江苏等地有个别发现。

武威磨咀子62号墓漆耳杯，共2件，大小、形制及装饰均相同，长15.6厘米、高4.5厘米。夹纻胎，双耳镶鎏金铜釦。器内髹红漆，器表髹黑漆为地，近口处饰一周大小统一、十分规整的红漆圆涡纹带，腹部

[1]长北：《扬州漆器史》，江苏人民出版社，2017，第16页。

图5-223
磨咀子62号墓漆耳杯
引自《中国美术全集·工艺美术编·漆器》，图五五

以红漆绘4对背向而立、昂首扬尾的凤鸟，其间加饰云纹，图案疏朗和谐图5-223。其器口处圆涡纹有的仅存一半，另一半却无磨损及涂抹痕迹，应采用印模蘸漆打印即印花而成。耳杯外壁近底部针刻一行47字隶书铭：

乘舆髤汧画木黄耳一升十六籥（龠）桮（杯），绥和元年，考工工并造、汧工丰，护臣彭、佐臣诩、啬夫臣孝主（？），守右丞臣忠、守令臣丰省。

据此可知，其属中都官工官"考工"的产品，制作于汉成帝绥和元年（公元前8年）。它的发现，表明西汉末年中都官工官已应用此类印花工艺装饰漆器。

雕漆

雕漆是中国古代漆器最重要的艺术门类之一，其先在胎上髤数十道乃至上百道漆，在达到需要的厚度后再雕刻纹样或图案。它以肥厚的漆层作表现材料，凸显漆本身的特色，为最具漆器特质的工艺门类。宋、元、明、清时期的雕漆享誉世界，几乎成为中国漆器的代名词。然而，雕漆起源于何时？目前尚无定论，以往学术界多根据《髤饰录》所载，以及英人斯坦因20世纪初从新疆米兰采集的唐代剔犀皮甲，认为其系唐代的新创造。不过，结合现存实物分析，雕漆工艺或有可能诞生于汉代。

现藏上海博物馆的汉至三国时期剔犀云纹小圆盒，直径6.7厘米、高5.1厘米，由盖与器身以子母口扣合而成，口镶银釦。盒内及底髤黑漆；器表髤多道黑漆，间有红、黄漆各一道，其中微微隆起的盒面剔刻三如意云纹；盖壁与器身外壁剔刻一周勾云纹图5-224。有学者指出，该盒"从其造型、漆色、纹样及银釦等

方面看，很具汉代特征"[1]。而且，盒盖所饰云纹作三足鼎立布局，亦属汉代漆器装饰流行的构图手法，故将其时代定为汉代应问题不太大。盖面所饰云纹间显现红漆和黄漆层，此类有规律地换色髹涂并雕刻云纹一类纹样的雕漆，后世称"剔犀"。《髹饰录》：

> 剔犀，有朱面，有黑面，有透明紫面。或乌间朱线，或红间黑带，或雕鼍等复，或三色更迭。其文皆疏刻剑环、绦环、重圈、回文、云钩之类。

据此，其当属"三色更迭"的黑面剔犀，但红漆与黄漆层"粗细不一，有的呈现漫漶状态，……似乎尚处于萌发阶段"[2]。

其实，雕漆工艺并不十分复杂，后世仿雕漆效果的"堆红""堆彩"（即"假雕红""假雕彩"）一类做法，即于木胎上浮雕花纹图案后再髹漆，其历史悠久，早为汉代漆工所熟悉，但在汉代漆器普遍薄髹面漆的大背景下，胎体上髹十几层乃至几十层漆再雕刻，而且不惜漆料（相当一部分漆层因雕刻而成为碎屑，只能被舍弃，这一般认为是社会生产力水平达到一定阶段特别是生漆资源充裕后才可能出现的现象），于当时漆工艺而言，这绝对是一大突破。这件剔犀小圆盒为我们探讨雕漆工艺的起源提供了新的重要线索。然而，该盒毕竟属于孤证，且非科学考古发掘所获，加之汉代以后数百年间尚无一件明确可信的雕漆漆器实例[3]，故断定雕漆发明于汉代还需要更多新发现、新证据。

图5-224
剔犀云纹小圆盒
上海博物馆供图

[1]夏更起：《突破传统不断创新的元明漆器》，载《故宫博物院文物珍品大系·元明漆器》，上海科技出版社、商务印书馆（香港）有限公司，2006，第18页。
[2]包燕丽：《漆器散论》，载上海博物馆编《千文万华——中国历代漆器艺术》，上海书画出版社，2018。
[3]晋代陆翙《邺中记》："石虎御坐几，悉漆雕画，皆为五色花也。"有学者认为所述后赵石虎的御座、几可能为雕漆制品；更大可能为木雕后再作描饰。

五·汉代漆器铭文

与战国及秦代相比，汉代漆器书写铭文的现象更为普遍，内容更丰富。而且，随着中央政府在多地设立工官，为了贯彻"物勒工名"制度，官营漆工场生产的漆器上刻铭呈现规范化特点，往往长达数十字，最长者竟超过70字，为探讨汉代漆工艺提供了难得资料。正因如此，20世纪初以来，汉代漆器铭文一直受到关注，特别是平壤乐浪及长沙马王堆、荆州凤凰山、长沙庙坡山等汉墓群出土漆器铭文集中面世后，研究成果相继涌现。

按表现形式、内容及生产机构等不同标准，汉代漆器铭文可做多种分类。其中设在首都的考工、供工等中都官工官，蜀、广汉两工官，以及部分诸侯国漆工场的产品铭文较为复杂，而民间漆工作坊产品的铭文相对简单，大都仅记工匠名、作坊标记及吉语和广告语等。

表现形式

汉代漆器铭文，一如前代，主要采用烙印、刻划、漆书等形式，又新创所谓戳印形式，有的一器之上几种形式结合使用。

烙印多用于表现制作者或管理机构一类内容，往往施于髹漆前，印文被漆面所掩，很难辨识。西汉后期，烙印铭已颇为罕见，或许与漆器胎骨多夹纻胎、卷木胎，而夹纻胎本身不适合烙印、卷木胎愈加轻薄等有一定关系。长沙庙坡山汉墓漆器烙印铭文数量多，而且皆于漆器制作完成后施加，内容有"长沙""长沙郡仓""仓""东官""奴家"等，有的还与书、刻铭相叠图5-225、5-226，显得十分特别[1]。

[1]长沙市文物考古研究所：《长沙"12·29"古墓葬被盗案移交文物报告》，载陈建明主编《湖南省博物馆馆刊（第六辑）》，岳麓书社，2010。

图5-225
庙坡山汉墓25号漆耳杯铭文
长沙市文物考古研究所供图

图5-226
庙坡山汉墓15号漆耳杯铭文
长沙市文物考古研究所供图

刻划大都施于漆器制作之时，或雕于漆膜，或镌刻于箍钮之上。其应用最广，除制作者外，表现内容还涉及物主标记、制作年代、用途、容量、工匠名、官吏名等方面内容。已知蜀郡、广汉郡及考工、供工等官营漆工场生产的漆器，绝大多数以刻划形式表现铭文。

漆书书于漆器基本完成之时或完成之后，主要用于表现物主标志及用途、吉语等方面内容。大都采用与漆地有明显色差的漆，少数用墨或粉。因书写简便，且不破坏表面漆膜，西汉后期使用日益普遍，民营漆工作坊产品亦开始以漆书形式表现作坊名、工匠名一类内容。

以戳印表现漆器铭文，为汉代发明的新形式——当在漆器制成时，用特制的印章蘸漆后戳印在漆器表面形成特定标志，亦见有以墨绘或漆绘形式表现的印章款。已知此类铭文数量不多，且集中于扬州及其周边地区。例如，西汉后期的邗江甘泉姜莫书漆耳杯中，有的内底有长方形印章形式的"仙"字；海州霍贺墓漆食奁内底有长方印章形式的墨绘篆体"桥氏"标记图5-227；东汉初年的扬州七里甸汉墓漆耳杯，有的背面有印章形式的"朱"字[1]图5-228；等等。

有些漆器具备两种或两种以上形式的铭文，以书、刻兼用者居多，它们当由不同人施加，往往内涵有异。

[1]南京博物院等：《江苏扬州七里甸汉代木椁墓》，《考古》1962年第8期。

图5-227

霍贺墓漆食奁铭文

引自《考古》1974年第3期，185页，图七.4

图5-228

七里甸东汉墓漆耳杯铭文

引自《考古》1962年第8期，402页，图二.11

图5-229

金雀山28号墓49号漆盘

引自《文物》1989年第1期

34页，图二六.11

图5-230

胡场1号墓漆案铭文

引自《文物》1980年第3期

图版二：4

例如，临沂金雀山28号墓49号漆盘，盘内以赭漆书一"封"字，其右上角刻"日正"字样；盘口以赭漆书3个等距离分布的"山"字；盘外底刻一"莒"字图5-229。其中"莒"为生产机构标志，其他则可能与使用者有关。邗江胡场1号墓漆案背面髹黑漆，中部以红漆书"千秋"2字，下有"田长君"3字图5-230：前者略为工整，当为使用者所书；后者字体相对草率，有可能是丧葬时所刻就的物主名或赠赙者名。

内容

汉代漆器铭文所反映的内容，较前代更为广泛：或为制作者及物主标记，或标注生产时间、容量、用途及收储库等，或为吉祥词语，亦有单纯的符号或数字。

1 生产者标记

汉代继续严格执行"物勒工名"制度，完善管理措施，并通过漆器铭文来确保责任到人，有据可查。西汉前期，部分官营漆工场及民营作坊产品，仍沿用战国晚期及秦代做法，在漆器上烙印市场管理机构名的戳记，如荆州凤凰山墓群、长沙马王堆墓群等出土漆器上烙印"成市草""成市饱""南乡草""中乡□□"等内容图5-231。西汉后期，官营漆工场产品上刻划的铭文内容增多，并随着管理日趋规范，逐渐形成一整套较为完善的制度，格式也大体固定下来。

民营作坊产品铭文则较为简单，多于工匠名前加一"工"字。目前仅扬州地区出土漆器上所见此类铭文即有"工冬""工克""工处""工阳""工鲜""工照""工定"等，表明这里存在诸多民营漆工作坊，活跃着一支漆工匠师队伍。还有不少漆器上直接刻工匠名，不过，此类情况易与物主名、敬献者名等相混淆，一般而言，那些刻于隐蔽角落、字体纤细且随意草率者多为工匠名。

霍山三星村4号墓漆耳杯等还在耳背烙印"黄氏"一类印记，显示其作坊名。此外，扬州妾莫书墓漆耳杯等印章形式的漆书铭及戳印铭，也应是民营作坊的标记。

图5-231

荆州凤凰山168号墓漆盂铭文（摹本）

引自《考古学报》1993年第4期，图一五，1、2、5

阜阳汝阴侯墓随葬的笥、唾器等漆器上，标注"女（汝）阴库"字样。长沙庙坡山长沙王后墓漆器上则有"门浅库"一类铭文，同时铭文中多次出现"库×"与"工×"并列情况。这表明当时诸侯国的"库"不仅是储藏机构，也是生产机构，库吏承担着漆器生产主办者的职责。

2 物主标记

大都以各色漆书写，亦有刻划者，多字体工整。盱眙大云山12号墓墓主为江都王刘非的妃嫔"淳于婴兒"，随葬的漆耳杯外腹部针刻"淳于"2字，书法水平较高，显系物主名图5-232。按内容及形式区分，此类物主标记铭文主要有以下4种情况：

物主姓名

表现物主的姓或名及相关内容，数量较多。例如，盱眙大云山10号墓墓主当为江都王刘非的妃子、见诸文献的淖妃，随葬的漆耳杯、漆盘皆刻"淖氏"铭图5-233、5-234。巢湖吕柯墓漆耳杯，有的刻"吕""大吕"铭；天长桓平墓漆案背面朱书"大桓"2字。长沙汤家岭张端君墓漆耳杯，则绿漆书"张端君酒杯□□"字样。盱眙小云山1号墓随葬的漆盘中，20件盘器表髹褐色漆，外底朱漆书"东阳庐里巨田侯外家""东阳庐巨田侯外家"字样图5-235。

物主官爵及其他身份

为显示身份和地位，部分贵族日常所用漆器上书、

图5-232
大云山12号墓漆耳杯
李则斌供图

图5-233
大云山10号墓淖氏漆盘
李则斌供图

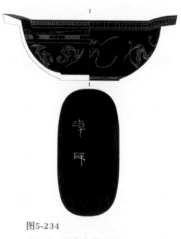

图5-234
大云山10号墓淖氏漆耳杯
李则斌供图

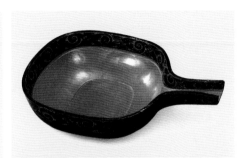

图5-235
小云山1号墓漆盘铭文（摹本）
引自《文物》2004年第5期，64页，图一五.5、6

图5-236
马王堆1号墓漆匜及底部铭文
引自《中国漆器全集（3）》，图一〇〇

[1]发掘者推测其系当时居巢县最高长官，也有学者认为是淮南王刘安之母或东成侯刘良的夫人，参见陈立柱：《巢湖北山头一号汉墓主人为刘安母亲辨》，载安徽省文物考古研究所、安徽省考古学会编《文物研究（第22辑）》，科学出版社，2017；刘尊志：《安徽巢湖北山头两座墓葬的墓主及相关问题》，《考古》2023年第3期。

刻其官爵等内容。例如，长沙马王堆墓群为轪侯利仓家族墓葬，出土漆器上漆书铭文"轪侯家"图5-236；望城风篷岭长沙王后墓随葬的耳杯，上朱漆书"长沙王后家杯"6字（图5-126，见P128）；等等。西汉前期的巢湖北山头1号墓，墓主为"曲阳君胤"[1]，墓内随葬的一件漆盒上刻"十九年（？）□□□左，徹侯，一斗二斗，今甘泉有般，□□"等字样字铭文图5-237、5-238，标明其生前身份为当时二十级爵中最高的"徹侯"。临沂银雀山1号墓以出土《孙子兵法》《孙膑兵法》等兵书简闻名于世，墓主为武将，随葬的2件耳杯上刻划"司马"2字，很可能为其生前官职名。

汉代高级贵族的漆器上亦有刻其食邑名者。长沙望城坡吴氏长沙王后"渔阳"墓出土的耳杯、盘、盂等部分漆器上，刻划"渔

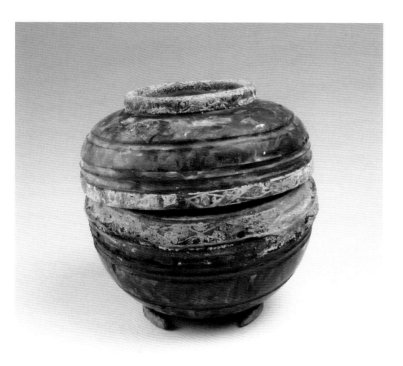

图5-237
北山头1号墓"徹侯"铭漆圆盒
巢湖市博物馆供图

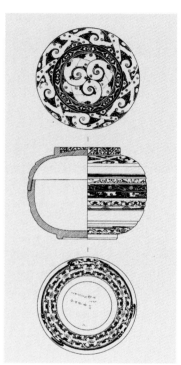

图5-238
北山头1号墓"徹侯"铭漆圆盒及其铭文
引自《巢湖汉墓》，111页，图七九

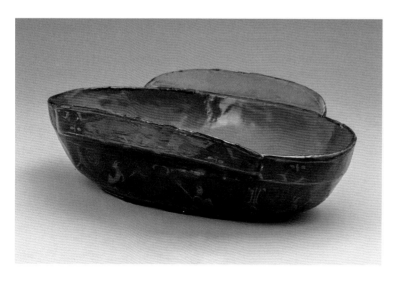

图5-239
"渔阳"墓漆耳杯　长沙简牍博物馆供图

阳""鱼（渔）阳""渔□□"一类铭文图5-239。有学者认为，该墓
墓主为汉朝公主，因政治原因嫁与长沙王，"渔阳"当是其生前食
邑[1]。黄展岳更确指她乃汉文帝之女、长沙王吴著的王后，"渔阳"
是她的食汤沐邑名[2]。

官署名及特定称谓

目前湖南、江苏、安徽等多地发现的漆器铭文中，可见"大
官""中官""私官""家官""私府"及"尚食""中厩""驺"等
官署及职官名，反映了漆器本身的使用性质。

其中，"大官"即"太官"，指少府所属掌管皇帝膳食之官；
"私官"为皇后及太后和公主的食官；"中官"泛指宫中官属[3]；当
时诸侯国多制同中央。带有此类铭文的漆器上，还往往同时标注宫苑
名称。例如，盐城三羊墩1号墓漆盘，内底中心朱漆书"大官"2字，
外底中部书"上林"字样，表明它原系上林苑宫观之物。巢湖北山头
1号墓漆盘上刻铭文："卅三年工师□（信？）宫茜私官四升半今围
巷今东宫"图5-240、5-241，"私官"与通常指太子或皇太后居住之处
的"东宫"并提——它可能与诸侯国王后有关[4]。发掘者则认为此东
宫即长乐宫，汉惠帝以后为太后所居，该盘系长乐宫旧物。

私府为掌皇后、太子家中之事的"詹事"的属官，标注"私府"铭
的漆器见于贵港罗泊湾1号墓、新建海昏侯刘贺墓等。罗泊湾1号墓漆盘
底部烙印"私府"2字，表明该墓墓主身份尊崇，有学者认为他可能是

[1]李鄂权：《长沙国墓葬出土钤刻文字地望考证及相关问题研究》，《船山学刊》2002年第
1期。
[2]黄展岳：《长沙望城坡西汉"渔阳"墓墓主推考》，载《先秦两汉考古论丛》，科学出版社，
2008，第54—56页。
[3]朱德熙、裘锡圭：《战国铜器铭文中的食官》，《文物》1973年第12期。
[4]刘尊志：《安徽巢湖北山头两座墓葬的墓主及相关问题》，《考古》2023年第3期。

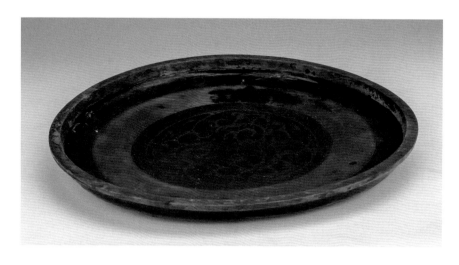

图5-240
北山头1号墓漆盘
巢湖市博物馆供图

图5-241
北山头1号墓漆盘铭文
引自《巢湖汉墓》，115页
图八三.2

南越国分封的诸侯王，该盘为诸侯王后私府专制之器[1]。刘贺墓出土漆笥、漆盾的铭文，明确标示它们由昌邑国的"私府"制作。

　　长沙庙坡山长沙王后墓漆器的铭文中，有"食官""家官""□厨""中永巷""中厩""东官尚食"等官署及职官名，内容较为繁杂。盱眙江都王刘非陵园内多座陪葬墓的出土漆器上，有的漆书或烙印"食官"铭，有的墨书铭文"食官□"图5-242，有的朱漆书"食宦者"；邗江宝女墩104号新莽墓漆勺则褐漆书"服食官"3字。这些职官大都为詹事的属官，负责宫廷日常起居诸事务。

[1]蓝日勇、杨小菁：《广西贵县罗泊湾一号汉墓漆器铭文探析》，《江汉考古》1993年第3期。

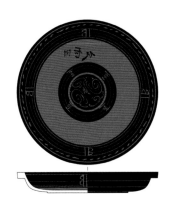

图5-242
大云山13号墓14号漆盘
李则斌供图

汉代漆器中等级最高的当属"乘舆"器——"天子所御车马衣服器械百物曰'乘舆'"（东汉蔡邕《独断》）。"乘舆"铭漆器，目前在湖南、江苏、贵州、河南、甘肃及蒙古诺颜乌拉、朝鲜平壤等地皆有发现。除考工等中都官工官外，当时蜀、广汉两工官亦有生产，专供宫廷皇室享用。

储藏机构

前述"汝阴库""门浅库"等一类"库"，虽负责漆器生产，但最主要的职责还是贮藏各类货贿，其中自然包括储存、保管日常所用的漆器。长沙庙坡山汉墓多件漆器上烙印的"仓""长沙郡仓"字样铭文，也是漆器收储机构的标记。

３ 敬献者名

已知汉代漆器几乎全部出自墓葬，自然少不了他人助丧赠送的用作赙赠的漆器，但目前仅可对其中很少一部分大致予以确认。此类用作赙器的漆器，因其不再实际使用，有的书、刻铭文的位置不甚讲究，往往类似物主标记那样居显要位置；字体或较为规整，或略显随意，可能与来源不同有关。例如，海昏侯刘贺墓漆耳杯中，有内底朱漆书"郭野曹"者301件，内底朱漆书"李具"的大耳杯121件，内底黑漆书"李具"的小耳杯127件；"曹""李"两类耳杯装饰各异，显系不同来源的赙器图5-243。此外，刘贺墓亦随葬25件"庞氏"铭漆盂（碗），"庞氏"2字刻于盂底，字体较大，且书法水平较高图5-244，估计它们也是来自庞氏的赙器。西汉后期的东海尹湾6号墓，墓主为葬于元延三年（公元前10年）的东海郡功曹师饶，墓中随葬的漆凭几最显眼的几面之上竟然朱漆书"甲宋"2字，显系赙器。

图5-243
刘贺墓"李具"铭漆耳杯（大）
彭明瀚供图

图5-244
刘贺墓"庞氏"铭漆盂
彭明瀚供图

有些漆器可以明确是赠品，但赠送的性质现难确定。例如，满城中山靖王刘胜墓随葬的部分耳杯、盘及樽等漆器，标敬献者名，其中一件漆樽上刻"御褚□尊一，卅七年十月，赵献"字样图5-245，标示敬献者"赵"和使用者中山靖王"御"的信息。同出的12件耳杯和11件漆盘上亦有相似内容的铭文，漆盘兼用针刻、漆书两种方式，皆表明它们是赵某敬献给刘胜之物。刘胜于元鼎四年（公元前113年）去世，在位43年，如"卅七年"为刘胜的王年，则它们当非赠器，而是由于刘胜的特殊地位由赵某特意定制的[1]。

4 用途

汉代漆器铭文中，有的标注用途，例如，江都王刘非墓出土的一件漆匜，内底漆书"酒"字图5-246；海昏侯刘贺墓随葬的两件漆盘，内底朱漆书"医工五，药汤"5字，表明其为医工盘图5-247。邗江胡场1号墓出土漆筒，盖壁一端漆书"肉一

[1]李梅田：《"牢"铭漆器考》，《华夏考古》2018年第2期。

笥""脯一笥"等内容，标注其内盛物品。

　　这些铭文往往同时连带有祝福吉祥之意的字词，如马王堆墓群出土的漆耳杯、盘、卮等，上书"君幸酒""君幸食"；江都王刘非墓随葬的部分耳杯、盘、卮及盂、衮上漆书"常食"2字；风篷岭长沙王后墓部分漆器上亦漆书"宜酒食"字样图5-248；等等。

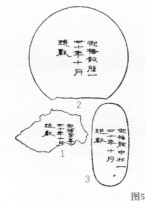

图5-245

满城刘胜墓漆器铭文（摹本）

1.樽铭，2.盘铭，3.耳杯铭

引自《满城汉墓发掘报告（上）》，150页

图一〇七.1、2、3

图5-246

刘非墓5047号漆匜

李则斌供图

图5-247

刘贺墓漆医工盘出土情况

彭明瀚供图

图5-248

风篷岭1号墓漆器"宜酒食"铭

长沙市文物考古研究所供图

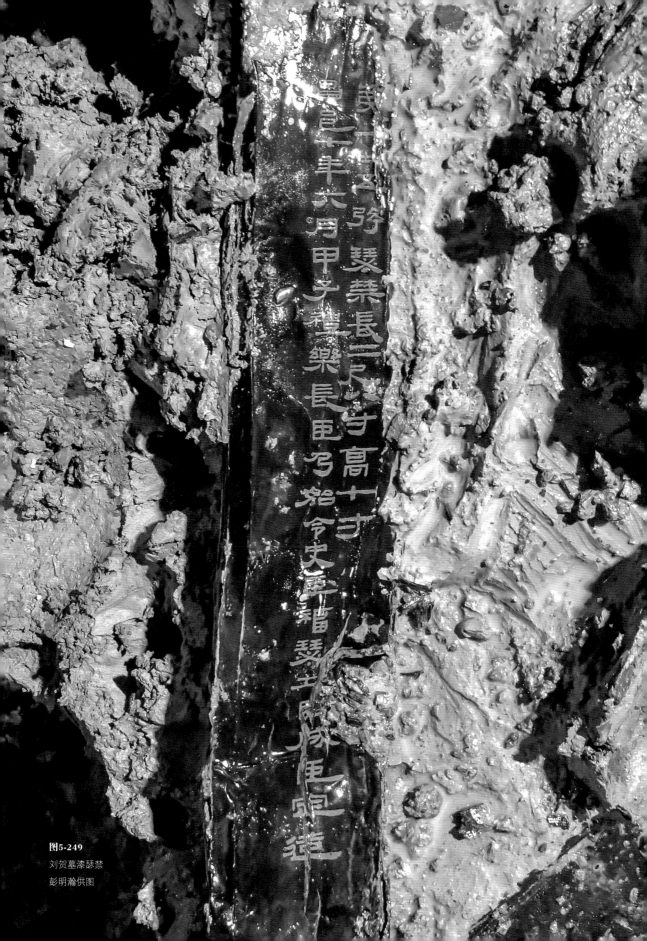

图5-249
刘贺墓漆瑟禁
彭明瀚供图

5 制作时间

从西汉初开始，部分官营漆工场的产品上即标注具体制作时间。考工、供工等中都官工官及蜀、广汉工官生产的漆器，上刻皇帝年号，不过出现时间略晚——汉武帝后期方正式立年号，并为后世所延续。诸侯王及列侯所设漆工场的产品，有的明示自身封号，如阜阳汝阴侯墓漆卮上刻"女阴侯卮，容五升，三年，女阴库年、工延造"铭。海昏侯刘贺墓漆瑟禁一面朱书铭文图5-249，内容相当复杂、完整：

> 第（第）一，卅五弦瑟，禁长二尺八寸，高七寸。昌邑七年六月甲子，礼乐长臣乃始，令史臣福，瑟工臣成、臣定造。

明确标注封号"昌邑"——刘贺曾为昌邑王有10余年之久。

然而，已知诸侯国漆器纪年铭文往往只述纪年，如仪征庙山村赵庄汉墓漆盘内腹侧刻"十五年内官赐器府义工秉造"12字铭图5-250。它们有可能为当朝皇帝纪年，恐怕更多的还是他们自身的王国纪年或侯国纪年，西汉前期诸侯国及列侯漆工场的制品更是如此。汝阴侯墓出土

图5-250
仪征赵庄西汉墓漆盘及铭文
引自《汉广陵国漆器》，23页，图4

224

漆器铭文中有"六年""七年""八年""九年""十一年"等连续纪年，应为某一代汝阴侯的纪年[1]。盱眙大云山2号墓漆盘上刻"……廿五年五月甲……"字样，当制作于江都王刘非二十五年，即汉武帝元光五年（公元前130年）。

诸侯王及列侯墓也有出土皇帝纪年漆器的实例，除蜀、广汉等工官产品外，有些产地及来源尚不明确。例如，永州泉陵侯刘庆墓漆豆形器，器底书铭文"泉陵侯家官，第三。河平二年八月，工张山、彭兄缮"；另一漆耳杯底部漆书"鸿嘉二年"字样。铭文皆以朱漆书写，更可能为使用标志——漆豆形器为泉陵侯府的"家官"于汉成帝河平二年（公元前27年）所接收，并记录了工匠张山、彭兄曾对其维护，并非泉陵侯所属漆工场产品[2]；河平二年及鸿嘉二年（公元前19年）亦非制作时间。

受官营漆工场产品影响，个别汉代民营漆工作坊产品上亦书纪年铭，如山西朔州照什八庄7M68号墓出土漆器残片上书："元延元年十月□□作。"

6 器名

部分汉代漆器铭文中标注器物名称，对考订同类器的准确定名有重要价值。最典型的当属阜阳汝阴侯墓漆唾器，正因其上刻"唾器"字样铭文，今人方知其功用，否则很难辨识得出。还有，满城刘胜墓出土漆樽残片上有"御褚□尊一，卅七年十月，赵献"铭；漆盘残片及漆耳杯则分别刻"御褚饭盘一""御褚龙中杯一"等字样（图5-245，见P221），标示它们当时分别称"尊""盘""杯"；铭文中的"褚"即"纻"[3]，指夹纻胎。

[1]关于两墓墓主，发掘者认为系第二代汝阴侯夏侯灶夫妇，另有第一代汝阴侯夏侯婴夫妇之说，见孙斌来：《汝阴侯漆器的纪年和M1主人》，《文博》1987年第2期；或属第三代汝阴侯夏侯赐夫妇，见许志刚：《阜阳汉简〈诗经〉年代考辨》，《诗经研究丛刊》2015年第1期。
[2]何旭红：《西汉长沙王陵出土漆器研究述评》，载长沙市文物考古研究所编《西汉长沙王陵出土漆器辑录》，岳麓书社，2016。
[3]卢兆荫：《关于满城汉墓漆盘铭文及其他》，《考古》1974年第1期。

7 容量及尺寸

已知汉代标注容量、尺寸一类铭文的漆器，皆中央及各郡县官营漆工场及诸侯王国所属漆工场的产品。这是汉代漆手工业生产规模化、管理制度化达到一定水平的产物，为战国及秦代漆器铭文所不见。

标注容量铭文的漆器，目前在湖南、江苏、安徽、河南、贵州及蒙古、朝鲜等地有一定发现。涉及的容量单位有斗、升、龠及合等[1]。例如，马王堆1号墓共随葬90件耳杯，部分朱漆书容量铭文，其中"四升"酒杯10件，"一升"酒杯20件；食杯容量均一升半，耳背朱书"一升半升"4字。

标注尺寸的汉代漆器铭文，目前在安徽、江西等地有零星发现。汝阴侯墓漆盘直径31.8厘米，上标"径尺三寸"；海昏侯刘贺墓漆瑟禁现长67厘米，铭文记"禁长二尺八寸，高七寸"，它们所用尺皆略显大些——一般认为汉尺约合今天23.1～23.5厘米。

8 吉祥语

企盼美好、吉祥，是人类的共同愿望。就像汉代瓦当塑"长乐""未央"一类铭、铜镜铸"大吉羊（祥）""长宜子孙""内清质以昭明"一类词句一样，从西汉前期开始，漆器上也出现了吉祥语。马王堆汉墓群漆器所书"君幸酒""君幸食""宜酒食"等铭文，既标示用途，又具吉祥意义。部分漆器铭文更直截了当，例如，盱眙大云山12号墓出土的7件耳杯，外腹部刻墓主姓——"淳于"，内底中心朱书"常羊（祥）"2字（图5-232，见P213）；盱眙东阳小云山1号墓随葬的盘、碗、盂、匜等漆器，上朱漆书"寿万岁，宛乐未央，人符（富）贵""巨田万岁"等铭文 图5-251；平

[1]《汉书·律历志》载："合龠为合，十合为升，十升为斗，十斗为斛。"汉代一升约今200毫升。

226

图5-252
虎溪山1号墓漆耳杯铭文
引自《文物》2003年第1期
47页，图二七

图5-253
北冈汉墓"陈捉卿第一"铭漆耳杯
引自《中国漆器全集（3）》
图二二八

壤王盱墓等出土的东汉漆器上，漆书"利王""利程""王大利"等字样。它们皆以铭文形式在漆器上直接抒发器主的美好愿景。

9 广告宣传语

随着漆手工业发展，漆器贸易在汉代商品经济中占有特殊而重要的地位。民营漆工作坊在提升自身产品质量的同时，也十分注重产品的宣传和推广，所制漆器上刻划、烙印作坊名或工匠名，除"物勒工名，以考其诚"的要求外，本身也含有广告意味。西汉后期及东汉时期，漆器上出现了"牢""行三丸"一类宣传产品质量等内容的铭文。

10 数字编号

汉代骰子及式盘一类漆器上书、刻有数字，一些墓葬的椁板上也有标示顺序的数字。此外，一些汉代漆制器具上还书、刻数字及天干地支等内容的铭文，其中一部分属于一套漆器中每件器的编号，更具特别意义。

沅陵虎溪山沅陵侯吴阳墓随葬的耳杯、盘、盆等漆器上刻有数字类铭文，其中耳杯上可见"沅卅九""沅五十三""沅百一十五"等字样图5-252，表明沅陵侯国漆工场一次制作耳杯至少百余件。类似铭文的漆器，还有刻"□□□十九"字样的巢湖北山头1号墓漆盒，以及平壤乐浪汉墓出土的有"第千四百五十四至三千"内容的始建国元年（公元9年）漆盘等。

汉代普通民营漆工作坊的产品，所书、刻的数字不大，应与其生产规模较小有关。西汉后期的天长北冈汉墓出土的"陈捉卿

第一"铭大圆盒，内盛3件椭圆形盒，每件椭圆形盒内又各装8个"陈捔卿第一"铭耳杯图5-253；铭文中的"陈捔卿"应为物主，"第一"当是这套漆器的标记。

11 其他

除前述内容外，汉代漆器铭文中还有一些十分特别的内容，其中最重要的当属海昏侯刘贺墓漆笥、盾铭文，它们罕见地记述了制作每件漆器的用料及价格等方面情况，为研究汉代漆器的价格及消费提供了难得线索。

北京大葆台广阳顷王刘建墓漆床，黑漆地上朱漆书"黄熊椻神"4字，可能与宗教信仰有关。

官营漆工场漆器铭文

1 中都官工官及蜀郡、广汉郡工官漆器铭文

设在首都长安及雒阳的"考工""供工"等中都官工官，以及设在地方由中央管理的蜀、广汉等工官，等级高，管理规范，其漆器产品所刻铭文内容丰富，且至迟于汉成帝年间已形成较为固定的程式。

已知中都官工官及蜀、广汉工官铭漆器，在湖南、江苏、河南、贵州、甘肃及朝鲜、蒙古等地皆有发现，均属西汉后期及东汉制品，以平壤石岩里194号墓出土的昭帝始元二年（公元前85年）蜀郡漆耳杯时代最早。这批始元二年耳杯共4件，其中94号耳杯口长径14.5厘米、高4.6厘米，夹纻胎，杯底上刻隶书铭文图5-254：

> 始元二年，蜀西工，长广成，丞何放，护工卒史胜，守令史母夷，啬夫索喜，佐胜，髹工当，画工文造。

其他耳杯器底刻铭内容与之相近，仅髹工与画工间增加"泂工将

228

图5-254（左图）
石岩里194号墓始元二年漆耳杯铭文
引自《墨美》1956年第3期，图版二

图5-255（中图）
清镇玡珑17号墓元始三年漆耳杯铭文
（摹本）
引自《考古学报》1959年第1期，
100页，图一五.2

图5-256（右图）
宝女墩104号墓元康四年漆盘铭文
引自《文物》1991年第10期，53页，
图三六.1

夫"字样，个别工匠名有异。随时间推移，铭文内容越来越丰富，最完整的包括制作时间、生产机构、用途、器名、规格、工匠名、监造者及管理者名等，颇为翔实。例如，清镇玡珑17号墓元始三年（公元3年）漆耳杯外壁纹样间刻一行铭文[1]图5-255：

> 元始三年，广汉郡工官造乘舆髹汧画木黄耳桮（杯），容一升十六籥（龠）。素工昌、髹工隆、上工孙、铜耳黄涂工惠、画工□、汧工平、清工匸、造工忠造，护工卒史悍、守长音、丞冯、掾林、守令史谭主。

较始元二年蜀郡漆耳杯增加了器名、规格等内容，所列工种也丰富了不少。

与此同时，铭文格式日益规范，仅工名、官名等早晚排列顺序有些变化。邗江宝女墩104号墓元康四年（公元前62年）漆盘外沿刻45字图5-256：

> 元康四年，广汉，护工卒史佐（？）上（？）、工官长意、

[1]贵州省博物馆：《贵州清镇平坝汉墓发掘报告》，《考古学报》1959年第1期。

守丞建、令史舜，沆（漆）泡髹工顺、食邑金釦黄涂工护都、画工隶谊、汧工马年造。

与始元二年耳杯相同，其铭文亦先列官名，后述工名。但同墓出土的河平元年（公元前28年）漆盘则已先列工名，再述官名，其外沿针刻隶书32字图5-257：

河平元年，供工，髹漆画工顺、汧工姨绾，护忠、啬夫昌主、右丞谭、令谭、护工卒史音省。

邗江姚庄102号墓河平二年漆榼亦如此，榼盖内沿刻49字图5-258：

河平二年，广汉郡工官，乘舆，木二升榼，素工商、髹工长、上工阳、铜釦金涂工军、画工疆、造工顺造，护工卒史博、长处、丞霸、掾熹主。

同样先刻工名，再列官名，这一格式遂成定例。具体官吏的排序，考工、供工大都按官阶由低到高，而蜀、广汉两工官正相反。

在使用者、使用方式等方面，考工、供工等中都官工官的产品与蜀、广汉等设在地方的工官产品毕竟存在差异，反映在铭文上也有一定差别。其中，考工等将表示御用的"乘舆"2字置于铭文之首，蜀、广汉两工官将之放在中间；考工等将官员名详细罗列，工匠名多有省略，最多不过标示三四个人而已，而蜀、广汉工官则将各工种的工匠名逐一列示。自西汉末年开始，考工、供工漆器铭文中官吏的名字前均加"臣"字以示恭谨，例如，邗江宝女墩104号墓元延三年（公元前10年）漆盘，上刻隶书50字图5-259：

〔乘〕〔舆〕，髹汧画纻黄釦斗饭槃，元延三年，供工，工疆造，画工政、涂工彭、汧工章，护臣纪、啬夫臣彭、掾臣承主、守右丞臣放、守令臣兴省。

而蜀、广汉工官漆器铭文之官员名字前从不加"臣"字，这当源自

图5-257（左图）
宝女墩104号墓河平元年漆盘
铭文
引自《文物》1991年第10期
53页，图三六.3

图5-258（中图）
姚庄102号墓河平二年漆榼
铭文
引自《考古》2000年第4期
61页，图二〇.1

图5-259（右图）
宝女墩104号墓元延三年漆盘
铭文
引自《文物》1991年第10期
53页，图三六.5

地方工官漆器不直接进奉之故[1]。

王莽建立新朝后，改广汉郡为梓橦郡、蜀郡为成都郡，两地工官名称也因之而变。平壤石岩里等地汉墓出土的始建国五年（公元13年）及天凤元年（公元14年）漆耳杯，即标注"子同（梓橦）郡工官造""成都郡工官造"字样。

西汉末开始，蜀郡工官漆器铭文出现一些特例。日本学者梅原末治曾著录一件出自平壤乐浪汉墓的元始二年（公元2年）漆案，案板背面中央朱漆书铭文两行，仅存上半部分图5-260，作：

元始二年，蜀郡……，
宜子孙，半氏作……[2]

其体例及内容与同时期蜀、广汉两工官铭文的固定格式不同，还有"宜子孙"一类吉语，产品当专供市场。平壤王盱墓出土的两件永平十二年（公元69年）蜀郡西工造漆盘，所书铭文中不仅有吉语"宜子孙"，还出现了"行三丸""牢"等广告语，显示其内部生产管理等有了一定变化。

[1]孙机：《关于汉代漆器的几个问题》，《文物》2004年第12期。
[2]梅原末治：《中国古代漆器的文字》，《墨美》1956年第3期。

2 诸侯国工官漆器铭文

目前所见汉代漆器铭文上署诸侯国名的，有长沙王、江都王、汝阴侯、沅陵侯、泉陵侯，以及轪侯、郡阳侯等。有些可明确为该诸侯王国及侯国所属漆工场的产品；有些尚难辨别，如长沙马王堆墓群出土漆器的"轪侯家"铭等，或许仅为物主标记。

盱眙江都王刘非墓内出土的100余件漆器上有"南工官"铭，例如，4670号耳杯外底刻铭文图5-261：

　　　　绪杯，容一籥（龠），廿七年二月，南工官，监延年、大奴德造；

4672号耳杯外底刻铭文图5-262：

　　　　绪杯，容一籥（龠），廿七年二月，南工官，监延年、大奴元造；

4723号夹纻胎漆盘外底刻铭文：

　　　　廿四年三月，南工官，监臣延年、工臣县诸造。

它们皆为江都王国"南工官"所属漆工场产品，表明西汉前期有的诸侯国设立直属的工官生产漆器等产品——各诸侯国"大者夸（跨）州兼郡，连城数十，宫室百官同制京师"《汉书·诸侯王表》，设置为自己服务的工官是很自然的事情。

仪征庙山村赵庄西汉墓漆器铭文，则反映了广陵国漆器生产情况。其中一件漆盘口径52厘米、底径43厘米、高3.5厘米，木胎，盘沿外侧刻铭文（图5-250，见P223）：

　　　　十五年，内官赐器，府义、工秉造。

同出一耳杯耳背刻"内官"2字。依墓葬时代及漆器造型、装饰和铭文分析，它们当属广陵王的赏赐。汉代宫廷与诸侯王国皆设"内官"，掌衣物、器用等职。《汉书·百官公卿表》：

图5-260
乐浪汉墓元始二年漆案铭文（摹本）
引自《墨美》1956年第3期，插图第一

图5-261
刘非墓4670号漆耳杯铭文（摹本）
李则斌供图

图5-262
刘非墓4672号漆耳杯铭文（摹本）
李则斌供图

"初内官属少府，中属主爵，后属宗正。"内官下辖手工作坊，陕西澄城汉武帝茂陵丛葬坑出土的那件赫赫有名的竹节柄鎏金铜熏炉，即上刻"内官造"铭，标明由内官制造。由此推之，或许广陵国内官也承担着漆器制造之责，并由"府"（私府）具体督造。

西汉前期的阜阳双古堆汝阴侯夫妇墓，随葬的耳杯、卮、盘、盂、笥、唾器等多类漆器上刻铭文，除"汝阴侯"外，还标注器名、容量、制作时间、库吏名及工匠名，制作年代从汝阴侯元年直至十一年。其中两件漆盂刻铭图5-263分别为：

女（汝）阴侯盂，容斗五升，六年，库己、工延造；

女（汝）阴侯盂，容一斗五升，七年，库襄、工延造。

表明它们分别于汝阴侯六年、七年，由库吏己和襄与工匠延制造。此外，部分漆器同时刻、烙印"女阴""夫人舍"等铭文。铭文中的"库"，与仪征庙山村赵庄西汉墓漆盘铭文中的"府"，皆为储物之所，兼具器物制作功能。同墓出土的一件铜灯亦有"女阴库己"铭，看来汝阴库还同时生产铜器。

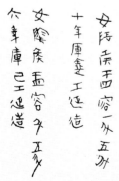

图5-263
汝阴侯墓漆盂铭文（摹本）
引自《文物》1978年第8期，27页，图一六

图5-264
庙坡山汉墓"六年沅陵侯"铭漆耳杯
长沙市博物馆供图

西汉前期的邗江王家庙刘毋智墓漆耳杯，部分底部烙印"郃阳侯家"戳记，它们为髹漆前所施加，表明郃阳侯刘仲（汉高祖刘邦的哥哥）所就封的郃阳侯国曾设立漆工场生产漆器。西汉后期的长沙庙坡山长沙王后墓随葬的一件漆耳杯，上有"六年，沅陵侯相泽之、丞□、少内辟、工贤造"铭图5-264，表明隶属长沙王的沅陵侯国亦设立有自己的漆工场。

江都王刘非墓、汝阴侯墓等出土漆器的铭文中，表示制作时间的纪年，大都应为诸侯王及列侯自身的纪年。

3 郡县工官漆器铭文

战国及秦代，各郡治及部分较大的县治皆设官营漆工场。进入汉代，它们中的相当一部分应该继续运营，只是有的隶属关系发生变化，或归所在的诸侯国；当诸侯国裁撤后，又转归郡县管理。成都等地郡县漆工场在景帝年间或武帝前期还改由中央政府直接出资运营。

西汉前期，各地郡县工官仍多沿袭前代做法，在漆器上烙印戳记。例如，荆州高台、凤凰山、张家山、毛家园等处墓群与枝江九龙坡木椁墓[1]、荥经高山庙3号墓和5号墓出土的部分漆器上，烙印"成""成市""成都市""成市草""成市饱""成市员"一类戳记图5-265；马王堆墓群部分随葬漆器上亦有"成市草""成市饱"等烙印，可明确它们来自成都[2]。这批漆器中，还有的烙印"市府""市府草""市府□□""北市□"及"南乡□□""中乡□"等内容，它们大都为成都及成都所属"南乡""中乡"等市府漆作坊标记。

除成都外，已知汉代郡县漆工场标记的铭文还有"郑""蕃禺""布山""莒""渔阳""东阳""房陵"等。其中，云梦睡虎地汉墓群出土有烙印"郑""郑亭"字样的漆耳杯及魁图5-266、5-267，它

[1]黄凤春：《枝江县发现西汉早期木椁墓》，《江汉考古》1980年第2期。
[2]俞伟超、李家浩：《马王堆一号汉墓出土漆器制地诸问题》，载《先秦两汉考古学论集》，文物出版社，1985。

图5-265
荆州毛家园1号墓鸟头纹漆盘及铭文
郝勤建摄

图5-266
睡虎地35号墓漆耳杯铭文
引自《楚文化与漆器研究》
455页，图七八

图5-267
睡虎地34号墓漆凤形魁铭文
引自《考古》1981年第1期
34页，图一〇.8

们应产自河南郡新郑县。"蕃禺"烙印见于广州西村石头岗南越国贵族墓漆奁图5-268，"蕃禺"即"番禺"，为南越国都城所在。贵港罗泊湾1号墓耳杯、盘等漆器，上印、刻、书"布山"等内容铭文图5-269，部分为桂林郡治布山当地官营漆工场产品。临沂银雀山、金雀山汉墓随葬的漆器，有的印、刻及漆书"莒""莒市"等铭文，出自城阳国治莒当地的漆工场。房县松嘴57号墓耳杯，上墨书"房陵"2字图5-270，当为汉中郡房陵县漆工场所制。

仪征团山4座西汉前期墓出土的14件漆耳杯，底部烙印"东阳"铭。此"东阳"并非远在今河北南部的汉清河郡的东阳侯国，而是汉广陵郡东阳县，秦汉东阳县城就在距团山不远的盱眙东阳。长期以来，在东阳城址周边汉墓群中清理发现数量可观的漆器遗存，表明汉代这里应设有官营漆工场，拥有一定规模的漆器制造业。

图5-268
广州西村石头岗汉墓"蕃禺"铭漆奁
南越王博物院供图

图5-269

罗泊湾1号墓漆器铭文

1.布山；2.市府草

广西壮族自治区博物馆藏，王梦祥摄

图5-270

松嘴57号墓耳杯铭文

引自《考古学报》1998年第2期

246页，图一七.3

长沙庙坡山汉墓墓主为西汉后期某位刘氏长沙王王后，随葬的漆器上铭文内容丰富，其中不少涉及物勒工名方面图5-271、5-272、5-273、5-274，例如：

七年，门浅长平、丞都、库瘊（？）、工勇造；

七年，义陵长朱、丞齿、库官心、工愈造；

九年，醴阳长尊、丞徐、库术、工则造；

十一年，辰阳长尊、丞老、库燕、工赢造，第五十一；

……

从中可以看出，当时长沙王国境内漆器生产机构众多，分布广泛，有门浅、醴阳、辰阳、零阳、充、临沅、西阳、义陵、无阳、沅陵（因无后，沅陵侯国于景帝后元三年即公元前141年"国除"，复置为县）等，几乎涵盖所有辖县。这些县级官府设立的漆工场，经年制造漆器——已知辰阳所制漆器12件，分别制作于某一代长沙王的四年、七年、十年和十一年。

此外，云梦睡虎地汉墓群及邻近的大坟头1号墓发现多件烙印"咸亭"铭漆器，它们应为战国晚期及秦代咸阳市亭所辖漆工作坊产品——汉王朝建立后已改秦都咸阳为渭城。西汉初年的广州黄花岗3号墓随葬的多件漆盘及一件漆盒，上朱漆篆书"高乐"2字[1]，字体大，且非当时常见的烙印及刻划铭，更可能为使用者标记；如系产地标志，它们当产自勃海郡高乐县。

[1]广州市文物管理委员会：《广州黄花冈003号西汉木椁墓发掘简报》，《考古通讯》1958年第4期。

图5-271
庙坡山汉墓133号漆盘铭文
长沙市文物考古研究所供图

图5-272
庙坡山汉墓42号漆耳杯铭文
长沙市文物考古研究所供图

图5-273
庙坡山汉墓4号漆耳杯铭文
引自《西汉长沙王陵出土漆器图录》，80页

图5-274
庙坡山汉墓126号漆耳杯铭文
长沙市文物考古研究所供图

漆器铭文所见汉代官营漆工场内部分工与工序

蜀、广汉两工官漆器铭文记述完整，向我们透露了不少有关当时官营漆工场内部分工、工序乃至相关制作工艺和流程等方面信息。以永州鹞子岭2号墓元延三年（公元前10年）漆耳杯为例，其铭文总计71字图5-275：

> 元延三年，广汉郡工官造乘舆髹汧画木铜耳黄涂棓（杯），容一升十六龠，素工戎、髹工真、上工护、铜耳黄涂工诩、画工尊、汧工威、清工顺、造工贺造，护工卒史隆、长骏、丞尚、掾商、守令史武主。

图5-275
鹞子岭2号墓元延三年漆耳杯
引自《考古》2001年第4期
56页，图一八，1

铭文中所涉工种有素工、髹工、上工、铜耳黄涂工、画工、汧工、清工、造工等，除战国晚期及秦代即已出现的素、髹、上、造等工种外，黄涂工、汧工、清工、画工等皆独立成为专门工种，表明汉代官营漆工场内部分工更加细致，也从一个侧面展示了汉代漆手工业的发展成就。

关于这些新增工种的具体工作及职责，目前学术界对其中部分已基本达成共识，有的仍分歧较大。现分述如下：

1 黄涂工

黄涂工有"铜耳黄涂工""铜釦金涂工"等不同称谓，或简作"涂工"，均认为是为漆器所镶铜釦及耳杯所嵌铜耳鎏金的工匠。

2 画工

画工均认为是在漆器表面描饰纹样的工匠。

3 汅工

汅工，为最具争议的工种类铭文。自20世纪20年代此类漆器刻铭面世后，各方学者就其释读一直争论不休，莫衷一是。据聂菲统计，关于"汅"字隶定有"彤""彫""雕""羽""洀""汅""浣""汩"等近20种之多；关于"汅"及"汅工"的含义，则有"髹朱漆""干燥漆膜""雕工""打磨抛光"及"罩漆工""铭文工"等多种解释[1]。

通过对已知此类刻铭漆器的比较研究，并结合同时期遣策及同类铜器铭文的分析，似乎"髹朱漆"说，即释之为"汅"或"丹"，可能更贴近历史真实，孙机、洪石、陆锡兴等学者对此辨之甚详[2]。需附加说明的是，海昏侯刘贺墓漆盾及"十一年造"漆笥分别有"髹丹画"和"髹丹"字样，它们亦见于蜀、广汉等工官漆器，但刘贺墓漆器上直接书"丹"字，而非带"氵"的"汅"，明示二字同义。另外，2010年安徽寿县发现一件东汉元和二年（公元85年）蜀郡西工造鎏金银铜粉铫，出土时内壁尚存红漆痕迹，底部圈足内刻铭文：

> 元和二年，蜀郡西工造乘舆黄白涂丹中铜五升粉铫。铸造工陵、涂工歆、文工顺、汅工来、造工世、护工掾敦、长廷、丞盱、掾嗣、令史况主。

铭文中既有"丹"又有"汅"，两相比较，足证将其释作"汅"当无问题[3]。

其实，朱德熙、裘锡圭两先生早在1980年就曾指出："'汅'字不见于字书。从这个字从'丹'并且经常与'髹'连文（包括与'髹'对举的情况，如春律）来看，它显然是指丹漆的一个字。'丹'本义是丹砂。大概古人为了区别丹砂的丹与丹漆的丹，便在指称后者的'丹'字上增加了'水'旁，或是假借一个现成的'汅'字来指称后者……汉以后人喜欢以'漆'代'桼'，这跟秦汉人以'汅'指称丹漆，可能出于

[1]聂菲：《"汅"字铭文研究述略——马王堆汉墓漆器研究综述之一》，载陈建明主编《湖南省博物馆馆刊（第四辑）》，岳麓书社，2007。

[2]孙机：《关于汉代漆器的几个问题》，《文物》2004年第12期；洪石：《战国秦汉漆器研究》，文物出版社，2006，第181—185页；陆锡兴：《"汅"与有关的秦汉漆器工艺问题》，载陈建明主编《湖南省博物馆馆刊（第四辑）》，岳麓书社，2007。

[3]许建强：《东汉元和二年"蜀郡西工造"鎏金银铜舟》，《文物》2014年第1期；任攀：《〈东汉元和二年"蜀郡西工造"鎏金银铜舟〉补正——兼说"汅"字》，载复旦大学出土文献与古文字研究中心编《出土文献与古文字研究（第6辑）》，上海古籍出版社，2015；陆锡兴：《粉铫考》，载陈建明主编《湖南省博物馆馆刊（第十一辑）》，岳麓书社，2015。

同样的心理。"[1]

从中都官工官的考工、供工漆器上记述工匠名颇简略但往往标注"汧工"看，汧工在当时官营漆工场中颇显重要。陆锡兴认为，汧工应负责丹的加工、调和与涂饰三大块任务，具有很强的专业性[2]。此意见颇为中肯。

4 清工

清工，或认为是检验清理工[3]，将制成的漆器修整、洗净，并负有产品检验之责；或认为是刮灰漆后再上表层漆之工[4]；或认为是清理黄涂多余部分的工序[5]；至今尚无定论。

此外，云梦睡虎地墓群等出土的战国晚期及秦代漆器上屡见的"包"（即麴工），西汉前期尚存[6]，但西汉后期已不见踪影，此时或已并入其他工种，或细分为多个工种。战国晚期及秦代已有的素、髹、上、造四工种，汉代除后加"工"字外，有的写法也有所变化，它们或许在汉代分工更细、更专一，但工作方向与前代应相差不大。

已知蜀、广汉两工官漆器铭文中，工匠名的排列顺序基本固定，完整的皆依素工（如有）、髹工、上工、铜耳（釦）黄涂工、画工、汧工、清工、造工顺序，极少例外。因此，这样的工种排列方式，很可能按制作工序先后而定。各方学者结合明清以来中国传统漆工艺，对汉代漆器的制作工艺流程进行分析、推测乃至复原研究。有关工种内涵的争议，亦主要源于此。

不过，孙机先生指出，这"或未必然。因为在同一件漆器上，官员衔名的排列乃依职位的高低为序。同样，在漆器作坊中，工匠的级别也不会全然划一，不仅不同工种间的待遇应有差别，还可能存在着个人

[1]朱德熙、裘锡圭：《马王堆一号汉墓遣策考释补正》，载中华书局编辑部编《文史（第十辑）》，中华书局，1980。

[2]陆锡兴：《"汧"与有关的秦汉漆器工艺问题》，载陈建明主编《湖南省博物馆馆刊（第四辑）》，岳麓书社，2007。

[3]沈福文编著《中国漆艺美术史》，人民美术出版社，1992，第60页。

[4]孙机：《关于汉代漆器的几个问题》，《文物》2004年第12期。

[5]洪石：《战国秦汉漆器研究》，文物出版社，2006，第186页。

[6]荆州凤凰山、长沙马王堆及荥经高山庙等地汉墓漆器铭文中有"成市饱""市府饱"等字样，"饱"即"包（麴）"。

资历的因素。如果把列名的顺序和施工的顺序固着在一起，解释起来有时会遇到困难"[1]。确实，云梦睡虎地秦简中即有所谓"新工"和"故工"之说，两者工作定额差别明显；西安西汉未央宫遗址出土的几万片骨签中[2]，亦有"工"与"冗工"（似为达不到技术要求的零杂工）之别[3]。准确把握汉代官营漆工场内各工种及其工艺流程，还需更多新资料。

六·汉代漆器生产与流通

现有考古成果显示，汉代漆器的出土地点不仅遍及全国绝大多数省、市、自治区，甚至远及海外，而且出土数量及在随葬品中的比例皆较战国及秦代大幅提升。《盐铁论·国疾》有"常民文杯画案"之语，称汉代普通百姓日常也使用髹饰精致的漆器，这与战国时期已有重大分别。作为大宗日用消费品，有汉一代的漆器生产格外兴盛。

湖北云梦、荆州及四川成都、安徽无为等多地西汉初年墓出土漆器状况表明，因材料易得、社会需求量大，汉初漆器生产便迅速恢复，并与冶铁、制陶等成为最早快速发展起来的几个手工业部门之一。武帝时期，社会长期稳定，经济繁荣，消费观念发生急剧变化，全社会对漆器的需求更加旺盛。汉帝国境内各地各民族间政治、经济、文化交流密切，统一的市场已具雏形，加之水陆交通改善，漆器制品及生漆等材料得以在更广阔的地域流布。这些都极大地推动了汉代漆手工业的发展。

[1]孙机：《关于汉代漆器的几个问题》，《文物》2004年第12期。
[2]中国社会科学院考古研究所编著《汉长安城未央宫》，中国大百科全书出版社，1996。
[3]吴荣曾：《西汉骨签中所见的工官》，《考古》2000年第9期。

汉代漆器生产机构可分为官营和民营两大部分，它们在生产规模、运营管理特别是在产品投放方面皆存在较大差异。考工、供工及蜀、广汉等工官，以及部分诸侯国直属的漆工场，生产规模大，管理规范严格，技术水平卓越，但生产成本高，产品以满足自身需求为主，还被当作珍稀之物对外赏赐，投放市场的产品不多，且拥有独特定价体系，对汉代日常漆器消费影响有限。遍布各地的民营漆工作坊，以家庭手工业生产为主，普遍规模不大，但数量多，生产及交易活跃，它们与部分郡县漆工场的产品，是汉代日常漆器消费的主体。人们依自身财力状况，选择不同档次的漆器消费。

漆园及生漆的生产与管理

汉代，人工种植漆树的面积进一步扩大。官办及民营漆园散布各地，生漆产量不菲。《盐铁论·本议》称赞各地特产时有"陇、蜀之丹漆旄羽，……兖、豫之漆丝絺纻"之语；《太平御览》引三国魏何晏《九州论》称"共、汲好漆"，同书引《续述征记》载："古之漆园在中牟，今犹生漆树也。"再有，《太平御览·杂物部一》引南朝萧广济《孝子传》：

> 申屠勋，字君游。少失父，与母居，家贫，佣力供养。作寿器，用漆五六斛，十年乃成。

孝子申屠勋做佣工竟能积攒下约合今天100多升漆！

汉代专设"漆园司马"一职管理官办漆园。清代《金石索》卷五曾著录有"常山漆园司马""漆园司马"两枚汉印，其中的"常山漆园"位于今天湖南境内，地理位置僻远[1]，表明汉代官营漆园分布之广一如前代。这些漆园为当地及周边官营漆工场直接供给生漆原料。以蜀郡、广汉郡等工官与诸侯国及各郡县所属漆工场的生产规模论，它们在当时

[1]林剑鸣：《我国古代劳动人民对生漆的发现和利用》，《西北大学学报（自然科学版）》1978年第1期。

生漆生产中应仍居重要地位，只是文献付之阙如罢了。

《西京杂记》曾记长安上林苑有"蜀漆树十株"，它们只是景观植物，不具备生漆生产功能。西周以来宫廷所属漆园，这时是否还存在，现已无法确定。不过，考工、供工等中都官工官漆工场经年持续生产漆器，除日用器具外，还包括"东园秘器"、兵器等耗漆量惊人的大宗产品，其存在的可能性仍然很大。

与前代相比，汉代生漆生产的突出变化与成就主要体现在民间漆园数量增长与规模扩大两方面。《史记·货殖列传》：

> 陈、夏千亩漆，齐、鲁千亩桑麻，渭川千亩竹……此其人皆与千户侯等。

《后汉书·樊宏阴识列传第二十二》：

> （樊宏之父樊重）尝欲作器物，先种梓漆，时人嗤之，然积以岁月，皆得其用，向之笑者咸求假焉。赀至巨万。

《汉书·货殖传第六十一》：

> 通邑大都酤一岁千酿，……木器漆者千枚，铜器千钧，……漆千大斗，……亦比千乘之家，此其大率也。

从上述记载可知，至少中原地区的豪强地主以漆树为重要经济作物，并通过经营漆园获得了可观收益。

荆州张家山西汉墓竹简有关于"饮漆"的记录，内容与云梦睡虎地秦简、里耶秦简等近似，估计汉代生漆的割取、加工及运输管理等与秦代大体相同。

官营漆工场的生产与管理

按举办者及管理者区分，汉代官营漆器生产机构可大体分为三类，其中等级最高的当属中央工官漆工场，即考工、供工等中都官工官，以

及中央出资并管理的蜀、广汉工官等所辖漆工场，其次为江都王国"南工官"、昌邑王国"私府"这样的诸侯国所属漆工场，第三类为各郡县官办漆工场。这些管理层级不一的漆工场，以保障宫廷及各级政府供给为主要目标，在汉代漆手工业生产中占据突出地位。

1 中央工官漆工场的生产与管理

汉承秦制。汉王朝一俟建立，便在首都长安设立中都官工官，生产铜、铁、金银、漆及丝绸等各类用品，开展以服务宫廷及中央政府为主要目的的官营手工业生产活动。据《汉书·地理志》载，汉王朝很快又在河内郡怀县、泰山郡及其所属奉高县、河南郡、济南郡东平陵、颍川郡阳翟、广汉郡及所属雒县、南阳郡宛县、蜀郡成都等郡县设立工官。与此同时，还在各郡县设铁官、盐官等，从而建立起一个从中央到地方专门为官府及宫廷所需制作各类器物、军械、衣服，以及从事煮盐、采矿、冶铁、铸造、铸币等多种生产活动的手工业网，构成官营手工业的庞大体系[1]。

漆器生产在汉代官营手工业中地位相当显要。据出土漆器及其铭文可知，中都官工官中漆器生产主要由考工及供工负责。另，平壤贞柏里17号墓出土的永光元年（公元前43年）考工造漆耳杯[2]，旧释"考工"为"右工"，被认为属于少府的右工制品。设在地方郡县的工官中，今成都的蜀郡工官与今四川梓潼的广汉工官主做漆器，且以釦器为特色[3]，产品大量输往宫廷。

蜀、广汉两工官之外，其他设在地方的中央工官的漆器产品，目前尚无一例能够确认，给人这些工官不制漆器之感。河内、颍川、南阳诸郡漆园密布，为汉代生漆重要产区，当地工官比蜀、广汉两地工官规模还大[4]，不下设漆工场制作当时社会需求旺盛、经济效益可观的漆器，

[1]高敏：《秦汉时期的官私手工业》，《南都学坛（社会科学版）》1991年第2期。

[2]耳杯外腹近底处针刻铭文一行，梅原末治释作："永光元年，右工赐□涂□、啬夫熹主，右丞裁（？）、令曷省。"裘锡圭认为铭文中的两处"右"字写法不同，释铭文为："永光元年，考工工赐绪，护□，啬夫熹主，右丞□，令□省。"见裘锡圭：《啬夫初探》，载《裘锡圭学术文集·古代历史思想·民俗卷》，复旦大学出版社，2015，第99页。

[3]《汉书·王贡两龚鲍传第四十二·贡禹》："蜀、广汉主金银器，岁各用五百万。"注引如淳曰："《地理志》河内怀、蜀郡成都、广汉皆有工官。工官，主作漆器物者也。"

[4]《续汉书·百官志》本注："其郡有盐官、铁官、工官、都水官者，随事广狭置令、长及丞。"可知工官大者设令，小者设长。河南等三工官设"令"管理，而蜀、广汉二官仅设"长"。另见刘庆柱：《汉代骨签与汉代工官研究》，载陕西历史博物馆馆刊编辑部编《陕西历史博物馆馆刊（第四辑）》，西北大学出版社，1997，第6—7页。

实在是说不通。或许这里的漆器生产由郡县负责，当地中央工官不参与漆器生产；更大可能是它们下设漆工场，但因产品不进贡宫廷，故未像蜀、广汉两工官那样刻铭——不仅仅是漆器，迄今发现的这类工官制作的铜器、铁器等刻铭也相当简略。

发展过程

中都官工官中的考工、供工等，当设立于汉王朝建立之初。蜀、广汉两工官的设立，约在景帝年间或武帝初年，当缘自这里官营漆手工业基础雄厚、技术水平高、产品拥有良好声誉，而被加以整合后交由中央出资直接运营。两地与首都长安及雒阳相隔遥远，所在地的郡县政府对工官的管理也应有一定话语权。

汉武帝元封元年（公元前110年）以后，包括蜀、广汉在内的工官管理权被完全收归中央，由大司农执掌。《汉书·食货志》："元封元年，……置平准于京师，都受天下委输。召工官治车诸器，皆仰给大农。大农诸官尽笼天下之货物，贵则卖之，贱则买之。"这一变化提高了中央政府的财政收入，也促使地方工官漆工场管理体系日益完备。现已发现的蜀、广汉两工官的漆器铭文亦说明了这一点。

官营企业优势突出，但机构膨胀、效率低下、成本控制难、效益不高等弊端很难避免，且仅靠自身难以克服，以致东汉章帝恢复盐铁官营制度后仅仅数年便悔之不迭[1]。蜀、广汉两工官连续生产200余年，也当问题多多，终致元兴元年（公元105年）邓太后敕令"蜀汉釦器、九带佩刀，并不复调"（《后汉书·皇后纪第十上》）。长期服务宫廷及中央政府的蜀、广汉两工官漆工场，受到巨大冲击，从此性质也有了根本转变，长期以来一直标注的格式统一、内容规范的漆器铭文一下子消失了。不过，这里的漆器生产并未停顿，出土漆器实物显示，蜀郡漆器转而面向市场，一如汉初，产品行销多地，三国时安徽马鞍山、湖北鄂

[1]《后汉书》卷四载："先帝（章帝）即位，务休力役，然犹深思远虑，安不忘危，探观旧典，复收盐铁，欲以防备不虞，宁安边境。而吏多不良，动失其便，以违上意。先帝恨之，故遗戒郡国罢盐铁之禁，纵民煮铸，入税县官如故事。"

城等地吴墓仍随葬有"蜀郡作牢"一类铭文的漆器。

生产管理体系完备

西汉前期官营漆手工业基本沿袭秦代做法,目前发现的漆器铭文不少仍属战国中晚期以来"三级监造"款式,表明当时官办漆工场的漆器生产主要由监造者、主办者、制造者三部分完成。随着漆器生产规模扩大,中央工官的生产管理体系日益完备,且更规范、更严格。

考工、供工等中都官工官,由少府管辖,设"令"管理。在具体漆器生产活动中,除令外,还有右丞、掾、令史、啬夫、佐、护等各级官吏予以监管和督造,并在漆器铭文中以官秩从低至高排列——有的漆器有所缺省。例如,永州鹞子岭2号墓绥和元年(公元前8年)漆樽(图5-154,见P152),盖上刻50字铭:

> 乘舆髹汅画纻黄涂辟耳三升樽盖。绥和元年,考工,工宗缮、汅工丰,护臣隆、佐臣诩、守啬夫臣谈、掾臣章主、守右丞臣□、令臣□□。

邗江宝女墩104号墓元延三年(公元前10年)供工造漆盘铭文,与之格式基本相同(图5-259,见P230),可推知绥和元年漆樽铭最后一字为"省"。其中,"令"与其副手左右二丞(目前仅见"右丞")为监造者,承担"省"的职责。掾、啬夫等为主造者,他们系"令"和"丞"的属吏,承担办事及掌管文书等具体事务,其中"啬夫"为作府——工官下面手工业作坊——的主管,"佐"为其副职,他们专管生产和技术[1]。"护"则为地位更低的吏。

蜀、广汉工官的漆器产品刻铭,亦详细罗列各级官吏名,依官秩从高到低逐一列出,包括长、丞、掾、令史、啬夫、佐及护工卒史等,可知其管理与中都官工官大体相似。其中,护工卒史承担"省"的职责,亦有"护工""护工掾"等称谓,实为"监工卒史",他们由上级

[1]吴荣曾:《西汉骨签中所见的工官》,《考古》2000年第9期。

或其他机构派来，担当对整个工官的监察任务[1]，虽级别不高，但地位显要——平壤石岩里始元二年（公元前85年）漆耳杯铭文中，"护工卒史"尚位列蜀郡西工"长""丞"之后，而在宝女墩104号墓元康四年（公元前62年）广汉工官造漆盘铭文中，他已位列"工官长"之前，反映出中央政府对蜀、广汉等工官的日常监管进一步强化。已知漆器铭文显示，约新莽时，蜀、广汉两工官亦设专职"省"的官吏。此外，两工官仅设"长"，内部并未设左右丞——目前所见漆器铭文中皆仅单一"丞"字，表明它们的规模不如考工、供工。

另，中都官工官中也曾设护工卒史。例如，邗江宝女墩104号墓河平元年（公元前28年）漆盘刻铭为：

> 河平元年，供工，髤漆画工顺、汨工姨绾，护忠、啬夫昌主，右丞谭、令谭、护工卒史音省。

铭文中除令、右丞外，再加护工卒史参与"省"，但此类显示护工卒史内容的铭文较为稀见。另外，该铭文中"护"与"护工卒史"并见，两者地位悬殊。

内部分工明确

漆器铭文显示，蜀、广汉两工官漆工场内部至少设置素工、髤工等8个工种，分工细致且明确，虽然其排列顺序并不一定完全代表漆器制作流程，但也可看出漆器生产及检验各环节衔接紧密，内部工艺流程颇为完善。

规模化生产

目前个别汉代漆器铭文透露了有关当时中央工官漆器生产数量的信息。例如，平壤乐浪汉墓始建国元年（公元9年）夹纻胎漆盘，底部竖刻一行铭文图5-276：

> 常乐，大官，始建国元年正月，受，第千四百五十四，至

[1]吴荣曾：《西汉骨签中所见的工官》，《考古》2000年第9期。

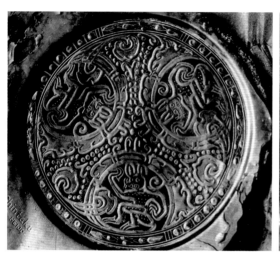

图5-276
乐浪古坟始建国元年漆盘铭文
引自《汉代纪年铭漆器图说》
图版35

三千。

可知该盘属新莽常乐室之物，由少府所属"掌御饮食"的大官（太官）领取。这批御用漆盘共3000件，该盘为其中第1454号。类似的还有居摄三年蜀郡西工造漆盘，属第2173号[1]。它们皆中央工官产品，当年这些工官漆工场生产规模之大可以想见。

此外，对平壤乐浪汉墓及贵州清镇等出土的10件西汉元始三年（公元3年）、四年这两年蜀郡西工铭漆器进行统计，可知蜀郡西工内部除清工和造工相对固定、人员较少外，其他工种皆人员众多，其中髹工有赣、给、建、吕、石、恭、顺、立、宗、便等10人，无一相同；画工亦有谭、丰、典、钦、张、岸、定、孟等8人，由此可知蜀郡工官漆工场工人规模不小，漆器年产量自然相当可观。

产品规范稳定，质量精良

通过现有漆器实物的观察可知，考工、供工及蜀、广汉两工官的产品大都质量上乘——器形规整，胎骨坚实牢固；髹漆较厚，漆色纯正；描饰精细，构图谨严。现存实物以耳杯和盘最为常见，它们的器形、尺

[1] 梅木杜人、町田章：《汉代纪年铭漆器聚成》，载《乐浪汉墓（第一册）》，乐浪汉墓刊行会，日本奈良，1974。

寸、装饰手法及纹饰等长年保持一贯性，往往仅铭文中的纪年及工匠名、官吏名有所改易。其中，西汉末年至东汉前期的漆耳杯，虽产地各异，但往往装饰对鸟纹，多"一升十六籥（龠）桮（杯）"规格，尺寸相仿，工艺风格几无二致；仅个别耳杯装饰龙纹，容量为"二升"或"二升二合"。漆盘多装饰三兽纹，大都"容一斗"，各工官及同一工官不同年份的产品差异皆很小。可见当时此类中央工官漆工场内应有一套标准化设计[1]。

这是战国秦以来标准化生产的进一步强化，可有效促进各工种间协同，提高生产效率。然而，其产品规范统一有余，变化不足，图案形式较为单一，色彩略显单调，远不如民营漆工作坊产品丰富、活泼。

2 诸侯国漆工场的生产与管理

西汉特别是西汉前期，诸侯王国及侯国大都设立直属的漆工场，生产自己所需各类漆器。有的专设工官，如江都王国即下辖"南工官"；有的交由府库、内官、私府等安排生产，如汝阴侯国的"汝阴库"、昌邑王国的"私府"等。随景帝削藩政策及武帝"推恩令"的施行，西汉后期诸侯国的实力明显弱化，王国专设工官进行漆器生产的情况也基本消失，漆器制造权逐渐转给中央工官或郡县工官[2]。长沙庙坡山长沙王后墓出土漆器，相当一部分来自诸侯王国所属各县漆工场，即说明了这一点。不过，广陵国"内官"及"沅陵侯相"等漆器铭文[3]，反映出当时一些诸侯国仍保留专为自己服务的漆工场，只是规模大不如前。

诸侯国漆工场沿袭战国晚期秦以来的运营管理模式，由监造者、主办者、制造者等共同完成漆器生产任务，在内部设置及管理等方面，当借鉴、模仿中央工官。江都王刘非墓出土的"南工官"铭漆器，还标注器名、容量、制作时间、监造者名及工匠名等内容。海昏侯刘贺墓

[1]刘艳：《由"乘舆"铭漆器看汉代的官府制作》，《装饰》2012年第8期。
[2]钱彦惠：《铭文所见西汉诸侯王器物的生产机构——兼论西汉工官的设置与管理》，《东南文化》2016年第3期。
[3]前者见于仪征庙山村赵庄西汉墓漆盘，后者见于长沙庙坡山长沙王后墓耳杯。

笥、盾，不仅标注器名、制作单位、制作时间，还特别书写用漆量、所用材料及价格、具体尺寸等内容，内部管理亦相当严格、规范。

依等级、财力等不同，当时各诸侯国漆器生产的规模、工艺差异较大。西汉前期的列侯中，汝阴侯国专设漆工场生产漆器供自身享用，而轪侯家的漆器则大都订购自成都，当无此类设置——首任汝阴侯夏侯婴为建国功臣，并长期任太仆等要职，食邑6900户；首任轪侯利仓为长沙国相，惠帝二年（公元前193年）始封，食邑700户，两者差异明显。阜阳汝阴侯及夫人墓出土漆器铭文显示，汝阴侯国漆工场自汝阴侯元年开始至少11年连续生产；56件耳杯分别制作于汝阴侯六年、七年、八年、九年和十一年，但造型、装饰、大小及刻铭基本一致；两墓随葬的漆笥、漆盂等亦如此，表明其漆工场管理相当规范。

郃阳侯国的情况略显特殊。郃阳侯刘仲，为汉高祖刘邦的哥哥、吴王刘濞之父，原封代王，匈奴攻代时他弃国逃亡，因而被降为郃阳侯。刘仲的情况与海昏侯刘贺有些相似，虽仅为侯，财富却比肩诸侯王。郃阳侯国设专门的漆工场生产漆器，产品目前在邗江王家庙刘毋智墓有所发现。该墓早年被盗，残存的9件素髹耳杯的杯底刻"千二""吴家"字样，并烙"郃阳侯家"戳印图5-277。依"千二"刻铭，当年郃阳侯府一次订制漆耳杯竟在千件以上，漆工场的规模自然不会小。不过，"千二"两字书写风格及位置有些特殊，尚难确定为成批漆器的编号。

随着社会经济逐渐恢复，诸侯王国所属漆工场的规模日益扩大。江都王刘非墓出土的"南工官"铭漆器，除4件夹纻

图5-277
刘毋智墓"郃阳侯家"铭漆耳杯
引自《广陵遗珍》，90页

图5-278
刘非墓南工官铭漆耳杯及铭文
李则斌供图

胎漆盘外，还有90件漆耳杯。这些耳杯制式相同，皆夹纻胎，口长6厘米、通高1.8厘米，内髹朱漆，外髹深褐色漆，耳面绘勾连云纹，外底刻2行20字铭图5-278。它们集中制作于刘非去世的当年二月，皆属明器，尺寸不大，但数量多，且各工序无一缺省，考虑到漆器制作费工费时（这时天气寒冷干燥，并不适合漆器制作），南工官漆工场的工匠人数应不会少。铭文显示，坐落在今山东巨野的昌邑国漆工场，于昌邑王刘贺九年（公元前79年）一批就分别生产了30件漆笥和20件漆盾，十一年又制作了20件漆笥，规模亦相当可观。

3 郡县官营漆工场

早在战国晚期及秦代，许多地方政府就设立有大大小小规模不等的官营漆工场，即所谓"市工""县工"。虽然政权更替，这些漆工场绝大多数被保留下来，为新王朝服务。它们主要依靠当地资源组织生产，除少部分历史悠久、基础雄厚的郡县外，生产规模、工艺水平等较中央工官和诸侯国漆工场要普遍逊色。

目前发现的此类漆工场产品皆属西汉时期，所标记的铭文有"郑""成""蕃禺""布山""莒""渔阳""东阳""房陵"等，以及长沙国所属门浅、醴阳、辰阳、零阳诸县，涉及当时蜀、河南、广陵、汉中、桂林诸郡和城阳、长沙及南越等诸侯王国，即今四川、河南、江苏、湖北、湖南、山东、北京、广东、广西等地，分布地域十分广泛。它们的产品除满足自身需要外，还要供给上级机构——长沙庙坡山长沙王后墓出土漆器中，相当一部分为长沙王国所属各县漆工场的产品，它们经由各"库""仓"，最终流入长沙王府。

不过，从"成市""郑"及"东阳"等铭文漆器大范围出土情况看，这些郡县官办漆工场也面向市场，重视市场，产品销售以各级官吏

及富裕地主和商人为定位。从马王堆3号墓和1号墓出土漆制礼器情况分析，这些郡县工官很可能承接社会上的订单，按客户需求组织生产。马王堆3号墓随葬漆鼎6件、漆钫3件、漆锺2件，1号墓随葬漆鼎7件、漆钫4件、漆锺2件，它们皆来自成都地区官营漆工场——这种随葬漆制礼器的做法显系楚文化葬俗孑遗，而此时成都地区受秦文化影响早已弃用此俗，最多以髹漆的陶鼎、壶随葬。它们显然是按照千里之外长沙国轪侯府的需求而特别制作的，正因难得，马王堆3号墓木牍（简104）上特别标注"蜀鼎六"字样。

西汉前期，成都、新郑等郡县漆工场的产品上仍简单烙印、刻划地名及市府一类戳记，一如战国晚期及秦代做法，内部管理也当沿袭既往。西汉后期，长沙王国所属门浅等县所产漆器上标注监造者"长"与"丞"、主办者"库"，制造者"工"[1]，虽然铭文内容变得复杂，但所显示的运营管理模式并未有多大改变。由于规模有限，它们的内部管理相对简单。

图5-279
荆州凤凰山8号墓29号漆耳杯
铭文（摹本）
引自《文物》1974年第6期
61页，图四六

民营漆工作坊的生产与管理

汉代民营漆工作坊较前代数量更多，分布更广，在社会经济中也更为活跃，但普遍规模不大，以家庭手工业生产为主。东汉时，这一状况有所改变，在庄园经济壮大的过程中，民间漆器生产有了浓重的"权贵"色彩，地位日益提升。

湖北、江苏、安徽等地出土的烙印及刻划"宧里大女子鹜""千金里""廖""黄氏"一类铭文的漆器图5-279、5-280，显示西汉前期民营漆工作坊即已相当活跃。西汉后期，民营漆手工业获得快速发展，以扬州一带最具典型性。目前在扬州及周边地区发现的西汉后期漆器，琳琅满目，种类繁多，富有特色。而且，在以刻铭形式表现诸如"工

[1]罗小华：《长沙汉墓"物勒
工名"类漆器铭文补议》，载
中国文化遗产研究院编《出土
文献研究（第13辑）》，中西
书局，2014。

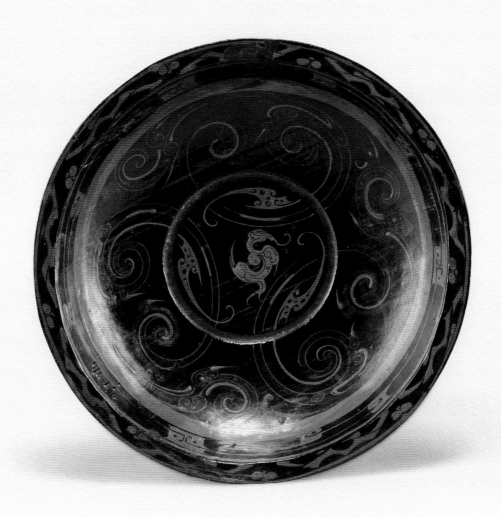

图5-280

大坟头1号墓鸟云纹漆盘及铭文

陈春供图

冬""工克"一类工匠及作坊名的同时，还出现了印章形式的作坊标记，例如，邗江姚庄101号墓漆黛板底有"日利千万"印记图5-281，文字外分别套圆圈及方框；海州霍贺墓漆樽内底有长方印章形式的篆体"桥氏"标记；扬州七里甸东汉初年墓漆耳杯上亦有类似篆体"朱"字标记；等等。它们符号性更强，容易为客户所辨识，无疑是这些作坊商品销售旺盛、生产规模扩大背景下的产物。

西汉后期，地方豪强大族在社会经济生活中的地位显著上升。例如，昭、宣时期的富平侯张安世"家童七百人，皆有手技作事，内治产业"（《汉书·卷五十九·张汤传第二十九》），以至于家族财富能够比肩甚至超过权倾朝野的大将军霍光。光武帝刘秀能够建立东汉政权，很大程度上倚仗众多豪门大族的支持。东汉时，大族势力进一步增强。类似光武帝的外祖父樊重那样，一些大族也将触角延伸至漆园经营与漆器生产领域。这些特殊的民营漆工场实力强，远非普通民间漆工作坊可比，而且借助其所属家族的政治影响力与官办漆工场合作，扩大漆器生产与销售规模。平壤乐浪王盱墓随葬两件永平十二年（公元69年）漆盘，铭文中同时标注"蜀郡西工"和"卢氏作"图5-282，其中一件内底中央朱漆书铭文一行：

图5-281
姚庄101号墓漆黛板及铭文
引自《文物》1988年第2期，25页，图八

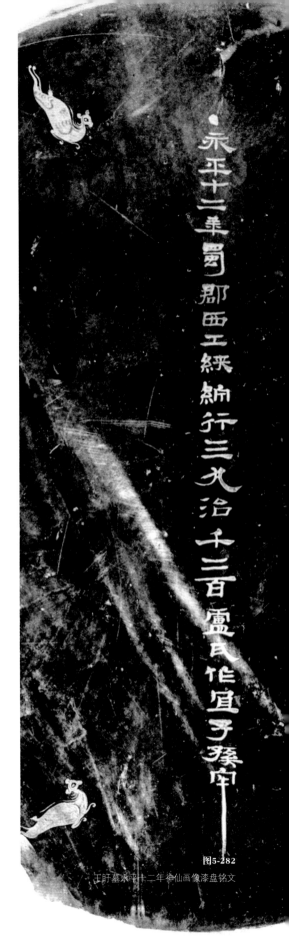

永平十二年，蜀郡西工，夹纻，行三丸，治千二百，卢氏作，宜子孙，牢。

表明它们由官营的蜀郡西工监制、民营的"卢氏"漆工场具体承制[1]。以"蜀郡西工"为号召，"卢氏"一次生产漆盘1200件，还成功将部分产品行销到数千里之遥的乐浪郡，其所有者当为权贵一族。

汉代民间漆工作坊的产品以市场为导向，装饰及造型长期模仿官办漆工场漆器，同时注重结合市场需求加以变化。约自西汉末年开始，个别民间漆工作坊漆器铭文亦仿官营漆工场范式，标注皇帝纪年，甚至加注月份，但因其内部工序简单，大都仅标注"某某作"字样。例如，朔州照什八庄7M68号墓出土漆器残件上有"元延元年十月□□作"铭；平壤贞柏洞高常贤墓出土的漆伞柄上刻"永始三年十二月吞郑作"铭；等等。

汉代漆器生产中心

汉代漆器的生产格局较战国及秦代有了不小改变。楚都郢（今湖北荆州）、秦都咸阳（今陕西咸阳）等曾经的漆器生产重镇，受长年战乱影响已不复往昔繁荣。除首都长安及雒阳外，蜀郡的成都、

图5-282

王盱墓永平十二年神仙画像漆盘铭文

[1]宋治民：《汉代手工业》，巴蜀书社，1992，第76页；孙机：《关于汉代漆器的几个问题》，《文物》2004年第12期。

广汉郡的雒县所在的成都平原地区迅速崛起，成为汉代最重要的漆器产地。据现有漆器实物可知，今扬州一带的汉广陵国（郡）及周边地区，漆手工业也一改往昔薄弱局面。湖南长沙、广东广州及山东临淄、莒县等地，也是汉代漆器生产的重镇。

1 成都平原地区

自战国晚期设立郡县后，巴蜀地区与中原地区的联系日益紧密，逐渐融入中原文化体系中。具体到漆工艺方面，秦在这里设置"成亭"一类机构，并严格实施秦的一整套管理制度。随着关东移民大量涌入，各地漆工技法在此碰撞、交流和融合，极大地促进了当地漆工艺水平快速提升。

西汉前期，外来移民潮依然持续，中原等地移民将先进的漆工艺带到巴蜀，并与本地漆工匠师合作，利用这里难得的自然资源与气候条件，推动巴蜀漆工艺腾飞。成都龙泉驿北干道、荥经古城坪等地的西汉初年墓，随葬品还大都以陶器为主，漆器数量有限——既有本地土著文化特点，又有秦、楚和三晋等多种外来文化因素。没过多久，成都凤凰山、老官山等地文景时期墓葬，出土漆器的数量便有大幅增长——老官山墓群中已发掘的几座墓虽早期被盗，仍出土一批漆器，其中老官山2号墓为带底箱的单椁单棺墓，保存略完整，残存漆器约80件，仅耳杯即达56件。列侯一级的绵阳双包山2号墓出土各类漆木器602件，几占全部随葬品的60%。及至西汉后期，包括漆器在内的随葬品几乎全部呈现汉文化特征，固有的巴蜀文化因素基本消失殆尽。这里的漆手工业也自此步入辉煌阶段，并带动当地经济发展——广汉工官所在地广汉雒城，面积达432万平方米，是目前西南地区唯一一座面积超400万平方米的汉代城址。如果没有发达的漆器、金银器及纺织等手工业生产和贸易作支

撑，维持如此规模的大城是没有任何可能的。

以今天成都平原为核心的汉蜀郡、广汉郡，是当时最负盛名的漆器产地。约景帝及武帝初年，中央政府在此设立工官主做漆器，大批产品输往宫廷。在此之前，成都平原地区特别是成都漆器即已声名显赫——西汉前期的长沙马王堆3号墓木牍甚至特别标注"蜀鼎六"。稍晚成书的桓宽《盐铁论·散不足》，亦以艳羡口吻称赞"金错蜀杯"。

马王堆3号墓、1号墓中，分别有183件和73件漆器上烙印"成市草""成市饱""南乡草""南乡□""中乡□□"一类铭文，包括鼎、匕、卮、耳杯、食盘、小盘、匜、奁等，制作工艺和装饰基本一致。其中"南乡""中乡"等铭往往与"成市"铭同居一器，表明其产自成都下属某乡的市府漆工作坊。结合荆州凤凰山、高台及沙市萧家草场、荥经高山庙等地出土的同类铭文漆器，以及成都老官山等地汉墓出土漆器分析，这里漆器绝大多数为木胎，器表装饰以描漆为主，其他地区常见的锥画技法很少应用，装饰纹样多云气纹及几何纹样。"蜀汉釦器"闻名遐迩，以成都羊子山172号秦墓错银铜釦漆器为代表，这里的釦器早在战国晚期及秦代即已达到相当高的水准。然而，目前成都平原地区罕有汉代釦器出土，耐人寻味。

新莽末年，时局动荡，公孙述趁机割据巴蜀，直至建武十二年（公元36年）才被东汉大军讨灭。成都等地官办漆工场的生产，在此期间可能有所停顿，目前所见时代最早的东汉蜀、广汉两工官铭漆器，以平壤王盱墓建武二十一年广汉工官造漆耳杯为最早，或许就是这一状况的具体反映。

东汉时，成都平原地区的漆器生产长盛不衰。刻蜀、广汉两工官铭的漆器，在朝鲜平壤等地仍有一定数量出土。即使是元兴元年（公元105年）邓太后颁布敕令后，两工官产品不再输往朝廷，但漆器生产也

一直未有停顿。东汉末席卷大半个中国的战乱，对成都平原地区影响较小，这里的漆器生产依然持续，三国时蜀郡漆器甚至还在安徽、湖北等地敌国"吴"的贵族墓内有部分出土，显示其强大的市场号召力。

2 扬州及周边地区

今天的江苏扬州与其所辖邗江、仪征、高邮等市区，以及周边的泰州、南京六合、淮安盱眙和安徽天长等地，西汉时曾先后断断续续隶属吴、江都、广陵等诸侯国。20世纪50年代以来，在此发掘的数以千计的汉墓出土了一大批漆器遗存，特别是盱眙大云山江都王室墓群、高邮天山广陵王墓及盱眙东阳墓群、邗江胡场墓群等，随葬漆器数量多，保存好，充分表明这里也是汉代重要的漆器生产中心，且富一定特色。

战国晚期，楚国政治、经济中心东移，给这里以深远影响，也为当地漆手工业发展奠定了基础。汉代，扬州一带经济发展，物产丰饶，吴王刘濞曾在此开山铸钱，煮海为盐，更是强盛一时。社会繁荣，为这里的漆手工业腾飞提供了丰厚物质基础。虽然史料匮乏，但以江都王国曾设立颇具规模的南工官来推测，吴、广陵也应有类似机构；除东阳外，这里其他郡县也当设有官办漆工场。更为重要的是，这里的民间漆手工业十分发达，生产规模大，市场辐射广。

除耳杯、盘、卮、樽、奁等常见器形外，这里以丧葬用的温明、通中枕最具特色，天长等地出土的鸭嘴形盒、带鋬盒、带鋬耳杯等亦为其他地区所罕见。装饰手法丰富多彩，包括描饰、锥画、镶嵌等，其中贴金银薄片和镶嵌应用多，用材广——玛瑙、珍珠、玳瑁等无所不用，特色鲜明；更有豪华的金漆错工艺，将漆器装扮得流光溢彩。装饰纹样多云气纹，以及云气纹中穿插神禽异兽及神怪人物的云气禽兽纹，线条勾连舒展，流畅不滞，变化多端；描饰或贴嵌剪切成各式人物、动物形象的金银薄片，大

都姿态生动活泼，显现很高的艺术造诣。

3 长沙及周边地区

西汉时，长沙一带曾先后有吴氏长沙王和刘氏长沙王在此定都，其中吴氏长沙王国自吴芮于高帝五年（公元前202年）始封，至汉文帝后元七年（公元前157年）因无子国除，共历5代；首任刘氏长沙王为景帝庶子定王刘发，始封于景帝前元二年（公元前155年），共七代八王，至新莽时被废。东汉初，长沙国虽有恢复，但历时短暂，长沙王刘兴旋即被降为临湘侯。

秦人进入长沙地区较晚，统治时间也很短，这使当地传统的漆手工业体系得以基本完整保存下来。长沙地区受秦末的社会大动荡影响较小，西汉初，这里的漆器生产迅速恢复并获得较快发展。目前在长沙及周边地区发现并发掘了一批吴氏及刘氏长沙王、王后与王室成员的墓葬，以及轪侯等列侯及其家族墓，其中相当一部分出土漆器数量可观，特别是望城坡吴氏长沙王后"渔阳"墓仅完整漆器即达500件之多，另有漆器残片4000余件[1]；陡壁山吴氏长沙王后曹嬛墓惨遭盗掘，残存漆器亦有150余件。这充分说明，早在西汉前期，长沙地区的漆手工业水平较战国时期就有了不小的飞跃。

轪侯家族的马王堆3号墓和1号墓，保存完整，分别随葬漆器490余件、184件，其中鼎、耳杯、盘、卮等相当一部分漆器来自成都地区，但形体较大的棺及屏风等，无疑属长沙本地产品。墓主为轪侯利仓的马王堆2号墓，随葬漆器中夹纻胎者占较大比例，装饰风格与战国中晚期以来楚漆工艺相衔接，当大都产自本地漆工作坊。外来漆器产品的输入，给长沙本地漆手工业造成一定冲击，但外来刺激及新工艺元素的吸收、利用，也促进了长沙本地漆工艺的进一步发展。庙坡山长沙王后墓

[1]长沙望城坡"渔阳"墓出土的部分耳杯、盘等类漆器上刻"渔阳"铭，可能来自渔阳郡渔阳县。

漆器铭文显示，西汉后期，长沙国境地各县几乎均设有官办漆工场，常年开展漆器生产。

就像马王堆2号墓漆耳杯那样，西汉前期长沙地区漆器中楚文化因素较为浓厚，装饰纹样多云气纹、鸟云纹、云龙纹、云凤纹、神兽纹、水波纹、几何纹等，云气禽兽纹亦颇常见，大都采用描饰、锥画等装饰技法。西汉后期，风格与他地渐趋一致，但整体而言，贴金银薄片漆器及釦器不多，特别是中小贵族墓随葬漆器较扬州地区要逊色不少。

汉代漆器的商品贸易

尽管有汉一代依然"重农抑末（商）"，但行政干预并不能阻挡人类对财富的追求、扭转战国以来商品经济发展的大趋势。汉代漆器的脚步，已东至朝鲜半岛，北达漠北草原，西抵中亚及欧洲，向南则通过岭南进入中南半岛，分布地域之广远非此前各代所能比拟。其中虽有一部分属于赏赐品，但更多的还是缘自贸易，漆器已成为当时大宗商品之一。

早在西汉前期，成都等郡县官办漆工场就积极向外拓展市场。烙印"成市""成市草"一类铭文的成都地区漆器，已成功抢占原属咸阳等地漆工场势力范围的江汉平原市场，并进一步拓展至湖湘地区。这些产品大批量流入千里之外的富豪之家，既显示了汉初商品贸易的发达状况，也突显了成都地区漆器受市场欢迎的程度。

正如当时谚语所说"百里不贩樵，千里不贩籴"（《史记·货殖列传》），民营漆工作坊的产品主要供应本地市场。西汉后期，随着生产规模的扩大，它们的市场影响力也逐渐提升，在当时商品贸易中相当活跃。扬州地区盛行的贴金银薄片装饰的漆器，除周边的淮安、连云港、盐城等地有较多发现外，还远及徐州及山东日照、青岛等地，它

图5-283
塔米尔97号墓漆盂铭文
图片来源：François Louis,
"Han Lacquerware and the Wine
Cups of Noin Ula，" *The Silk
Road*, 4/2 (2006-07): 48-53.

们的造型、装饰风格、工艺等皆极为相似，具体哪些来自扬州地区漆工作坊、哪些为当地所制，还需日后细致甄别。但"中氏"作坊的漆器同时出现在相距数百里的邗江胡场5号墓与连云港海州侍其繇墓中，足证民营漆工作坊产品已在较大范围流通。这时漆器上吉语一类铭文更为多见，有的兼具广告性质，甚至还出现了像邗江姚庄101号墓漆黛板那样将"日利千万"一类吉语用作产品标记的情况。有些东汉漆器上的吉语及广告内容更显直截了当，如平壤乐浪汉墓出土漆器有"王大利""王氏牢""番氏牢"等字样，较西汉时"略输文采"。不过，这种文辞的通俗化，也恰恰说明当时民营漆器作坊产品在社会中下层及庶民阶层中广为销售。

东汉时，参与漆园经营与漆器生产的豪强大族日益增多，他们兴办的漆工场实力强，市场占有率更高。平壤乐浪王盱墓随葬的两件永平十二年漆盘，表明民营的"卢氏"漆工场，以"蜀郡西工"为号召，将部分产品成功行销到遥远的朝鲜半岛。

早在西汉末，主造乘舆漆器的蜀郡工官就已有所变化。平壤乐浪汉墓元始二年（公元2年）漆案，铭文体例及内容与同时期蜀、广汉两工官铭文的固定格式不同，还有"宜子孙"一类吉语，产品当专供市场。这或许是它在日常运营压力之下被迫将目光投向市场的一种反映吧。元兴元年（公元105年）中央不再向蜀、广汉两工官拨款后，至少蜀郡工官还一直坚持面向市场开展漆器生产。

就当时汉代对外贸易的重要性而言，漆器尚难以同丝织品相比，但也广受各方喜爱，且因其纯粹的消费品性质而从未像铁器那样被官方禁止，对外贸易长期持续。蒙古、俄罗斯及朝鲜等地出土的漆器中，类似蒙古诺颜乌拉苏珠克图23号墓漆耳杯、后杭爱省塔米尔97号墓漆书"宜子孙"铭盂等部分漆器**图5-283**，很可能即来自

贸易活动。张骞通西域后，中原通往中亚的道路畅通，两地有了较为频繁的贸易往来。坐落在丝绸之路要冲上的新疆楼兰、尉犁等地发现的漆器，就是当时丝路贸易的实物见证。20世纪30年代在阿富汗兴都库什山南麓发现的包括多件汉代漆器在内的所谓"贝格拉姆（Begram）宝藏"，近年来经专家研究，确认是公元1世纪某商站的最后存货[1]——中国漆器经此丝路要冲，远销中亚、西亚乃至罗马帝国。1991年乌克兰克里米亚半岛Ust'-Al'ma遗址的考古发现，表明汉代漆器的足迹向西已抵达欧洲的黑海沿岸。

其实，在交通工具简陋、陆上长途运输多有不便的古代，对外贸易的商品应具备体积小、质量轻、利润高等特点。较之丝绸、铜镜等商品，漆器有不少弱点，特别是运输途中需严防挤压磕碰，颇显娇贵。然而，汉代漆器仍然能够通过陆上及海上丝路行销多地，除长途贩运漆器利润仍然可观外，更和它深受各国人民喜爱密切相关。

汉代漆器的赏赐与赠予

赏赐是封建君主笼络群臣的重要手段，所赐物品多种多样，漆器就是其中重要品类之一。汉代漆器应用广泛，有些还颇为贵重、稀罕，人们日常交往中赠送漆器的现象相当普遍。东汉末，曹操敬献给汉献帝的一批漆器，即当年汉顺帝赏赐给曹操祖父曹腾的，今重供"御用"——具有赏赐与赠予双重属性。

在目前发现的汉代漆器中，一些皇室专用的带"乘舆"铭的漆器竟然散见于湖南、河南、甘肃乃至朝鲜、蒙古等地，自然与赏赐有关。其中永州鹞子岭2号墓、杞县许村岗1号墓等列侯一级墓葬，以及与诸侯国王室关系密切的邗江宝女墩104号墓和姚庄102号墓，这些墓墓主生前地位高，拥有御用漆器并不稀奇。有些情况则较为特殊，亦十分重要。

[1]Mehendale，S.，Begram，"New Perspectives on the Ivory and Bone Carvings，"*Doctoral Dissertation*，University of California，Be rkeley，1997；罗帅：《阿富汗贝格拉姆宝藏的年代与性质》，《考古》2011年第2期。

CHINESE LACQUER ART HISTORY

图5-284

苏珠克图6号墓漆耳杯

图片来源：Michèle Pirazzoli-t'Serstevens, "Chinese Lacquerware from Noyon uul: Some Problems of Manufacturing and Distribution, " *The Silk Road* 7 (2009): 31-41.

　　首先，蒙古诺颜乌拉、俄罗斯外贝加尔地区查拉姆等地匈奴贵族墓出土的"乘舆"铭漆器，是汉匈和亲大背景下的产物，因汉王朝的赠送或赏赐来到漠北草原。苏珠克图6号墓建平五年漆耳杯，虽无"乘舆"铭，但杯底以红漆书"上林"2字，说明其原系首都长安的宫廷苑囿"上林苑"旧物，无疑得自大汉皇帝的赏赐图5-284。

　　其次，贵州清镇、甘肃武威及朝鲜平壤等地随葬"乘舆"铭漆器的汉墓，墓主生前地位并不高，但他们有一个共同点，即均为汉帝国边境地区郡县的官吏。他们能够享有获赐御用漆器的殊荣，缘自汉王朝对边郡地区的重视。汉代郡县的最高长官一般由中央派遣，属吏则大都由本地人士出任，而这些人通常就是当地的豪族大姓。将御用漆器赏赐给这些边郡官吏，既是皇恩浩荡的具体体现，汉王朝也由此加强了与边郡的联系，有利于统治稳定[1]。新疆地区出土漆器也大都与赏赐及赠予有关，详见"新疆地区漆器"一节。

　　此外，部分汉代漆器所书、刻的铭文，透露出它们可能来自他人的赠予。例如，满城刘胜墓随葬的部分耳杯、盘及樽等漆器，上刻"赵

[1]卢一：《嘉勉与笼络——论朝鲜、蒙古及俄罗斯境内出土汉代"乘舆"铭漆器及其性质》，载中国人民大学北方民族考古研究所、中国人民大学历史学院考古文博系编《北方民族考古（第7辑）》，科学出版社，2019。

献"等字样，很可能是"赵"特意定制而敬献的。不过，汉代漆器几乎全部出自墓葬，恐怕这些赠予更多的属于助丧赠送的赙赠。

还需说明的是，在贸易、赏赐及赠予之外，汉代漆器的流通方式还有携带转移、交换、劫掠等形式。其中，因职务变迁、出嫁、移民等原因形成人员迁徙，从而将日常使用及珍爱的漆器携往他地的情况并不罕见。长沙吴氏长沙王后"渔阳"墓出土的一批"渔阳"铭漆器，应为墓主出嫁时携至长沙的。海昏侯刘贺墓随葬的大批昌邑国漆器，则是因为刘贺重新被分封，它们跟随主人从北方长途跋涉来到了鄱阳湖畔。

汉代漆器的价格及定价体系

西汉桓宽《盐铁论》中有"舒玉纻器，金错蜀杯，夫一文杯得铜杯十""一杯棬用百人之力，一屏风就万人之功"等记述，常令人产生漆器在汉代十分珍贵之感。其实，当时确有部分漆器属昂贵的奢侈品，但更多的只是普通消费品、大宗交易的商品，价格长期保持相对合理水平。汉代漆器存在至少两种定价体系：考工、供工及蜀、广汉等中央工官，以及部分诸侯国直属的漆工场，管理规范严格，技术水平卓越，但生产成本高，产品以满足自身需求为主，还被当作珍稀之物对外赏赐，投放市场的不多，且拥有独特定价体系，对汉代日常漆器消费影响有限；而各地民营漆工作坊与部分郡县所属官办漆工场，生产和经营面向市场，价格适中。

1 中央工官及诸侯国所属漆工场产品价格问题

汉代漆器的生产成本及售价等问题，虽十分重要，但限于资料匮乏，长期无从谈起。海昏侯刘贺墓漆笥、漆盾铭文，涉及其制作用料及所耗工费等情况，为今人了解汉代漆器的价格问题提供了难得线索。

[1]王仁湘：《海昏侯墓中漆器究竟值多少钱？》，《澎湃新闻》2016年3月6日；聂菲：《海昏侯墓漆器铭文及相关问题探讨》，《南方文物》2018年第2期；夏华清、管理：《海昏侯墓出土木笥浅议》，《江汉考古》2019年增刊。

[2]汉元帝初，贡禹上表称："蜀、广汉主金银器，岁各用五百万"（《汉书·王贡两龚鲍传第四十二·贡禹》）。如考虑金银等贵金属的成本，以及两工官工序复杂、管理严格等因素，它们的生产成本肯定要远超昌邑国漆工场。如果生产环节每件动辄数百钱甚至上千钱，它们每年支出的500万钱，即使全部用来制作漆器，其实也生产不了多少件。而稍晚的朝鲜平壤乐浪汉墓出土漆器铭文显示，此类工官一类产品的单批次产量可达3000件。因此，海昏侯漆笥、盾上的"并直"，更可能为整批漆器的总成本。如此，铭文中一些矛盾之处似乎也能得到很好解释，例如，"九年造"笥与"十一年造"笥制作时间仅相隔一年，原材料及工价等生产成本应无多大变化，"十一年造"笥用漆量增大、工时等相应增加却用钱大幅下降；盾不仅辅材增加，还多了描饰——"画"的工艺环节，竟然较同一年制作的笥少了408钱；等等。

刘贺墓共出土木胎漆笥31件、漆盾40件，惜因早年盗墓破坏，仅余漆皮残片及个别构件。它们皆来自昌邑王国漆工场，其中漆笥分别制作于昌邑王刘贺九年（公元前78年）和十一年，现各存17件和14件，它们器内髹红漆，器表髹黑漆，上以朱漆书铭文。"九年造"笥（M1:34）铭文5列37字图5-285：

> 私府髹木笥一合，用漆一斗一升六籥（龠），丹臾、丑布、财用、工牢，并直（值）九百六十一。昌邑九年造，卅合。

"十一年造"笥（M1:668）铭文图5-286与之相近，只是用漆量增加为"一斗二升七籥（龠）"，"并直"却降为"六百九十七"。漆盾（M1:528）柄髹黑漆，表髹红漆，上以黑漆书铭文图5-287：

> 私府髹丹画盾一，用漆二升十籥（龠），胶筋（筋）、丹臾、丑布、财用、工牢，并直（值）五百五十三，昌邑九年造，廿。

它们铭文体例基本一致，首先标制作单位"私府"和器名，再注明用漆（生漆）数量，以及其他各项成本支出——朱砂（丹臾、丹犹）、粗麻布（丑布）、木料及工具等损耗（财用）、工价（工牢），并列出具体金额，最后标注制作时间和每批制作数量。漆盾因其特殊性，较漆笥还多用了"胶筋"材料。

据铭文可知，昌邑国漆工场于昌邑王刘贺九年生产了30件漆笥和20件漆盾，十一年又制作了20件漆笥。一般认为，铭文中所标注的用漆量皆为单件器的平均用漆量；所述"并直"当为不包括用漆成本的单件漆器的成本支出[1]。这些"并值"虽并未计入生漆成本，但更有可能为整批的总价[2]，如换算成单件成本，"九年造"笥约32钱、盾约28钱，"十一年造"笥约35钱。这只是制作环节的成本，而生产、销售一件漆器，还需要加上用料最大的生漆成本，以及工场本身管理成本、包装和运输等环节成本。

图5-285

刘贺墓"九年造"漆笥铭文　彭明瀚供图

图5-286

刘贺墓"十一年造"漆笥铭文　彭明瀚供图

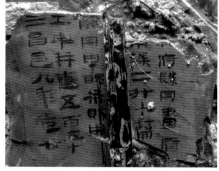

图5-287

刘贺墓"九年造"漆盾铭文　彭明瀚供图

关于汉代生漆价格，文献失载。西汉初年的荆州张家山247号墓出土竹简中，《算数书》"桼（漆）钱"条记"桼斗卅五钱"[1]，显示两汉初年每斗漆35钱。约成书于东汉前期的《九章算术》，亦有购买一斗漆需花费约345钱的表述[2]。它们以数学题的形式反映漆器价格，不仅差异较大，而且今人已无法确知它是算书中虚拟的价格还是真的来源于现实生活，也无从分析其所述漆价的时间、地点，只能略作参考。

汉代漆工工价亦如此，可资参考的资料寥寥。《汉书·沟洫志》载汉成帝年间发卒治黄河水患事，如淳注称："律说，平贾一月，得钱二千。"表明西汉末壮工一般每月工价2000钱。昌邑国漆工场内的工人有工种之别、技术高下之分，他们的工费亦有差别，估计熟练工人应比"平贾"要高一些。

通过刘贺墓漆笥、盾铭文，我们尚无法确知其制作成本。不过，即使以生产环节每件32钱和35钱计，算上生漆成本、管理及运输成本，单件支出恐怕也要几百钱。中央工官漆工场用料更讲究，有时为追求特殊效果，甚至不计工本，成本自然不菲，如对外销售，"天价"亦难免。当时低层官吏普遍月俸不高，戍边居延的隧长大多数月俸仅600钱左右[3]，仅以薪俸而言，消费几件昌邑国漆工场漆器产品对于许多帝国官员来说都是一件令人头痛之事。

② 民营漆工作坊产品价格问题

有关汉代民营漆工作坊产品价格方面的资料更为零散，仅荆州凤凰山10号墓随葬简牍及居延、敦煌等地出土汉简中有个别记录。

荆州凤凰山10号墓墓主为五大夫张偃，葬于景帝前元四年（公元前153年），墓中出土的F类简有多支记交五翁伯笥、桌等物品情况[4]，如简118："九月四日付五翁伯桌一唐卅，笥三合，合五十四，直

[1]张家山二四七号墓竹简整理小组：《张家山汉墓竹简（二四七号墓）》，文物出版社，2006，第139页。
[2]李继闵：《九章算术校证》，陕西科学技术出版社，1993，第192页。
[3]施伟青：《汉代居延戍边官吏的俸钱及相关的一些问题》，《中国社会经济史研究》1996年第2期。
[4]湖北省文物考古研究所编《江陵凤凰山西汉简牍》，中华书局，2012，第135—136页。

百六十四。"筒以合为单位,单价大都为54钱。以价格而言,这些交给五翁伯出售的应非普通竹筒,而是漆筒。

居延汉简中部分简记录了当地布帛、衣物、席等日用品购销情况,其中涉及少量漆器。例如,居延大湾A35遗址出土竹简记"赤厄五枚,直二百五十"[1],每件红漆厄50钱;1976年额济纳旗三十井次东隧遗址ESC:92简记"赤厄一,直一百"[2],其时代当为西汉末及新莽年间,所售红漆厄单价100钱。至于"厄五枚,直廿三"(居延E.P.T48:150)[3]、"杯六,直百廿"(敦煌汉简2453)[4]、"□出钱四十八,筒十"(敦煌汉简2258)[5]等,所述厄、杯、筒是否为漆器不好鉴别,但能看出它们普遍价格不高。

从南郡(荆州)到居延,一为内郡、一为边地,时代早晚亦不同,如抛开个别特例不谈,似乎西汉时民营漆工作坊产品一般单价几十钱,且相对稳定。

与同时期其他产品相比,漆器如此价格应该算是相当合理。荆州凤凰山10号墓F类简记当时一契枲即一束麻值七钱,一件漆筒亦不过七八束麻而已。元始五年(公元5年)的仪征胥浦101号墓,墓主朱凌为身份较低的小地主,死后未能及时入葬,其弟从江都、广陵等地取丧礼钱物"凡值钱五万七千",其中"缣二匹值钱千一百""布六丈褐一匹履一两凡值钱千一百册""长绣一领值钱三百"[6]图5-288。与这些织物相比,漆器要便宜得多。

3 汉代漆器定价体系

汉代中央工官及诸侯国所属漆工场,产品主要满足自身所需,投放市场的量应相当有限。因成本高,进入市场的这部分漆器自然定价高昂。考工、供工及蜀、广汉两工官所产漆器,更因其贵重、难得而常被

[1]谢桂华、李均明、朱国炤:《居延汉简释文合校》,文物出版社,1987,第604页,508,8。

[2]中国简牍集成编委会编《中国简牍集成(第12册)》,敦煌文艺出版社,2001,第262页。

[3]甘肃省文物考古研究所、甘肃省博物馆、文化部古文献研究室、中国社会科学院历史研究所编《居延新简》,文物出版社,1990,第141页。

[4]甘肃省文物考古研究所编《敦煌汉简》,中华书局,1991,第316页,图版187。1944年西北科学考察团于敦煌小方盘城遗址附近所获,简上另有"□□五十,梁米五升直百"等内容。

[5]甘肃省文物考古研究所编《敦煌汉简》,中华书局,1991,第308页,图版169。1913—1915年斯坦因第三次中亚考察时所获,简上另有"□五十买釜,出百买练"等内容。

[6]扬州博物馆:《江苏仪征胥浦101号西汉墓》,《文物》1987年第1期。

用作赏赐之物。

郡县官办漆工场则还需服务上级——长沙庙坡山长沙王后墓出土漆器，即有相当一部分来自长沙王国所属各县漆工场。不过，从"成市""郑"及"莒""东阳"等铭文漆器大范围出土情况看，这些郡县官办漆工场对市场也相当重视。它们如何定价，目前不得而知，推测应以制作成本为基础再加上一些利润，当较前两类机构更注重市场导向，售价应较为合理，否则难以大量销售，抢占外地市场更无可能。

汉代民营漆工作坊，普遍以家庭手工业生产为主，以产品质优价廉为生存之道，产品定价当以市场为核心。当然，东汉时豪强大族兴办的漆工场要特殊一些。

因此，由于制作目的、使用对象及成本等方面差异，汉代漆器至少存在两类市场价格，分属不同定价体系，即中央及诸侯国工官体系与市

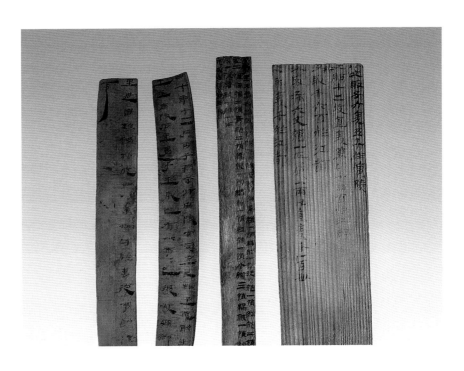

图5-288
胥浦101号墓木牍
李则斌供图

场体系：前者的漆器生产基本不考虑市场因素，产品也极少投放市场，对汉代漆器贸易影响很小；后者以民营漆工作坊为主力军，也包括部分郡县官办漆工场，它们的漆器生产以市场为导向，产品定价合理，有些普通商品甚至价格相当低廉。



七 · 汉代漆工艺的传播与边疆地区漆器



大一统的汉帝国建立后，王朝的影响力迅速向四周扩散，汉文化的向心力空前提高。随着汉文化的形成与发展，中国漆工艺所呈现的重瓣花朵结构也在此时最终完善。

自西汉前期开始，中原地区先进的漆工艺不断向外扩张，为岭南、云南滇池周围及川西高原等地的漆手工业提供了丰厚滋养，推动其漆工艺水平迅速提升，也让新疆等原本漆器空白区开始有了简单的漆器生产。

南越国及岭南地区漆器

南越国是西汉时割据岭南等地的地方政权，汉高祖三年（公元前204年）由原秦南海郡尉赵佗所建，定都番禺（今广东广州），至汉武帝元鼎六年（公元前111年）灭国为止，共存世93年。南越国虽早在高祖十一年就向汉王朝称臣，但实为独立王国。全盛时的南越国疆域，包括今广东、海南和广西大部、福建一部，以及越南北部和中部的大部分地区。

南越国立国前，生活在岭南地区的主体民族是被称为"百越"的越人，他们的漆手工业基础较为薄弱。目前在广州市区及其周边的番禺、增城，以及广西贵港、贺州、平乐等地发现了一批南越国墓葬，其中包括第二代南越王赵眜的陵墓及部

分高级贵族墓，出土一批漆器遗存，它们虽多胎骨朽烂，保存状况不佳，但足证南越国时期岭南地区漆器生产规模大幅扩大，漆工艺取得长足进步。

广州西村石头岗南越国贵族墓随葬的漆奁，上烙印"蕃禺"2字；墓主可能为诸侯王一级的贵港罗泊湾1号墓，出土漆器上烙印"布山"等字样，表明南越国已在首都番禺及桂林郡布山县等地设立官办漆工场，生产各类漆器。罗泊湾1号墓"私府"铭漆器则为诸侯王府专制之器，喻示墓主可能设专为其服务的漆工场。这些烙印戳记，以及同出的"□杯十一"等刻铭，与云梦睡虎地秦墓等出土漆器铭文类似，说明南越国官营漆工场执行"物勒工名"制度，且内部有一定分工。其执行秦人制度，除了南越国统治者赵佗为秦将出身、真定（今河北正定）人外，恐怕更缘自作坊内的工师及部分工匠有可能是随秦军南下的中原北方地区人士，以及遭裹挟南下的部分楚人。由于他们的加入，南越国漆工艺水平提升，并达到相当高的水准。例如，罗泊湾1号墓提梁筒漆画画幅不大，但内容丰富，涉及18位人物及多种神禽异兽、花木、云气等，人物形态不一而足，装束亦多姿多彩。其主要应用线条勾勒并结合敷色的描饰技法，线条虽简单，但所刻画人物皆摄取精彩瞬间——搏兽场面中，人居左侧，头向前倾，右腿前弓，左腿紧蹬，左手按兽，右手高举，作挥拳击兽状；兽首略垂，长尾上扬，既雄健难驯又展现一定的惧怯，格外生动。

南越国时期，岭南地区的越文化与汉文化呈现急剧融合态势，这不仅仅体现在埋藏习俗及陶器、铜器等方面，漆器亦不例外。在融合战国及秦代中原北方地区、楚与百越等漆工艺的基础上，南越国漆器既显现时代风貌，甚至楚风颇为浓郁，自身特点也相当明显。例如，胎骨以木胎为主，另有部分夹纻胎、铜胎——南越国贵族喜在镜、筒、盆、

壶等铜器上髹漆描饰，为他地所稀见。除耳杯、盘、案、卮等常见器类外，这里发现的大型围屏、鼓等颇具特色。在装饰方面，一般内髹红漆，外髹黑漆，其上以红、黄、白、绿诸色描饰几何纹及动物纹等纹样，装饰风格与同时期荆州、长沙等地出土漆器基本一致，但整体面貌略显原始，在一定程度上还保持着战国晚期及秦代的一些特点，如釦器装饰工艺发达，特别是那些工艺和装饰复杂的带框漆案、屏风，与平山战国中山王墓同类作品有相近之处。广州马鹏冈1号墓漆扁壶，器表两腹面以红漆各绘一俯首躬腰的犀牛形象图5-289，与云梦睡虎地44号秦墓漆扁壶装饰手法类似，只是形象有所差别，艺术水准更是逊色不少。此外，南越国漆器喜用金色装饰，甚至以金漆为地，如广州马鹏冈1号墓漆圆盒的盒盖上，两周宽弦纹带内髹金漆，其上再描饰云纹及圆涡纹。再如，广州黄花岗3号墓漆盘，盘心髹黑漆为地，上以金漆描绘4组凤纹或鱼纹，纹样周边再以朱漆勾勒，色泽华丽，光彩夺目[1]。如此大面积采用金漆装饰特别是以金漆作地的做法，为他地所罕见，应属南越国漆工艺特色之一[2]。

　　南越国覆灭后，汉王朝在此设九郡，岭南地区的漆工艺面貌与中原地区更趋一致。

西南地区漆器

　　长期以来，巴、蜀周边还活跃着众多部族，即所谓的"西南夷"。汉代，以巴蜀地区为主要基地，汉文化漆工艺逐渐深入云南、西昌及贵州地区，向西则扩散至川西高原地区的石棺葬文化中。

图5-289
马鹏冈1号墓漆扁壶
引自《中国漆器全集（3）》，图五三

[1]广州市文物管理委员会、广州市博物馆编《广州汉墓》，文物出版社，1981，第175—176页。
[2]广州市文物管理委员会、中国社会科学院考古研究所、广东省博物馆编《西汉南越王墓》，文物出版社，1991，第337—338页。

位于滇、桂、黔三省区交界地带的云南广南牡宜木椁墓[1]，出土耳杯、盘、勺等漆器，汉地特色颇为鲜明，其漆工艺传播路径很可能与南越国有关——汉武帝开西南夷之前，这里所在的红河流域已属汉文化影响范围，在文化关系上属于两广汉文化圈[2]。噶尔县故如甲木墓地和札达县曲踏墓地的发现，则表明汉代内地漆器产品还曾通过新疆远播至西藏阿里地区。

1 滇文化漆器

约战国晚期，云南滇池周围的青铜文化不仅拥有漆手工业，还形成了具有自身特色的漆工艺体系。进入汉代，这里的漆手工业继续发展。

这一地区的汉代漆器主要发现于晋宁石寨山、江川李家山、昆明羊甫头、呈贡天子庙等地：昆明羊甫头、江川李家山两处墓地出土漆器数量较多；晋宁石寨山遗址仅余少量漆器残片，器形难辨；呈贡天子庙墓地则仅见漆镯。

图5-290
羊甫头113号墓兔纹漆壶
严钟义摄

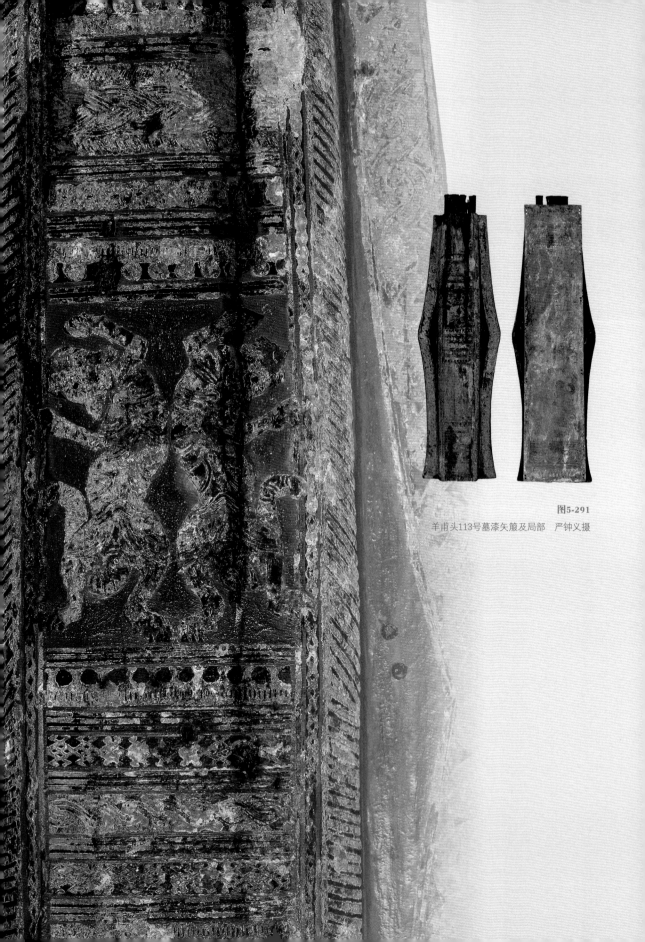

图5-291

羊甫头113号墓漆矢箙及局部　严钟义摄

　　羊甫头墓地漆器集中发现于113号墓的腰坑中，该墓墓主为滇文化高级贵族，时代为西汉初至元封二年（公元前109年）汉武帝"以兵临滇"在此设立益州郡以前，随葬漆器包括杯、盘、壶、勺、豆、斗及枕、凳、筐、头饰等日用器具图5-290，葫芦笙、箫等乐器，以及纺织工具幅撑、打纬刀，兵器矢箙图5-291，礼制用具祖，另有大量作为兵器和工具部件的漆木柲、杖首等图5-292、5-293。其中雕刻鹿、猪、兔、鹰、牛、猴和人等各类形象的漆祖为他地所不见，极具特色。它们器表鬃红、棕红、黑及咖啡色漆，所绘纹样分几何纹、动物纹、花形纹、眼形纹几大类，几何形纹又以网形、多边形纹及弦纹、绹纹、点纹、回纹、"X"纹、带状纹为多，它们交错布列，共同组成内容丰富的图案。此外，部分漆器上还镶锡片、玉片，颇为特殊。

图5-292
羊甫头113号墓69号
漆柲铜戈及局部
严钟义摄

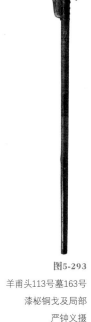

图5-293
羊甫头113号墓163号
漆柲铜戈及局部
严钟义摄

李家山墓地出土有耳杯、盘、盒、奁、矢箙等漆器遗存，其胎骨多朽毁，所余铺首衔环、泡钉等各式金属饰件及鎏金铜釦较多，其中约西汉后期的68号墓还出土金釦、银釦及金纽饰、盖饰等漆器附件；有的耳杯镶铜釦，即所谓的"黄耳"；还有的漆器上镶嵌水晶珠。它们的装饰风格与同时期汉地漆器相近，釦器更有可能来自内地[1]。不过，漆棺、漆矢箙等应为本地制品；漆奁及矢箙采用极薄的木片旋转多层粘接而成，外再包裹麻布，颇具特色。

羊甫头墓地漆器的器类及组合、装饰工艺等，不仅与汉文化漆器迥然有别，和同属滇池青铜文化的江川李家山墓地漆器亦相差较大。有学者指出，这两处墓地的漆器应分属不同渊源[2]。其实，它们的差异更多体现了汉王朝经略西南、汉文化进入滇池地区的大的历史背景——元封二年（公元前109年）以前，滇池地区漆工艺以羊甫头墓地漆器为代表，更多体现自身民族特色；天子庙墓地漆镯亦源自当地战国晚期以来的传统。元封二年汉王朝在此设立益州郡后，滇池地区与中原地区联系日益紧密，漆工艺面貌也逐渐向中原地区靠拢，李家山墓地漆器即充分说明了这一点。

2 贵州地区漆器

战国及西汉时期，贵州一带活跃着以"夜郎自大"闻名的土著文化族群，目前这里发现的漆器，最早可追溯至以赫章可乐墓地为代表的夜郎文化遗存。可乐墓地的墓葬分土著墓和汉人墓两大类：土著墓属战国及西汉时期，以西汉前期为主；汉人墓数量不多，时代亦晚，墓主当为西汉后期以来在此驻扎的军人。这里的土著墓中，共有40余座墓随葬漆器，但皆腐朽过甚，无法辨明来源，不过从少数土著墓以漆木棺殓葬来分析，至迟西汉前期当地已开始制作漆器。值得关注的是，98号土著墓

[1]云南省文物考古研究所、玉溪市文物管理所、江川县文化局编《江川李家山——第二次发掘报告》，文物出版社，2007，第205页。
[2]徐坚：《滇池地区青铜文化漆器管窥——以羊甫头为中心》，《考古与文物》2012年第5期。

图5-294

赫章可乐373号墓漆樽

引自《考古》2015年第2期，27页，图一六.9

中出土有铺首衔环、泡钉、"S"形纽、錾、蹄形足等31件鎏金铜构件；373号土著墓则随葬嵌鎏金铜釦漆樽等5件漆器图5-294，它们当来自蜀地或受蜀地影响所制。可乐墓地的汉人墓随葬漆器有耳杯、盘、盂、勺、奁、案等，多嵌鎏金铜釦，其器类组合及装饰与同时期巴蜀等地漆器基本相同。土著文化与汉文化的融合，在可乐墓地已显露端倪。

与可乐墓地类似的汉人墓还见于清镇、平坝、安顺[1]等地，甚至清镇还出土有多件西汉晚期蜀、广汉两工官生产的漆器。

当西汉末年夜郎覆灭后，巴蜀漆工艺在贵州地区的影响进一步加大，平坝天龙墓地出土的耳杯、盘等已与巴蜀地区几无差异了[2]。就这样，颇富传奇色彩的夜郎文化，慢慢融入中原文化体系，成为中华民族大家庭中的一员。

3 川西高原漆器

生活在岷江上游川西高原一带、以石棺葬为特色的古老民族，至迟于战国时期就已掌握了髹漆工艺。汉代，这里的石棺葬文化与汉文化往来密切，在交流过程中，当地漆工艺水平也有了明显提升。目前在茂县城关石棺葬墓地发现一批约西汉前期的漆器遗存[3]，虽仅存漆皮及漆痕，可辨器形的有耳杯5件、

[1]贵州省博物馆严平：《贵州安顺宁谷汉墓》，载文物编辑委员会编《文物资料丛刊（4）》，文物出版社，1981。

[2]贵州省博物馆考古组：《贵州平坝天龙汉墓》，载文物编辑委员会编《文物资料丛刊（4）》，文物出版社，1981。

[3]四川省文管会、茂汶县文化馆：《四川茂汶羌族自治县石棺葬发掘报告》，载文物编辑委员会编《文物资料丛刊（7）》，文物出版社，1983。

漆盒1件，其中3号墓漆圆盒所描饰的宽窄不同、间饰圈点的八重装饰带，当地风格特色浓郁。但相当多的漆制品显现蜀地漆工艺的影响——漆器多黑地红彩，耳杯造型与蜀地耳杯一致，所描饰的几何纹、波折纹和圆圈纹等亦为蜀耳杯所常见。

此外，位于川西南的西昌礼州墓地也出土部分漆器残迹[1]，它们属汉武帝设越雟郡后的遗存，耳杯等漆器镶鎏金铜釦，表明两汉之际汉地漆器已在此大量流布。

北方长城地带及甘青地区漆器

汉代，位于今河北北部、山西北部、陕西北部、内蒙古东南部和中部、宁夏北部、甘肃东北部的长城地带，汉王朝与匈奴、乌桓、鲜卑等交替控制，互有攻守，民族构成复杂。汉王朝曾一度于西汉后期及东汉前期在此设郡县，使之成为汉帝国直接统治的北境。目前山西朔州、阳高，河北怀安、阳原，宁夏银川，内蒙古和林格尔、鄂克托、准格尔、伊金霍洛、包头等地发现的这一时期漆器及其他遗存，就是这段历史的实物见证。

朔州当时属雁门郡马邑县，为边塞军事重镇，20世纪80年代以来在此发掘了上千座西汉及东汉初年墓葬，出土一批漆器遗存，虽大都保存不佳，但可从中了解漆工艺北传的概貌：西汉前期开始，这里仅有漆剑鞘出土；西汉后期，较大的墓一般有耳杯、盘、樽、奁、案等漆器随葬，且夹纻胎漆器占有一定比例，有的还镶铜釦或嵌铜构件[2]，有的还标注"元延元年十月"等字样铭文。这充分表明，汉武帝北击匈奴后，这里社会环境日益安定，日用漆器数量大增。因地处边疆，这里出土漆制兵器附件较多，甚至还发现了中心铁质、周围裹铅再外表髹漆的矢杆，估计当地郡县工官内设漆工作坊，生产以兵器为主的各类漆制品。

[1]礼州遗址联合考古队：《四川西昌礼州发现的汉墓》，《考古》1980年第5期。

[2]平朔考古队：《山西朔州秦汉墓发掘简报》，《文物》1987年第6期。

今天鄂尔多斯高原、河套平原向东至呼伦贝尔草原的北方草原地区，汉代生活着匈奴、东胡、鲜卑等游牧民族。呼伦贝尔陈巴尔虎旗完工墓地出土的漆器残片[1]，在桦树皮外髹朱漆，上绘黑色花纹，显现生活在这里的古老民族[2]从大兴安岭原始森林走向草原后不久，便同中原地区有了密切交往与工艺交流。新巴尔虎旗扎赉诺尔墓群——较完工墓地时代稍晚的鲜卑遗存，出土有朱绘黑漆奁，与同出的规矩镜、"如意"锦等皆属中原地区制品[3]。鄂尔多斯高原上汉代城址分布密集，准格尔旗广衍故城八垧地和圪赖梁墓地等此类城址周边的汉墓，出土耳杯、盘等部分漆器遗存，它们多属新莽及东汉前期，当自内地输入，是汉王朝在此经营的实物例证。

汉武帝元狩二年（公元前121年），"匈奴昆邪王杀休屠王，并将其众合四万余人来降，置五属国以处之"（《汉书·武帝纪》）。安定郡三水属国都尉管辖范围内的宁夏同心倒墩子、李家套子等墓地，可明确为这些内附匈奴人的遗存。倒墩子墓地发掘的27座西汉后期墓葬，皆未遭盗掘，但1500余件随葬品中仅有5件漆器[4]——中原地区漆工艺在此影响甚微。但时隔不久，东汉早期的李家套子1号墓虽早年被盗，仍出土耳杯、盘、奁及剑鞘等漆器[5]，包括漆器在内的汉文化因素明显增多。而且，在汉文化影响下，这批降汉匈奴人的生活习俗也有了很大变

[1]内蒙古自治区文物工作队：《内蒙古陈巴尔虎旗完工古墓清理简报》，《考古》1965年第6期。

[2]原一般认为完工墓地为鲜卑族遗存，现多认为其属于含有汉书二期文化和西汉匈奴文化的墓地。见潘玲：《伊沃尔加城址和墓地及相关匈奴考古问题研究》，科学出版社，2007，第148页。

[3]郑隆：《内蒙古扎赉诺尔古墓群调查记》，《文物》1961年第9期。

[4]宁夏文物考古研究所等：《宁夏同心倒墩子匈奴墓地》，《考古学报》1988年第3期。

[5]宁夏文物考古研究所等：《宁夏同心县李家套子匈奴墓清理简报》，《考古与文物》1988年第3期。

化，开始使用砖室墓殓葬，随葬品中富有匈奴民族特色的透雕带饰逐渐减少[1]。

汉代甘青地区也是多民族杂居之地，目前这里的天水、武威、敦煌及西宁等多地出土汉代漆器，以甘肃天水放马滩、武威磨咀子、永昌水泉子，以及青海大通上孙家寨[2]、平安北村[3]等地汉墓出土漆器最为重要。其中上孙家寨墓地显现羌、匈奴、汉多种文化，出土漆器贯穿整个汉代，是中原地区漆工艺向西北传播的一个缩影；东汉早期的平安北村7号墓随葬的部分漆木器，工艺简易而别致，具有鲜明的羌民族特色。

新疆地区漆器

新疆地区出土的汉代漆器，散见于若羌楼兰古城、尉犁营盘、且末扎滚鲁克[4]、洛浦山普拉[5]、民丰尼雅等地，它们皆地处丝绸之路要道之上，是当时相当繁华的商品集散地——深受当时新疆及周边各民族喜爱的丝绸、铜镜及漆器等中原地区产品，曾通过丝绸之路源源不断来到这里。在频繁的贸易往来过程中，中原地区漆工艺也随之传入，并与当地木作、皮革加工工艺相结合。约东汉时期，新疆地区开始了自己的漆器生产。

按来源区分，目前新疆地区出土汉代漆器可分两类，一类来自中原地区，一类为当地产品。

1 中原地区输入的漆器

有耳杯、盂、奁、梳、篦等，它们有的因贸易被销售到新疆地区，有的则是汉王朝的赏赐品或赠品。汉王朝设西域都护后，对新疆各绿洲城邦采取软硬兼施两手政策——"可安辑，安辑之；可击，击之"（《汉

[1]姚蔚玲：《略论宁夏两汉墓葬》，《考古与文物》2002年第1期。
[2]青海省文物考古研究所：《上孙家寨汉晋墓》，文物出版社，1993。
[3]青海省文物考古研究所：《青海平安县古城青铜时代和汉代墓葬》，《考古》2002年第12期。
[4]新疆维吾尔自治区博物馆等：《新疆且末扎滚鲁克一号墓地发掘报告》，《考古学报》2003年第1期。
[5]新疆维吾尔自治区博物馆：《新疆洛浦县山普拉古墓发掘报告》，《新疆文物》1989年第2期。

图5-295
尉犁营盘7号墓漆耳杯
新疆文物考古研究所供图

书·卷九十六·西域传第六十六上》）。对那些臣服的则"赂遗赠送，万里相奉"，漆器也是汉王朝政府怀柔政策中有分量的砝码之一。

尉犁营盘遗址，一般认为是史籍所载汉西域三十六国之一的山国（亦称墨山国）遗存，地处丝绸之路"楼兰道"西段要冲。营盘15号墓充满异域文化氛围，墓主可能就是一位从事对汉贸易的西方富商[1]。经多次发掘，这里先后出土耳杯、盂、罐、奁、粉盒等漆器，其中耳杯等部分漆器图5-295，与伴出的丝绸、铜镜等，明显来自中原地区。营盘7号墓漆盂，口径12.1厘米、高4.9厘米，以一木镟制，胎壁较薄。器表髹黑漆为地，近口沿处朱绘波浪纹带，口沿及近圈足处绘弦纹；器内髹红漆为地，口沿处绘黑漆波浪纹带，上下各饰一黄色弦纹；腹部则以黑漆绘两道弦纹；圈足内以红漆书4个汉字，隐约可辨为"王女红口"

[1]新疆文物考古研究所：《新疆尉犁县营盘墓地15号墓发掘简报》，《文物》1999年第1期。

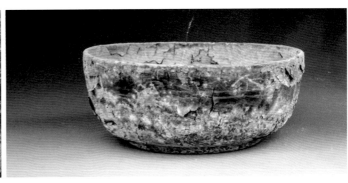

图5-296
尉犁营盘7号墓漆盂
新疆文物考古研究所供图

图5-296。其造型规整，整体工艺和装饰风格与同一墓地其他漆木器判然有别。所书"王女红□"铭文应为原器主的标记，该盂后通过贸易、馈赠等方式来到西域。

罗布泊西部的楼兰，属西域三十六国之一的楼兰、鄯善，当时要比山国强大得多。楼兰古城东北的孤台墓地（1914年英人斯坦因命名的LC墓地）一座丛葬墓中，出土卮及器盖等漆器图5-297，其中卮腹壁一侧环耳的造型、安装方式均与汉地漆卮相同，卮及器盖装饰的云纹、柿蒂纹等皆当时流行纹样，它们与同时出土的黄绢、五铢钱皆应来自内地。

属精绝国遗存的民丰尼雅遗址，当年也是丝绸之路上的重要枢纽。约东汉后期的尼雅1号墓地3号墓，墓主属精绝国统治阶层，墓内随葬的漆圆奁也当得自内地。该奁作圆筒形，奁身及盖壁皆竹胎，盖顶木胎，

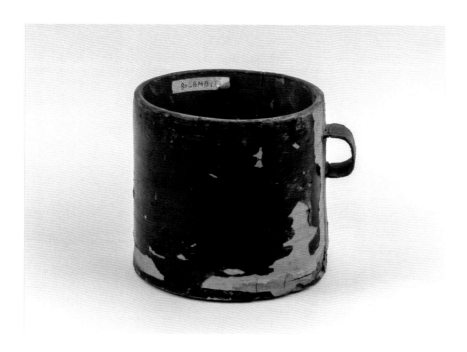

图5-297
楼兰孤台B1号墓漆卮
新疆文物考古研究所供图

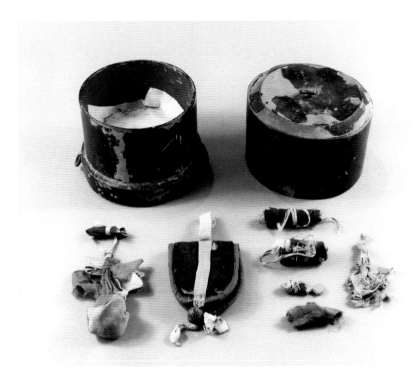

图5-298
尼雅3号墓漆奁及其内盛物品　新疆维吾尔自治区博物馆供图

[1]新疆文物考古研究所：
《尼雅95一号墓地3号墓发掘
报告》，《新疆文物》1999
年第2期。

盖缘及奁身底部髹漆前贴麻布即采用布漆技法；器内髹红漆，器表髹黑漆，盖顶及奁身两侧各施一铜环图5-298。该奁为竹木复合胎，形制规整，且采用了布漆技法，与同墓出土的碗、盆、器座等木器的加工工艺差异较大。出土时，奁内放置盛于锦制镜袋内的铜镜、盛于蓝色毛毡袋中的梳和篦、小香囊，以及"王侯合昏千秋万岁宜子孙"等文字锦和其他丝织物残片。它们与墓内随葬的大量丝织物及珍珠等饰品，都应属汉王朝对精绝国上层的赐赠，反映了精绝国与汉地的密切联系。来自中原地区的漆奁及奁内全套梳妆用具，"已经化为精绝王国贵族日常生活中不可或缺的用品，成了他们高贵社会身份的象征"[1]。

② 新疆本土漆器

现有考古发掘和研究成果显示，汉代新疆地区手工业以木器制造、皮革加工及毛纺织、缝纫等为主。美观耐用的漆器传入这一地区后，立即得到各方的喜爱和重视，除从汉地输入成品外，当地也开始仿制——推测生漆等原料来自汉地，当地木工、皮革工结合本地材料具体制作木胎、皮胎，再髹漆或描饰，工艺还较为原始。产品以当地常用的饮食器具、兵器、工具及装饰品为主。

营盘遗址出土漆器中，不少造型、装饰带有明显的地方特色。例如，营盘6号墓漆奁，直径8厘米、通高5.4厘米，斫木胎，出土时内盛粉扑、项链等物。奁身作筒状，直壁，平底，以子母口上承尖顶盖。器外壁及盖表髹黑漆为地，上绘彩色花纹，其中盖顶以一道粗红线和两道黄线分隔为内、外两区：内区以尖顶为中心勾绘一周树叶纹，叶面交替髹红漆或灰漆，叶间各填绘一枚黄柄红色果实；外区绘一周圆弧纹，内填黄线勾边的卷云纹。器身外壁中部绘一周祥云纹样，上、下各绘两道红、黄色彩条。奁盖内区的树叶及外区的卷云纹、奁身祥云等以黄线勾边图5-299。奁底则未髹漆。类似漆奁在同一墓地13号、42号、59号等多座墓内亦有发现[1]，它们造型基本相同，装饰有所区别；皆尺寸不大，做工稍显粗糙，风格粗犷，与同墓地木盘等其他木器工艺手法一致，无疑出自本地工匠之手。

作为汉代且末国遗存的且末扎滚鲁克墓地，随葬品以木器和陶器为大宗，漆器数量很少：24号墓漆筒，以圆木斫挖而成，筒壁髹黑漆，上刻半立姿的羊、鹿形象，草原文化风

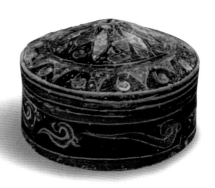

图5-299
尉犁营盘6号墓漆奁
新疆文物考古研究所供图

[1]新疆文物考古研究所：《新疆尉犁县营盘墓地1999年发掘简报》，《考古》2002年第6期。

格明显；14号墓漆棒，残长近半米，虽已不知当年模样，但其椭圆形木质棒身缠裹一层麻及树皮后再髹黑漆，特色鲜明。它们应是且末当地产品。

尼雅遗址刀鞘、剑鞘、矢箙及矢杆等漆制品，或皮胎，或皮木复合胎，设计独特。1995年发掘的尼雅1号墓所出漆刀鞘，皮胎，平面呈圭形，设双圆孔，可内置双刀，口部还设方盖；其表面髹黑漆，背两侧缘各贴一红漆皮条[1]。同墓发现的漆矢箙作圆筒形，筒身用长方皮革缝制，以木块为底，当地民族特点鲜明。尼雅1号墓地3号墓皮胎漆刀鞘更显复杂，可插入3柄小刀。如此造型的刀鞘，为中原地区所不见。

东北地区漆器

汉代东北地区南部属帝国边境地区，汉王朝在此设立郡县予以直接管理；其他地区活跃着夫余、高句丽等民族身影。辽宁朝阳袁台子[2]、锦州小凌河[3]、新金县花儿山[4]等地汉墓发现漆器自不稀奇，但松花江流域的吉林榆树老河深[5]与丰满帽儿山墓地[6]，一般认为是夫余族遗存，亦出土有约东汉时期的漆器残件，它们可能是汉流民的遗物，更有可能是汉文化影响下的夫余制品，特别是老河深1号墓漆棺等，应是汉王朝漆工艺对外强势传播背景下的产物。

[1]新疆文物考古研究所：《95年民丰尼雅遗址1号墓地船棺墓发掘简报》，《新疆文物》1998年第2期。

[2]辽宁省博物馆文物队：《辽宁朝阳袁台子西汉墓1979年发掘简报》，《文物》1990年第2期。

[3]刘谦：《辽宁锦州汉代贝壳墓》，《考古》1990年第8期。

[4]旅顺博物馆等：《辽宁新金县花儿山汉代贝墓第一次发掘》，载文物编辑委员会编《文物资料丛刊（4）》，文物出版社，1981。

[5]吉林省文物考古研究所编《榆树老河深》，文物出版社，1987。

[6]吉林市博物馆：《吉林帽儿山汉代木椁墓》，《辽海文物学刊》1988年第2期。



八·汉代漆器所见社会面貌



对外文化交流的重要使者

汉代是中外关系的重要开拓期，对外官方交往远超既往。汉王朝将周边民族、国家归为外藩，册封其首领，并授之王侯爵位，双方结成君臣关系。汉帝国的漆器，因装饰华美、性能卓越等特性，深受域外人士喜爱，在对外交往中扮演了重要角色，其地位、价值堪与丝绸媲美。

需说明的是，汉武帝曾在朝鲜半岛北部设乐浪、临屯、玄菟、真番四郡（汉昭帝及以后又有所调整），在中南半岛东北部设交趾、九真、日南三郡，当时这些地区实为汉帝国的一部分。因涉及当代国家疆域问题，本书将两地出土的汉代漆器列入对外交流部分予以阐述。

1 匈奴

纵马驰骋草原的匈奴，一直是汉王朝长期对外关注的焦点。当秦末各方攻伐及楚汉相争如火如荼之际，冒顿单于将蒙古高原各游牧部族统一起来，建立起拥有强大军事实力的匈奴帝国，最盛时控制着南迄阴山、北抵贝加尔湖、东尽辽河、西逾葱岭的广大地区，成为新生的汉帝国的北方劲敌。公元前200年，汉王朝与匈奴结下兄弟之约，约定将汉公主嫁与单于作阏氏，每年还向匈奴奉送"絮缯酒米食物各有数"（《史记·匈奴列传》）。汉武帝时，和亲政策出现变化。此后，虽发生南匈奴归附等重大事件，但盘踞漠北的北匈奴一直与汉王朝时战时和，直至东汉和帝年间其大部被迫远走中亚，汉王朝这一长达300年的北部威胁才告解除。

匈奴和汉王朝的长期频繁交往，在蒙古、俄罗斯两国现已

发现的匈奴遗存中有明确体现。反映在漆器方面，目前蒙古中央省巴特苏木布尔的诺颜乌拉、肯特省巴彦阿德拉格苏木巴彦村的都尔利格纳尔斯、后杭爱省的高勒毛都和塔米尔、前杭爱省的台布希乌拉，以及俄罗斯外贝加尔地区的伊里莫瓦、切列姆霍夫、德列斯图依、伊沃尔加、查拉姆等墓地均发现有漆器遗存[1]。出土漆器的墓葬皆公元前1世纪至公元1世纪的匈奴贵族墓，有的地位显赫，甚至可能为单于及其家族成员。漆器大都保存状况较差，有的仅余残迹或所嵌金属构件，以耳杯及盘数量最多，另有奁、几、案及车马器等。

其中以诺颜乌拉墓地的发掘最为重要，20世纪20年代以来，这里的苏珠克图、吉日木图等山谷的多座匈奴高级贵族墓先后出土一批漆器，其中部分有刻铭。它们有的出自中都官工官中的考工，如苏珠克图20号墓随葬的一件漆耳杯图5-300，木胎，双耳镶铜釦，内髹红漆，外髹褐漆为地，上以红漆绘对鸟纹，底近圈足处刻铭文46字（其中重文1）图5-301：

[1]中国社会科学院考古研究所编著《中国考古学·秦汉卷》，中国社会科学出版社，2010，第951页。

图5-300
苏珠克图20号墓1号漆耳杯

乘舆，髹汧画木黄耳一升十六籥（龠）桮（杯），元延四年，考工，工通缮，汧工宪，守佐臣文、啬夫臣勋、掾臣文臣、右丞臣光、令臣谭省。

表明其曾于汉元延四年（公元前9年）由考工修缮。苏珠克图31号墓元延四年考工制漆耳杯，与之制作工艺、装饰风格基本相同，刻铭亦相仿，但一为"工通缮"，一为"工相造"。有的则为蜀郡西工产品，如吉日木图1号墓建平五年（公元前2年）漆耳杯，木胎，双耳镶鎏金铜釦，器表髹黑漆为地，上以红漆绘对鸟纹，其圈足外圈刻铭文69字：

建平五年，蜀郡西工造乘舆髹汧画木黄耳桮（杯），容一升十六籥（龠）。素工尊、髹工襄、上工寿、铜耳黄涂工宗、画工□、汧工丰、清工白、造工□造、护工卒史巡、守长克、丞骏、掾丰、守令史严主。

其铭文内容完整、丰富，且符合当时蜀、广汉两工官铭文通例，为蜀郡工官制品无疑图5-302。苏珠克图6号墓建平五年漆耳杯，与之工艺、装饰相近，但铭文内容特殊，除器底朱漆书"上林"2字外，圈足刻铭不足20字：

建平五年九月，汧工王谭经、画工获、啬夫武省。

其铭文格式和内容与常见的工官铭有异，不仅省略诸多内容，还标注月份并记录了工匠的全名而非姓或私名。还有，这两件耳杯均误记了纪年——汉哀帝建平纪年只有四年，第五年已改年号为"元寿"，故有学者认为后者当出自私人作坊[1]。

此外，高勒毛都Ⅰ号墓地20号墓漆盘残件上有"永始元年供工工武造"等字样铭文图5-303，证实其为永始元年（公

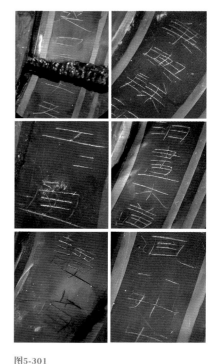

图5-301

苏珠克图20号墓1号漆耳杯铭文

图片来源：Michèle Pirazzoli-t'Serstevens, "Chinese Lacquerware from Noyon uul: Some Problems of Manufacturing and Distribution, " *The Silk Road* 7 (2009): 31-41.

[1]奇斯佳科娃·阿格尼娅：《诺颜乌拉墓地出土西汉耳杯》，载中国人民大学北方民族考古研究所、中国人民大学历史学院考古文博系编《北方民族考古（第三辑）》，科学出版社，2016。按：据研究，改元元寿可能在建平五年年底，见辛德勇：《建元与改元——西汉新莽年号研究》，中华书局，2013，第137—139页。此类建平五年铭漆器有的或当出自中央工官。

元前16年）供工制品。查拉姆墓地7号墓漆盒，亦产自考工，且标注"乘舆"，惜年款缺失，具体制作时间不详。

诺颜乌拉、高勒毛都等地匈奴贵族墓出土的这批漆器，产自首都的中都官工官或蜀郡工官的漆工场，当是汉匈和亲背景下汉王朝赏赐或赠送给匈奴贵族的，供他们日常享受，也是其身份和地位的象征。苏珠克图20号墓和查拉姆墓地7号墓还随葬有朱漆轮的安车，恰可与文献记述相对照——据《汉书·匈奴传》载，那位迎娶王昭君的呼韩邪单于在甘露三年（公元前51年）朝觐汉天子时，汉宣帝对他赏赐颇丰，其中即有"安车一乘"。

不过，匈奴与汉关系复杂，蒙古及俄罗斯等地出土的漆器及丝绸、铜镜、五铢钱等汉地产品，它们自内地来到漠北，绝非馈赠一种途径，还应有抢掠及贸易等其他形式。诺颜乌拉苏珠克图12号墓等出土漆奁，

图5-302
吉日木图1号墓建平五年漆耳杯局部装饰

盖顶饰柿蒂纹，盖壁绘云气纹，内穿插车马人物及神禽异兽，并贴饰金薄片，很可能为西汉后期扬州及周边地区产品。塔米尔97号墓漆盂，口镶鎏金铜釦，器表黑漆地上朱绘云纹及几何纹，器底有朱漆"宜子孙"印章式铭（图5-283，见P261），亦与西汉后期扬州及周边地区做法相近。它们来到漠北，当与贸易有关。

在与汉王朝的长期交往过程中，匈奴也逐渐掌握了髹漆技艺。诺颜乌拉墓地的两椁一棺大墓及俄罗斯外贝加尔西南部地区和蒙古境内的一棺一椁墓，木棺外髹漆，并用丝绸装饰；遍布俄罗斯外贝加尔地区、图瓦地区及蒙古境内的单棺墓，棺或外髹漆，或用丝绸装饰[1]。这些数量众多、体形粗大的漆棺不可能自内地输入，只能是匈奴本地生产的。诺颜乌拉苏珠克图6号墓出土的漆兽形器，以整木斫制，作伏卧动物造型，类似内地的虎子，但背部不设提梁，内外髹褐漆，不再描饰，也可能是匈奴地区仿制的。

2 朝鲜半岛

目前朝鲜半岛时代最早的漆器遗存，发现于约公元前3世纪的牙山南城里石棺墓中，多认为与中国有关。朝鲜半岛的汉代漆器，主要发现于朝鲜平壤一带，这里是汉乐浪郡郡治所在，特别是平壤南郊大同江南岸的土城里土城附近汉墓相当密集，它们多为竖穴木椁墓，随葬漆器也因此得以部分保存下来。这些墓墓主多为乐浪郡属吏及其属县的官吏，级别不高，例如，石岩里205号墓墓主为乐浪郡五官掾王盱，贞柏里127号墓墓主为乐浪郡掾官王光，贞柏洞2号墓墓主为乐浪郡属县夭租（沃沮）的县长高常贤，等等。

图5-303
高勒毛都Ⅰ号墓地
20号墓漆盘铭文

[1]单月英：《匈奴墓葬研究》，《考古学报》2009年第1期。

平壤地区大中型汉墓一般均有数目不等的漆器随葬，石岩里194号墓及王光墓等甚至多达80件。器类包括耳杯、盘、樽、壶、盆、盂、勺、奁、笥、几、案、式盘等；胎骨可分木、夹纻、竹三类；器表或素髹，或描饰，或镶嵌。它们的造型、制作工艺及装饰工艺皆与汉地漆器相同，当来自汉地。

这批漆器中不少书、刻铭文，有的产地明确，殊为难得。据统计，至少30余件漆器产自蜀郡工官，6件源于广汉工官，8件由供工和考工制作，另有一部分出自民间漆工作坊。在有纪年铭漆器中，时代最早的为石岩里194号墓西汉始元二年（公元前85年）蜀西工造漆耳杯，最晚的为东汉永元十四年（公元102年）蜀郡西工造漆案，前后时间跨度近200年。

其中包括相当数量的专供皇室宫廷的漆器——除中都官工官的供工、考工产品外，还有多达30件蜀、广汉两工官生产的"乘舆"漆器，从西汉河平三年（公元前26年）一直延续至东汉永平十四年（公元71年）；如果从贞柏里17号墓永光元年（公元前43年）供工及考工造漆耳杯算起，时间跨度达110余年。它们从首都长安及雒阳持续不断地来到帝国的东北边陲，最终随葬在郡县一级官吏的墓中，充分表明汉代中央王朝对东北边郡的安宁一直给予高度关注，对当地豪族大姓颇为重视，并通过经常性的赏赐来巩固对边郡的统治。

王光墓漆笥等部分漆器的铭文则有"长寿延年宜子孙""宜子孙""大利"一类吉祥语；王盱墓神仙龙虎纹漆盘等铭文中有"行三丸""牢"等宣传产品优良的词语。它们和众多无铭文漆器应为内地民间漆工作坊产品，通过汉代商品贸易网络，流入遥远的帝国东北边境地区。

松田权六在修复这批出土漆器时曾发现，它们中很多都有常年使用

后留下的划痕，划痕上又重新髹漆，涂层很新，应该是殡葬前不久修复的[1]。看来，当时乐浪一带不仅输入漆器成品，也很可能开始了漆器生产。

汉代，朝鲜半岛南部先后形成三个早期国家，即本部的马韩、东北部的辰韩和东南部的弁韩，进入所谓"三韩时代"（或称"原三国时代"）。陆上，汉文化透过乐浪等边郡与之发生联系；海上，则通过横渡黄海与半岛南部岛屿及西海岸展开交流。目前，半岛南部多处地点发现汉文化遗物，主要为五铢钱、铜镜、铜带钩等，漆器则主要见于昌原市茶户里弁韩墓地，其中的茶户里1号墓被认为是公元前1世纪后半叶弁韩首领的墓葬，随葬有漆木器及星云纹铜镜等汉地遗物，惜漆木器保存不佳[2]。首尔石村洞等地出土漆器，则与乐浪汉墓漆器相似。总体而言，汉王朝与朝鲜半岛南部交流还相当有限，甚至是间接的，但"当时的半岛南部地区正处于由氏族向国家的重要转折时期，而同汉王朝的交往对这一转折发生了刺激、催化和加速的作用"[3]。漆工艺也是如此，朝鲜半岛的漆工艺就是在这样的交流中起步并缓慢发展着。

3 中南半岛

与朝鲜半岛类似，中国与中南半岛的交往可追溯至史前时代，南越国时期双方联系更加紧密。汉武帝在半岛东北部设置交趾、九真、日南三郡，将之置于中央政府的直接统治之下，以这些郡县为桥梁，中南半岛其他地区乃至南洋群岛许多地点与汉王朝的关系日益密切。

由于保存条件等方面原因，目前有关中南半岛地区汉代漆器的发现寥寥，仅在越南北部的河西省富川县（今属河内）珠干船棺墓及清化省境内富谷等地公元2~3世纪的砖室墓中出土部分漆器和漆器残片，当时这里属汉交趾郡、九真郡所辖，估计是迁徙至此的汉人自岭南等地携带

[1] 松田权六：《漆艺史话》，唐影、林梦雨译，江苏凤凰美术出版社，2022，第280—281页。

[2] 韩国国立中央博物馆：《茶户里》，2008。

[3] 白云翔：《汉代中国与朝鲜半岛关系的考古学观察》，《北方文物》2001年第4期。

而来的。这里更能反映汉王朝与半岛交往的遗物主要是越南、泰国等地墓葬中出土的汉及新莽时期钱币、各式铜镜等。

4 中亚地区

丝绸之路开通后，汉王朝与中亚、西亚等地的联系有了根本改观。通过丝绸之路，丝绸、铜镜、漆器等各类汉地商品源源不断地输往中亚，毛棉织物、玻璃器皿、金银制品等域外稀罕之物也进入汉地，并散布到广大地区。

《汉书·卷九十六·西域传第六十六上》："自宛以西至安息国，……其地无丝漆，不知铸铁器。"中亚、西亚等地发现的漆器当皆由汉地输入。地处当时丝绸之路要道上的新疆，现有多处地点出土漆器。当年贩卖至中亚及西亚等地的漆器数量应该不少，但遗留至今的实物有限。

目前中亚地区有关汉代漆器的考古发现，最重要的当属阿富汗首都喀布尔北、兴都库什山南麓的贝格拉姆（Begram）遗址的所谓"贝格拉姆宝藏"。20世纪30年代，法国阿富汗考古团在这里南城Ⅱ号发掘区发现两间密室——门道被砖墙封堵的房间，共出土来自印度、罗马（含埃及、叙利亚等地）和中国等异乡的各类文物1000余件，其中中国东汉时期漆器仅余残件，可辨器形的有铜釦漆盂及三兽纹盘、银釦云纹盘、对鸟纹耳杯等。发掘者认为，这里是大夏贵霜王朝都城，这两个房间是贵霜王室的藏宝室。近年来，有学者认为新王城遗址是贵霜帝国的一处商业据点，所谓贝格拉姆宝藏只是一座商站的最后存货[1]。又有学者提出，这里很可能是印度—帕提亚时期由罗马人经营的商站；当公元55年前后贵霜军队攻打贝格拉姆时，商站遭废弃，这批货物被封存[2]。无论真相如何，这些汉代漆器的发现，均昭示中国漆器是当年丝路贸易上的

[1]Mehendale, S., Begram, "New Perspectives on the Ivory and Bone Carvings, "Doctoral Dissertation, University of California, Berkeley, 1997; 罗帅：《阿富汗贝格拉姆宝藏的年代与性质》，《考古》2011年第2期。
[2]罗帅：《阿富汗贝格拉姆宝藏的年代与性质》，《考古》2011年第2期。

重要商品，曾远销中亚、西亚乃至罗马帝国。

漆器装饰所见中外交流

汉代中外文化交流空前繁荣，来自域外的奇花异草、珍禽异兽，令人耳目一新，进而成为中国文人墨客争相歌咏、表现的新题材。汉代民间漆工匠师们也将之用于漆器上，不仅拓展了漆器装饰领域，也让漆器增添了一抹异域风情，可更好取悦客户及促销商品。

西汉后期扬州等地漆器装饰的金银薄片，多表现动物形象，目前可见达数十种之多，其中就包括一些来自异域的动物，最典型的非狮子和骆驼莫属。原产非洲、生活在地中海沿岸及西亚等地的狮子，汉代经丝绸之路传入中国，还有了今天的名字——此前称"狻猊"。自此，狮子在中国传统文化中开始占据特殊地位。不过，汉代漆器上表现狮子的情况还很少，目前仅在西汉后期的徐州石桥2号墓奁、樽一类漆器所贴饰的金薄片中发现有狮子形象[1]。

今人习见的骆驼，汉代被称作"奇畜"，中亚及西域多国将其作为敬献给汉天子的礼物，"骡驴馲驼，衔尾入塞"（《盐铁论·力耕》），

[1]徐州博物馆：《徐州石桥汉墓清理报告》，《文物》1984年第11期。

图5-304
东阳114号墓漆七子奁母奁
李则斌供图

图5-305
杨家山304号墓漆奁贴饰的骆驼形象金薄片
湖南博物院供图

敦煌悬泉置汉简等记录了大宛、康居、乌孙、莎车等贡献骆驼的情况。西汉后期，漆器上便已出现骆驼形象，并且随着中亚的双峰驼乃至西亚的单峰驼不断流入，远至湖南、江苏等地的漆工匠师也对其形象相当熟悉，造型日益准确。盱眙东阳114号墓漆七子奁、长沙杨家山304号新莽墓漆奁等，所贴饰的金银薄片中表现的骆驼形象图5-304、5-305，皆具一定艺术水准。

需加说明的是，河北阳原等地出土漆器上装饰的金银薄片中，有的形象颇似原产非洲的长颈鹿、原产澳洲的袋鼠，依传统认知，这些动物传入中国的时间很晚。汉代漆器上出现的此类图像，应该是夸张变形后的某些神兽形象，只是与长颈鹿、袋鼠外形有些相似罢了。

除了陆上丝绸之路，汉代海上贸易也开始兴起。《汉书·地理志》："粤地，牵牛、婺女之分野也。今之苍梧、郁林、合浦、交阯、九真、南海、日南，皆粤分也。……处近海，多犀、象、毒冒、珠玑、银、铜、果、布之凑，中国往商贾者多取富焉。"其实，不仅中国商人往来各地，周边地区人士也经海上及岭南九郡来到中国开展贸易。就这样，南海等地一些奇珍异宝随之进入中国，有的还被用于漆器装饰。来自热带海域的玳瑁，不仅被中国匠师用作漆器镶嵌材料，还以之为漆器胎骨——盱眙江都王刘非墓出土的漆耳杯中即有镶银釦的玳瑁胎耳杯，为江都王国南工官匠师的手笔。如果说岭南地区因地利之便大量使用玳瑁制品尚不稀奇的话，那么长沙马王堆墓群及刘非墓等考古发现，则昭示西汉前期玳瑁即已深入汉地。西汉后期及东汉时期，玳瑁制品的分布更为广泛，除扬州及其周边地区出土较为集中外，山东莱西、青岛，安徽巢湖甚

图5-306
刘贺墓孔子像衣镜漆镜匣西王母与东王公形象（摹本）　彭明瀚供图

至朝鲜平壤乐浪王旴墓等皆有发现，更显意义不凡。

生物化石琥珀，也成为汉代人的"最爱"之一。产自缅甸或波罗的海沿岸的琥珀，汉代大量进入中国，并应用到漆器装饰领域。北京大葆台1号墓、邗江甘泉2号墓等皆出土有镶嵌琥珀的漆器。

虽然这些异域奇珍的来源还需进一步鉴定确认，但它们无疑是汉代对外交流全面深化的实物例证。

从黄老之学到"独尊儒术"

西汉前期，黄老之学盛行，政治上"休养生息"，思想上"兼容并包"。楚地盛行的鬼神信仰，在汉初社会各阶层、各领域依然占据重要位置，反映在漆器上，各式云气纹及云气纹中穿插各种仙、怪、禽、兽的云气禽兽纹盛行一时，内容复杂多变，向人们展现幻想中神秘怪诞的仙人世界。东汉初，此类题材在江苏、安徽等地还颇为常见。

在汉代人的观念中，宇宙世界由从高到低的四部分构成，即天上世界、仙人世界、现实人间世界和地下鬼魂世界。当时神与仙是性质完全不同的两种存在：天上世界的上帝和诸神，不仅是宇宙万物的创造者，也是宇宙秩序的主宰和管理者；仙人则是同时具有不死不老的神性和肉体的永恒存在，居住在耸立于现实人间世界的仙山之上[1]。天上世界与

[1]信立祥：《汉代画像石综合研究》，文物出版社，2000，第60页。

仙人世界、神与仙，在汉代漆器上皆有表现，其中天上世界以星象等形式表现，远不如仙人世界丰富和精彩；仙人及神禽异兽则多姿多彩，奇妙无比。

传说中生长着不死之药的昆仑山，是汉代人人渴望抵达的幸福彼岸，居住在此的西王母也从凶神恶煞变为人人信仰和崇拜的女仙。西汉前期的马王堆1号墓漆棺头挡上即有表现昆仑山的画面。西汉后期的海昏侯刘贺墓孔子像衣镜的镜匣上，亦刻画西王母形象，而且还出现了与之相对应的男性主仙——东王公，这是目前所见时代最早的东王公形象图5-306。该衣镜与表现西王母形象的邗江仓颉村西汉墓漆奁等，对深入了解西汉

图5-307
王盱墓永平十二年漆盘局部
引自《汉代纪年铭漆器图说》，图版四三，右小图

后期的造仙运动及民间信仰的转变具有重要价值。东汉时，此类题材更为流行，铜镜及画像石、画像砖上亦多有表现。平壤王盱墓东汉永平十二年（公元69年）漆盘，直径56厘米、高3厘米，盘口沿黑漆地上以红漆描饰一周菱形纹带。盘内髹红漆为地，内壁近口沿部分以黑、黄、红、绿四色漆描绘西王母与东王公像，他们一侧有侍女服侍，周边描饰麒麟、龙、虎等灵兽图形图5-307。

出土地点遍及大半个中国的各类式盘，以及其他漆制宗教迷信物品，则是当时谶纬之风与占星望气之术大行其道的具体反映。

元光元年（公元前134年），董仲舒向汉武帝建言罢黜百家、独尊儒术，此后孔子及儒家思想的影响力日增。海昏侯刘贺墓孔子像衣镜及屏风上的孔子徒人图，以图像及像赞的形式，全面反映孔子及其七位著名弟子的形象与相关成就，它与墓内随葬的《诗经》《礼记》《论语》《孝经》等儒家经传，都是这一历史重大变化的具体反映。神爵三年（公元前59年）刘贺病逝，但以墓中包括漆器、黄金在内许多随葬品为昌邑国旧物，以及刘贺继昌邑王位后拜大儒王式（字翁思）为师等分析，这件衣镜及屏风很可能制作于昌邑王时期（公元前86～前74年），此时距董仲舒建言之时仅过去五六十年光景，儒学作为正统思想被确立并大力推广由此可见一斑。

虽然西汉前期明确的宫廷漆器尚未发现，但想来与诸侯王、列侯一级权贵所用漆器差距不会太大。目前所见西汉后期中都官工官及蜀、广汉两工官所生产的漆器产品，流行装饰对鸟纹、三兽纹等纹样。云气纹虽然很常见，但往往作为辅助纹样，多对称规整，与前期那种繁复、神秘、多变的云气纹截然不同——黄老之学日渐式微，在官造漆器上得到一定体现。

与此同时，儒家十三经之一的《孝经》最为流行，举孝廉形成固定

制度并成为官吏晋升的正途，自西汉后期开始，汉代社会上下对孝及孝道、孝行给予突出关注。各地汉墓发现的漆木鸠杖，就是中央及各地方政府对孝重视的一项具体体现。东汉时，宣扬孝子故事的图画开始见于墓葬壁画、画像石及漆器、铜镜等，平壤南井里116号墓（"彩箧冢"）漆笥上即描绘有"丁兰刻木""李善抚孤"等当时流行的孝子故事题材。

财富及地位的另类表征

《荀子·礼论》："事死如生，事亡如存。"汉代人生前广泛使用漆器，死后也将漆器带入墓中希冀在地下世界继续享用。在传统礼制进一步崩坍的大背景下，这些漆器部分充当了墓主财富和地位的象征。

西汉前期，许多地区墓葬的随葬品中礼器的色彩已趋淡薄，仅楚国故地的个别地区尚显浓厚；用鼎制度至此基本上名存实亡，高级贵族墓中铜礼器不再刻意追求组合完整，盙、簋、豆、瑚等传统器类已消失殆尽。高后五年（公元前183年）的荆州谢家桥1号墓，漆壶等与鼎、钫、鐎壶等成套铜礼器一同出土于椁之东室，其作铜锺（圆壶）的替代品。马王堆1号墓等甚至以全套漆礼器替代铜礼器。与之相伴的则是汉墓随葬品中漆器占比大幅上升，有的甚至超过一半。它们数量的多寡，主要由墓主生前财富水平的高低决定——当然，汉代人的财富水平往往与其地位相挂钩。精工细作、装饰华美的漆器，在一定程度上取代了青铜器，成为汉代人财富和地位的重要标志物。

随葬漆器的数量与墓主身份不相符的情况，早在西汉前期就已出现。例如，荆州凤凰山墓地中，168号墓墓主"遂"与10号墓墓主"张偃"皆第九级爵"五大夫"，但前者葬于文帝十三年（公元前167年），随葬漆器165件；后者晚至景帝前元四年（公元前153年），却仅

有区区28件漆器随葬。张偃甚至都比不上卒于文帝十二年的第六级爵的官大夫"精"——他的墓（荆州毛家园1号墓）仅漆耳杯即出土100余件。及至西汉后期，此类现象更为明显。前述的邗江胡场5号墓、仪征胥浦101号墓等，即为实证。

在日常使用过程中，漆器也得到高度重视，有些高档漆器被视若拱璧，长久流传。盱眙大云山10号墓墓主为江都王刘非的妃嫔淖姬，葬于江都国晚期，如其确系文献所载那位经历颇为曲折的淖姬[1]，卒年当晚至江都国除国即公元前121年之后。然而，这座墓中竟出土有100多年前的战国晚期齐国漆耳杯和漆盘。其中，装饰梳、篦一类线纹及弦纹的耳杯共14件，皆夹纻胎，口长径18.9厘米、连耳宽14.6厘米、高4.1厘米，83号耳杯外底中心刻铭文3行："公子强立事左辛府岁工长蒙御"，铭文外周刻边框 图5-308；84号耳杯外底针刻"粲人""□冲"字样[2]，另朱漆书"食官"2字 图5-309。与这些耳杯装饰相近的109号漆盘，以及尺寸较小的124号漆耳杯，外底皆烙印"右糟"2字 图5-310、5-311。从字体、字义等方面判断，这些铭文皆战国齐系文字，其中"右糟""粲人"皆大（太）官属官，掌酒食之职。可能正是由于漆器的珍贵与难得，这些战国晚期齐国漆器一直被妥善保管和使用，后来进入江都国王宫，最终被淖姬带入地下世界。

西汉后期的平壤石岩里194号墓出土漆器亦颇具典型性。墓中共随葬漆器80余件，耳杯达57件之多。部分蜀郡工官生产的耳杯上刻"阳朔""绥和""元始"等西汉后期纪年字样，最早的为昭帝始元二年（公元前85年），最晚的为西汉平帝元始三年（公元3年），表明有的耳杯至少被保存或使用了80余年。再有，扬州、平壤等地汉墓出土的部分漆器，可见常年使用后又髹饰的现象，有的甚至重新描饰别样图案。这些除显示广陵郡、蜀郡等地漆器制品坚固耐用外，它们广受珍视的意

[1]李则斌、陈刚：《江苏大云山江都王陵10号墓墓主人初步研究》，《东南文化》2013年第1期。
[2]谢明文：《江苏盱眙大云山江都王陵出土漆器铭文补释》，《中国文字研究》2015年第2期。

图5-308
盱眙大云山10号墓83号漆耳杯及铭文
李则斌供图

图5-309
盱眙大云山10号墓84号漆耳杯铭文
李则斌供图

图5-310
盱眙大云山10号墓109号漆盘及铭文
李则斌供图

图5-311
盱眙大云山10号墓124号漆耳杯及铭文
李则斌供图

味也相当突出。

　　类似情况还有不少。例如，墓主为西汉后期泉陵侯夫人的永州鹞子岭2号墓，墓内随葬的一件漆樽为属供工所制的"乘舆"漆器，其器、盖皆有刻铭：器身外底刻"鸿嘉五年供工工敞造"等字样，并朱漆书"大官"2字；盖上刻"绥和元年供工考造"字样图5-312。它们一为鸿嘉五年（即永始元年，公元前16年）造，一为绥和元年（公元前8年）造，制作时间相差了八九年之久。盖体厚重，器身轻薄，但两者所施铜钮及描饰风格一致，显系原器盖残损后再交由供工补配新盖。后来，这件漆樽被赏赐给长沙王室，或直接赏赐给泉陵侯。皇室所用漆器尚且如此，汉代普通官吏和百姓对高档漆器的珍视程度可想而知。

图5-312
鹞子岭2号墓绥和元年供工漆樽
引自《考古》2001年第4期，58页，图二一1

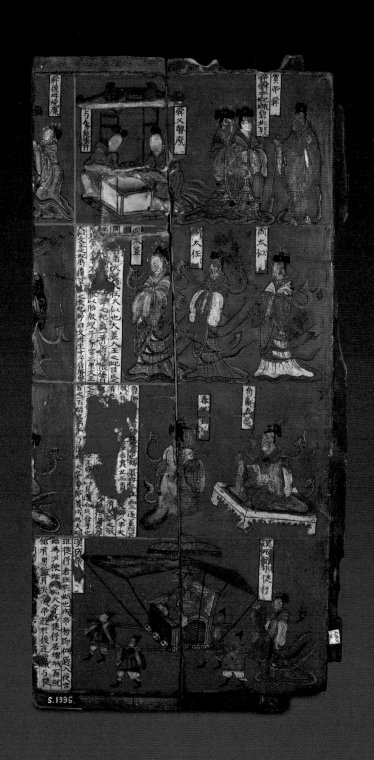

第六章

三国两晋南北朝漆器

　　常言道，物极必反，盛极必衰。中国漆器的生产及使用，在汉代达到顶峰后，繁盛局面便随着东汉末的战乱，与大汉帝国一道成为历史。从三国时代开始，漆器在日常生活中的地位，逐渐为东汉后期开始工艺日益成熟和完善的瓷器所取代。三国两晋南北朝，正处于这个历史转折期，成为中国漆工艺发展史上特殊而又十分重要的历史阶段。

　　从公元220年曹丕称帝开启历史上的三国时代始，直至公元581年隋文帝杨坚建立隋王朝止，这前后300多年的岁月里，虽有西晋王朝结束魏、蜀、吴三国鼎立政治格局之后短暂的全国统一，但紧接着的就是更加混乱与动荡、南北对峙的东晋十六国时期。这期间，中华大地长时间处于分裂割据局面，战乱不休，人口锐减，经济遭受严重破坏，北方地区甚至出现了"白骨露于野，千里无鸡鸣"（曹操《蒿里行》）的惨状。中国漆手工业也饱受摧残，一些漆器生产中心衰落，成都平原完整的漆手工业体系甚至惨遭连根拔起。与此同时，各地移民潮持续不绝，引发空前的民族大融合；国内多民族文化剧烈碰撞、交流，中外文化也互动频繁；魏晋玄学兴起，佛教广泛流传，文化艺术繁荣发展，特别是骈文、乐府诗歌及书法、绘画等成就斐然。中国历史步入转折时期，政治、经济、文化艺术诸多方面都有了巨大变化。

　　这一历史大背景下的中国漆手工业，在经受巨变的同时，还面临着瓷器等门类的挤压，生存环境陡然残酷起来。在与瓷器此消彼长的生存竞争过程中，漆器的设计、制作随着消费市场与使用阶层的变化日趋分化，高端工艺品与普通消费品的分野日益明显，一部分产能逐步转向高端奢侈品及宗教供奉、典章礼仪等特殊领域，也因其日益豪华精美，依然受到社会上层人士的高度重视。这一转变引发了诸多技术进步与创新，例如，夹纻胎工艺水平明显提升，绿沉漆发明并流行，密陀绘及磨显工艺的应用，等等。其中有些在当时并不彰显，却在稍后的岁月里大

放光芒，对后世漆工艺影响深远。与此同时，漆工艺还广泛吸纳绘画等其他艺术门类之长，确保了漆手工业继续稳步发展。

三国、西晋时期，各地漆工艺基本延续汉代以来的工艺传统，漆器面貌也大体相近。随着政治版图变化，多地漆器逐渐形成一定的自身特色，原有的全国面貌大体一致的情况为之改观。总体而言，南方地区的东晋、南朝（宋、齐、梁、陈）漆器装饰渐趋素简，特色日益鲜明；北方地区的十六国、北朝及部分周边地区漆器，在保留较多传统因素的同时，鲜卑等游牧民族的特色及反映新时代风貌的内容逐渐增多。

一　三国两晋南北朝漆器的考古发现

考古发掘所获三国两晋南北朝漆器，依然遍及全国大多数省、市、自治区，分布范围之广与汉代相差并不太大，但出土数量却逊色太多。

其中有漆器在日常生活领域逐渐被瓷器所替代的原因，但这绝非主因，起决定作用的应属葬俗的改变。杨泓先生指出，三国两晋时期葬俗曾发生两次大的变化，第一次变化发生在东汉末及三国曹魏时期，突出表现为帝王力主薄葬[1]。其中以曹操、曹丕父子和司马懿、司马炎祖孙最具代表性，曹氏父子曾明确要求"敛以时服，无藏金玉珍宝"（《三国志·魏书·武帝纪》），"无施苇炭，无藏金银铜铁，一以瓦器"（《三国志·魏书·文帝纪》）。这些观念与做法具有进步意义，也直接导致曹魏与西晋墓内随葬品不仅数量锐减，而且以陶制品为

[1]杨泓：《中国汉唐考古学九讲》，文物出版社，2015，第42页。

主。及至晋惠帝时，厚葬之风重新抬头，但并非恢复东汉故俗，而是依照曹魏规制有所增益，如加大墓室规模、镌刻墓志、出现以牛车出行为中心的随葬俑群等，但随葬品仍依"一如瓦器"的规定，以陶质为主[1]，随葬漆器也不再成为必需，更不是标示身份、地位的象征。例如，河南洛阳关林皂角树墓群为一处规格较高的西晋贵族家族墓地，其中编号C7M1874的晋墓，虽未经盗扰，却仅见一件漆器——内盛铜镜、铜环及银簪等物的漆方奁，罐、碗、杯、盘等陶器与陶俑、陶制模型明器居随葬品的绝大多数[2]。湖南安乡黄山头西晋墓墓主刘弘，卒于西晋光熙元年（公元306年），生前被封为宣成公，任镇南大将军等职，地位显赫，史书中亦有传，其墓虽未遭盗掘，但仅出土一件漆樽[3]。北京八宝山西晋墓的墓主华芳，出身名门，丈夫王浚为幽州刺史，墓内所存漆器遗物亦仅有两件漆盘[4]。

墓中随葬漆器的数量本身就很有限，而此时流行的砖室墓及土洞墓也不适合漆器一类有机物长期保存，目前所见这一时期漆器大部分仅存朽迹。再加上历史上的盗掘破坏，多种因素叠加，造成了今天这一时期出土漆器远逊于前的状况。胎骨保存较好者，多因长期浸泡水中或因墓内淤泥较厚而得以幸存。湖北鄂州等地个别六朝砖室墓的墓室内外填充膏泥[5]，对随葬漆器起到一定保护作用，但这种情况已极为罕见。

目前中原北方地区三国及西晋漆器最为集中的发现，当属山东临沂洗砚池1号墓[6]，时代为西晋晚期或东晋初年，出土耳杯、单把杯、

[1]杨泓：《中国汉唐考古学九讲》，文物出版社，2015，第54—55页。

[2]洛阳市文物工作队：《洛阳关林皂角树西晋墓》，《文物》2007年第9期。

[3]安乡县文物管理所：《湖南安乡西晋刘弘墓》，《文物》1993年第11期。

[4]北京市文物工作队：《北京西郊西晋王浚妻华芳墓清理简报》，《文物》1965年第12期。

[5]鄂城县博物馆：《湖北鄂城四座吴墓发掘报告》，《考古》1982年第3期。

[6]山东省文物考古研究所、临沂市文化广电新闻出版局编著《临沂洗砚池晋墓》，文物出版社，2016。

钵、盘、壶、勺、奁、盒等50余件漆器，有的漆书晋武帝"大（太）康"等字样纪年铭文，颇显重要。此外，河南巩义站街西晋墓[1]、新安洛新开发区西晋墓[2]等未遭盗掘，出土漆器虽为朽迹，但数量较多，亦属难得。

好在薄葬的观念对南方地区影响甚微，目前时代明确的三国时期漆器几乎全部出自吴墓，其中重要的考古发现包括安徽马鞍山安民村的吴赤乌十二年（公元249年）朱然墓[3]、安徽南陵麻桥墓群[4]，江西南昌阳明街高荣墓[5]，湖北鄂城孙将军墓[6]、襄阳樊城菜越吴墓[7]，以及江苏南京江宁下坊村沙石岩吴墓、官家山吴墓[8]、上坊吴墓[9]、大光路薛秋墓[10]和永安四年（公元261年）的郭家山6号墓[11]等。其中朱然墓、鄂城2215号墓（郭家垴16号墓）[12]等出土的部分漆器上有"蜀郡"铭，可确认系蜀地产品。不过，吴地贵族墓随葬漆器的数量亦不可与西汉后期墓葬同日而语——朱然墓为迄今发现的出土漆器数量最多的吴墓，朱然本人出身江南有名的世家大族，曾任左大司马、右军师等显赫要职，该墓曾遭盗掘但大体较为完整，残存漆器共80余

[1]郑州市文物考古研究所等：《河南巩义站街晋墓》，《文物》2004年第11期。

[2]洛阳市文物工作队：《河南新安西晋墓（C12M262）发掘简报》，《文物》2004年第12期。

[3]安徽省文物考古研究所等：《安徽马鞍山东吴朱然墓发掘简报》，《文物》1986年第3期。

[4]安徽省文物工作队：《安徽南陵县麻桥东吴墓》，《考古》1984年第11期。

[5]江西省历史博物馆：《江西南昌市东吴高荣墓的发掘》，《考古》1980年第3期。

[6]鄂城县博物馆：《鄂城东吴孙将军墓》，《考古》1978年第3期。

[7]襄樊市文物考古研究所：《湖北襄樊樊城菜越三国墓发掘报告》，《考古学报》2013年第3期。

[8]南京市博物馆：《江苏江宁官家山六朝早期墓》，《文物》1986年第12期。

[9]南京市博物馆等：《南京江宁上坊孙吴墓发掘简报》，《文物》2008年第12期。

[10]南京市博物馆：《南京大光路孙吴薛秋墓发掘简报》，《文物》2008年第3期。

[11]南京市博物馆：《江苏南京市北郊郭家山东吴纪年墓》，《考古》1998年第8期。

[12]南京大学历史系考古专业、湖北省文物考古研究所、鄂州市博物馆编著《鄂城六朝墓》，科学出版社，2007。

件；樊城菜越三国墓的墓主为级别较列侯低一些的将军夫妇，生前地位也很高，墓葬未遭盗扰，但随葬漆器仅有奁、耳杯、樽、盖罐及刀鞘、剑鞘等30余件[1]。习俗与时代风尚的变化，由此可见一斑。

南方地区的东晋及南朝漆器，目前以当时的都城建康即今南京，以及南昌、鄂城等地出土最为集中，其中南京幕府山、老虎山、象山、仙鹤山等处墓群，涉及东晋皇室及王氏、颜氏、高氏等世家大族，墓内大都有漆器随葬，惜受历史上盗掘、南京地区土壤酸性强等因素影响，皆保存状况较差，仅仙鹤山仙鹤观高悝、高崧父子墓葬出土漆器略显完整[2]。南昌地区晋墓以1997年和2006年两次发掘的南昌火车站晋墓群[3]及20世纪70年代清理的永外正街1号晋墓[4]等最为重要。其他有关这一时期漆器的重要考古发现，还有枝江拽车庙东晋永和元年（公元345年）孙佳墓[5]、广州矛冈永嘉年间墓[6]和西北郊桂花冈晋墓[7]等。

十六国及北朝漆器，以北魏都城平城（即今山西大同地区）的发现最为丰富，这里孝文帝迁都洛阳以前的所谓"北魏平城期"的鲜卑贵族及汉人官吏墓葬密集，大同南郊七里村[8]、城东迎宾大道[9]等10余处

[1]该墓墓室上部淤土遭施工破坏，有可能会损失少量漆器，但不影响对随葬漆器总量的判断。

[2]南京市博物馆：《江苏南京仙鹤观东晋墓》，《文物》2001年第3期。

[3]江西省文物考古研究所等：《南昌火车站东晋墓群发掘简报》，《文物》2001年第2期；国家文物局主编《2006中国重要考古发现》，文物出版社，2007。

[4]江西省博物馆：《江西南昌晋墓》，《考古》1974年第6期。

[5]宜昌地区博物馆等：《湖北枝江县拽车庙东晋永和元年墓》，《考古》1990年第12期。

[6]麦英豪、黎金：《广州西郊晋墓清理报导》，《文物参考资料》1955年第3期。

[7]广州市文物管理委员会：《广州市西北郊晋墓清理简报》，《考古通讯》1955年第5期。

[8]山西大学历史文化学院、山西省考古研究所、大同市博物馆编著《大同南郊北魏墓群》，科学出版社，2005；大同市考古研究所：《山西大同七里村北魏墓群发掘简报》，《文物》2006年第10期。

[9]大同市考古研究所：《山西大同迎宾大道北魏墓群》，《文物》2006年第10期。

墓群清理出耳杯、碗、盘、盆、格盒与格盘、案等一批漆器，惜绝大多数胎骨朽残，往往仅存漆皮。其中大同石家寨、卒于北魏太和八年（公元484年）的琅琊王司马金龙墓[1]，出土描绘帝王将相、孝子烈女、高人逸士一类内容的漆屏风，对探讨南北朝时期绘画艺术发展价值重大；大同湖东1号墓[2]、智家堡北魏墓[3]及大同南郊北魏墓[4]等出土的棺板画，仿照墓室壁画绘就，有些表现鲜卑民族习见的狩猎及车马出行、奉食等场景，同样十分珍贵。大同周边的内蒙古和林格尔、察哈尔右翼后旗等地北魏墓也有表现类似内容漆画的漆棺发现。北魏太和八年至十年的宁夏固原雷祖庙村北魏墓[5]，出土一具描绘东王公、西王母等形象及孝子故事一类内容漆画的漆棺，亦属难得。此外，地处锡林郭勒草原深处、当年北魏东部边境的六镇之地——正镶白旗伊和淖尔鲜卑贵族墓群，亦出土有部分漆器遗存，除漆棺及用于墓中设奠习俗的案、盘、碗、勺等漆器外，还包括造型独特的象形漆尊[6]。

　　十六国及北朝时期，辽宁朝阳的地位颇为显要，这里曾是"三燕"（前燕、北燕及后燕）的都城，故朝阳及周边地区十六

[1]山西省大同市博物馆、山西省文物工作委员会：《山西大同石家寨北魏司马金龙墓》，《文物》1972年第3期。

[2]山西省大同市考古研究所：《大同湖东北魏一号墓》，《文物》2004年第12期。

[3]山西省大同市考古研究所等：《大同智家堡北魏墓棺板画》，《文物》2004年第12期。

[4]山西大学历史文化学院、山西省考古研究所、大同市博物馆编著《大同南郊北魏墓群》，科学出版社，2005。

[5]宁夏固原博物馆编著《固原北魏墓漆棺画》，宁夏人民出版社，1998。

[6]中国人民大学历史学院考古文博系等：《内蒙古正镶白旗伊和淖尔M1发掘简报》，《文物》2017年第1期；陈永志、宋国栋等：《正镶白旗伊和淖尔墓群2012—2014年发掘成果》，《丝绸之路（英文版）》2016年第14期。

国及北朝贵族墓葬分布密集，有关漆器的考古发现也相对集中，其中重要地点有墓主为前燕贵族的朝阳袁台子石室墓[1]、朝阳十二台乡砖厂1号墓[2]、北燕太平七年（公元415年）的北票西官营子冯素弗墓[3]、朝阳八宝村1号北燕墓[4]及朝阳喇嘛洞三燕墓地[5]等。辽东地区这一时期漆器的考古发现，则以辽阳三道壕西晋墓[6]及上王家村晋墓等较为重要。

东汉末开始，中原地区长期动荡，不少人被迫背井离乡，避祸至时局相对平静的河西地区，带动了当地经济、文化多方面发展。目前甘肃武威、敦煌等地发现一批曹魏至北朝时期墓地，其中武威南滩魏晋墓[7]、敦煌祁家湾西晋墓[8]、佛爷庙湾西晋墓[9]等墓群皆有一定数量的漆器随葬，惜多保存不佳。它们大都体现汉代以来的漆工艺面貌，有的还颇具水准，其中以武威雷台西晋墓[10]出土漆器最具典型性。该墓为一座有三进墓室及侧室的大型墓，虽早年被

[1]辽宁省博物馆文物队等：《朝阳袁台子东晋壁画墓》，《文物》1984年第6期。

[2]辽宁省文物考古研究所等：《朝阳十二台乡砖厂88M1发掘简报》，《文物》1997年第11期。

[3]黎瑶渤：《辽宁北票县西官营子北燕冯素弗墓》，《文物》1973年第3期。

[4]朝阳地区博物馆等：《辽宁朝阳发现北燕、北魏墓》，《考古》1985年第10期。

[5]辽宁省文物考古研究所等：《辽宁北票喇嘛洞墓地1998年发掘报告》，《考古学报》2004年第2期。

[6]王增新：《辽阳三道壕发现的晋代墓葬》，《文物参考资料》1955年第11期。

[7]武威地区博物馆：《甘肃武威南滩魏晋墓》，《文物》1987年第9期。

[8]甘肃省文物考古研究所编著《敦煌祁家湾——西晋十六国墓葬发掘报告》，文物出版社，1994。

[9]甘肃省文物考古研究所编著《敦煌佛爷庙湾西晋画像砖墓》，文物出版社，1998。

[10]甘肃省博物馆：《武威雷台汉墓》，《考古学报》1974年第2期。该墓以出土现为中国旅游标志的铜奔马而闻名，学术界曾定其时代为东汉晚期，现一般认为属魏晋时期。代表性论述请参见吴荣曾：《"五朱"和汉晋墓葬断代》，《中国历史文物》2002年第6期。

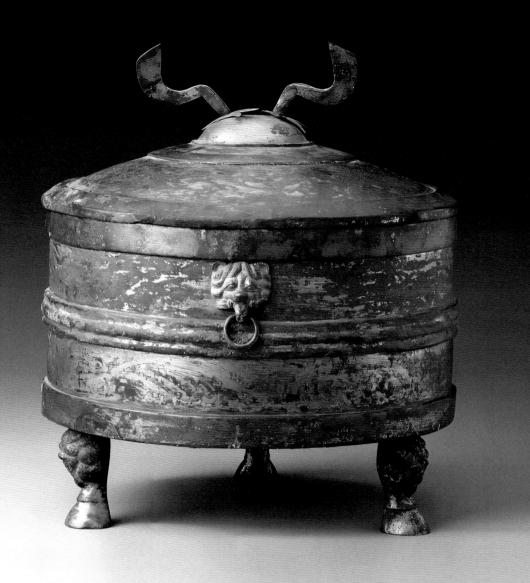

图6-1
雷台西晋墓漆樽复制品
甘肃省博物馆供图

图6-2
雷台西晋墓漆樽装饰效果图
引自《汉代漆器艺术》，157页，图235

盗，但残存漆片数量众多，可辨器形的有樽、盘、椭圆盒，它们多镶铜釦或鎏金铜釦，其中漆樽为夹纻胎，所嵌铜釦件不仅鎏金，还装饰四神、流云纹等错银纹样，颇为豪华精美图6-1、6-2。

这一时期新疆吐鲁番、库车、若羌等地也先后有少量漆器出土，涉及高昌、鄯善、精绝、于阗、焉耆、车师、龟兹等绿洲城邦与晋高昌郡时期遗存，其中吐鲁番及其周边地区的发现较为集中，如阿斯塔那—哈拉和卓墓群[1]、巴达木墓地[2]和鄯善阿萨墓地等，特别是阿斯塔那高昌北凉承平十三年（公元455年）的且渠封戴墓随葬有耳杯、盘、勺等4件漆器图6-3，更显重要。

[1]新疆文物考古研究所：《阿斯塔那古墓群第十次发掘简报》，《新疆文物》2000年第3—4期；新疆文物考古研究所编著《吐鲁番阿斯塔那—哈拉和卓墓地（哈拉和卓卷）》，文物出版社，2018。
[2]吐鲁番市文物局、吐鲁番学研究院、吐鲁番博物馆编著《吐鲁番晋唐墓地：交河沟西、木纳尔、巴达木发掘报告》，文物出版社，2019。

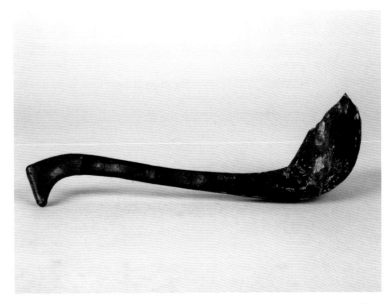

图6-3
且渠封戴墓漆勺
新疆维吾尔自治区博物馆供图

二 · 三国两晋南北朝漆器

器类与造型

目前发现的三国两晋南北朝漆器，涉及的领域仍相当广泛，包括饮食器、盛储器、家具、梳妆用具、文具、玩具等日常生活用具，以及乐器、兵器、车马器、丧葬用具等诸多门类。然而，与汉代相比，每一类的相关品种均大幅减少，不少器形已消失无存。

日常使用情况

漆器固然优点众多，但也有自身难以克服的重大缺陷，那就是每髹一遍漆及灰漆普遍需要干燥固化，制作费工费时，自然很难与性能相近、同样取材方便但生产相对便捷、成本较低的瓷器相比。随着瓷器烧造成熟，漆器在日常生活领域的绝对主导地位便逐渐被取代，但这是一个渐进的过程，而且漆器从未退出。就像今天的日本社会一样，漆制日用饮食器具的使用仍相当广泛，并长期保持一定规模。三国两晋南北朝时期，正处于漆器与瓷器此消彼长的历史阶段，漆器在人们日常生活中依然随处可见。

墓主当为魏武帝曹操的河南安阳西高穴2号墓，后室存多处漆木器残迹，器形不明[1]。墓内出土的遣策性质的刻铭石牌上，记有"三尺五寸两叶画屏风""一尺五寸两叶绛缘镊屏风""漆唾壶""五尺漆簿机（几）""食单（箪）""漆

[1]河南省文物考古研究所等：《河南安阳市西高穴曹操高陵》，《考古》2010年第8期。该墓随葬漆器实为东汉末年制品，但鉴于曹操为三国曹魏政权的实际建立者，对魏各方面影响深远，故将之置于三国部分叙述。

浆台""木表漆里书水椀（碗）"等漆器[1]。两相对照，墓内随葬漆器数量仍相当可观。不过，与曹操《上杂物疏》记录的他奉献给汉献帝的日用漆器相比，两者在工艺、档次等方面确实不可同日而语，或许这正是他本人提倡节俭的真实写照。

《太平御览·器物部四》引《东宫旧事》记述晋宫中所用漆制饮食器具，包括长盘、尺盘、貔炙盘、貔炙大函、壶、金涂环钿漆酒台、三十五子方櫑、食架、食厨、杯、筷等几十种。也正因漆器使用仍相当普遍，北朝贾思勰在《齐民要术》中曾较为详细地介绍漆器保存之法，涉及"送客之后，皆需以水净洗"等内容。

属十六国前燕遗存的辽宁朝阳袁台子石室墓，虽被盗扰，但墓室前部保存较好，不改当年场景，其中放置在墓主画像龛前的漆案，外罩一帷帐，案上摆放小漆盘、漆钵、漆勺和瓷钵各一件，以及13件瓷碗；墓室后部则有漆壶、漆方盒、内有羊骨的大漆盘，以及陶罐、陶瓮等。内蒙古正镶白旗伊和淖尔3号北魏鲜卑贵族墓，时代约为公元5世纪上半叶，墓内出土的一件直径40.5厘米的黑漆盘，仍如当年一般上面摆放着两件耳杯、一件朱漆碗、两件黑漆小盏和一件朱漆勺。它们虽属墓中设奠习俗的遗存，但可从中了解到当时日常饮食过程中漆器及瓷器交叉使用的状况。

这时墓室壁画及漆画中常见的夫妻对坐图，也向我们透露了当时贵族日常起居中有关漆器使用的部分信息。例如，时代约北魏太延元年（公元435年）的大同沙岭7号墓[2]所出夫妻对坐图漆画残片中，男女墓主并坐榻上，男主左手扶黑漆凭几，右手握塵尾；女主右手执黑漆柄圆形团扇。两人身后有漆围屏遮挡，围屏边框髹红色，中心部分遍髹黄色，上绘红色菱形纹。两人面前摆放一栅状曲足的黄色长方形几案（桯），案上有两个圆形漆格盒，案下散置漆

[1]李梅田：《曹操墓刻铭石牌名物小考》，载中国人民大学北方民族考古研究所、中国人民大学历史学院考古文博系编《北方民族考古（第1辑）》，科学出版社，2014。
[2]大同市考古研究所等：《山西大同沙岭北魏壁画墓发掘简报》，《文物》2006年第10期。

图6-4
大同沙岭7号墓夫妻对坐图漆画残片
王雁卿供图

图6-5
大同沙岭7号墓侍者形象漆画残片
王雁卿供图

耳杯图6-4。同墓另两块漆画残件，分别表现侍者双手捧圆形漆盒及碗的形象图6-5。该漆画虽残损严重，所涉漆器种类却不少。大同智家堡北魏墓棺右侧板反映奉食场景的画面中，也有漆案承樽形象图6-6。此外，大同北魏司马金龙墓漆屏风上的"素食赡宾"图中，坐于茵席之上的郭林宗的身前设漆案，案上置耳杯、盒、格盒等漆器图6-7，也应是当时北魏贵族阶层日常饮食起居中漆器使用状况的形象反映。

图6-6
大同智家堡北魏墓棺画奉食图局部
王雁卿供图

图6-7
司马金龙墓漆屏风"素食赡宾"图

器类及造型

迄今出土的这一时期漆制生活器具，有耳杯、盘、碟、碗、盂、钵、格盒、格盘、攒盒、樽、壶、豆、斗、勺、箸及食案等饮食器具，盒、笥、匣、箱等盛储器具，案、几、屏风等家具，奁、粉盒、镜、镜盒、梳、篦等梳妆用具，砚盒等文具，双陆等玩具，屐（鞋）等服饰用具，以及尺、箕等日用杂器。以盘、盒及奁较为常见。汉代匜、榼等饮食器具，以及博局等文娱用具不再流行并渐趋消失。前代使用极盛的耳杯，此时也颓势明显。

新时代自然显现新的风貌与特色，反映在器类方面，最具典型意义的当属格盒与格盘。这一造型较为特殊的器具，汉代主要见于岭南地区，进入三国时代却突然在大江南北流行开来，隋唐时则又近乎销声匿迹，时代特色鲜明。明清时颇为流行的另类格盒——攒盒，也诞生于此时。此外，外观近乎长舌形的漆板[1]，亦"前无古人，后无来者"，其用途不明，顶端作圆弧形，多长10厘米上下，宽约4厘米，大都通体光素。马鞍山三国吴朱然墓漆板上则朱绘凤、龙、双头蛇及卷云纹等图案图6-8。

此时漆器造型大体沿袭汉代，但有些器类已显现新的时代特点，例如，汉代以来常见的栅状足凭几不再流行，为圆弧形几面的三足凭几即所谓的"曲木抱腰式的三足隐

图6-8

朱然墓朱绘龙凤蛇纹漆板
马鞍山市博物馆供图

[1]此类长舌形漆木板在马鞍山朱然墓、南昌高荣墓、南昌绳金塔西晋墓及南京仙鹤观2号墓等内均有发现，今人有"匕""圭板""牌"等不同称谓，或径称"圆首长方形板"。朱然墓共随葬3件，其中一件出自漆盘内，发掘者认为当属"匕"。

图6-9
伊和淖尔3号墓象形漆尊
内蒙古文物考古研究院供图

几"[1]所取代。类似今天托盘的食案,这时有的两侧加长方耳,托举更为方便。

正镶白旗伊和淖尔3号墓出土的象形尊,长21.5厘米、宽10厘米、高18厘米,象俯首,双耳下垂,躯体丰肥,象鼻出土时已断裂缺失。器表髹深褐色漆图6-9。象体内部中空,可盛装液体——自象背脊顶部的尊口注入,由象鼻流出。这一时期陶瓷日用器具中有不少采用动物造型,如羊形灯、狮形水注、蛙形水盂等,该漆尊虽近乎西周晚期以来的象形铜尊,但应是新时代流行时尚下的产物。

此时另一突出变化表现为佛像等宗教造像大规模塑造。南北朝时,佛教大兴,开窟造像十分盛行,每逢节日还要抬佛像巡游。此类行像既要高大,又须轻巧,与夹纻胎工艺非常契合。因此,当时夹纻胎造像的制作颇为兴盛,并有戴逵等艺术名家参与,推动了夹纻胎工艺的发展。

1 耳杯

耳杯依然是此时常见的饮食用具,但使用广泛程度已远不如汉代。目前江西、江苏、安徽、湖北、山东、辽宁、甘肃等多地墓葬皆有漆耳

[1]扬之水:《隐几与养和》,载《古诗文名物新证合编》,天津教育出版社,2012,第323页。

杯出土，但它们大都用于墓中设奠习俗，与漆案、漆盘等配套使用，往往每墓仅随葬一两件、两三件而已，数量远非汉代那般夸张。例如，南京大光路三国吴折锋校尉薛秋墓未遭盗掘，仅随葬一件漆耳杯。而且，中原等地的漆耳杯又往往被碗等类漆器及其他陶瓷器所替代，使用漆耳杯祭奠这一传统习俗大都在周边地区传承，因此，时代越晚，墓葬出土耳杯的情况越少，随葬漆耳杯的南北朝墓葬已不多。不过，当时流行"曲水流觞"习俗，最著名的当属东晋永和九年（公元353年）三月初三的兰亭修禊之会，"书圣"王羲之的千古不朽名作《兰亭序》由此诞生。王羲之、谢安、孙绰等名士"列坐其次，虽无丝竹管弦之盛，一觞一咏，亦足以畅叙幽情"，这其中自然离不开质地轻便、可顺水漂流的漆耳杯。

这时的耳杯沿袭汉代造型，皆为新月形耳的圆耳杯，口或平齐或两端略上翘，木胎或夹纻胎。三国吴的漆耳杯装饰略显复杂，但像汉代耳杯那样描饰复杂纹样者已不多。东晋及南朝漆耳杯大都表面仅髹漆而已，东晋永和八年的南昌火车站雷骇墓及南昌绳金塔东晋墓等随葬的漆耳杯皆如此图6-10、6-11。还有的耳杯杯口镶铜釦，马鞍山朱然墓漆耳杯

图6-10

雷骇墓漆耳杯

引自《中国漆器全集（4）》，图二八

图6-11

南昌绳金塔东晋墓漆耳杯

引自《中国漆器全集（4）》，图二七

的双耳与器口皆镶嵌鎏金铜釦，即所谓"黄耳"杯，再配以犀皮工艺装饰，更显特殊。

2 盘

漆盘是此时随葬品中的常见器类，既是墓中设奠习俗的重要器具之一，也从另一侧面表明其在当时日常饮食生活中的重要地位。它们皆木胎或夹纻胎，部分造型与汉代漆盘基本相同，大都平面呈圆形，敞口，弧壁，浅腹，平底。马鞍山朱然墓、南昌火车站雷铉墓等，还出土一种平沿、直壁、浅腹、平底的圆盘，形制近似汉代的平盘，但直径仅二三十厘米，较汉代平盘要小得多。部分盘仅在外壁及内底周边髹一周红漆或黑漆宽带，装饰简单；有的则在盘内底描饰图案或装饰纹样，其中朱然墓出土的多件漆盘，分别描饰童子对棍、季札挂剑、武帝与相夫人图等内容，殊为精彩。大同七里村14号北魏墓漆圆盘，已残损，盘内底髹黑漆为地，以红彩绘同心圆纹，分层饰联珠纹及忍冬纹；盘内腹壁髹红漆为地，以黑漆勾勒展翅欲飞的小鸟形象图6-12，其装饰构图与汉代漆盘相近，但纹样已显现北朝时期特点。

图6-12
大同七里村14号墓漆盘残片
引自《文物》2006年第10期
39页，图三九

图6-13
吴应墓漆格盒（底部）
引自《中国漆器全集（4）》，图二二

③ 格盒与格盘（槅、榼）

战国早期即已出现的格盒与格盘，汉代主要为岭南地区部分越人所使用，其他地区罕有发现。随着长江、珠江两大流域间联系日益紧密，进入三国时代，格盒及不带盖的格盘突然在吴地大量涌现，并迅速向各地传播，成为流行一时的日常饮食器具，甚至僻远的甘肃敦煌佛爷庙湾的前凉、后凉时期墓葬亦有此类漆格盒（盘）出土[1]。《太平御览·器物部四》引《晋太康起居注》载，它与樽、杯、盘等配套使用，至少西晋时已成为皇家食器。除日用外，方形格盒与格盘还被用作祭祀用具[2]。隋唐时，格盒与格盘似乎风头不再，随葬品中已不多见，但仍在制作和使用，并东传日本等地，一直延续至今。

格盒及格盘称"槅"，孙机先生辨之甚详[3]。南昌永外正街西晋吴应墓出土的漆格盒[4]，盒底朱漆书"吴氏槅"3字图6-13，故一般又称之为"槅"。

迄今出土的此类格盒与格盘，以陶质、瓷质者居多，漆制品数量较少，目前在安徽马鞍山、南陵、宣城，以及江西南昌、湖北鄂城、江苏南京、山西大同、甘肃敦煌等地有所出土。它们大都为格盘，格盒较少，有的格盘作子口，原可能上置盖。已知三国时期格盒与格盘多作长方形或方形，东晋及南

北朝时期则以圆形者为常见。长方格盒及方格盒分隔较为复杂，其中三国时分格数量不多，一般有较大的主格与小的陪格。两晋及南北朝时，分格增多，大都隔梁作两横三纵布局，亦多有主格与陪格之分。已知最少者为五格，多七格、九格，十七格者也为数不少。已知实物分格数量最多的为十九格，出自南京大光路三国吴薛秋墓。《太平御览·器物部四》引《东宫旧事》曰："漆三十五子方樏二沓，盖二枚。"所述漆方樏竟有35格之多。

圆者分内圈和外周，内圈多三分，外周则分隔为多个扇形小格。南陵麻桥吴墓圆格盒，盖与盒身完整，但分格简单，较为特殊。直径30.2厘米、高8厘米，盖与盒身皆圆盘状，内设四出五铢钱模样的隔梁，将外周等分为四部分，中间大格再分为一大两小三格，形成七子格图6-14。

漆格盒与格盘往往装饰简素，仅器表髹漆而已。南陵麻桥吴墓、南昌阳明路高荣墓、南京江宁吴凤凰二年（公元273年）赵士岗7号墓等出土的漆格盘，皆内髹红漆，外髹黑漆。高荣墓及赵士岗7号墓漆格盒，平面呈方形，内设两横四纵隔梁，将盒内分作十七格——五列布置，中间一列稍宽，其他宽度均等；中间一列上下两格再左右两分，中心的方格不再分隔，尺寸最大图6-15、6-16。宣城外贸巷2号西晋墓漆格盒，亦内分十七格，但通体髹黑漆[1]。

马鞍山朱然墓漆格盒，长25.4厘米、宽16.3厘米、高4.8厘米，格内描绘纹样，装饰讲究。器底木胎，壁作竹胎，二者以竹钉相连，上施布漆加固。子口，直壁，下接壶门形矮足。内设隔梁，分作七格，格内髹红漆为地，上以金、黑两

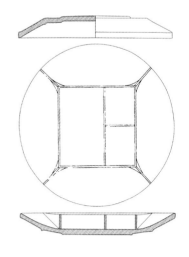

图6-14
南陵麻桥孙吴墓圆格盒
引自《考古》1984年第11期
976页，图三.1

[1]宣城市博物馆：《宣城市外贸巷西晋墓清理简报》，载安徽省文物考古研究所、安徽省考古学会编《文物研究（第13辑）》，黄山书社，2001。

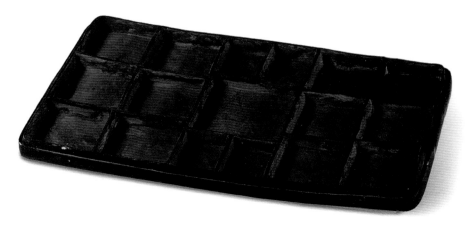

图6-15
高荣墓漆格盘
引自《中国漆器全集（4）》，图八

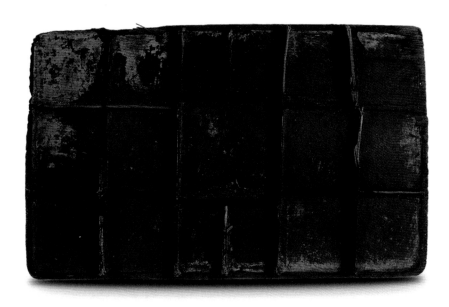

图6-16
江宁赵士岗7号墓漆格盘
引自《中国漆器全集（4）》，图九

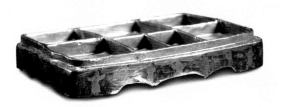
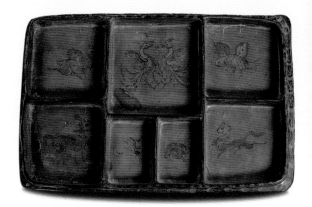

图6-17
朱然墓彩绘鸟兽鱼纹漆格盒
马鞍山市博物馆供图

色漆描饰神禽与神兽形象。其中上面中间一格最大，内绘两只相向而立的凤鸟，凤鸟高冠上扬，曲颈挺胸，展尾振翅，似在翩翩起舞；其他格分绘天鹿、麒麟、飞廉（传说中一种鸟头鹿身的怪兽）、双鱼、白虎及神鱼，或展翅翱翔，或驻足肃立，或扬蹄飞奔，姿态各异，动静结合，别具情趣。外侧四壁及底部髹黑红漆为地，外壁上再用金、绿、黑诸色漆描绘图案：口沿部位勾画一周蔓草纹，其下绘一圈垂幛，中间表现20位作各种姿态的仕女形象，周边布置池塘、水禽、水草等景致图6-17。鄂州鄂城5010号墓漆格盘外表及底髹黑漆，上以朱漆绘简化的禽鸟纹和云涡纹[1]。

图6-18
雷骇墓漆攒盒
引自《中国漆器全集（4）》，图三二，上图

4 攒盒

攒盒与格盒属于同一体系，只是其并非统一整体，而是分作多个小格再加以拼合；小格亦可单独使用。攒盒于明、清两代颇为流行，使用的历史则至少可上溯至东晋。东晋永和八年（公元352年）的南昌火车站雷骇墓出土的漆攒盒，为目前所见时代最早的攒盒实物。该墓损毁严重，现存攒盒盖2件、攒盒5件，作扇面形或四分之一椭圆形图6-18。其中一扇面形攒盒盖，上弧长11.5厘米、下弧长4.5厘米、宽6.7厘米、高3.5厘米，木胎，四边作抹角处理，使盖面亦呈小扇面形。内髹红漆，器表黑漆地上以红、灰绿两色漆描绘一双耳四足瑞兽，旁衬云气纹图6-19。另一攒盒盖描饰弦纹、云纹及鸟纹。出土的攒盒盒身内髹红漆，外仅髹黑漆，不再描饰。

图6-19
雷骇墓漆攒盒盖
引自《中国漆器全集（4）》，图三二，下图

[1]南京大学历史系考古专业、湖北省考古研究所、鄂州市博物馆编著《鄂城六朝墓》，科学出版社，2007。

5 奁

作为梳妆用具的奁，此时应用十分广泛，目前在河南、陕西、江苏、安徽、湖北、江西、北京、辽宁、甘肃等地多有发现，惜保存完整者较少，大都仅余漆皮及镶嵌的金属构件，以及奁内盛放的铜镜、银簪一类物品。马鞍山朱然墓贵族日常生活图漆盘，表现贵族女子对镜梳妆场景，女子身侧就有一打开的漆奁。时代略晚的东晋顾恺之《女史箴图》，在两女对镜梳妆画幅下方亦摆放漆奁等妆具图6-20。

这时奁的造型和装饰多延续汉代风格。襄阳樊城菜越吴墓出土漆奁9件，有的还内盛子奁及盖罐，它们皆为单层圆奁，有的盖顶镶柿蒂形铜饰并嵌多道鎏金铜钮，柿蒂上还镶圆形滑石片，与汉代同类漆奁几无差别。南昌阳明路高荣墓随葬两件漆奁，则为汉代较为常见的双层镜奁，奁内加设一托盘以盛铜镜。其中一件口径15厘米、通高15.5厘米，竹

图6-20
顾恺之《女史箴图》（摹本）局部

胎，由盖与身套合而成。盖顶圆弧，中心部位镶内嵌水晶珠的柿蒂形铜饰，并嵌2道铜釦。盖壁及器身亦各嵌3道铜釦，釦间髹黑漆为地，上彩绘飞禽走兽及漩涡纹等纹样图6-21。奁内亦髹黑漆。

此时部分漆奁还延续战国及汉代的装饰手法，在器壁上描绘车马出行、人物故事一类图案，其中以南昌火车站东晋永和八年雷陔墓彩绘出巡图漆奁最为精彩。

6 案

此时漆案仍可分盛放食具的棜案与用作家具的曲足案两大类，在当时社会生活中地位颇为显要。

与汉代相比，这时棜案的形制、功能及使用方式等变化不大，稍显特殊的就是一些棜案两侧增设了一对外伸的长方耳，方便把持与托举——"举案齐眉"当更加容易。南昌火车站东晋墓群出土的两件漆长方案堪为代表，其中东晋永和八年雷陔墓漆案长24.5厘米、宽20.1厘米、高2.35厘米，斫木胎。案呈长方形，四边上翘，两短边外伸长方形耳，平底。案双耳及外底髹黑漆，案内中心髹红色长方块，外分别框以黑、红漆色带，至今仍鲜艳夺目图6-22。

上置文书什物的曲足漆案，在当时应用亦十分普遍。南朝梁简文帝还曾作《书案铭》，内有"刻香镂彩，纤银卷足。照色黄金，回花青玉。漆华映紫，画制舒绿"句，显示其工艺之繁复、装饰之华美。北京

石景山八角村魏晋墓、大同沙岭7号墓等发现的墓室壁画和漆画中，均形象再现了当年曲足漆案的日常使用情况。但此类漆案实物罕有出土，墓中多见同类陶质明器。

7 凭几

汉代大量使用的凭几，三国时出现了一种新形制——圆弧形几面，下接三蹄足，即所谓"曲木抱腰式的三足隐几"。其一改汉代凭几长方板状几面、两端设足的造型，采用近乎半圆的几面，能环绕人的半身，人可倚靠的面积随之大大增加，舒适度明显提升。它一经出现便迅速流行开来，成为最具三国两晋南北朝时代特征的家具品种。东晋"永和十三年"（东晋升平元年，公元357年）的朝鲜安岳冬寿墓、十六国时期的酒泉丁家闸5号墓及大同沙岭7号墓等发现的墓室壁画及漆画，皆有表现墓主坐榻倚凭几的形象，他们所凭倚的正是此类凭几。

目前各地发现的这种凭几，多属尺寸较小的陶制模型明器，漆制凭几实物仅有马鞍山三国吴朱然墓、南京大光路三国吴薛秋墓、南昌火车站5号东晋墓及枝江肖家山墓地[1]等出土的数例。朱然墓漆凭几，采用曲木抱腰式造型，半圆弧形几面弦长69.5厘米、宽12.9厘米，通高26厘米，几面两端及中部各榫接一蹄形足，足外撇，中部略折。通体髹黑红漆，并经细致打磨，光洁莹润图6-23。该凭几应为墓主朱然生前实际使用的漆木制家具，十分难得。枝江肖家山墓地及南昌火车站5号墓等漆凭几，与之形制、装饰相近，但保存状况较差。

在曲木抱腰式三足几流行的同时，汉代以来流行的板式凭几依然在沿袭使用。

[1]宜昌博物馆编著《宜昌博物馆文物精粹》，湖北美术出版社，2009。该墓出土耳杯、盘、盂、凭几等多件漆器，发掘者认为属西汉时期，以其造型、装饰分析，当以三国至东晋时期为宜。

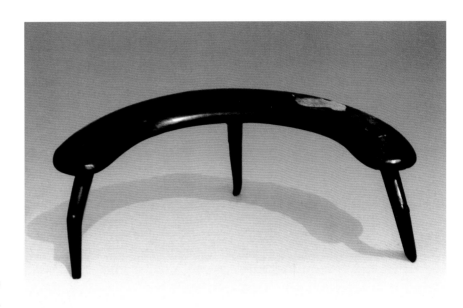

图6-23
朱然墓漆凭几
马鞍山市博物馆供图

8 屏风

屏风为此时重要的家具品类，一般陈置于室内明显位置，除发挥挡风、屏蔽等功能外，有时还与悬于梁枋的帐幔结合来分割室内空间。当时文献中有关屏风的记述颇多，如《南齐书·魏虏传》记北魏之"正殿施流苏帐、金博山、龙凤漆画屏风"，等等。这时的墓室壁画、漆画及石棺一类葬具上的线刻画等，也有不少关于屏风的图像。它们多作曲尺形，漆木或绢帛的屏面上彩绘反映历史故事及贤臣等题材的各种图画[1]。

正因为重要，屏风也是此时贵族墓随葬品中的必备品种。唐代杜佑《通典》卷八十六引晋代贺循云："其明器：凭几一，酒壶二，漆屏风一，三谷三器……瓦炉一，瓦盥盘一。"其所描述的晋之丧制中即包括漆屏风。然而，目前所见这一时期漆屏风实物，仅有山西大同石家寨、卒于北魏孝文帝太和八年（公元484年）的北魏琅琊王司马

[1]易水：《漫话屏风——家具谈往之一》，《文物》1979年第11期。

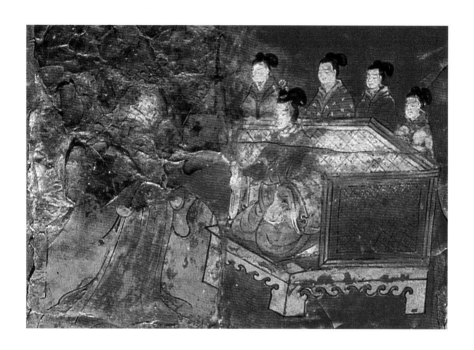

金龙墓出土的一具。该屏风以木板拼合而成，因盗掘破坏，现仅存面积较大的5块。与其同时出土的还有4件石雕小柱础，表明其系带柱础的四尺屏风。该屏风上绘列女图，其中"和帝□（邓）后""卫灵公"等画面中都有屏风形象图6-24，可从中感受其当年风采。

9 屐

唐代大诗人李白《梦游天姥吟留别》一诗中有"脚著谢公屐，身登青云梯"句，所言"谢公屐"即南朝宋谢灵运（公元385～433年）登山时所穿特制的活齿木鞋。不仅仅登山，这种两齿木底鞋颇适合南方雨天及泥地里走路使用，于三国两晋南北朝时使用颇广，甚至还成为东晋、南朝纨绔子弟的流行时尚——"梁朝全盛之时，贵游子弟多无学术，……无不熏衣剃面，傅粉施朱，驾长檐车，跟高齿屐，坐棋子方褥，凭斑丝隐囊，列器玩于左右，从容出入，望若神仙。"（北齐颜之推《颜氏家训·勉学篇》）关于东晋名臣谢安的"屐齿之折"典故，更是千古流传。

图6-24
司马金龙墓漆屏风（部分）
山西博物院供图

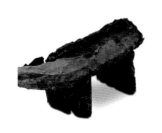

图6-25
高荣墓漆屐
引自《中国漆器全集（4）》，图七

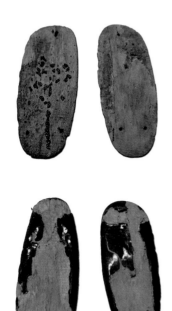

图6-26
朱然墓漆屐
马鞍山市博物馆供图

屐，起源甚早，可上溯至新石器时代晚期——浙江宁波慈湖、余杭卞家山等良渚文化遗址即出土有木屐，造型和工艺尚很原始。进入三国后，有关屐的出土实物明显增多，多普通的木屐，亦有部分漆屐。它们散见于江西、安徽、湖北、江苏等地，如南昌高荣墓、马鞍山朱然墓、鄂州鄂城2061号墓和2215号墓等三国吴墓，句容春城南朝宋元嘉十六年（公元439年）墓，以及南京颜料坊古渡口遗址，等等。

这时屐的形制大体可分两类，即将足部包裹的两齿鞋履类和屐面系带的两齿屐类[1]。高荣墓漆屐、鄂城2061号墓漆屐等，为圆口鞋形的两齿鞋履类，其中高荣墓漆屐长26.5厘米、宽10.8厘米、高12厘米，前低后高，底与跟斫制，屐面由薄木片弯曲而成，两跟底还钉一横木以耐磨，通体髹黑漆图6-25。朱然墓漆屐则属系带的两齿屐，屐板平面呈椭圆形，长20.7厘米、宽9.6厘米、厚0.9厘米，下置高3.2厘米、宽2.6厘米的两齿，板前后分别设一孔和两孔，用于绑缚双脚；每只屐以一木斫制而成，上髹黑漆图6-26。

南京颜料坊古渡口遗址还出土有一种腹底挖空、平底无齿的木鞋，属特殊的木屐，当为文献所记的"屧"。这一时期的屐虽形态多样，但较汉代以前结构更趋合理，已有明显的圆、方屐头差异，有的屐齿与屐板榫卯接合，可做到随时更换屐齿[2]，方便使用。其中，屐面系带的两齿屐，成为后世漆木屐的主流，

[1]王志高、贾维勇：《南京颜料坊出土东晋、南朝木屐考——兼论中国古代早期木屐的阶段性特点》，《文物》2012年第6期。
[2]王志高、贾维勇：《南京颜料坊出土东晋、南朝木屐考——兼论中国古代早期木屐的阶段性特点》，《文物》2012年第6期。

并一直使用至今，还曾向周边国家和地区传播，甚至成为当今日本传统服饰的重要表征之一。值得关注的是，吴及东晋、南朝与日本交往密切，江南地区不少工匠远赴日本，或许漆木屐就是这时传入日本的。

目前发现的这一时期漆屐皆素髹，但据《后汉书》记载，东汉晚期都城洛阳一带曾流行漆绘木屐[1]，以此推测，亦应有部分屐采用描漆等工艺装饰。

三 三国两晋南北朝漆器制作工艺

三国两晋南北朝时期，尽管战乱频仍，漆器在社会生活中的地位大不如前，但漆器制作工艺前进的脚步并未停歇，木胎工艺成熟并定型，夹纻胎成就突出，胎骨制作工艺水平较汉代又有较大提升。以油调漆工艺，因油料增加而使漆色更加丰富、鲜亮。

胎骨

此时漆器胎骨仍以木胎为主，但夹纻胎日益普遍，且工艺进步明显。其他还有竹（篾）胎、皮胎、陶胎等，以及两种或两种以上材质构成的复合胎。

1 木胎

基本沿袭汉代工艺，采用镟、挖、斫等方法制作加工，大

[1]《后汉书·五行一》：“延熹中，京都长者皆着木屐，妇女始嫁，至作漆画五采为系。”

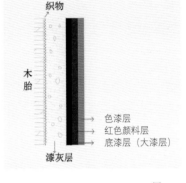

图6-27
司马金龙墓漆屏风漆片断面
引自《文物世界》2020年第3期，70页，图一

图6-28
司马金龙墓漆屏风漆片结构示意图
引自《文物世界》2020年第3期，70页，图二

[1]山西省大同市考古研究所:
《大同湖东北魏一号墓》，
《文物》2004年第12期。

[2]宋志辉: 《中国古代漆器
制作工艺探析——以北魏司马
金龙墓漆屏风画为例》，《文
物世界》2020年第3期。

[3]李涛、杨益民、王昌燧
等: 《司马金龙墓出土木板漆
画屏风残片的初步分析》，
《文物保护与考古科学》
2009年第3期。

都经打底、布漆、垸漆、糙漆等工序——胎骨上多裱糊织物并批刮灰漆，灰漆层厚度增加，使胎骨更坚牢，器形更规整，表面更平滑。而且，也只有这样，这一时期高级贵族日常使用素髹漆器才能成为可能。

通过大同湖东1号北魏墓木棺的观察，可知其彩画前经过涂粉填密、裱布、刮漆灰等工序后，以厚料髹黑色底漆并打磨[1]。北魏太和八年（公元484年）的大同司马金龙墓漆屏风更为讲究，胎体结构从内至外依次为木胎、织物层、灰漆层（生漆调和磷灰石、石英等）、底漆层（生漆）、红色漆层（生漆调和朱砂、石英等）、色漆层[2]图6-27、6-28，经历了木胎骨加工、打底、布漆、垸漆、糙漆等全过程，与明清漆器木胎骨工艺基本相同。而且，红色漆层下的"交界面十分平整，暗示木胎表面在涂刷红色漆底层之前可能经历过针对性的打磨、抛光等表面处理"[3]。这些实例均充分表明，木胎骨加工工艺在此时已成熟并定型。

不过，当时高级贵族所用漆器也有直接在木胎上髹漆的情况。马鞍山三国吴朱然墓宴乐图漆案等，均在木胎骨上先粘贴一层粗麻布（布

漆），再批刮灰漆，而同墓出土的漆砚则未经布漆，直接在木胎上髹漆即告完成[1]，工艺简单。

2 夹纻胎

东汉时就已基本成熟的夹纻胎工艺，此时不仅更加完善，还将应用领域从耳杯、盘等小型日用器具拓展到大型宗教造像领域。以夹纻胎工艺来制作大型的三维立体的佛造像，技术难度自然远非此前小件日用器可比。

两晋及南北朝时，佛教传播日盛，开窟建寺与造像之风流行。而且，当时盛行所谓"行像供养"习俗——将佛像置于车辇内在城中大街小巷游行以供人瞻仰，场面浩大，甚至皇帝及达官显贵亦参与其中。北魏杨衒之《洛阳伽蓝记》卷三载："时世好崇福，四月七日京师诸像皆来此寺（景明寺），尚书祠曹录像凡有一千余躯。至八日，以次入宣阳门，向阊阖宫前受皇帝散花。"此番阵仗要求游行的佛像既高大、雄伟，还要轻便、坚牢，时人引入夹纻胎工艺造像，较为圆满地解决了这一难题。《洛阳伽蓝记》卷四还记孟仲晖造夹纻像事，称其"相好端严，希世所有"。梁简文帝作《为人造丈八夹纻金薄像疏》，内称所造夹纻胎佛像高达4米，并贴金装饰，工艺水平自然十分了得。更重要的是，当时一些艺术家也加入塑造夹纻胎佛像的行列中来，东晋大画家戴逵、戴颙父子当时以善造夹纻胎佛像而闻名。他们的参与，大大促进了夹纻胎工艺的发展。

遗憾的是，两晋、南北朝夹纻胎佛像无一例幸存至今。目前存世时代最早的夹纻胎佛像，为美国巴尔的摩沃尔特斯艺术博物馆所藏隋代贴金彩绘佛坐像，高105.1厘米，内尚存木框架，外糊织物后再髹多遍漆而成 图6-29。美国华盛顿国立亚洲艺术博物馆（原弗利尔美术馆与赛克

[1]訾威、方晓阳、苏润青等：《马鞍山朱然墓漆砚的实验研究》，《文物保护与考古科学》2020年第3期。

图6-29
贴金彩绘佛坐像
巴尔的摩沃尔特斯艺术博物馆藏

勒博物馆）所藏隋至唐代早期贴金彩绘阿弥陀佛坐像，高72.5
厘米，内空，脱胎而成 图6-30——估计原应以泥塑佛像为模，
再用漆裱麻布及刮漆灰，制作完成后将泥塑的内胎去除。它们
虽体量不大，工艺有所差异，但与南北朝相去未远，当保存了
早期夹纻胎佛像的部分特点与面貌。

图6-30
贴金彩绘阿弥陀佛坐像
图片下载于美国国立亚
洲艺术博物馆官方网站

3 复合胎

目前所见三国两晋南北朝漆器中，部分为复合胎，其中竹木复合胎数量较多，以马鞍山朱然墓漆格盒、南昌火车站雷骇墓车马出行图漆奁等为代表，其中后者为单体圆奁，奁壁为竹胎，底为木胎，两者接合而成。

南京江宁下坊吴墓出土的一件石木复合胎漆器，颇显特别。在该墓女棺与东侧墓壁间发现的这件漆器，仅存残破的器底，"用石板做内芯，外包木胎，再在木胎上髹漆"[1]。此种工艺基本上无法体现漆器轻便的特点，意欲何为，令人费解。

4 竹胎

除竹木复合胎外，目前这一时期的竹胎漆器也有一定发现，它们或以竹篾编织成器后再髹漆，如临沂洗砚池晋墓竹胎漆盘；或截取天然竹筒为材，再经简单加工并髹饰。大同南郊72号北魏墓漆杯，为一侧设錾的圆筒杯，杯身以两层竹片卷制，表面糊麻布及铆铁钉加固，再髹厚约0.24厘米的灰漆及褐色漆[2]，当承袭了汉代以来的卷木胎工艺。

色漆调制

目前发现的这一时期漆器实物虽然不多，但色彩繁杂，不仅汉代已有的各大色系俱备，而且白、黄、橙等浅色漆应用更为普遍，色彩

[1]程丽珍、李澜：《江宁下坊孙吴墓出土饱水漆木器保护与修复》，载贾文忠主编《文物修复研究》，中国文联出版社，2014。

[2]山西大学历史文化学院、山西省考古研究所、大同市博物馆编著《大同南郊北魏墓群》，科学出版社，2005；金普军、王雁卿等：《山西大同南郊北魏葬墓出土漆器科技研究》，载湖南省博物馆编《湖南省博物馆馆刊（第十二辑）》，岳麓书社，2016，第575页。

愈发明艳。这与当时以油调漆工艺的进步特别是所羼油料日益丰富密不可分。

王世襄先生据文献记载推测，除传统的荏油外，从西域引入的麻油、胡桃油（核桃油）也在此时用于调漆[1]。当时文献中关于胡桃油作画的记述不少，如北齐名臣祖珽即长于以胡桃油作画[2]。此外，"密陀僧"此时也很可能自波斯等地传入，并用于漆的调制。这是一种铅的氧化物（PbO），既作黄色颜料，入油调色作画还可起到速干作用——当时胡桃油等植物油至多为半干性油，要干燥成膜须用催干剂[3]。不久，密陀僧又经中国传入日本等国家和地区，日本奈良正仓院即收藏多件日本早期密陀绘漆器。大同司马金龙墓漆屏风，所绘人物的面部敷以白色，人物衣服等部位使用白、黄、橙红等色，其中白色多有脱落，无疑是用油调制的，或有可能就是密陀绘[4]。不过，经对屏风表面漆层检测，可知白色所用颜料应为铅白[5]；另一组检测结果显示，屏风所用颜料有朱砂、炭黑、雌黄、雄黄、石膏，甚至红色底漆层中很可能连桐油都未添加[6]。两组检测取样量有限，检测结果均未涉及铅的含量，其是否为密陀绘尚不能确定。

由于调漆用油料日渐丰富、调漆的工艺水平提升，这时新出现一种被称作"绿沉漆"或"青漆"的色泽较为深沉的绿色漆，并广泛流行。有学者认为，绿沉漆内调和有油料，髹后具有美丽光泽。当时大到建筑，小到笔管，都用此髹饰，使用面很广[7]。

当时关于绿沉漆的文献记载不少，如《初学记·卷第二十一文部·笔第六》引东晋王羲之《笔经》称："有人以

[1] 王世襄：《髹饰录解说》，文物出版社，1983，第36页。
[2]《北齐书·列传第三十一·崔季舒祖珽》："珽善为胡桃油以涂画，乃进之长广王。"
[3] 乔十光主编《中国传统工艺全集·漆艺》，大象出版社，2004，第24页。
[4] 王世襄：《中国古代漆工杂述》，《文物》1979年第3期。
[5] 宋志辉：《中国古代漆器制作工艺探析——以北魏司马金龙墓漆屏风画为例》，《文物世界》2020年第3期。
[6] 李涛、杨益民、王昌燧等：《司马金龙墓出土木板漆画屏风残片的初步分析》，《文物保护与考古科学》2009年第3期。
[7] 沈福文：《中国漆艺美术史》，人民美术出版社，1992，第69页。

绿沉漆竹管及镂管见遗，录之多年。斯亦可爱玩，讵必金宝雕琢，然后为宝也。"对于"书圣"王羲之而言，绿沉漆笔管的毛笔用了多年之后仍然觉得可爱，自然缘于笔管内在之美。可惜目前这一时期的绿沉漆实物尚无一例发现，期待能够早日取得突破。

对此时个别漆器实物进行检测，可知当时最常用的红漆的呈色剂为朱砂[1]，黑漆中多羼有炭黑。司马金龙墓漆屏风表面各色漆层均采用生漆加颜料调制，所用颜料除白色为铅白外，红色为朱砂与石英的混合物，黑色应为炭黑，黄色应为雌黄或雄黄或两者混合物，橙红色应为朱砂、雌黄或雄黄和石英的混合物，青绿色和深绿色为雌黄或雄黄和含铅物质（绿帘石）混合物[2]。

四 ∬ 三国两晋南北朝漆器装饰工艺

三国两晋南北朝时期，素髹与描漆（油）为最重要的两种漆工技法，同时应用镶嵌及犀皮、戗金、堆漆等多种工艺。现存实物所显示的装饰工艺与效果，较汉代要简单得多。磨显工艺的发明似乎对当时漆器装饰影响不大。而且，受魏晋玄学等影响，自东晋开始，南方地区漆器呈现装饰素简的倾向，工艺更趋简单；以大同地区出土漆器为代表的北魏漆器，虽然通体光素者不少，但仍有相当一部分盘、碗类漆器的内底中心绘花

[1]李澜、杨霖、闵敏：《江宁下坊孙吴墓出土犀皮漆器的保护》，《江汉考古》2019年第S1期。

[2]宋志辉：《中国古代漆器制作工艺探析——以北魏司马金龙墓漆屏风画为例》，《文物世界》2020年第3期。

卉及动物纹样，器壁以弦纹作分隔分层装饰带状的几何纹、植物纹和动物纹，外周亦多装饰几何纹样、植物纹样[1]。在绘画艺术高速发展的大背景下，各类漆画的成就格外引人注目。

东晋后期开始，南方与北方漆器装饰逐渐显现一定差异。粗略地讲，北方地区漆器多素髹或描饰，而南方地区漆器采用的工艺手法更显丰富；北方地区漆器装饰偏雄武浑朴，南方漆器装饰略显温柔清秀[2]。此外，北方地区政权多由少数民族建立，其漆器装饰带有鲜明的本民族生活印记，喜用金银等贵金属及珠宝装饰，同时受中亚等地异域文化影响较大。例如，晋代陆翙《邺中记》记后赵石虎所作"云母五明金薄莫难扇"，"薄打纯金如蝉翼，二面采漆，画列仙、奇鸟、异兽"，还广镶云母片，璀璨夺目。然而，现存此类漆器实物寥寥，工艺面貌已无从了解。

素髹

素髹是此时漆器装饰的主流，特别是南朝玄学广为传播并形成巨大影响后，社会上兴起一股崇尚简单、朴素、淡雅的风气，素髹漆器更显普遍。而在此之前的东汉末，素髹漆器即已流行——曹操"雅性节俭，不好华丽"，带动一时风习，他也曾以素屏风、素凭几赏赐重臣毛玠[3]。

目前出土的这一时期素髹漆器数量较多，但保存较好者几乎全部集中于江西、安徽、江苏等南方地区，它们多表面髹黑漆，部分外黑内红或红、黑相间，以造型和器表髹漆取胜。马鞍山三国吴朱然墓漆凭几，曲线优美，出土时光洁油亮。类似情况并不稀见，例如，南京江宁下坊村东晋墓出土盘、奁、耳杯等3件素髹漆器，其中的黑漆奁出土时亦光亮若新[4]。

[1]高峰、王雁卿、曹臣明：《北魏漆饮食器的装饰与纹样》，《山西大同大学学报（社会科学版）》2013年第6期。

[2]尚刚：《隋唐五代工艺美术史》，人民美术出版社，2005，第241页。

[3]《三国志·崔毛徐何邢鲍司马传》："太祖（曹操）平柳城，班所获器物，特以素屏风、素冯几赐玠，曰：'君有古人之风，故赐君古人之服。'"

[4]南京市博物馆等：《江苏江宁县下坊村东晋墓的清理》，《考古》1998年第8期。

[1]李涛、杨益民、王昌燧等：《司马金龙墓出土木板漆画屏风残片的初步分析》，《文物保护与考古科学》2009年第3期。

[2]王世襄：《中国古代漆工艺》，载王世襄、朱家溍主编《中国美术全集·工艺美术编·漆器》，文物出版社，1989。

大同北魏司马金龙墓漆屏风等，"最外层覆盖着一层白色半透明的薄膜物质"[1]，表明后世常用的罩明技法这时已成熟且应用广泛。经对现有部分实物进行观察，并考虑到填嵌磨显工艺业已应用于漆器装饰，推测退光工艺已于此时发明——当采用细瓦灰一类材料推擦掉漆器表面浮光。有的漆器退光后，或有很大可能再作推光处理，即用油泥反复揩擦，从而使漆面内蕴精光，亮滑可人。漆器胎骨工艺这时也取得新进展，再辅以罩明及表漆磨顺——原始的退光、推光工艺，从而使素髹漆器更加规整、美观、光亮，也进一步助推素髹漆器流行。

需加说明的是，当时普通百姓日常所用漆器往往仅在木胎或竹胎上做简单髹饰，漆层很薄，未经布漆等工序，更谈不上应用退光、揩光等工艺。高档漆器则不然，工序完备，髹饰讲究，且经多种工艺处理，追求大美至简的艺术效果。从这一意义上讲，素髹直到此时期才真正全面成熟、完善，成为中国漆器传统装饰工艺的重要技法之一。正如王世襄先生称誉朱然墓漆凭几时所指出的那样："把无纹饰的一色漆器作为艺术精品来制作，于此似初见端倪。"[2]

描饰

尽管整体装饰风格趋于简素，但描饰仍然是除素髹外这一时期漆器最主要的装饰手法。所表现的题材内容、构图及描饰技法，在汉代基础上又有创新和发展，其中以人物故事类漆画的成就最为突出，代表了当时绘画艺术的一般水准，在这一时期画作多已不存的今天，更是研究中国早期绘画的难得实物资料。

1 纹样形式

仍可分为动物、植物、自然景象、几何纹及叙事画等几大类。

动物纹样可分神禽神兽及现实世界动物两大类。随着儒学作为统治思想进一步确立，谶纬之学日渐式微，汉代常见的云气禽兽纹（虞纹）此时基本消失或大大简化，带有神秘色彩的异禽怪兽形象明显减少，汉代常见的仙人世界题材已不再流行。除龙、凤形象外，四神及麒麟、飞廉、带翼神兽等昭示祥瑞的神禽神兽形象增多。与此同时，与世俗生活紧密相关的现实世界动物亦占比上升，虎、龟、蛇、鱼、鹿、马、牛、羊、兔等形象较为常见，甚至还出现了虾、白鹭等前所未见的新形象。

除柿蒂纹外，植物纹样中还出现了莲花及莲蓬、忍冬、水草、蔓草，以及多种树木与团花、花枝、花瓣，较汉代明显丰富。

自然景象纹样常见各式云纹、水波纹等；几何纹样则主要有点、线、菱格等。两者基本承袭汉代的样貌，但种类皆大幅减少。

叙事画主要涉及社会生活及历史故事两大类题材，帝王、圣贤、孝子烈女等宣扬教化方面的内容明显增多。

通过对马鞍山朱然墓、南京江宁官家山1号西晋墓及南昌火车站东晋墓群等出土漆器进行观察，可知这时一部分纹样仍明显保持汉代风格，一部分则显现新的时代特色。最突出的变化当属受佛教及外来文化影响，莲、忍冬及缠枝花卉等植物纹样日益增多，联珠纹等几何纹样也开始见诸漆器装饰。东晋及刘宋时期的南京幕府山1号墓漆耳杯，内底中心绘一朵带有莲实的莲花图案[1]，其与同时期瓷器上多见的莲花纹样，均是当时江南地区佛教盛行的具体体现。这类外来装饰纹样，在北方地区的北魏漆器上同样相当流行，且以人面鸟、兽面鸟、带翼神兽等祥瑞动物纹样为特色。此外，江宁官家山1号西晋墓漆耳杯，残长13.8

[1]华东文物工作队：《南京幕府山六朝墓清理简报》，《文物参考资料》1956年第6期。

厘米、残宽9厘米，表里皆髹黑漆，上以红漆描饰纹样：内底绘云点纹，内壁上部作菱形圆点纹，下部则为大圆点外包多重短线的纹样；外壁绘人物鸟兽纹图6-31。其描饰手法及构图与汉代漆耳杯相差不多，但纹样形式前所未见。

伴随全国分裂局面的形成，汉代那种对鸟纹、三兽纹等纹样在全国大范围广泛流行的情况，这时已不复存在。

2 图案内容

装饰纹样

动物、植物、几何纹及自然景象类纹样，这时往往以辅助纹样的面貌出现在漆器上，居画面外周或四边框，起烘托画面主题作用；单纯使用作为漆器主体装饰者，也大都内容简单。

目前所见动物、植物等纹样构成的装饰纹带中，以马鞍山朱然墓出土的两件漆盘所绘"鱼藻纹环带"艺术成就最高。朱然墓童子对棍图盘，口径14厘米，木胎，镟制，敞口，浅腹，平底，腹与底相交处施一周凸弦纹。盘内壁中心及外周髹黑中偏红的色漆为地，两者间髹红漆，上再以红、黑、金、浅灰、深灰等色漆描饰图案与纹样：中心部位绘二童子对棍图，表现山前空地上两童子各执一棍相对而舞；外环饰一周由鱼、莲蓬、荷叶及水波纹等组成的纹带，最外周勾勒一圈云龙纹。盘外壁及底髹黑红漆，底部朱漆书"蜀郡作牢"4字图6-32。朱然墓季札挂剑图圆盘所饰鱼藻纹环带内容更为丰富、饱满，其口径24.8厘米，亦镟木胎，口镶鎏金铜釦。盘心中间一周红漆宽带上描绘多条水中畅游的鲤鱼和鳜鱼，并穿插莲蓬等形象，表现童子逐鱼、白鹭啄鱼等场景图6-33；盘外沿饰一周狩猎图，

图6-31
官家山1号西晋墓漆耳杯
引自《文物》1986年第12期
19页，图四

图6-32
朱然墓童子对棍图漆盘
马鞍山市博物馆供图

狩猎者或纵马或疾跑，追逐搏杀鹿、兔等动物。该盘背面通髹黑漆，上以朱漆书"蜀郡造作牢"字样。两盘所饰鱼藻纹环带，刻画了江南水乡的日常景象，鲤鱼、鳜鱼等形象特征鲜明、准确，且姿态灵动，与周边水草呼应自然，颇富生趣。

图6-33

朱然墓季札挂剑图漆盘局部

马鞍山市博物馆供图

大同湖东1号墓，为北魏孝文帝太和十八年（公元494年）迁都洛阳以前的大型贵族墓，其木棺和棺床外的漆画描绘了缠枝忍冬纹、联珠圈纹和屋宇及人物图案。其中左侧板上的联珠纹带，由多个直径约30厘米的圆环两两相切组成上下两排复合图案，现残存5组；圆环内均绘一伎乐童子，他们椭圆脸，细眉大眼，发结上挽，着犊鼻裤，臂绕彩带，作起舞、吹拨乐器等姿态，周边饰红色忍冬纹。后挡板左右、侧板立面自上而下亦画相切的联珠圈纹，圈纹间以白色圆环衔接，中部间隔处绘童子和缠枝花纹图6-34。此外，该墓木椁内外髹黑漆，椁外嵌装饰莲花化生等内容的鎏金铜饰件。该漆棺画佛教色彩浓厚，与北魏诸帝大都信奉佛法、都城平城（今大同）一带佛教盛行密不可分。而中亚波斯地区特有的联珠纹大量装饰在漆棺之上，则透露了当时中外文化交流的部分信息。

日常生活漆画

主要反映宫闱宴乐、出行及狩猎等贵族生活场景，有的绘于案、盘、奁等日用漆器上，有的绘于棺等葬具上。

宴饮是汉代常见漆器装饰题材，也为三国两晋南北朝漆器所继承，从早到晚，从南到北，皆有表现。马鞍山朱然墓出土的多件漆器，都有反映帝王及贵族日常宴乐等生活场景的漆画。其中的宫闱宴乐图漆案，长82厘米、宽56.5厘米，四缘略凸起并镶鎏金铜釦，底加两木托，托端设方孔置四矮蹄足。长方形案面髹黑红漆为地，上以朱、黑、金等色漆描饰：画面上排左侧绘皇帝与两嫔妃坐于帷帐内，其左侧一宫女侍立，下方四虎贲持钺守卫，黄门侍郎举案长跪于前，后一侍者跟随；右

图6-35
朱然墓宫闱宴乐图漆案
马鞍山市博物馆供图

侧皇后、平乐侯及夫人、都亭侯及夫人、长沙侯及夫人等坐于席上，或嬉戏，或交谈，或争吵。中间绘百戏场面，弄丸、弄剑、武女、鼓吹、连倒、转车轮等节目正在上演。左下角绘"大官门"，一人守立，一女值使正捧盘而过，另两人抬"大官食具"。右下角绘4位持弓守立的羽林郎。最上端还以长方格表现墙，墙上置窗，窗外站立数人图6-35。图中共表现55位人物，场景浩大，虽采用西汉以来习用的平列构图方式，但形式灵活，布局紧凑。人物一侧还大都书写"皇后""虎贲""鼓吹也"等榜题。宫闱宴乐图的四周髹红漆，外周描绘云气、禽兽、菱格、蔓草等纹样。案底髹黑红漆，上以朱红漆书"官"字图6-36。

朱然墓贵族生活图漆圆盘，除表现宴饮题材外，还增加了梳妆、对弈、驯鹰等其他日常生活内容，有些为此前所不见。该盘直径24.8厘

中国漆艺史

第六章
三国两晋南北朝
漆器

349

CHINESE
LACQUER
ART
HISTORY

米、高3.5厘米，木胎，口沿及底各镶一鎏金铜釦。盘内髹红漆，外髹黑漆。盘内满绘漆画，从上至下分3层：最上层展现宴宾场景，主宾相对而坐正交谈甚欢，最左侧一侍女伺候；中间一层绘5位人物，自左至右分别表现梳妆、对弈、驯鹰场景；最下一层表现一人骑马（羊？）在前，一人紧随其后图6-37。中间的梳妆图，表现一女子坐于镜架前正对镜梳发，身旁摆放漆奁等物，构图与东晋顾恺之《女史箴图》中的梳妆一段颇为相似，艺术水平则有较大差距。

　　类似题材也见于鄂城2215号墓（郭家垴16号墓）彩绘人物漆钵，钵内底绘男女舞戏，男相扑，女舞蹈，其外装饰一周游鱼水草纹；外壁绘

图6-36
朱然墓宫闱宴乐图漆案局部　马鞍山市博物馆供图

图6-37
朱然墓贵族生活图漆盘　马鞍山市博物馆供图

云气纹，外底书"蜀郡作罕（牢）"字样铭文[1]。

　　南昌火车站东晋永和八年（公元352年）雷䮂墓漆奁，则表现另一传统题材——车马出行。该奁直径25厘米、高13厘米，外壁髹黑漆为地，上下各以朱漆髹一条宽带，宽带中间上方用朱、赭漆勾绘垂幔，垂幔下以朱、赭、金三色勾勒作行进状的车马人物，其下再装饰红色弦纹和点彩纹带。车马人物共3组，绘2车、2马及17位人物，形态基本相同，人物体态丰腴，多采用平涂技法绘制，画风朴拙，但层次分明，立体感较强图6-38。

　　棺上描饰的漆画，同样沿袭汉代传统，但因曹魏及西晋时推行薄葬，以及随后壁画墓颇为兴盛，中原地区墓葬中此类棺上漆画极为罕见，反倒是十六国及北朝时期在汉文化影响下的部分少数民族接受并保持了这一传统，其漆棺画多反映墓主生前生活场景，有的民族特色格

[1]该钵于"文革"期间被清理发现，已残损，具体形象资料已不存。幸亏宿白先生记录了它的纹样及铭文，并收录于他为北京大学考古专业所编写、1974年刊印的讲义——《三国—宋元考古（上）》。

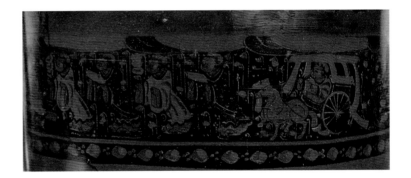

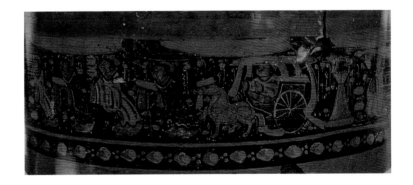

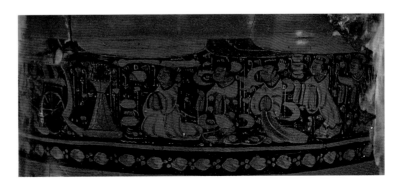

图6-38

雷骇墓漆奁车马出行图局部

引自《中国漆器全集（4）》，图三三

外浓郁。北燕太平七年（公元415年）的北票冯素弗墓漆棺，为目前所见时代最早的实例，其外髹红漆，上施彩绘。因早年遭盗掘，棺板多散失，现存右侧板画面以白色屋脊建筑为中心，周围布置众多人物，当表现墓主生前生活场景；前挡板则绘羽人等形象。

山西大同一带发现的北魏平城时代的鲜卑贵族墓，也有不少以此类漆画棺殓葬。大同湖东1号墓漆棺，后挡板中部绘门楼，大门半启，门两侧有两侍者守卫，门内一人探身翘首前视。他们头戴白色尖圆顶窄缘帽，身着圆领窄袖衣，腰间系带，显现鲜卑民族服饰特色图6-39。大同智家堡北魏墓现存3块漆棺板，棺外壁涂黄色地，上以细朱线起稿，再用墨线勾边定形，内髹红、白、黑、绿、灰诸色漆。左侧板残长153厘米、宽8～33厘米，以山水为界，左绘车马出行队伍，右绘狩猎场面，现存画面至少表现35位人物、3辆通幰牛车，以及马、猪、兔、鸟、雁等动物，其中车马出行画面以牛车为中心，前有导从仪仗、舞乐杂技，后有随行的侍者和车辆。狩猎图描绘鲜卑武士们或策马弯弓射雁，或徒

图6-39
大同湖东1号墓漆棺局部
王雁卿供图

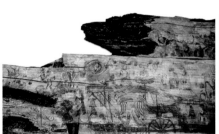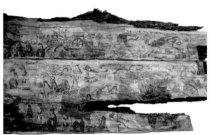

图6-40
智家堡北魏墓漆棺画局部
王雁卿供图

步独战野猪，或两人夹击猛兽，野兔、飞鸟等惊惶失措于林间乱窜，气氛紧张而热烈。右侧板以帏幄为中心，左为排列整齐的男女侍仆及马匹车辆，右为庖厨奉食场面，共表现37位人物及一辆通幰牛车、两匹马图6-40。大同城南229号北魏墓残存的棺板上，以波状忍冬纹为边饰，上绘猎人手持长枪或弯弓射箭，正猎杀虎、羊等动物图6-41。这些漆棺上所绘人物皆"垂裙皂帽"，着典型的拓跋鲜卑装束，所绘场景更多反映了鲜卑民族的日常生活，但也可看到汉文化的某些影响。

圣贤、孝子及历史故事画

古今圣贤、孝子及历史故事一类题材，在汉代漆器上即有表现，以南昌海昏侯刘贺墓孔子像衣镜及朝鲜平壤南井里116号墓（"彩箧冢"）漆笥最负盛名。进入三国以后，此类题材作品数量有所增加，特别是作为当时家具核心之一的屏风上多描绘古代圣贤形象及其事迹。它们一部分沿袭汉代以来的列状构图，一部分则一器一画一故事，主题突出。

朱然墓季札挂剑图漆盘，表现的是当时广为流传的"季札挂剑"故事——春秋时吴国公子季札出使北方，路经徐国时，曾与徐君有所交往。徐君很喜欢季札的佩剑，但未启口，季札心知肚明，却因使命在身

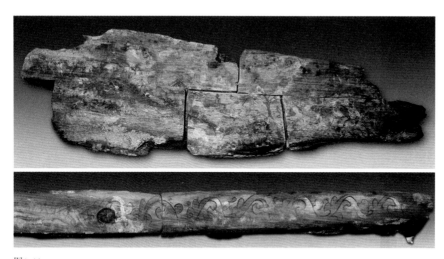

图6-41

智家堡北魏墓漆棺画局部　王雁卿供图

当时并未馈赠。当季札返乡再到徐国时，闻知徐君病逝，便亲赴徐君墓前祭拜，礼毕将所佩之剑挂在墓前树上。身边人对此举颇为不解，他解释道：我的内心早已允诺，怎能因徐君亡故而违背自己的意愿呢？季札言行所体现出的仁德，长期以来广受推崇，也成为三国两晋南北朝时期画家乐于表现的题材，唐代张彦远《历代名画记》中曾记录三国魏杨修的《吴季札像》于唐代时仍在流传。这件漆盘口径24.8厘米，出土时略有残损。盘面中心髹黑漆为地，上再以金、灰及黑、红等色漆描绘季札在徐君墓前挂剑后祭拜的情景：画面最左侧立一树，树上挂一长剑，身着红袍的季札面树而立，双手合于胸前，神情哀婉；他身后两名随从正相对而语，面露不解神色。画面上方浮云与山峦间绘季札与徐君的半身像，展现两人昔日交往场景；下方添绘两只野兔在墓冢前逐戏，进一步突出气氛的肃穆与周围环境的荒凉图6-42。

　　朱然墓随葬多件形制、尺寸及构图形式、描饰手法等皆相同的漆盘，均直径25.8厘米左右，木胎，敞口，浅腹，平底。盘内外均髹黑中

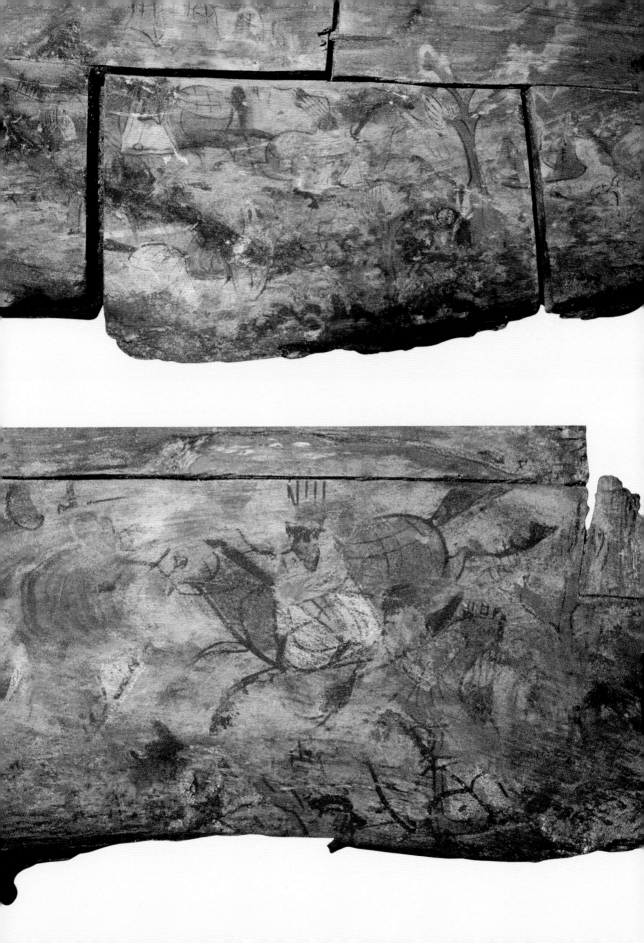

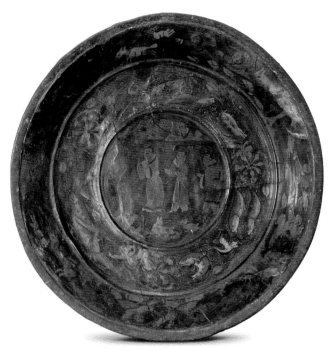

图6-42
朱然墓季札挂剑图漆盘　马鞍山市博物馆供图

偏红的漆为地，外壁绘云气纹；内壁绘一周蔓草纹及云气纹，近盘底处髹一周红漆，亦绘云气纹。盘内底描绘主题图案各不相同，据所绘人物旁的榜题可知，分别表现百里奚认妻、伯榆悲亲、武帝相夫人及翟孝故事等内容。其中，"伯榆悲亲"为东汉以来常见的孝子故事题材；"百里奚认妻"反映的是春秋秦穆公的"五羖大夫"百里奚与分别多年的妻子相认的故事，见于东汉应劭《风俗通义》等所载，现存表现这一题材的绘画作品则以朱然墓漆盘漆画为最早。

朱然墓漆椭圆壶残片上亦描绘人物故事：壶面绘黄帝命素女鼓瑟图；侧面绘多位形态奔放的人物，旁侧分别书"醉子溺""女子醉""张主吏""康大家"等榜题图6-43。

图6-43
朱然墓漆椭圆壶残件
马鞍山市博物馆供图

南昌火车站雷鋆墓惠太子延四皓图漆盘，表现的是尚为太子时的汉惠帝刘盈延请"商山四皓"的故事。盘口径26.1厘米、底径24.6厘米、高3.6厘米，木胎，圆口，平沿，浅腹，大平底。口沿、外壁髹黑漆为地，上以朱漆绘弦纹及圆点。内壁、内底髹朱漆为地，内壁上饰2道黄色联珠纹及圆点，内底以红、黄、黑、灰绿等色漆满绘由人物、车马、瑞兽等构成的宴乐图。内底图案以居中的"商山四皓"为中心，东园公等4位老人席地而坐，或抚琴，或托盘，神态怡然；老人中间置鼎，旁立侍者，右侧描绘在侍者引领下的惠太子形象，他头戴冠冕，衣着华丽，手执麈尾，气宇轩昂。图案上方表现太子车驾情况，车通身彩绘，车盖铺羽状物——当时礼制规定的皇帝所专用的"翠盖"[1]，点明太子身份。图案下方绘4名托盘的侍者及孩童。图案左侧及中间还漆绘垂幛、鹿、龟、瑞鸟等形象图6-44。整幅图画共20位人物，以黑漆勾勒轮廓，再平涂渲染，设色浓淡有致，人物面部较为圆润丰满，表情自然，渲染出宴饮歌乐的太平景象。这一题材在平壤南井里116号墓（"彩箧冢"）漆箧上也有表现，只是两者构图相差较大。

[1]孙机：《翠盖》，《中国文物报》2001年3月18日第6版。

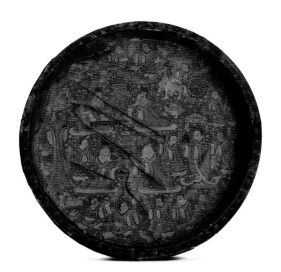

图6-44
雷鋆墓惠太子延四皓图漆盘
引自《中国漆器全集（4）》，图三四

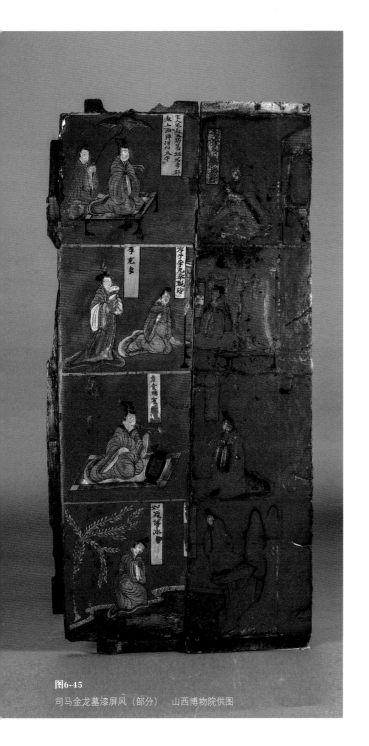

　　大同北魏司马金龙墓漆屏风，由多块木板拼合，板高约81.5厘米。现存面积较大的5块，通体髹朱漆为地，再两面彩绘，其中一面因潮湿多表层剥落而漫漶不清；另一面保存较好，色彩鲜艳，表现东汉刘向所作《列女传》及《孝子传》等宣扬帝王将相、烈女孝子、高人逸士的故事和传说。画面上下分4层描饰，每层高19～20厘米，每幅图画旁髹黄漆，上以墨书题记和榜题来标示内容及人物身份。最上一层中央表现一男一女伏于井栏上以物填井活埋舜的故事，两侧榜题分别为"与象敖填井""舜父瞽叟"，左侧画舜的后母正举火烧仓廪企图烧死舜的场景，上方榜题为"舜后母烧廪"，右侧一男二女相对而立，中部上方榜题为"虞帝舜""帝舜二妃娥皇女英"；第2层表现3位女子依次拱手站立，榜题分别为"周太姜""周太任""周太似"，左侧有4行题记；第3层中间榜题为"春姜女"的女子面右而立，其右侧榜题作"鲁师春姜"的女子坐于方榻上，左侧有6行题记；第4层中央表现4人抬一乘舆形象，中坐一戴冕帝王，左上方榜题为"汉成帝"，右侧

随行一榜题作"汉成帝班婕妤"的女子，图画左侧有4行题记图6-46。其另面自上而下标注"孝子李充奉亲时""李充妻""素食瞻（赡）宾""如履薄冰"等榜题，表现孝子故事图6-45。其他板上还描绘"卫灵公""灵公夫人""齐宣王""孙叔敖"等形象。整件屏风画面内容丰富，皆系当时壁画流行题材，用以"成教化、助风俗"。

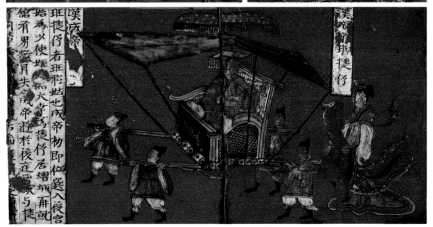

图6-46
司马金龙墓漆屏风（部分）及局部
山西博物院供图

宗教及神异图

战国中晚期以来奇诡多变的神异图像，这一时期已大为减少。西汉后期开始流行的西王母信仰，此时依然拥有广阔市场。与此同时，佛教开始广泛传播，并日益兴盛起来，相关内容在漆器上有所反映。

南京江宁官家山六朝墓漆圆盘，口径24厘米、高3.5厘米，夹纻胎，折沿，直腹，平底[1]。通体髹黑漆为地，上以红、土黄等色漆描饰，其中盘内壁表现青龙、白虎、朱雀、玄武四神形象，底绘人物图案，现已模糊不清，仅可见持矛男孩、飞翔金乌等内容图6-47。

图6-47
官家山六朝墓漆圆盘漆绘图案（部分）
引自《文物》1986年第12期，20页，图八

南昌火车站2号东晋墓出土的漆器残件，上描绘西王母、九天玄女等形象。其或可能为一件木胎漆圆盘，现存部分直径21.4厘米、厚0.3厘米，画面左上方绘手抚琴瑟的西王母形象，人首鸟身的九天玄女恭立于前，似正聆听西王母教诲。两者周边散布多种神禽异兽，充满神秘气息图6-48。

图6-48
南昌火车站2号墓漆器残件
引自《文物》2001年第2期，16页，图八

在已知这一时期漆画中，以固原雷祖庙北魏墓漆棺画所描饰的内容最为特殊，它既有表现墓主生活场景的画面，又有反映孝子故事、神异及宗教等方面内容，融多种题材于一体。该棺盛敛男性墓主，时代约北魏太和八年（公元484年）至十年，出土时木胎骨已朽，漆皮脱落破碎成100余块。棺表髹红漆为地，上再彩绘图案。棺盖残长180厘米、最宽处达105厘米，边缘饰宽7.5厘米的忍冬纹带为框，其间填饰飞鸟；盖坡脊处绘一条首尾贯通的弧曲涡纹宽带将框内图案分作两部分，带内填饰翔舞的白鹤及漫游的鱼、鸭，寓意金色长河；左右两侧首端皆描饰一单层庑殿顶、帷幔下垂的房屋，左侧屋内，一

[1]南京市博物馆：《江苏江宁官家山六朝早期墓》，《文物》1986年第12期。报告中称之为盆，其尺寸和造型与朱然墓贵族生活图漆圆盘等类似，宜称作盘。

头戴黑色鲜卑式样高冠、身着红色长袍的中年男子盘腿袖手坐于榻上，两侧各侍立一婢女，屋左侧黄地上有墨书榜题"东王父"。右侧屋内一女子端坐，姿态、服饰及屋内设置等与左侧相同，屋外还左右各立一戴高冠、着长衣、袖手而立的侍从，右侧黄地上榜题已残缺，应系"西王母"。左右屋宇上方正中均描饰一昂首展翅欲飞的金翅鸟，两端绘立鸟及日、月。屋宇下满饰缠枝卷草纹，其间填饰神禽、神兽及仙人等形象图6-49。整幅画面应为具有道教色彩的天象图，开公元6世纪以后新疆地区高昌墓葬棺盖上覆以描绘天象及伏羲、女娲形象的绢画的先河。

该漆棺前挡残宽66厘米、残高52厘米。上部正中置一单层庑殿式屋宇，内有一中年男子右手执杯、左手持小扇，交脚坐于榻上，他头戴高冠，身着窄袖长袍与窄口裤，腰束带，足蹬尖头靴，为典型的鲜卑贵族装束，当为墓主形象图6-50。屋宇两侧各侍立两位作持杯、执壶等形象的仆从。下部图案以忍冬纹与上部相隔，惜残损严重，仅左右两侧各存一形象相近的菩萨像，其中右侧菩萨侧身斜立，头部左倾，大眼长眉，硕耳佩环，顶部束发无冠，颈佩项圈，天衣绕臂而下，左臂弓起至耳部。

棺后挡已残毁，从周围散落的漆片看，似表现"二桃杀三士"等历史故事。

该漆棺左侧板画面残长175厘米、高61厘米，右侧板残长195厘米、高27厘米，均以云纹带分上、中、下3栏。上栏高约8厘米，自首至尾以连续的多幅画面表现孝子故事，每幅均有榜题，其间以黄色三角状火焰纹分隔，惜多残损，残存

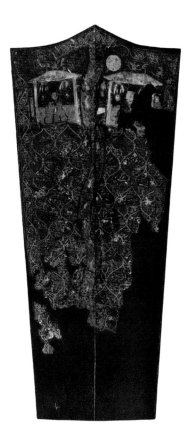

图6-49
雷祖庙北魏墓漆棺棺盖
固原博物馆供图

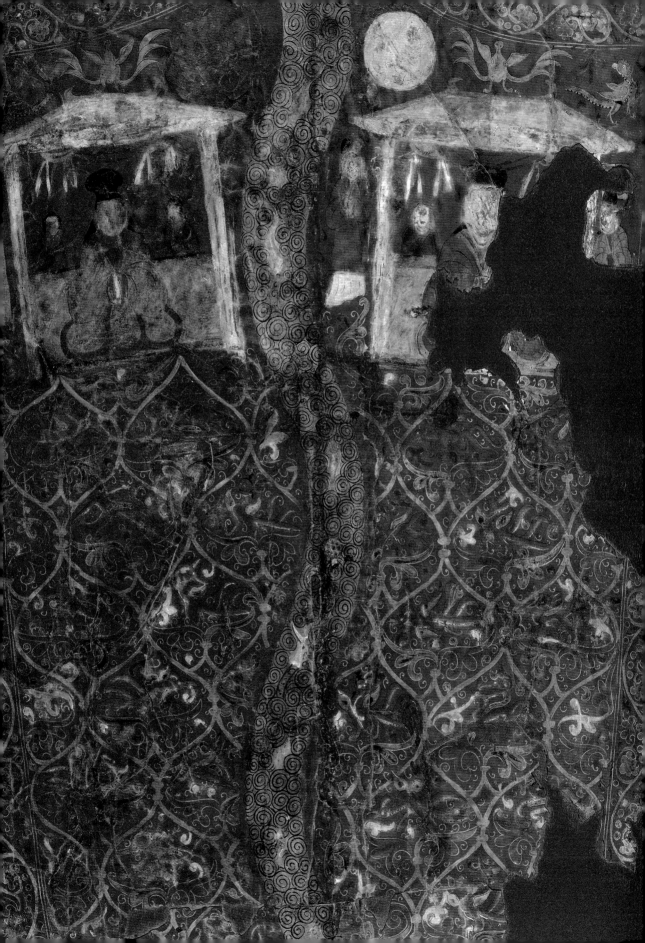

舜、郭巨、尹伯奇、郭顺等的孝悌故事画面图6-51。中栏高约40厘米，描饰3排联珠龟背纹，圆环内对称绘圆形头光的裸体仙人、双翼长尾的怪兽和飞禽及忍冬纹；靠近前端处绘一长方形直棂窗，窗内有戴高冠、着夹领衣的男女半身像。下栏为狩猎图，现存高约7厘米，展现数位武士纵马驰骋在山峦间，或挽弓或投掷，正击杀野兽；虎、鹿、野猪等四处奔逃，飞鸟亦穿翔其间。

雷祖庙漆棺棺表漆画内容丰富，既有儒家的孝子图，又有道教的东王公、西王母像和佛教的菩萨像，皆用于祈求冥福。画面中汉文化虽有较多表现，但整体上笼罩着浓郁的鲜卑民族色彩，反映墓主具有强烈的反鲜卑汉化的思想倾向，透露出北魏冯太后推行汉化政策期间有关北魏历史的若干信息。特别是前挡漆画中墓主右手以四指执杯、小拇指翘起，左手持扇的形象，与乌兹别克斯坦铁乐梅兹市巴拉雷克建筑遗址壁画中的嚈哒人物极为相似，反映出当时在中亚一带建立强大帝国、以游牧为生的嚈哒人对鲜卑贵族的强烈影响[1]。

[1]孙机：《固原北魏漆棺画研究》，《文物》1989年第9期。

图6-50
雷祖庙北魏墓漆棺前挡局部
固原博物馆供图

图6-51
雷祖庙北魏墓漆棺左侧板及局部
固原博物馆供图

3 艺术特点与成就

纵观这一时期漆器装饰，以人物故事为题材的漆画最为突出。它们大都出自中下层工匠之手，但因绘制者及使用者不同，所体现的艺术水准参差不齐，同时显现一定的地区差异，特别是南北朝时期南北差异明显。

当时描饰手法基本沿袭汉代，多依需要以漆勾画纹样及图案的轮廓，再在轮廓内平涂色漆，最后以红、黑漆勾描纹理。有的线条动感与节奏感较强，注重笔锋的起、止、行、收等变化。漆画用色多样，并注重以色彩晕染的明暗变化来突出画面的立体感与层次感。马鞍山朱然墓漆格盒所表现的神禽、神兽纹样即如此。

此时人物故事漆画题材，与汉代一脉相承，但也有不小的发展和变化，特别是融会当时绘画技巧，技艺明显提高，与三国两晋南北朝时期中国绘画完成重大转型这一历史进程相一致。朱然墓随葬的相当一部分漆器，装饰图案构图精到，描饰技法高超，代表了三国时期漆画艺术的最高水平。南昌火车站墓群漆器及大同司马金龙墓漆屏风等，亦显示出较高的艺术水准，较汉代漆器多有进步。具体体现在以下几方面：

第一，除继承汉代以来的传统构图外，新出现一器仅表现单一故事的画面，保持了绘画题材的完整性，且主要人物突出，故事主题鲜明[1]。

第二，经精心谋划，不少画面能够选取故事中最具代表性的情节，准确表达主题与创作思想。例如，朱然墓百里奚认妻图漆盘内底的漆画，刻画的正是百里奚惊奇地发现吟唱女子竟然是自己分别多年的妻子的那一刻：画面中，右下方百里奚的老妻背对着他一边抚琴，一边吟唱夫妻二人的昔年往事；百里奚居中坐，斜视老妻，

[1]杨泓：《三国考古的新发现——读朱然墓简报札记》，《文物》1986年第3期。

双手举于胸前，面露惊喜神色；左侧两女子观听，其中的"官合妻"左手上举正要擦拭眼泪，气氛颇为感人图6-52。

第三，构图较为灵活，有些漆画已不再刻意追求对称，而是关注人物间的呼应关系，以及细节的把握、环境的营造。例如，朱然墓季札挂剑图盘漆画中，季札身旁的随从双手平举指向树上所挂之剑，正侧身亟待与右侧的同伴抒发心中的困惑；他的同伴亦注视树上之剑，左臂前伸，面露不解之色（图6-33，见P346）。两人的不解与惶惑，更进一步烘托出季札之高义。该漆画画幅不大，但表现的故事完整，还以简约的笔墨勾勒浮云及远山，场景开阔。近处则以两只逐戏的野兔烘托墓地之荒凉，立意构图较汉代漆画及墓室壁画更显高明。朱然墓童子对棍图漆盘上，画面上方表现远处起伏的山峦，亦有意构建意境。

第四，进一步强化所表现人物的身份及神情举止的差异，注重对人物表情的刻画及层次的处理，已有意识地营造相应气氛。例如，朱然墓"伯榆悲亲"漆盘的漆画，表现的正是伯榆之母笞打伯榆，以及伯榆因老母年老无力、笞打不痛而悲泣的那一幕。画面中除表现伯榆及其瘦

图6-52

朱然墓百里奚认妻图漆盘漆画（摹本）

引自《马鞍山文物聚珍》序言插图

小的老母外，另有伯榆妻及儿子、孙子三人，其妻、儿亦面带悲容，唯有小孙子少不更事，在回首观望。所表现的五人，形貌、动作及神情皆符合各自身份，即使没有榜题，观者也能切中主题，不至于出现大的谬误。雷骇墓惠太子延四皓图漆盘等所描绘的人物，面部多作四分之三侧面形象，露出一侧鬓角及耳，双眼、双眉一长一短，交代出透视转折关系，通过人物视线的交流达到平衡[1]。

第五，在形象刻画方面，人物、动物的比例较汉代更合乎实际，写生技巧明显提高。朱然墓、司马金龙墓等出土漆器所刻画的人物体态已较为修长，形象与平壤南井里116号墓漆筐上所绘的胖头肥身、四肢比例不甚协调的人物形象差异较大，与西汉海昏侯刘贺墓孔子像衣镜所绘孔子及其门徒像、连云港海州侍其繇墓漆奁彩绘人物形象较为接近，但更显美观、合理。这时动物造型能力的提升更为显著，例如，朱然墓童子对棍图盘及季札挂剑图盘上的鱼藻纹装饰纹带内表现的鲤鱼、鳜鱼等形象，特征鲜明且准确，可据此辨别鱼的种类，远比以荆州凤凰山168号墓三鱼纹耳杯等为代表的西汉前期作品高明。唐代张彦远《历代名画记》曾记三国魏徐邈画鲭鱼在洛水为魏明帝引来白獭的故事，此两盘所绘之鱼，当为这一故事的最好注解。朱然墓童子对棍图漆盘所表现的两童子，头部硕大，四肢圆浑粗短，活泼可爱的孩童形象被刻画得相当传神。

镶嵌

汉代极为盛行的漆器镶嵌工艺，此时仍然广为应用，且以三国及两晋时期更显普遍，两者工艺手法大体相近。马鞍山朱然墓耳杯、盘、案等镶鎏金铜釦；南京仙鹤观东晋高崧家族墓地出土漆器20余件，亦多镶铜釦及银釦，器腹及盖面贴嵌柿蒂形饰及铺首等构件，柿蒂形饰上还设

[1]刘晗露：《江西出土魏晋时期漆器纹饰研究》，《南方文物》2020年第5期。

心形嵌槽，内镶玻璃片[1]。武威雷台西晋墓出土的樽、盘、盒等漆器多镶鎏金铜釦，有的再加饰四神、流云纹等错银纹样。

依文献记载，汉代流行的嵌贴金银薄片工艺此时仍然盛行，但目前仅在襄阳樊城菜越三国吴墓及南京大学北园东晋墓[2]等有零星发现，固原雷祖庙北魏墓及新疆库车友谊路1号墓漆棺上亦嵌贴金薄片装饰。

与汉代相比，已知这一时期漆器所用镶嵌材料种类明显减少，嵌玛瑙、玳瑁、象牙及宝石等珍贵材料的漆器至今尚未发现一例。北票北燕冯素弗墓嵌骨长方盒，在黑漆地上以菱形骨片嵌饰几何纹，殊为奇特。镶水晶者仅见于辽阳三道壕晋墓漆镜盒，亦属稀罕。

雕刻与戗金

进入三国后，漆器上采用雕刻技法装饰者已极罕见，且往往仅在局部略作雕刻。目前仅临沂洗砚池1号晋墓出土一件雕刻成型的漆魁，通长7厘米、宽4厘米、高4厘米，以一木块雕凫鸭形象，鸭首为柄，鸭嘴扁平，向上斜翘；鸭身为斗，呈椭圆形，圆底图6-53。此外，大同南郊72号北魏墓漆杯，敞口，略束腰，平底，一侧设圆雕的兽形錾[3]图6-54；錾作奔走状的虎、豹一类猛兽造型，前后交错的四肢与下垂的尾巴同杯身相接。杯身与錾的形制颇为别致，极可能是拜占庭（东罗马）帝国工艺装饰影响下的产物[4]。

汉代发明的戗金工艺在朱然墓出土漆器中也有反映。该墓随葬的戗金漆盒，出土时仅存盒盖，平面作正方形，边长22.6厘米、高11.5厘米，木胎。盖顶作盝顶状，顶面微圆弧，周

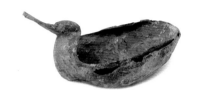

图6-53
洗砚池1号晋墓鸭形漆魁
临沂市博物馆供图

图6-54
大同南郊72号墓漆杯
王雁卿供图

[1]王志高、周裕兴、华国荣：《南京仙鹤观东晋墓出土文物的初步认识》，《文物》2001年第3期。
[2]南京大学历史系考古组：《南京大学北园东晋墓》，《文物》1973年第4期。
[3]山西大学历史文化学院、山东省考古研究所、大同市博物馆编著《大同南郊北魏墓群》，科学出版社，2005，第182页。
[4]王雁卿、高峰：《北魏漆饮食器类型探微》，《文物世界》2013年第5期。

壁平直。器内髹赭红色漆，光素无纹。器表髹黑漆为地，除折角等部位外，皆刻划纹理再内描金彩形成戗金纹样：在繁密的流云纹中，共表现3位人物及龙、虎、鸟、麒麟、天禄等60余种神禽和神兽。所饰人物各具形态：一人身佩长剑，双手拱于胸前，端然肃立；一人面有短须，右手持长节，左手置于胸前，上身略后倾，作行走状；一人双手执杖而立 图6-55。所有线条皆纤细、婉转，富有韵律感，但在连贯性等方面较西汉后期锥画漆器精品略显逊色，汉代流行的锥画装饰工艺此时已步入尾声。

此外，南陵麻桥2号、3号三国吴墓出土的两件漆碗，口沿下皆雕刻一周凹弦纹，凹槽内填红漆，所用装饰手法在当时并不多见。

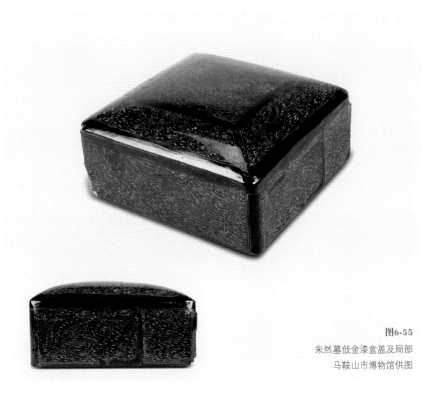

图6-55
朱然墓戗金漆盒盖及局部
马鞍山市博物馆供图

磨显填漆及犀皮

填嵌为中国传统漆器装饰中十分重要且常用的工艺技法，明代黄成《髹饰录》曾单列"填嵌"类，其以彩漆、金银、螺钿等为材在漆器胎骨上制成纹样或图案，然后髹漆并磨显，获得文质齐平的效果。它诞生于磨显工艺发明之后，与既往的镶贴漆器表面、文高于质的"镶嵌"区别明显[1]。依填与嵌工艺之不同，以及所填与嵌材料的差异，"填嵌"有多种分类，仅其中的"填漆"又包含"磨显填漆""镂嵌填漆"两大类。

现有考古成果显示，磨显填漆的起源至少可上溯至三国时期，并于唐代完全成熟。马鞍山三国吴朱然墓漆屐，长20.7厘米、宽9.6厘米、厚0.9厘米，两只屐分别以一木斫制（图6-26，见P333），"木胎上打灰腻，其一面髹黑漆，漆面光滑，另一面在灰腻中嵌细小的彩色石粒，然后上漆，磨平，显露出点缀其间的彩色小石粒"[2]。该漆屐将装饰材料嵌入灰漆再磨显，所显示的工艺尚很原始，但与汉代常见的贴金银薄片工艺已判然有别——所嵌小石粒与漆器表面齐平，不再浮起于漆面之上，这不仅喻示着新工艺的诞生，也为唐代金银平脱工艺的繁盛奠定了技术基础。

《髹饰录》中归于"填嵌"类、属于磨显填漆的"犀皮"，一般指在漆胎上用工具蘸漆打出一定高度的细碎凸起，阴干后再反复髹多道色漆填补其中凹处，最后磨显，使器表显现圆圈、流云等形状的纹理，同时呈现文质齐平的效果。《髹饰录》：

[1]长北：《髹饰录析解》，江苏凤凰美术出版社，2017，第67—68页。

[2]解有信：《黑漆木屐》，载陈晶主编《中国漆器全集（4）》，福建美术出版社，1998，图版二O。

> 犀皮，或作西皮，或犀毗。文有片云、圆花、松鳞诸斑。近
> 有红面者。以光滑为美。

明代扬明注称：

> 摩𪑩诸般。黑面、红中、黄底为原法；红面者，黑为中，黄
> 为底；黄面，赤、黑互为中、为底。

其制作难度较高，且颇费工费时，存世数量不多，估计历朝历代产量均有限。不过，其纹样并非以往所常见的具象图案，似行云，似流水……可引发人们作相关联想，为漆器装饰开辟出一条可贵的新路。

据唐代赵璘《因话录》有关"西皮"的记载，以往学术界多认为犀皮工艺诞生于唐代。然而，出人意料的是，朱然墓竟然出土有两件犀皮耳杯，将中国犀皮工艺的诞生时间提早了600年[1]。此后，江苏南京、镇江等地又陆续有三国吴及南朝犀皮漆器出土的报道，进一步确认犀皮至迟发明于三国时期。

朱然墓犀皮耳杯，共两件，形制、大小与装饰相同，均长9.6厘米、宽5.6厘米、高2.4厘米，皮胎。口作椭圆形，弧壁，平底，下设矮圈足。口两侧各平伸一似新月形的圆耳，口沿及耳外沿镶鎏金铜釦。器内髹黑漆，器表则黑、红、黄三色漆相间，表面光滑，花纹回环往复如漩涡，犹如行云流水，匀称且富于变化图6-56。这是中国目前发现时代最早的犀皮制品，所显示的工艺已相当成熟，表明中国犀皮工艺的起源有可能还要更早些。

与朱然墓时代相近的江宁上坊三国吴墓漆勺，现仅存勺首，端部略上翘，残长4.8厘米、宽3.4厘米。其表面光滑，所饰纹样流畅自如，似为犀皮漆器。时代稍晚的南朝宋元嘉十六年（公元439年）的句容春城

[1]王世襄：《对犀皮漆器的再认识》，《文物》1986年第3期。

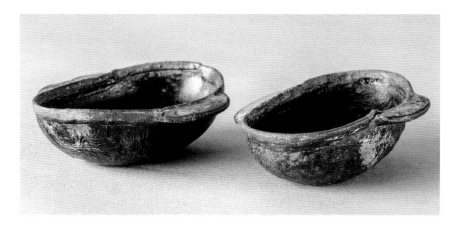

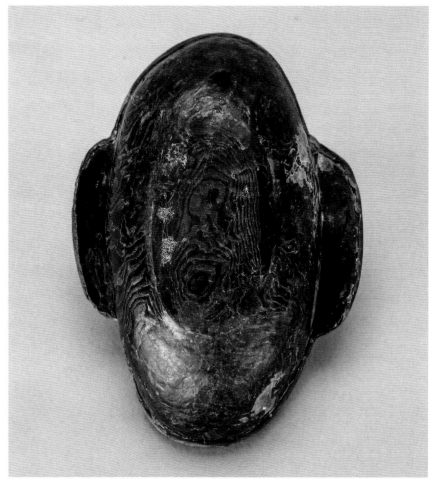

图6-56
朱然墓犀皮耳杯
马鞍山市博物馆供图

镇袁相村南朝墓漆盘，髹漆多层后再通体研磨，漆层交叠处露出流云般肌理[1]，为南朝犀皮漆器实物遗存。

2011年南京江宁东山工业园区下坊三国吴墓出土的耳杯等漆器，是否属于犀皮漆器，尚存争议。有学者观察实物后认为，其器表"流花系千年岁月形成的锈渍，不同于犀皮花纹从漆层深处磨出"[2]。也有专家指出，"花纹由黑、黄二种不同颜色的漆层构成，其层层相压，一层叠着一层，纹饰精美异常，回转如漩涡，富于变化，天然流动，如行云流水之致"[3]。

五

三国两晋南北朝漆器

生产与流通

漆树种植与生漆生产

透过零星的文献记载可知，三国两晋南北朝时期的生漆生产受到社会各方面重视，并在割漆等方面取得了一定进展。

汉代散布于中原大地的大大小小的漆园，在东汉末以来的社会动荡中饱受摧残。而从三国至唐初，中华大地适逢一段气候寒冷期，当时南京地区冬天的平均气温要比今天低约2℃[4]。气候变冷，漆树生长范围逐渐南移，让中原北方地区

[1]东榆：《犀皮纹漆盘》，载陈晶主编《中国漆器全集（4）》，福建美术出版社，1998，图版三八。
[2]长北：《髹饰录析解》，江苏凤凰美术出版社，2017，第73页。
[3]李澜、杨霖、闵敏：《江宁下坊孙吴墓出土犀皮漆器的保护》，《江汉考古·第二届出土漆器保护国际学术研讨会论文集》，2019。
[4]竺可桢：《中国近五千年来气候变迁的初步研究》，《考古学报》1972年第1期。

的生漆生产雪上加霜。北方地区漆园的规模缩减，甚至北朝贾思勰所著《齐民要术》中都未涉及漆树的栽培与种植。不过，在公元5世纪北魏统一北方、社会略为安定后，部分地区的生漆生产得到恢复和发展。《魏书·列传第十二·崔玄伯》记载，北魏文成帝时，崔宽任弘农太守，他治下的弘农郡（今河南灵宝一带）"出漆蜡竹木之饶，路与南通，贩贸来往。家产丰富，而百姓乐之"。

南方地区的生漆生产受战乱影响较小，生漆在当时不仅是可观的财富，还是重要的生产资料。《南史·列传第四十一·临川靖惠王宏》记有梁武帝检视临川郡王萧宏钱库事，称萧宏其人生性爱钱，且贪婪吝啬，他的王府之内除收储3亿多钱外，其余房间还广贮布绢等物，其中也包括生漆。

依唐代仍设漆园监管理官办漆园推测，这时应当存在着政府设立并直接管理的漆园，但其生产与管理情况已不得而知。有迹象表明，在当时盛行的自给自足的庄园经济中，一些世家大族仍保有自己的漆园，生漆生产仍具一定规模。

这一时期生漆生产技术的进步主要体现在割漆方面。《太平御览·杂物部一》引《南越志》：

> 绥宁白水山多漆树，高十余丈，刻漆常上树端。鸡鸣日出之始便刻之，则有所得；过此时，阴气沦，阳气升，则无所获也。

表明至迟南北朝，人们对漆树的产漆规律已有一定认知。而且，"这一记述完全符合'蒸腾强度与伤流成反比'的科学原理，黎明时，蒸腾强度低，空气湿度大，伤流旺盛，正是割漆的好时机"[1]。此外，晋代崔豹《古今注》中以"刚斧"斫开树皮并以竹管承接漆液的割漆做法，至今仍在中国广大地区使用着。

[1]张飞龙：《中国髹漆工艺与漆器保护》，科学出版社，2010，第50页。

图6-57
朱然墓宫闱宴乐图漆案铭文
马鞍山市博物馆供图

图6-58
洗砚池1号晋墓漆盘铭文
临沂市博物馆供图

漆器生产与管理

此时的漆器生产机构，仍可分官办及民营两大类，而官办漆工场亦有中央及地方之别。当时战乱频仍，政权屡有更迭，官、私漆器生产均受到严重影响，但局势稍有稳定便有所恢复，中国漆手工业顽强地向前发展着。

受动乱影响较大的中原北方地区，漆器生产并未全面停顿。《南齐书·崔慰祖传》载，崔慰祖之父崔庆绪于南朝齐永明年间（公元483～493年）曾任梁州刺史，死后其"梁州之资，家财千万，散与宗族。漆器题为'日'字，'日'字之器，流乎远近"。这说明当时此类高官大族日常使用漆器相当普遍，而且位于今川陕交界一带的梁州在饱受东汉末、三国以来持续不断的战争摧残后，齐、梁时官办漆工场的生产又恢复到一定水平。估计北方地区漆器生产规模大幅下降，要迟至北魏孝文帝迁都洛阳之后且北方地区瓷器具备一定生产能力之时。

这时地方官办漆工场的生产管理、产品销售等，应大体沿袭东汉以来的相关制度，但产品上已不再书、刻格式化的长篇铭文，铭文内容相当精简。例如，马鞍山朱然墓童子对棍图漆盘和季札挂剑图漆盘分别书"蜀郡作牢""蜀郡造作牢"字样；鄂城2215号三国吴墓（郭家垴16号墓）彩绘人物漆钵外底亦有"蜀郡作罕（牢）"铭。还有的不再书产地名，而以"官"一类字样替代。例如，朱然墓宫闱宴乐图漆案背面正中朱漆书"官"字图6-57，临沂洗砚池1号墓一件漆盘外底亦朱漆书"官"字图6-58，等等。

这时的民营漆器生产也可分两大类，其中世家大族的漆工场规模大，产量高，生产管理当与地方官办漆工场类似。民营漆工作坊散布各地，大都规模有限，它们的生产与管理同样受到官府监管。

《太平御览·器物部一》引晋令：

> 欲作漆器物卖者，各先移主吏者名乃得作，皆当淳漆著布骨，器成，以朱题年月姓名。

偃师镇香峪1号西晋墓出土的一件漆片朱漆书"泰始二年造，朱涞工"8字铭[1]图6-59；临沂洗砚池1号墓漆盘、碗、壶、单把杯等，朱漆书"大（太）康七年李次上牢""大（太）康八年王女上牢""十年李平上牢"等字样图6-60、6-61，皆遵循此令。其中镇香峪1号墓可能为西晋帝陵的陪葬墓，墓主身份很高，这件漆器残片有可能出自中央或洛阳地方的官办漆工场，也有可能出自墓主所在豪族的漆工作坊，如系前者，则表明当时官私皆遵守此令，官办漆工场的管理已不甚严格，地位也大不如前。

也正因此令，汉代颇为多见的刻划铭文从此在官造漆器上基本消失，目前仅见底外侧刻"井"字符号的朱然墓素髹漆盘、刻

[1] 洛阳市第二文物工作队等：《河南偃师市首阳山西晋帝陵陪葬墓》，《考古》2010年第2期。

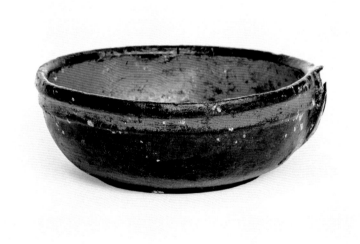

图6-60

洗砚池1号晋墓漆碗　山东省文物考古研究院供图

图6-59

镇香峪1号西晋墓泰始二年漆器残片
引自《考古》2010年第2期
图版九.2

图6-61

洗砚池1号晋墓漆碗铭文　临沂市博物馆供图

[1]麦英豪：《广州市西北郊晋墓清理简报》，《考古通讯》1955年第5期。

"家有"铭的鄂城5011号三国吴墓漆盘等个别实例。这类刻划铭文再次为官办漆工场大规模应用，则要到千年之后的公元15世纪初明永乐年间了。当然，这一变化始自汉代，南昌海昏侯刘贺墓出土的筑、瑟、盾等漆器，以及平壤乐浪汉墓西汉元始二年（公元2年）蜀郡半氏造漆案等即朱漆书铭，只是晋代以律令形式予以固定罢了。

此外，这时漆器上还有一些铭文可能属当时民营漆工作坊的标记，如南京江宁官家山六朝墓漆盆，外底朱书"吴□作上帘（牢）"5字；广州西北郊桂花冈4号墓漆耳杯的耳下有"董南"漆书铭，一残漆片上朱漆书"郑当申六"4字[1]；等等。至于南昌绳金塔西晋墓漆耳杯内底所书"朱巳"、宣城外贸巷2号西晋墓漆勺内底所书"谢氏"等铭文，以物主标志的可能性更大。南昌永外正街吴应墓漆格盒，盒外底中央所书"吴氏楅"3字，属物主标志无疑。南京大光路薛秋墓漆格盒，外底朱书"青枝朱氏"4字，当为这一时期赗赠类漆器的代表。

漆器生产中心的变化

东汉末以来的持续战乱，使传统的中国漆器生产格局再次出现巨大变化。原有的漆器生产中心，仅成都平原地区的蜀郡因受波及较小，三

国时仍获得进一步发展，长安、扬州等许多地区的漆器生产则基本陷入停顿。即便是成都平原地区，所享有的和平与稳定也十分短暂，自西晋末年爆发流民起义后，这里便兵火不歇，断断续续达百年之久，大户人家为避战乱悉数出逃，蜀地尽为内迁的僚人所据，秦汉以来巴蜀开发成果毁于一旦，绵延数百年的深厚的漆工艺传统因此中断。

随着政局变化，三国两晋南北朝时期诞生了部分新的漆器生产中心，依现有考古发掘资料可知，当时武昌（今湖北鄂州）、建业（后称建康，今江苏南京）、豫章郡南昌县（今江西南昌）等地颇显重要，这些地区出土漆器批次多、数量大，虽有部分可能自成都等地输入，但大多还应是本地官办漆工场及民营漆工作坊的产品，特别是南京地区东晋、南朝皇室及高级贵族墓出土的漆器，当属这里的中央及地方官府漆工场制品。此外，此时广州地区相对平静——"永嘉世，天下荒，余广州，皆平康"（广州孖冈西晋墓墓砖铭），这里的漆器生产也大体保持稳定，在此发现的多处六朝墓皆有漆器出土，文献中亦有当地官办漆工场大规模生产绿沉漆屏风而遭弹劾的记录。《太平御览·服用部三》引《宋起居注》曰："元嘉中，中丞刘祯奏：'风闻广州刺史韦朗于州作绿沉银泥漆屏风二十三床，请以事免朗官。'"此为南朝宋元嘉年间（公元424～453年）事，虽属"风闻"，但能制作23件绿沉漆屏风，这里的漆器生产能力之强可见一斑。

纵观这一时期的漆器生产，已显现重心逐渐南移倾向，这是多种因素叠加的结果。除南方地区漆工艺原本就具备较高水平外，最重要的原因恐怕是当地社会稳定与北方及巴蜀地区移民的推动。当时北方及巴蜀地区长年战乱不休，时局动荡远甚于南方，经济遭受破坏的严重程度也较南方为烈。为了躲避战火，中原及巴蜀等地的世家大族与包括漆工在内的各类工匠纷纷南渡、东迁，为江南、中南、华南等地漆手工业发展

注入了新的血液与营养。此外，气候变冷，漆树种植范围南移所引发的生漆资源变化，也值得重视。

漆器流通与贸易

长期的战乱与割据局面，不仅阻碍了漆手工业发展，也严重冲击和干扰了漆器的正常贸易，汉代那种全国范围内的漆器贸易与流通局面更是不复存在。较大范围的漆器贸易，只能在战争间歇期有限地开展着。

有关这一时期漆器流通与贸易的文献和实物资料极少，以马鞍山朱然墓漆器等所透露的信息最为重要。朱然墓虽历史上惨遭盗掘，仍出土漆器80余件，且因淤泥和积水充满墓葬后室与前室，它们大多保存基本完整。涉及耳杯、盘、格盒、盒、壶、樽、奁、匕、勺、案、凭几、砚、尺等，其中格盒、凭几为汉代漆器所不见，故可确定这组漆器至少绝大多数为三国时期制品。令人感兴趣的是，在这座生前军功显赫——曾参与吴、蜀两次大战，先与潘璋一起擒获蜀国主将关羽、后又配合陆逊大破刘备亲率的蜀国大军——的孙吴高官的墓中，童子对棍图漆盘、季札挂剑图漆盘上分别书"蜀郡作牢"和"蜀郡造作牢"铭，可明确为成都平原地区的蜀郡制品。以两盘为标准，考察同墓出土的其他漆器，与它们髹饰用漆、描饰构图及技法相同的漆器至少达20件。如此数量的漆器，虽有可能是朱然在吴蜀之战中获得的战利品，但更有可能是吴、蜀间贸易往来的产物——久负盛名的蜀郡漆器一直广受各方喜爱，也是蜀对外贸易的重要商品。

鄂城2215号三国吴墓（郭家垴16号墓）彩绘人物漆钵，外底书"蜀郡作罕（牢）"字样，也是明确的蜀郡产品。它从成都平原来到千里之外属敌对国家的长江中游地区，则有贸易商品、馈赠、战利品等多种可能。南昌火车站墓群出土的部分漆器，也有学者认为是蜀郡产品[1]，如

[1]张小舟：《南昌东晋墓出土漆器》，载《宿白先生八秩华诞纪念文集》编辑委员会编《宿白先生八秩华诞纪念文集（上）》，文物出版社，2002。

是，则它们更有可能因贸易而辗转来到赣江边。

　　吐鲁番阿斯塔那177号墓，墓主为卒于高昌北凉承平十三年（公元455年）的冠军将军、高昌太守且渠封戴，现存的两件漆耳杯及双耳食案的造型、工艺与江南地区同类漆器几无差异图6-62、6-63，它们和同墓出土的刺绣、织锦等均应来自江南地区。高昌北凉一直对南朝刘宋奉表称臣，这些漆器出自南京地区也并非没有可能。

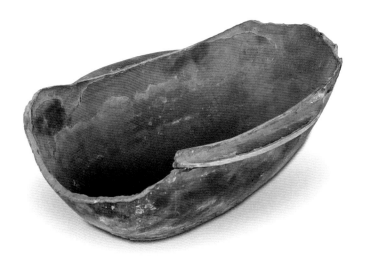

图6-62
且渠封戴墓漆耳杯
新疆维吾尔自治区博物馆供图

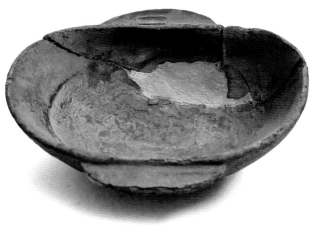

图6-63
且渠封戴墓漆耳杯
新疆维吾尔自治区博物馆供图

六 ↟ 三国两晋南北朝漆器所见社会面貌

魏晋玄学思潮下的漆器装饰风格

从曹魏初期开始，魏晋玄学作为一种新思潮开始登上历史舞台，并逐渐成为主流思想。它在东汉以来儒学发展的基础上，吸收道家的精神形态，从《周易》《老子》《庄子》等经典出发，究极宇宙人生的哲理，并以讲究修辞与技巧的谈说论辩方式进行学术社交活动。一时间，清谈之风大盛。东晋佛教兴起后，玄、佛合流，许多高僧均具极高的玄学水平。这一思潮之下，东晋、南朝的文人雅士崇尚淡雅，追求自然朴素，与此同时，山涛等一些代表人物"及居荣贵，贞慎俭约"（《晋书·列传第十三·山涛》），这些都对诸多工艺门类的装饰产生重要影响，漆器的装饰风格也随之呈现日益素简的趋势。

三国及西晋时，中原地区漆器装饰简单，应与当地经济遭受严重破坏、统治者提倡节俭等有关。而同时期以马鞍山朱然墓、襄阳樊城菜越吴墓、南京江宁上坊吴墓等为代表的南方地区三国吴墓出土漆器，应用描漆、戗金、镶嵌等多种工艺，装饰颇为复杂。进入东晋后，南方地区的漆器装饰也逐渐变得简单起来。南京仙鹤观东晋高氏家族墓地中，6号墓墓主当为东晋早期的丹杨尹、光禄大夫高悝，所随葬的10余件漆器，虽大都镶嵌柿蒂形铜饰或鎏金铜釦，有些描绘弦纹、水波纹及圆圈等纹样，但明显图案化，已远逊于朱然墓、江宁官家山西晋墓等出土漆器上所描绘的人物故事画面；高悝之子高崧，葬于永和十二年（公元356年），墓内现存的8件漆器全部为素髹，仅个别的镶铜釦、银釦。至于高崧之子高耆的墓葬，因早年被盗及破坏，未见漆器遗存，遗

留的陶瓷器等颇为简素，估计随葬的漆器也当如此。墓主为东晋中晚期高级文官的江宁下坊村东晋墓，随葬的6件漆器亦皆素髹，无一装饰。这些东晋、南朝贵族及高级官吏所用漆器装饰朴素，与当时玄学思潮的影响密切相关。这时民营漆工作坊的产品也展现相同的装饰风格，例如，临沂洗砚池1号墓出土漆器亦皆外髹黑漆，内髹红漆，连简单的描饰都没有。

需附带说明的是，当时名士流行执麈清谈，故后人亦称清谈为"麈谈"[1]。他们手执的雅器麈尾（驼鹿尾），在漆器装饰中也有反映。南昌火车站雷鲛墓惠太子延四皓图漆盘中，惠太子即手执麈尾。

中国绘画划时代巨变背景下的漆画

随着社会上层人士不断参与绘画创作，东晋时出现了纯为欣赏目的而创作的书画作品，中国绘画至此明确分野，并诞生了顾恺之等艺术史上划时代的大师巨匠。其中的顾恺之（约公元345～409年）不仅"画绝"，还发展和创新绘画理论，对后世产生重要影响。然而，顾恺之及其后的陆探微、张僧繇等大师的画作，历经千百年战火兵燹均早已不存，仅有后世摹本及有限的文字记录供人揣摩究竟。研究这一时期绘画，目前主要依靠墓室壁画（含画像砖等）及漆画，它们均出自画工之手，与大师的作品尚不能相提并论。但相对而言，相当一部分漆画出于美化日常生活目的而绘制于实用器具之上，而且，官办漆工场的画工中有的精通画艺——唐代张彦远《历代名画记》所记东汉名画家中的刘旦、杨鲁，身份为与工艺美术生产有关的"待诏尚方"，也从侧面反映了这一点[2]。因此，与秘不示人、无丝毫欣赏功能的墓室壁画相比，漆画更贴近当时的流行画风，画艺也往往略胜一筹。

目前发现的这一时期漆画作品中，以马鞍山朱然墓出土的一批来自

[1]孙机：《诸葛亮拿的是"羽扇"吗？》，《文物天地》1987年第4期。
[2]杨泓：《三国考古的新发现——读朱然墓简报札记》，《文物》1986年第3期。

蜀郡的漆器所体现的画艺最高，其中的季札挂剑图、百里奚认妻图、伯榆悲亲图等，在构图、人物形象刻画等多方面均较汉代有较大发展。童子对棍图漆盘等所绘游鱼一类内容显示的写生技巧，亦远超汉代。它们的作者为蜀郡官办漆工场的漆工，当代表了当时绘画的一般水准，从中可看出中国绘画在随后能够获得跨越式发展绝不是偶然的。

目前的考古发现尚无一例作品能够与东晋顾恺之等大画家相关联，不过，大同司马金龙墓漆屏风所描绘的"灵公夫人""汉成帝班婕妤"等内容，与现存顾恺之《女史箴图》摹本极为相似，学术界普遍认为它们应来自同样的底本。而且，其艺术风格，特别是轮廓线的勾勒，与南京西善桥南朝墓"竹林七贤与荣启期"拼镶砖画笔法一致，均体现了顾恺之的紧劲连绵、笔迹周密的画风[1]。更重要的是，这件屏风漆画虽出自北魏显贵——北逃的东晋皇族——的墓中，但所绘题材及人物的形象和服饰均非鲜卑式样，而是具有浓郁的东晋、南朝特色。这件屏风透露出吴晋文化对北魏都城平城的影响，以及司马家族和刁雍、袁式等北奔的原东晋勋贵不自觉地充当了沟通南北文化的桥梁，为中华民族文化的发展做出了贡献[2]。

漆器与中外文化交流

三国两晋南北朝时期，是中外文化交流颇为频繁的阶段。这时陆上有横贯中西的"丝绸之路"，并新开辟从玉门关出发、经伊吾等至龟兹的"五船新道"，以及从益州（今四川）至鄯善的"河南道"，从而多道并行。海上则有南海航线沟通东南亚与南亚，通往朝鲜半岛及日本列岛的船只更是往来不断。这期间既有高僧法显等游历海外，更有数目可观的异域人士来华开展商贸交流乃至定居。反映这一时期中外文化交流的遗物种类不少，其中以国内各地出土的西方玻璃器、金银器，东罗

[1]杨泓：《北朝文化源流探讨之一——司马金龙墓出土遗物的再研究》，《北朝研究》1989年第1期。
[2]杨泓：《北朝文化源流探讨之一——司马金龙墓出土遗物的再研究》，《北朝研究》1989年第1期。

马和波斯、萨珊金银币，以及中亚、西亚等地出土的中国丝织品、铜镜等类遗物最富特色。

由于保存条件等方面原因，目前海外发现的这一时期中国漆器遗存很少。朝鲜平安南道江西郡的高句丽壁画墓即所谓的"江西三墓"，以及韩国庆州皇南洞"天马冢"、路西洞"壶杅冢"和"瑞凤冢"等，皆出土有漆器，但均为残痕，它们是由中国输入的，还是受中国影响的当地产品，抑或是中国工匠在当地生产的，还须做进一步检测与深入研究。值得注意的是，葬于今韩国公州宋山里的百济武宁王（公元501～523年在位）的陵墓，出土两件髹黑漆的六角形鎏金银饰件，被认为是琴上的装饰遗存[1]。当时百济与中国东晋、南朝关系极为密切，百济的弦琴源自中国，而武宁王陵的葬地选择、墓室构造等方面均具有南朝"建康模式"砖室墓的典型特征[2]，甚至陵园内29号坟的墓砖上还有"造此是建业人也"刻铭[3]。墓主可能为武宁王之子圣王的宋山里6号坟，墓砖上亦刻"梁官瓦为师矣""梁宣以为师矣"等字样，亦表明曾有一批中国南方工匠长住百济[4]，但不知其中是否包括漆工？

这一时期的中日关系深受关注。《三国志·魏书·乌桓鲜卑东夷传》首次记录了中国通往日本列岛的航线，以及曹魏景初三年（公元239年）日本邪马台国卑弥呼女王遣使来华的相

[1]大韩民国文化财管理局编《武宁王陵（日文版）》，1974，第40页。

[2]王志高：《百济武宁王陵形制结构的考察》，载南京市博物馆编《南京文物考古新发现》，江苏人民出版社，2006。

[3]韩国《中央日报》2022年1月27日。

[4]王志高：《韩国公州宋山里6号坟几个问题的探讨》，《东南文化》2008年第4期。

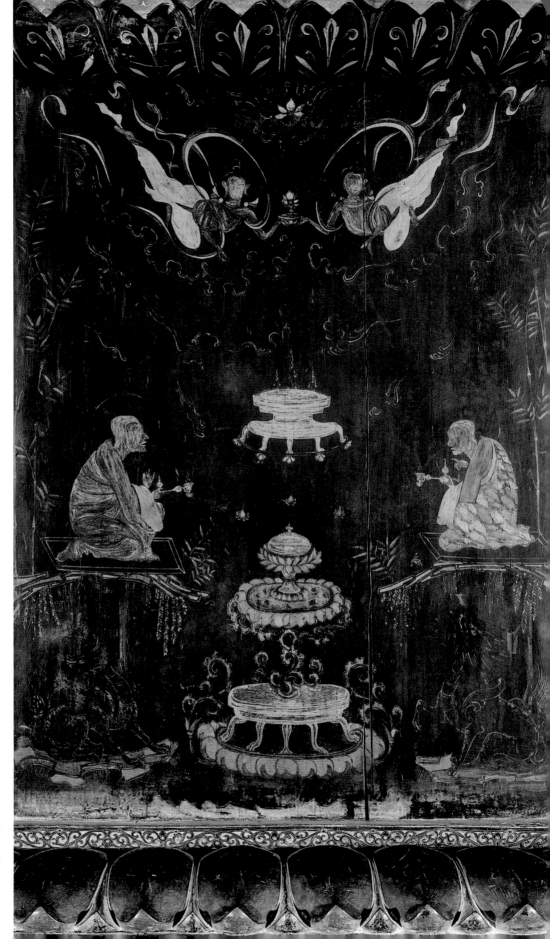

图6-64
奈良法隆寺密陀绘
"玉虫厨子"局部
日本飞鸟园供图

关情况。中日间官方交往，于此正式揭开序幕。日本与吴、东晋及南朝各政权的联系相当紧密，不少中国工匠东渡日本，为日本经济、文化发展做出了贡献——日本多地出土的三角缘神兽铜镜就被王仲殊等学者认定是三国吴工匠在日本制作的[1]。我们有理由相信，这些赴日的中国工匠中很可能包括漆工，他们将中国的漆工艺东传日本，带动日本漆工艺水平迅速提升。也只有这样，日本奈良法隆寺"玉虫厨子"[2]这样高达2.23米、嵌饰华美的漆佛龛图6-64、6-65，才能够在飞鸟时代的推古天皇（公元592～628年在位）年间横空出世！

自汉代就已成为中国对外贸易重要商品的漆器，自然应该在这一中外文化交流频繁阶段扮演着一定份量的角色，我们期待着海外这一阶段漆器的新发现不断面世。

[1]王仲殊：《论日本出土的青龙三年铭方格规矩四神镜——兼论三角缘神兽镜为中国吴的工匠在日本所制》，《考古》1994年第8期。
[2]"厨"即"橱"，实为宫殿式佛龛，其四隅所镂刻的缠枝卷草纹内嵌玉虫翅膀——产自日本关西一带的昆虫的翅膀，故得名。

图6-65
奈良法隆寺密陀绘"玉虫厨子"
日本飞鸟园供图

第七章

隋唐五代漆器

公元589年，隋灭陈，开启了隋、唐两代全国大一统时代，中国再次步入相对较长的繁盛期。唐王朝覆亡后，中华大地上，五代十国割据纷争，直至公元960年北宋王朝建立才告一段落。这期间，以前后近300年之久的唐王朝（公元618～907年）为核心，经济发展，文化繁荣，特别是诗歌及书法、绘画等成就令人称羡。"九天阊阖开宫殿，万国衣冠拜冕旒"（唐代王维《和贾舍人早朝大明宫之作》）。这时中外往来密切，文化交流频繁，全国上下都洋溢着自信、开放的气息。在社会繁荣稳定的大好形势下，中国漆手工业获得长足发展，漆器的造型、工艺、装饰材料与审美等多有创新，富有鲜明时代气息，并对日本、朝鲜等周边地区的漆工艺发展产生重要影响。

唐代镶嵌工艺至为发达，受此影响，金银平脱、螺钿、末金镂等各类漆器填嵌工艺都在此时成熟、完善，并以金银平脱及螺钿最具特色。圈叠胎的发明标志着中国漆器木胎制作工艺步入了新的历史阶段。真正意义上的金箔诞生，对后世漆工艺影响深远。

隋、唐时期瓷器工艺水平的提升，促使中国漆手工业进一步分化，普通日用漆器仍然保持着一定生产规模。以金银平脱及金银参镂、螺钿等为装饰的高端漆器大批量涌现，器表亮丽多彩、富丽堂皇。一些漆器制造日益精巧，逐渐脱离实用性，朝着工艺品方向发展。

存世隋唐五代漆器情况 ⁑ 一

与前代相比，区别最明显的就是现存的隋、唐、五代时期漆器中开始有少量传世漆器，清一色考古发掘品的局面得以改变。目前可信的这一时期传世漆器，包括日本奈良正仓院所藏一批唐代漆器、大阪四天王寺唐代皮胎漆器，以及故宫博物院与私家收藏的"九霄环佩""大圣遗音"等唐琴等，数量有限。它们有的静处古刹一隅千余载，有的则辗转多地，历无数风雨与兵燹而幸存至今，殊为难得，亦令人感慨万千。

同样值得关注的是，这一时期考古发掘所获漆器中，一部分出自遗址，如浙江宁波、江苏扬州等地唐城遗址，以及陕西扶风法门寺、江苏苏州瑞光寺塔、浙江湖州飞英塔等佛教遗迹，它们与随葬的漆器性质不同，展现了当时漆器生产和使用的复杂面貌。

隋唐五代漆器的考古发现

隋王朝国祚短暂，目前发现的隋代漆器仅见于陕西长安郭杜镇大业元年（公元605年）李裕墓[1]、西安西郊大业四年李静训墓[2]及江苏扬州郭庄隋墓[3]等个别地点，数量不多，保存欠佳。扬州曹庄隋炀帝及萧后墓[4]，虽葬于唐贞观年间，随葬的箱、盒等漆器也很可能为隋代作品。

唐代漆器目前主要发现于长安、洛阳等唐代两京及周边地区，其中以唐开元二十六年（公元738年）李景由墓等为代表

[1]陕西省考古研究院：《西安南郊隋李裕墓发掘简报》，《文物》2009年第7期。

[2]唐金裕：《西安西郊隋李静训墓发掘简报》，《考古》1959年第9期。

[3]扬州市文物考古研究所：《江苏扬州郭庄隋代墓葬发掘简报》，《东南文化》2017年第4期。

[4]南京博物院等：《江苏扬州市曹庄隋炀帝墓》，《考古》2014年第7期。

的河南偃师杏园唐墓群[1]，以及洛阳涧河西76号唐墓[2]等最为重要，但受当地气候、埋藏条件等多方面制约，其中的木胎漆器大都仅余漆皮等残迹，以残存的金银平脱饰件及嵌螺钿铜镜最富特色。扶风法门寺地宫出土的秘色瓷银平脱漆碗等漆器，属唐咸通十五年（公元874年）封存的皇室供奉之物[3]，是晚唐最高等级漆器。

唐代漆器遗存，目前在江苏、浙江、黑龙江、吉林、甘肃、青海、新疆等地还有部分发现。其中，宁波和义路遗址出土漆器29件[4]，属于中晚唐时期重要贸易港口城市——明州的城内外废弃物堆积，以各式盘、碗及盏托为主，另有漆枕等，对研究唐代市民阶层日用漆器使用情况及漆器的对外贸易有一定的参考价值。与之类似的还有扬州石塔寺中晚唐木桥遗址漆器，涉及碗、盘等器类，埋藏于木桥附近的河床堆积中[5]。

墓主为公元8世纪下半叶至9世纪上半叶渤海国王室成员的吉林和龙龙头山13号墓，出土有银平脱漆奁和漆盒[6]。黑龙江宁安渤海镇土台子村发现的渤海国舍利函，共7重，其中第5重为银平脱漆盒[7]。散落分布于甘肃武威西南青咀湾、喇嘛湾等地的唐代吐谷浑王族墓[8]，

[1]中国社会科学院考古研究所编著《偃师杏园唐墓》，科学出版社，2001。

[2]河南省文化局文物工作队第二队：《洛阳16工区76号唐墓清理简报》，《文物参考资料》1956年第6期。

[3]陕西省考古研究院等编《法门寺考古发掘报告》，文物出版社，2007。

[4]宁波市文物考古研究所：《浙江宁波和义路遗址发掘报告》，载浙江省博物馆编《东方博物（1）》，杭州大学出版社，1997。

[5]扬州博物馆：《扬州唐代木桥遗址清理简报》，《文物》1980年第3期。

[6]吉林省文物考古研究所等：《吉林和龙市龙海渤海王室墓葬发掘简报》，《考古》2009年第6期；程丽臻：《唐代梅花瓣形漆奁银平脱毛雕银饰工艺赏析》，《文物天地》2017年第3期。

[7]宁安县文管所等：《黑龙江省宁安县出土的舍利函》，载文物编辑委员会编《文物资料丛刊（2）》，文物出版社，1978。

[8]甘肃省文物考古研究所等：《甘肃武威市唐代吐谷浑王族墓葬群》，《考古》2022年第10期。

皆随葬有漆器，其中天授二年（公元 691 年）吐谷浑喜王慕容智墓保存完好，内出土盘、碗、奁、文具盒、胡禄（剑囊）及武士俑等各类漆制器具[1]。唐开元年间的金城县主墓与慕容曦光墓[2]，则分别出土银平脱漆马鞍和漆碗。青海柴达木盆地东南及东北缘的都兰和德令哈两地的吐蕃时代吐谷浑墓地，亦有一定数量的盛唐及中唐时期漆器出土。它们主要出自都兰热水墓地，包括碗、碟、杯、盘、罐、鞍、胡禄（剑囊）等[3]。从造型、工艺和装饰等方面判断，这些漆器中部分为当地产品，部分来自中原地区。那些银平脱漆器当产自洛阳或长安地区，它们分别出土于唐帝国边陲的渤海与吐谷浑，在探讨中央政府与边疆部族的关系方面具有重要意义。由于气候极度干燥，新疆吐鲁番阿斯塔那—哈拉和卓墓群[4]等也出土有少量唐代漆器遗存，是探讨中原与边地经贸往来和人文交流的宝贵实物资料。此外，沉没于印度尼西亚勿里洞岛海岸的"黑石号"——往返于中国与西亚的阿拉伯商船，遗址内也出水漆盘残片等唐代漆器遗存。

　　五代时期的金银平脱漆器，主要出自各地国主或皇室贵族墓葬，如扬州邗江蔡庄杨吴皇室墓[5]、成都抚琴台前蜀国主王建墓[6]、墓主为吴越皇族的苏州七子山五代墓[7]等。常州半月岛五代墓，墓主生前当为南

[1]甘肃省文物考古研究所等：《甘肃武周时期吐谷浑喜王慕容智墓发掘简报》，《考古与文物》2021年第2期；甘肃省文物考古研究所等：《甘肃武威市唐代吐谷浑王族墓葬群》，《考古》2022年第10期。

[2]阎文儒：《河西考古杂记（下）》，《社会科学战线》1987年第1期。

[3]许新国：《柴达木盆地吐蕃墓出土漆器》，载《西陲之地与东西方文明》，北京燕山出版社，2006。

[4]新疆文物考古研究所：《阿斯塔那古墓群第十次发掘简报》，《新疆文物》2000年第3—4期；新疆文物考古研究所：《吐鲁番阿斯塔那—哈拉和卓墓地（哈拉和卓卷）》，文物出版社，2018。

[5]扬州博物馆：《江苏邗江蔡庄五代墓清理简报》，《文物》1980年第8期。

[6]冯汉骥：《前蜀王建墓发掘报告》，文物出版社，1964。

[7]苏州市文管会等：《苏州七子山五代墓发掘简报》，《文物》1981年第2期。

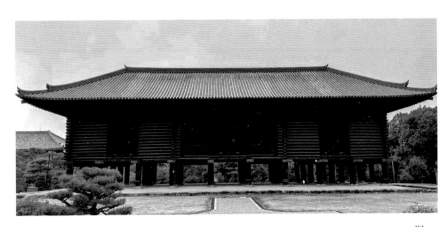

图7-1
奈良正仓院正仓外景　陈沴沴摄

[1]常州市博物馆：《江苏常州半月岛五代墓》，《考古》1993年第9期；陈晶：《常州等地出土五代漆器刍议》，《文物》1987年第8期。

[2]苏州市文管会等：《苏州市瑞光寺塔发现一批五代、北宋文物》，《文物》1979年第11期；湖州市飞英塔文物保管所：《湖州飞英塔发现一批壁藏五代文物》，《文物》1994年第2期。

[3]武汉市文物考古研究所等：《武汉市武昌区梅家山五代超惠大师墓发掘简报》，《江汉考古》2016年第4期。

唐地方官员，随葬银平脱镜盒及碗、钵、托盏等一批素髹漆器[1]。部分五代时期寺庙遗址中也有漆器遗存发现，其中以苏州瑞光寺塔、湖州飞英塔内发现的嵌螺钿经函及真珠舍利宝幢等最为珍贵[2]。江苏邗江、海州及浙江杭州等地的五代官吏及平民墓中，也有部分素髹漆器出土。坐落于今湖北武汉武昌梅家山的五代高僧超惠大师的墓葬，亦出土托盏等漆器[3]，是探讨早期茶与僧密切关系的实物证据。

正仓院藏中国漆器

通常所称的正仓院，往往专指位于日本奈良东大寺大佛殿西北、建于公元8世纪中叶的日本奈良时代（公元710～784年）的那3座木结构建筑图7-1，它以收藏世界各地大量珍贵文物而闻名，其中最主要的部分来自中国的唐王朝，特别是其中包括不少极难保存的丝织品、漆木制品，不仅在探讨古代中日文化交流方面意义重大，对相关门类艺术品的研究也具有难得价值。

正仓，又称正藏，本是当时佛教寺院用于储藏各地缴纳的作为租税的财物及信徒们的捐献品之处。正仓院之所以广受珍视，主要缘于其收藏有日本奈良时代圣武天皇的遗物——天平胜宝八年（公元756年）

六月二十一日，即圣武天皇死后的七七（49天）忌辰，光明皇后将他的630余件遗物奉献给东大寺大佛。据《东大寺献物帐》可知，它们涉及衣冠服饰、日用器具、文娱用具、家具、武备、佛法礼器等多种门类，大部分完整保存至今[1]图7-2。其他批次的重要收藏还有很多，诸如天平宝字二年（公元758年）十月一日奉献的两件屏风；平安时代转移至此的天平胜宝四年（公元752年）四月九日东大寺大佛开眼典礼用品、天平胜宝八年五月二日圣武天皇葬仪用品，等等。

奈良时代，中日交往十分密切，日本朝野上下着意汲取唐朝文化，甚至日本皇室向正仓院奉献宝物的习惯也仿效自唐王朝[2]。正仓院所藏相当一部分来自中国，由日本遣唐使、留学生、学问僧等带到日本，其中漆器占有一定比重，以金银平脱、嵌螺钿及所谓"末金镂"漆器最为著名。需特别指出的是，正仓院所藏漆器中，部分产地尚存争议，它们或许是日本工匠的仿制品，或是赴日中国工匠的产品。鉴于日本匠师素有坚持原材料、原技法、原流程的工艺传统，即使是仿制品，通过它们了解唐代漆工艺当不至于有太大出入。更重要的是，它们能够历经1200多年风雨完好保存下来，实为莫大幸事——有些实物所显现的工艺，仅见诸文献的简单记述，甚至"末金镂"工艺连文献都付之阙如。有些形象则只见于唐代墓室壁画及佛教洞窟壁画，实物无一幸存。即便有类似遗物出土，保存状况往往远逊于正仓院收藏。还有，正仓院不少藏品大

[1]傅芸子：《正仓院考古记》，上海书画出版社，2014。
[2]杨泓：《从考古学看唐代中日文化交流》，《考古》1988年第4期。

图7-2
《东大寺献物帐》
日本宫内厅供图

体接近当年递送时的原初状态，"有细致的内外包装乃至大小构件及锁钥，一如随同物品一起递送的礼单上的记述，这也正是正仓院的重要价值之一"[1]。

综合考古发现、文献记载及相关工艺门类的研究成果，对正仓院所藏漆器予以持续深入探讨，于唐代漆艺史研究意义重大。

二 隋唐五代漆器器类与造型

目前发现的隋、唐、五代漆器，虽然所涉领域相当广，既包括饮食器、盛储器、家具、梳妆用具、文具、玩具等日常生活用具，也有乐器、兵器、车马器、丧葬用具等，但每一类的品种相当有限，不少前代盛行的器类渐渐消失。夹纻胎佛像等宗教造像，这时继续大规模塑造，还新出现了专门的漆制宗教器具和典章用品。

隋及初唐时，日用漆器的器类和造型大体沿袭南北朝时期。随着唐文化自身面貌逐渐形成，约从武则天时期开始，漆器造型有所变化：一是受外来文化影响，出现了胡瓶等"胡风"浓郁的新器形；一是受同时期金银器及瓷器等影响，碗、盘、奁、盒等常见的漆制生活用具出现了多曲的花口或花瓣造型，在平直的线、面中增加弧曲变化，更显优雅美观，这为宋元时期所继承并加以改造、发展，成为新时代的流行风格和典型特色。

[1]扬之水：《与正仓院的七次约会——奈良博物馆观展散记》，上海书画出版社，2021，第41页。

日常生活用具

已知这一时期漆制生活用具，以梳妆用具奁及盒数量最多，其他还有碗、钵、盘、盆、瓶、罐、盏托及托盏，以及几、凭几、箱（柜）、枕、双陆、围棋盘等。以金银平脱、螺钿等技法装饰的铜镜，亦有相当数量存世。

许多前代盛行的器类，在新时代早已风光不再。汉代大量生产、使用及随葬的耳杯，这时虽仍继续使用着——西安何家村窖藏就曾出土有银耳杯和玛瑙耳杯，但不再流行，代之以长杯、仿角杯的各种兽首杯等，以至于这一时期的漆耳杯迄今一件都未曾发现。

图7-3
和龙龙头山13号墓八曲花瓣形银平脱漆奁
李强供图

1 奁

内盛铜镜及各类化妆用品的奁，为此时社会中上层人士日常所必备的梳妆用具。陕西富平双宝村房陵大长公主墓、乾县唐永泰公主李仙蕙墓、长安庞留村贞顺皇后墓（敬陵）等唐墓墓室壁画中，均绘有漆奁形象。

这时的奁多盖、身扣合而成，此前盖、身作天覆地式套合的形式已较为罕见。除前代常见的圆奁、方奁、长方奁外，还新出现了多曲花瓣造型的漆奁。吉林和龙龙头山13号墓共随葬两件银平脱漆奁，其中一件作八曲花瓣形，最大径29厘米、高5.4厘米，奁盖与奁身作子母口扣合而成。器表以平脱技法嵌镶龙、凤、人物、花鸟、植物等形象的银薄片：盖顶中心开圆光，内饰一团身云龙；圆光外饰由8只蝴蝶与8只蜜蜂相间排列构成的纹带；盖壁饰对凤、对孔雀及莲叶间嬉戏的两小儿等两两相对布置的8幅图案图7-3。奁盖、奁身口部镶铜釦。其器身

外轮廓线一改常见的直线或弧线而为曲线，造型优雅，装饰华美且内容丰富，极具艺术性。唐大中十二年（公元858年）的偃师杏园李归厚夫妇墓漆奁，亦作六曲花瓣形，下设喇叭状高圈足，最大径29.2厘米、通高13厘米，器表素髹褐漆。

此外，江苏连云港海州东门外的王氏墓，墓主为葬于杨吴大和五年（公元933年）的海州刺史赵思虔的夫人，墓内随葬的黑漆奁，盖、身及足平面皆呈八棱形，与汉代漆奁造型有明显差别图7-4。此类八方奁、八方盒，一直为后世所沿用，明、清两代更为常见，只是王氏墓漆奁棱角线条锐利挺直，不似后世作品多线条弧曲柔美，初创时期的特征明显。

2 盏托及托盏

随着"末茶法"的出现，唐代饮茶之风逐渐盛行。因饮茶时需用沸水注茶盏，瓷盏很烫不便把持，耐热效果好的漆盏托应运而生，还出现

图7-4
海州王氏墓八棱形黑漆奁
引自《中国漆器全集（4）》
图六三

了盏与托连为一体、使用更简便的漆托盏。晚唐、五代时，漆盏托与托盏使用日益广泛。

唐代李匡乂《资暇集》卷下"茶托子"条："始建中，蜀相崔宁之女，以茶杯无衬，病其熨指，取楪子承之。既啜而杯倾，乃以蜡环楪子之央，其杯遂定，即命匠以漆环代蜡，进于蜀相。蜀相奇之，为制名而话于宾亲，人人为便，用于代。是后传者，更环其底，愈新其制，以至百状焉。"南宋程大昌《演繁露》等亦转述此事。以往多据此认为盏托始创于中唐建中年间（公元780～783年），不过，依现有考古发掘成果，盏托当发明于东晋、南朝[1]。目前发现时代最早的漆制盏托，为宁波和义路遗址第一文化层内出土的晚唐大中年间（公元847～859年）制品，造型和同期瓷盏相同，与后世盏托相比，圈足颇低矮，形制尚较为原始。

常州半月岛五代墓漆托盏，则盏与托连为一体，造型已与后世托盏区别不大。口径12.6厘米、托口径20厘米、足径10.4厘米、通高10.8厘米。木胎，以圈叠法制作而成。盏与托口沿皆镶银钿。盏敞口，深弧腹，平底；托亦敞口，斜直壁，下接圈足图7-5。通体髹黑漆，漆层较厚，漆面平整光洁，敦厚古朴，在口沿银钿衬托下，黑白分明，对比强烈。

宋元以来，茶具一直是中国日用漆器中的重要品类，其渊源当始自唐、五代时期。其实，此类专门制作的漆托在东晋时即已出现，用于承托稀罕之物，南京仙鹤观6号墓（高悝墓）玻璃碗出土时底部即发现漆托痕迹。

3 凭几

入唐后，随着高足坐具日渐推行开来，日常起居习俗开始发生变

图7-5
常州半月岛五代墓漆托盏
引自《考古》1993年第9期
818页，图二.7

[1]孙机：《唐宋时代的茶具与酒具》，《中国历史博物馆馆刊》，1982。

化，原广泛使用的凭几（隐几）已大幅减少，宋元时更消失殆尽，仅在某些特殊场合使用。前代流行的所谓"曲木抱腰式的三足隐几"，迄今尚无一例实物发现。

日本正仓院藏黑漆凭几（日本文献记之为"挟轼"），可作为考察这一时期漆凭几的借鉴。其面板长100.3厘米、宽14.6厘米、通高30.8厘米，以桧木板斫制，作狭长方形，两端圆弧，四边作斜坡处理，背面刻"东大寺"3字。面板两端各榫接两根立柱，下接底座图7-6。其形制与汉代同类柱足式凭几相近，但装饰相当简素，仅立柱中部等部位作细小的变化处理。此类漆凭几形象，亦见于美国波士顿美术馆藏《北齐校书图》等传世书画中。

随着凭几被赋予的礼制意义的消隐，唐代隐几更讲求使用时的舒适性，甚至出现了专门搁脚的"居榻足机"（正仓院《天平胜宝八岁六月二十一日献物账》）。《太平广记》卷三八亦载，唐肃宗时的宰相李泌

图7-6

黑漆凭几（挟轼）

引自《正仓院展（第60回）》，33页

"每访隐选异，采怪木蟠枝，持以隐居，号曰'养和'，人至今效而为之"。此类以虬曲的树枝制作的"养和"，形制已与战国以来的凭几相差甚远。

乐器

唐代是中国传统乐舞的繁盛时期，依文献所载，乐器种类可达两三百种之多，其中有的髹漆装饰，遗留至今的实物有琴、筝、箜篌、鼓等。

虽然西方传来的一些乐器在当时曾风靡一时，但琴作为中国传统乐器的代表，一直地位尊崇，还涌现出许多著名琴家，并诞生一批制琴名家及家族，而这些制琴名家本身也是髹漆高手。北宋陈旸《乐书》卷一四二载：唐代"斫制之妙，蜀称雷霄、郭亮，吴称沈镣、张越"。其中西蜀雷氏一门斫琴声名最为显赫，自盛唐至晚唐长盛不衰，所作之琴历来为人所珍视。目前可确认的存世唐琴计16张，其中3张属盛唐制品、8张属中唐制品、5张属晚唐制品[1]。它们均斫木胎，上糊裹织物，再敷涂一层以生漆调鹿角霜而成的鹿角灰，格外坚固耐久。器表大多髹栗壳色漆及黑漆——现存部分唐琴器表的朱漆皆为后世重髹所致。由于历时已久，漆质老化及木材伸缩，琴面均产生断纹，常见蛇腹断纹、牛毛断纹、波纹、冰纹等。

历经三国两晋南北朝时期的缓慢发展，唐代琴的形制已与汉代时差别明显，在造型、纳音等方面对北宋以后琴的发展影响深远。虽因时代早晚而略有不同，且依外形等可分为伏羲式、仲尼式、连珠式等不同形式，但唐琴的总体风格基本相同。例如，琴面弧度较圆，特别是盛唐及中唐琴漫圆且肥厚；各部位的比例大体上有一定规格，肩部较宽；等等。龙池、凤沼多呈扁圆形，晚唐时还出现大小不同的圆形及长短不

[1]郑珉中：《古琴辨伪琐谈》，《故宫博物院院刊》1994年第4期。

图7-7
"九霄环佩"琴
引自《故宫古琴图典》，25页

同的长方形的池沼。琴背龙池上题琴名，池下刻方印，部分还在池两侧刻铭文。内腹一般有款，分刻款及墨书款两种，大都字数较少，仅涉及制作时间、地点及制器者等内容。因产地不同，现存唐琴可分为唐代宫廷御制琴和民间商品琴两类。一般认为，民间商品琴腹款均墨书，因历千年之久，现已难觅其迹。

现藏故宫博物院的"九霄环佩"琴，原为诗梦斋旧藏，是公认的西蜀制琴名家雷氏所制盛唐宫琴标准器。通长124.5厘米、肩宽21厘米、尾宽15.5厘米、厚5.4厘米、底厚1.5厘米，琴面及底分别以桐木和杉木斫制，上蒙黄色葛布并加施鹿角灰漆。整体作伏羲式，蚌徽，面圆厚呈半椭圆形，腹内纳音高起，中开圆沟通贯始终，宽度与龙池及凤沼几乎相等。龙池、凤沼皆作扁圆形，池沼口沿镶桐木条一周，琴背项、腰际的圆楞经重修虽已发生变化，但原来作圆的痕迹仍清晰可辨。通体髹黑漆并罩栗壳色漆，发小蛇腹断纹。龙池上方刻"九霄环佩"4字，池下方有"包含"2字印，其他黄庭坚、苏轼及"开元癸丑三年"诸款皆后世伪刻，另有诗梦斋题识等图7-7。紫檀填漆护轸，为清康熙年间重修此琴时所装。北宋苏轼在《杂书琴事十首》中曾对开元十年（公元722年）雷氏所造琴评价道："琴声出于两池

间，其背微隆若薤叶然，声欲出而隘，徘
回有去，乃有余韵，此最不传之妙。"此
琴特点即符合上述描述，声音温劲松透，
纯粹完美，形制浑厚古朴，髹饰讲究，优
美而有气魄，展现唐代雷琴的典型风格与
成就，长期以来都被视作"仙品"。

　　故宫博物院藏"大圣遗音"琴，制作
于唐至德元年（公元756年），不仅是中唐
时期宫琴的代表作，也是传世唐琴中保存
最好的一件，长期备受各界推崇。通长120
厘米、最宽20.5厘米。桐木胎，斫制，上
糊织物并敷涂鹿角灰漆。整体作神农式，
金徽，琴面漫圆犹如弓形，腹内纳音微
凸，琴背设圆形龙池及长圆形凤沼。龙池
上方刻"大圣遗音"4字，池下方刻"包
含"大印，池两侧刻铭"巨壑迎秋，寒江
印月。万籁悠悠，孤桐飒裂"，字内填
金。腹内于池两侧部位有"至德丙申"4字
朱漆隶书款，表明它是至德元年唐肃宗登
基之始制造的宫琴。通体髹栗壳色间黑色
漆，后世以朱漆作局部修补，上有蛇腹断
纹间牛毛断纹图7-8。该琴通体用材讲究，
造型浑厚典雅，髹漆精工，装饰华美，至
今发音清脆透彻，富有古韵，铭款字数
多、刻工精致，在唐琴中十分罕见。

图7-8
"大圣遗音"琴
引自《故宫古琴图典》，31页

宗教及谥礼用具

包括多种形制的漆制经函及册匣、宝盝等，用于盛敛宗教圣物与特殊的典章重器。它们有别于先秦及汉代的漆制礼器，虽然仍发挥盛储功能，但绝不能以普通容器视之。它们皆精工细作，装饰讲究，特别是供奉寺院之物以其是否豪华贵重作为捐献者虔诚与否的标志之一，当不厌其精。

1 宗教用具

随着佛教的广泛传播，佛教徒瘗埋舍利的方式也在逐渐中国化，从原来的罂坛逐渐演变为石函、铜函、银椁、金棺的多层棺椁盒函方式，并自武则天时代开始日趋盛行。供奉此类佛教圣物的宝函中也有漆器的身影，黑龙江宁安土台子村渤海国第5重舍利函等，即其中难得的漆工艺精品。此外，扶风法门寺唐代地宫出土有箱、盒等漆制器具，其中包括原为放置捧真身菩萨所用的盝顶黑漆箱，以及盛装皇家供物的漆器，如内置秘色瓷器并墨书"法华院㕙儿贪五"字样的黑漆圆盒[1]等。

与此同时，当时佛教徒亦特制经函等供养寺院，苏州瑞光寺塔、湖州飞英塔内发现的嵌螺钿经函即其中具有代表性的实例。

2 谥礼用具

魏晋以来实行墓中奠谥宝制度，谥宝仿生前所用玺印，随葬玉册则始自唐初，并逐渐形成制度。此类谥宝及哀册、谥册类玉册，皆属当时谥法仪制的典章重器。《宋会要辑稿·礼》载：

> 其册中书省造，用珉玉，……册匣长、广取容册，涂以朱漆金装隐起突龙凤金镆粉镥。
>
> 其宝门下省造，用玉，篆文。……又盝二重，皆装以金，复

[1]或称"食柜"，见聂菲：《法门寺地宫出土内置秘色瓷漆盒应为家具考》，《文物》2014年第1期。"贪五"，即唐僖宗李儇，他为懿宗第五男，在册立太子前宗室内以"五哥"称之。见韩伟：《法门寺地宫唐代随真身衣物帐考》，《文物》1991年第5期。

图7-9

王建墓漆册匣复制品　四川博物院供图

以红罗绿帊，载以腰舆。

《宋史·舆服志》《文献通考》等亦有相似记述。宋代这一制度当沿袭唐、五代而来，采用以金装饰的朱漆漆器盛殓玉册、谥宝此后也成为常制，明初鲁王朱檀墓及成都朱祐㮾墓等出土者皆如此。

成都前蜀王建墓出土有盛放玉册与谥宝的漆制册匣和宝盝，以金银参镂技法制作。其中册匣长225厘米、宽45厘米、高21.5厘米。木胎，已朽，可复原图7-9。通体作长方形，由盖和身以子母口相扣合而成，平顶，直壁，平底，底面板外侈，侧壁上下镶银釦5道，并用银钉钉实。盖两端装银提环，背侧用象鼻鋬，前侧有银环铁锁，底有铁质包银大抬环一双。通身髹朱漆，盖面以镂花银片镶饰图案。中心饰5朵团花图案，分别由口衔组绶的凤、鹤、孔雀上下对翔构成，团花两侧填衬银铤形忍冬纹样，周围环绕由12组对狮组成的边饰，每组对狮皆一雌一雄，相互顾盼逐戏。盖面装饰构图讲求统一又富于变化：中心团花形象一致，皆作对鸟上下衔绶翔舞状，但题材或为凤，或为鹤，或为孔雀，灵活多样；周缘对狮亦形态各异，同时每一银饰的镂凿均十分精细，动物羽毛等细部纹理皆一丝不苟予以表现，在对比强烈的朱漆衬托下愈发生动优美。

此外，据《唐书·仪卫志》载，唐代车马及卤簿仪仗中可见"朱漆

团扇""漆枪"等漆器。宋代吴处厚《青箱杂记》记晚唐徐温之子徐知训"朱蒜不及秋"故事，称其制作"红漆柄骨朵"并选牙队百余人执以前导，其中所谓"朱蒜"亦属漆制仪仗。

三 · 隋唐五代漆器制作工艺

隋、唐、五代时期以装饰富丽奢华为时代特色，漆器生产进一步分化，高端漆器的制作在模仿、吸收、借鉴金银器等门类的过程中，工艺不断进步，其中以圈叠胎、金箔的发明最为著称。鹿角霜拌生漆用于制琴，已惠及后世千余年之久。

胎骨

现存这一时期漆器胎骨仍以木胎最常见，另有夹纻及竹、皮革、铜、玉、铁、犀角、陶、瓷、银、铅等类，以及两种和两种以上材质的复合胎。

1 木胎

这时的木胎多承继前代传统，以剜、凿、斫、镟等方法成型，一般再经打底、布漆、垸漆、糙漆等工序。圈叠胎虽有可能在卷木胎基础上发展而来[1]，但大大突破了原有工艺传统，成就最为突出。

圈叠胎，是将松、杉一类木材截削成片（条）后，将之盘曲成圈，再以接口相错方式一圈圈叠垒粘合成碗、盘、盆一类

[1]吴福宝、张岚等：《关于宋代漆器圈叠胎制作工艺的研究》，载马承源主编《上海博物馆文物保护科学论文集》，上海科学技术文献出版社，1996，第460页；张赛勇、王宇洁：《圈叠胎工艺源流考析》，《装饰》2021年第5期。

器形，然后打磨及糊麻布，最后施灰漆。它并不是简单地以相同厚度、规整的木片叠加成形，而是每层的形状甚至厚度，"都要根据具体器物腹壁的曲面来特别定制，木条向外（扩展）延伸，并阶梯式平滑上升形成弧度，木条形状要随着器壁弧度削成倾斜面，最后还需将内外壁打磨光滑"[1]。这一方法费时费工，且颇具难度，但优点明显，不仅保持了木胎骨轻薄的特性，还有效割断木料的纤维并使之变得很短，胎骨从而更不易豁裂，牢度大大增强。更重要的是，这一工艺可使胎骨本身造型更加丰富，制作花口及弧曲器壁等变得相对容易，能更好地体现器壁从上至下优美的弧度。此工艺不见于明代黄成《髹饰录》等文献所载，系20世纪80年代由上海博物馆、常州市博物馆等单位专家对宋代漆器实物研究后发现的，并将之命名为"圈叠胎"；日本学者称之为"卷胎"，称其工艺为"外延堆积的'旋转盘结法'"。目前扬州唐城石塔寺木桥遗址、宁波和义路遗址等，皆发现有晚唐时期圈叠胎漆器，常州半月岛五代墓漆盏托等亦采用此类工艺制作。而日本奈良正仓院藏漆胡瓶，为天平胜宝八年（唐至德元年，公元756年）敬献给东大寺的圣武天皇遗物，经X光检测，瓶身显现多重横线，可知其以数量众多的细木条卷制后叠垒而成[2]，亦属圈叠胎。这充分表明，圈叠胎工艺至迟盛唐时即已发明，晚唐、五代时普遍流行开来，中国漆器木胎骨有了"组织结构的革新"[3]。从南宋至清代，在腹壁上下有弧度的漆器木胎制作中，圈叠胎工艺一直居主导地位[4]。

2 夹纻胎

一如前代，除用作盘、奁一类日常生活器具外，夹纻胎工艺此时仍被用来大规模塑制佛像，还被引入日常陈设领域——北宋《宣和画谱》卷十六记唐末、五代画家滕昌祐"以画鹅得名，复精于芙蓉、茴香，兼

[1]丁忠明：《漆器制作工艺X-CT检测报告》，载上海博物馆编《千文万华——中国历代漆器艺术》，上海书画出版社，2018。
[2]内藤：《漆胡瓶》，载《正仓院展（第68回）》，日本奈良国立博物馆，2009，第23页。
[3]陈晶：《三国至元代漆器概述》，载《中国漆器全集（4）》，福建美术出版社，1998。
[4]丁忠明：《漆器制作工艺X-CT检测报告》，载上海博物馆编《千文万华——中国历代漆器艺术》，上海书画出版社，2018。

为夹纻果实，随类傅色，宛有生意也"。

隋、唐制夹纻胎佛像之风极盛，数量惊人，且多大像，工艺水平继续提升。唐代道宣《续高僧传》曾记隋开皇三年（公元583年）法庆、智琳等僧人造夹纻胎佛像事。唐代法琳《辩正论》载"自开皇之初终于仁寿之末，……造金铜檀香夹纻牙石像等，大小一十万六千五百八十躯，修治故像一百五十万八千九百四十许躯"（卷三），并称颂虞庆则"于襄州造卢舍那夹纻像，高一百二十尺，相好奇异，灵应殊常"（卷五）。文献还记载，唐高宗即位之初，仅敕送长安大慈恩寺的"夹苎（纻）宝装像"就有200余躯。唐代所制夹纻胎像，有的体量之大令人难以置信。例如，唐代张鷟《朝野佥载》卷五载，武则天时薛怀义于明堂北造功德堂，"其中大佛像高九百尺，鼻如千斛船，中容数十人并坐。夹纻以漆之"。有的夹纻胎像形制精妙，如北宋郭若虚《图画见闻志》记道士厉归真所见南昌信果观三官殿夹纻胎像，为唐玄宗时所制，"体制妙绝"。

不过，存世的这一时期夹纻胎像实物寥寥，仅有美国巴尔的摩沃尔特斯艺术博物馆、美国国立亚洲艺术博物馆、美国纽约大都会艺术博物馆、美国克利夫兰博物馆等机构及个人收藏的数例而已，且多形体较小，与文献所记恢宏大像差距较大。纽约大都会艺术博物馆藏描金彩绘佛坐像，据称来自河北正定隆兴寺（大佛寺），应塑制于唐高宗永徽元年（公元650年）前后，高96.5厘米，内空，与美国国立亚洲艺术博物馆所藏佛坐像（图6-30，见P338）一样，原均应以泥塑像为模脱胎而成。佛结跏趺坐，身披袈裟，袒右肩，形象端庄，表情祥和；袈裟表面均残留红、蓝等色敷彩痕迹，佛像裸露的肌肤处可见较为明显的贴金痕迹图7-10。日本坂本五郎旧藏的唐夹纻胎佛头像，宝相庄严，现存高49.5厘米图7-11，如系立像，则原像体量当较大。

图7-10
描金彩绘佛坐像　美国纽约大都会艺术博物馆藏

此外，唐代还将夹纻法用于髹造人像。《太平广记》卷三七四引五代王仁裕《玉堂闲话》："玄宗皇帝御容，夹纻作，本在鳌屋修真观中。"除皇帝御容外，还将之用于为高僧造像，以现藏日本奈良唐昭提寺的鉴真大师坐禅像最为著名图7-12。不过，此类做法在晚唐以后即已罕见。

3 铜胎

这时仍有少量铜器表面髹漆装饰，艺术水平最高也最富特色的当属采用金银平脱、螺钿等技法装饰的铜镜，它们的制作工艺与同时期同类铜器完全一致。

图7-11
夹纻胎佛头像
下载于苏富比拍卖公司官方网站

图7-12
鉴真大师坐禅像
日本飞鸟园供图

4 瓷胎及其他

　　漆器以瓷、玉、犀角等为胎并施加复杂工艺装饰，为唐代创新之举，这些胎骨表面光滑坚硬，上髹漆并施金银平脱或螺钿等工艺，更需要高超的技巧。目前以玉、犀角等为胎骨的漆器见诸文献记载，瓷胎漆器实物仅有扶风法门寺唐代地宫出土的两件秘色瓷银平脱漆碗。两碗形制、尺寸大体相同，口径23.7厘米、高8.2厘米，以五曲斜腹的秘色瓷碗为胎，内为青黄釉，釉质滋润；外髹黑漆，每曲各嵌一平脱花鸟团花形鎏金银片，镂刻缠枝花间相对翔舞的两只雀鸟；器口及底施银釦（银棱）图7-13。

　　成都前蜀王建墓漆碟，为银铅复合胎，尚属仅见。其作五瓣梅花形，弧壁，平底，圈足，最大径14.5厘米、高3厘米。胎骨分两层，内层为银胎，外层为铅胎，共厚约0.1厘米。胎内未髹漆，显露银地，上贴饰刻对舞双凤及卷草等纹样的镂空金薄片，形成银胎与金花交相辉映的装饰效果。

图7-13
法门寺地宫秘色瓷银平脱漆碗
法门寺博物馆供图

生漆加工与灰漆调制

此时高档漆器的制作日益讲究，与普通日用漆器的分化越来越明显，它们不仅装饰材料愈加高档，最基础的漆与灰漆也受到重视，得到不断改进和提升，以琴的制作最具代表性。

当时琴学昌盛，名曲、名琴、名家纷纷涌现，不仅要求琴造型美观，更注重琴的音色，故制琴过程中，对选材、漆与灰漆的调制、髹饰等方面要求颇为严格。琴在一定程度上代表了这一时期漆器制作工艺的最高水平。表现在生漆再加工方面，从部分琴表漆下显露金银碎屑看，唐代透明漆的加工又有了新进展。以往灰漆制作多羼加石英颗粒、骨灰一类物质的做法，这时仍在广泛使用，又针对琴特别发明了以鹿角霜调生漆的做法，所制灰漆十分讲究，具有坚固耐久和耐潮两大突出特色。郑珉中在总结唐琴髹漆工艺时，将之视作唐琴的几大特点之一，并认为这是唐琴能够流传千余年而不朽的一项重要原因。他还介绍了清宫旧藏唐"大圣遗音"琴的情况，称该琴曾长期存放于宫中南库墙角，因屋漏致使泥水长期流过琴面，年复一年，琴面上已罩上一层灰色泥壳。1947年，此琴被发现并请名古琴家管平湖修理，待清除琴上泥灰壳后，漆灰断纹、栗壳色漆竟依然如故[1]！鹿角霜灰漆功莫大焉！

金箔的发明

汉代嵌贴金薄片工艺极为发达，金薄片加工技术较先秦时期进步明显。西汉后期的长沙杨家山304号墓漆盒所饰金薄片甚至薄至10微米以下，但与后世常用的金箔相比还是厚了不少——按照目前国际通行标准，金箔一般厚0.12微米。因其过薄，遇风即当空飞舞，故古人多称之为"飞金"。金箔发明并应用于漆器领域，使漆器的装饰语言较此前的金薄片及屑金更为丰富和灵活，大大推进了漆器艺术品化的进程。

[1] 郑珉中：《古琴辨伪琐谈》，《故宫博物院院刊》1994年第4期。

中国民间多将金箔的发明归功于东晋道教代表人物葛洪，并尊其为金箔业祖师爷。这或有可能，但于史无证，且东晋、南北朝时期的金箔实物迄今尚无一例发现。以目前资料分析，将金箔发明时间推定为隋、唐时代可能更稳妥些。

隋代展子虔开唐代金碧山水绘画先河，其传世画作——现藏故宫博物院的《游春图》所绘青绿山水景致，已采用泥金勾绘山脚。盛唐李思训、李昭道父子又加以发扬光大，最终确立金碧山水画风，对后世山水画发展影响深远。展、李等大家在绢上作画，所用泥金不可能以屑金调制，自然非金箔粉莫属，应与明代黄成《髹饰录》所介绍的"金"中的"泥"差不多。日本奈良正仓院藏多件唐代盒、箱等"金银绘"漆木器，亦证实了这一点。其中的"黑柿苏芳染金银山水绘箱"——描金银云鹤山水图木盒，盖表作长方形，"以金银泥绘山水，点缀云、树、鹤，有群峰耸峙，烟水缥缈之概"[1]。其四边取景，每边皆山峦耸立，向中间延伸，构图较为原始，画艺方面则有唐李氏父子金碧山水画风的影子[2]图7-14。因此，我们有理由相信，后世意义上的金箔于隋唐时期已诞生。

五代苏州瑞光寺塔嵌螺钿漆经箱，须弥座上开有一周内凹的壶门，壶门内嵌嫩芽形木片，木片上贴饰金箔[3]。它是以金箔为装饰的中国早期漆器的罕见实例，所嵌贴的金箔尺寸很小却十分重要。与之同时出土的《妙法莲华经》7卷，每卷引首有泥金绘经变图，第7卷卷尾有后周显德三年（公元956年）泥金书题记，并称"弟子朱承惠特舍净财，收赎此古旧损经七卷，备金银及碧纸请人书写……"，亦可从中了解当年金银箔制作和使用的相关信息。

需作说明的是，金箔的发明与金箔用于漆器装饰并无必然联系。唐代各类器用装饰讲求华美富丽，镶嵌工艺极为发达，平脱、参镂工艺

[1]傅芸子：《正仓院考古记》，上海书画出版社，2014，第92页。
[2]日本学者认为，该盒为日本制品，推测很可能是天平胜宝五年（公元753年）鉴真东渡后他身边人所制。见《正仓院展（第61回）》，日本奈良国立博物馆，2009，第94页。
[3]姚世英、陈晶：《苏州瑞光寺塔藏嵌螺钿经箱小识》，《考古》1986年第7期。

图7-14
描金银云鹤山水图木盒
日本宫内厅供图

流行，所用皆为有一定厚度的金薄片；末金镂工艺这时完全成熟，则以各式屑金为特色。因此，隋、唐、五代时期漆器以金箔装饰或描绘的恐怕不会太多，而且与后世常用的描金工艺技法尚有一定区别。这并不是要否定或低估金箔发明的意义，正是它的出现，为宋元以来戗金、描金一类漆器的大放异彩奠定了技术基础。

四 · 隋唐五代漆器装饰工艺

随着部分漆器逐渐向陈设艺术品方向发展，约自盛唐开始，漆器装饰在工艺手法、表现内容等方面都较前代有了不小的变化，以金银平脱、螺钿等填嵌工艺的应用最广，也最具特色。传统装饰技法中，素髹器及釦器亦数量较多，描饰及堆漆等工艺也有一定应用。北朝时颇富地方与民族特色的漆棺画，仅在青海德令哈的郭里木两座吐蕃墓内有零星发现，且已变为普通木板画。

这时漆器的装饰风格与纹样等，与时代审美同步，并受同时期金银器、织锦等工艺门类影响较大。隋及唐初，尚大体沿袭南北朝时期装饰风格，呈现较为朴素的面貌。自盛唐开始，风格大变，追求华美富丽的审美趣味，器表装饰日益强烈、浓艳，与大唐盛世风貌相一致。中晚唐时，随着国力下降，藩镇割据局面日益加剧，风格趋于琐碎，做工也大都稍逊一筹。五代时，漆器装饰尚大体保持中晚唐时期的工艺及特点。

装饰纹样及内容

除素髹外，这一时期以填嵌、镶嵌、描饰等手法装饰的漆

器，所饰纹样仍不外乎动物纹、植物纹、几何纹、自然景象及叙事画等几大类，但具体内容、形式、构图组合等均较前代有重大改变。其中较为突出的变化包括：战国及汉代日用漆器上洋溢着的神秘气息与原始宗教色彩，经三国以来不断涤荡，至此几乎消失，仅在礼仪用车等小范围内还有遗风。当时中外文化交流频繁，装饰纹样"胡风"劲吹，来自波斯、萨珊等地的纹样与构图经"中国化"后大面积出现在漆器装饰上，有的流行一时，有的甚至居显要位置，显现大唐盛世的特有风貌。

动物纹样相当丰富，除传统的龙、凤外，鹤、雁、绶带鸟、鹦鹉、莺、雀等各类飞禽，鹿、马、狗、狮、虎等走兽，以及蝴蝶、蜻蜓等飞虫，均较为常见。与汉代相比，生活气息更浓，即便是神禽异兽，也多赋予其吉祥寓意。

在三国两晋南北朝的基础上，植物纹样此时蓬勃兴起，丰富多彩，一扫汉代以前品种及数量稀少的局面。受佛教影响，东晋、南北朝时期出现的莲纹、忍冬等纹样继续流行。其他所见植物至少有二三十种，以牡丹、葡萄、石榴、桂花及蔓草等最多见。而且，不仅表现花及树，还常以花瓣、枝叶的形式体现。这时更有相当数量的漆器纯以植物纹样装饰，或以植物纹样为主题，开启新风尚。最具时代特色的植物纹样，当属海外学者习称"唐草"的卷草纹，其常用作图案的边饰，多呈波浪状左右延伸或上下延伸，有的还穿插牡丹、葡萄、石榴等花实，弧线优美，动感十足。此外，以植物的枝叶及果实组合的缠枝花卉亦相当普遍。

除历代常用的三角、菱形等几何图形外，这时的几何纹样以联珠纹最富特色。自然景象纹样仍以各式云纹为最多，另有山峦、江河及溪水、火焰等。

现存唐、五代漆器上叙事类图画较少，除说法图等宗教内容外，还

图7-15
江西电机厂唐墓"三升"漆钵
引自《中国漆器全集（4）》，图五六

有"竹林七贤""兰亭修禊"一类高士及隐逸题材，以及表现宴饮等日常生活内容，另有少量仙人形象。

各类纹样往往组合使用，其中花鸟为唐人最喜爱也最乐于表现的题材，所饰花鸟图案往往刻画十数种乃至二三十种飞禽、飞虫与花果树木，各形象穿插布置，瑰丽繁复。自此，"花鸟"成为中国漆器传统装饰的重要表现题材，虽形式、构图多有变化，但长期兴盛不衰。此外，团花——以莲花及牡丹等为主体，周边以对称或平衡形式布置各式枝叶，经艺术加工后组合成近乎圆形的植物图案，或称宝相花，有的还夹杂飞鸟等形象，富有吉祥气息，当时亦应用广泛，颇具时代特色。

装饰技法

1 素髹

随胎骨、生漆加工及表面揩磨等工艺水平继续提升，素髹漆器在隋、唐、五代时期又获得一定发展。它们大都漆层坚牢且精光内蕴，故使用范围相当广泛。目前存世的这一时期素髹漆器，除日本奈良正仓院收藏外，大都出土于下层官吏与普通地主富商的墓葬，以及扬州、宁波等地日常居址内，使用者身份往往不是很高，但显示的工艺水平并不低。例如，南昌江西电机厂唐墓漆钵，口径17.4厘米、腹径20.8厘米、底径15厘米、高11厘米，木质圈叠胎，敛口，鼓腹，平底，造型规整。外腹中部以红漆书"三升"字样。通体髹黑漆，乌黑发亮，出土时光泽如新，经自然脱水后亦状态良好[1]图7-15。常州半月岛五代墓出土托盏、盘、碗、钵、盆等素髹漆器，其中的盘、碗皆作五曲梅花形，木质圈叠胎，口径分别为22.4厘米和24.8

[1]何莉：《唐"三升"漆钵》，《南方文物》2007年第4期。

厘米、底径14.4厘米和11.6厘米、高3.4厘米和7.6厘米；通体髹黑漆，并经退光处理；除口镶银釦外，不再作其他装饰。它们表面髹漆厚实，平滑光亮。

这一时期素髹漆器，以"九霄环佩"等唐宫琴髹饰水平为最高。它们通体髹黑漆并罩栗壳色漆，虽有细密蛇腹断纹，但历经千年岁月至今仍色泽纯正，内蕴精光，所显示的髹漆技艺令人称叹。

2 描饰

作为中国传统漆工技法，描饰曾广为流行，但此时似乎受到一定程度的冷落——上自皇室贵胄，下至庶民，墓中随葬的日用漆器中采用描饰技法装饰的均极为罕见，扬州、宁波等地唐代遗址出土的漆器亦皆素髹。这可能与这一时期漆器出土数量不多、保存状况较差及品种存在局限性等有一定关联，但更大可能还在于东晋、南朝以来漆器装饰简素风习影响，以及盛唐以来社会时尚大变所致。

此时描饰多与其他技法相结合，工艺水平仍在缓慢进步着。《隋书·礼仪五》曾记隋炀帝命人制作"小舆"，其"形似辂车，金装漆

图7-16
密陀绘（描油）花鸟纹漆盘（部分）
引自《正仓院展（第59回）》，63页

图7-17
密陀绘（描油）山水鸟兽纹漆盘
引自《正仓院展（第65回）》，61页

画"——在南朝梁以来的"漆画"做法基础上，新增了"金装"，使之更显华美。

现存唐代描饰漆器，以日本奈良正仓院收藏最为集中，所见有多件漆盒（箱）、盘等，且以含铅的油彩即"密陀僧"调制的油彩绘制的数量居多，内容较为丰富。正仓院藏工艺相同的密陀绘（描油）宝相花漆盘共17件，皆口径38～39厘米、高5厘米左右，以榉木镟制而成。盘敞口，弧壁，平底。外壁髹黑漆为地，上以白、黄等色油彩或漆描饰纹样，其中底部开圆光，中心绘一大朵宝相花，外环饰一周莲瓣纹。外腹壁饰一周折枝花卉纹带。盘内描饰内容丰富，多以完整构图表现山水、花鸟乃至人物等内容，有的以高山流水为背景，表现龙、虎、凤等神兽神禽形象图7-16、7-17。最后大都再罩一层透明漆。

正仓院南仓藏密陀绘（描油）翼兔孔雀纹漆柜，作长方体状，上置盖，两长边各外附设两足，长100厘米、宽69.5厘米、高48.5厘米，以杉木板榫卯接合制作而成。柜盖与柜身表涂红色后再罩漆，边角及四足髹黑漆。柜表以含铅的青绿等色油彩描绘纹样，其中柜身长侧面两腿足

图7-18

密陀绘（描油）翼兔孔雀纹漆柜

日本宫内厅供图

间立一株花树，树两侧对称布置一兔，兔肩生双翼，头顶祥云，作腾跃花树之态，两足外侧分饰一株花卉。短侧面表现一高冠、展翅、翘尾的孔雀形象，孔雀四角饰花枝 图7-18。该柜形体大，当属日本制品，但所绘有翼神兔形象见于河北磁县湾漳北齐壁画墓[1]等北朝墓，无疑源自中国，且其与花树、孔雀等所用绘画技法亦与唐代壁画相似，展现出与唐朝漆工艺的密切渊源关系。

正仓院所藏部分漆器采用描金、描银工艺装饰，以金银箔粉调油后直接描绘纹样，与后世描金、描银工艺有所差别。其中，描金银团花凤鸟纹漆八方盒，供盛装嵌螺钿花鸟纹铜镜之用，最大径34.3厘米、高4.9厘米，皮胎，施布漆。整体作八方形，器表以金银彩描饰纹样，目前仅盖表保存状况较好，其中央布置一大朵团花，四周相间分布4只凤鸟与4树花枝 图7-19。描金银花鸟纹镜盒，直径29厘米、高3.6厘米，桧木胎，平面呈圆形，由盖及盒身扣合而成；器表髹黑漆为地，盖中央以金、银彩描绘四瓣花卉，周边花枝摇曳，外周等距离布置3只凌空翔舞的绶带鸟。其以金彩勾花朵及枝叶轮廓与筋脉，花叶内局部涂银彩；绶带鸟亦以银彩勾绘，惜脱落严重。

[1]中国社会科学院考古研究所、河北省文物研究所编著《磁县湾漳北朝壁画墓》，科学出版社，2003。

图7-19
描金银团花凤鸟纹漆八方盒
日本宫内厅供图

[1]尚刚：《隋唐五代工艺美术史》，人民美术出版社，2005，第197页。

3 填嵌

填嵌为此时最流行也最富特色的装饰技法，其中以金银平脱、螺钿成就最为突出。它们的流行，是唐代镶嵌工艺盛行这一大背景下的产物，当时常见镶嵌技法还有木画、宝钿、宝装等。镶嵌材料相当丰富，但以之镶嵌器具，"不只在炫耀质料，还有对其华美色彩效果的爱恋和追逐"[1]。它们也并非为漆器所独有，亦应用于其他材质器具的装饰，与雕漆等专门的漆工技法迥异。

金银平脱

"平脱"及"金银平脱"，皆唐人称谓，见诸当时文献及日本《东大寺献物帐》。具体工艺流程为：首先将金、银锤揲成薄片，再将其镂切成计划装饰的各种物象；将此类金银薄片贴附于漆器表面，然后多次髹漆；待漆干燥固化后，将金银薄片磨显出漆面且推光。它当是在汉代流行的嵌贴金银薄片工艺基础上，再应用磨显工艺发展而来，两者最大区别在于：汉代嵌贴金银薄片漆器，金银薄片高出漆面；唐、五代金银平脱漆器，金银薄片与漆面平齐或大致平齐。

与汉代嵌贴金银薄片工艺相比，唐、五代金银平脱工艺有了发展和变化，主要表现在以下方面：一是所用金银薄片的厚度增加，既有炫耀财富等因素，也有便于镂刻纹样等考虑，还与采用磨显工艺后文质齐平而不惧纹样凸起较高有关。二是金银薄片上镂刻的纹样更为精致、规整，且大都再刻划细部纹理——一般俗称"毛雕"，使之更加细致入微，富有表现力和层次感。三是写生水平与造型能力有所提高，所表现的动植物形象更加准确、生动。

因与当时追求奢华的社会风习相合，金银平脱工艺在唐、五代时颇为流行，唐开元、天宝年间（公元713～755年）更风靡一时。其采用金、银等贵金属装饰，豪华富丽，深受当时社会各界人士推崇，并常被

用于朝廷赏赐重臣及四方藩属。据唐代段成式《酉阳杂俎》、唐代姚汝能《安禄山事迹》等记载，唐玄宗、杨贵妃赏赐给安禄山，以及安禄山敬献给他们二人的金银平脱器，种类和数量繁多，其中自然以金银平脱漆器为主。墓主为渤海国王室成员的吉林和龙龙头山13号墓，出土有银平脱漆奁、盒，它们当得自唐王朝的赏赐。武威下喇嘛湾金城县主墓金平脱漆马鞍，或许是金城县主本人从都城携带而来的嫁妆；慕容曦光墓银平脱漆碗亦应属唐王朝的赏赐。

制作金银平脱器花费巨大，故唐肃宗即位后不久，便于至德二年（公元757年）下旨"禁珠玉、宝钿、平脱、金泥、刺绣"（《新唐书·肃宗代宗本纪》）。大历七年（公元772年），唐代宗诏诫薄葬，"不得造假花果及金手（平）脱、宝钿等物"（《旧唐书·本纪第十一·代宗》）。金银平脱漆器的制作一时受到较大影响，但时隔不久便又恢复，直到五代时仍相当流行。

已知唐、五代金银平脱漆器，可分金平脱、银平脱、金银平脱及鎏金银平脱等几类。其中以银平脱数量最多，目前所见使用者等级最高的为唐玄宗的大哥、让皇帝李宪，其位于蒲城三合村的惠陵曾遭盗掘，墓内遗留的漆器皆银平脱漆器，它们胎骨已朽，仅存团花、双桃、小簇花等类银片32片[1]。有的则为中下级官吏，与李宪地位相差悬殊。例如，偃师杏园村2603号墓墓主李景由，卒于唐开元五年（公元717年），生前曾任蒲州猗氏县令等职，级别不高，死后尚以银平脱漆方奁（盒）随葬，从一个侧面反映了盛唐时期平脱工艺的流行状况。该奁长20.5厘米、宽21厘米、盖高3厘米、通高12厘米，木胎，已朽。由盖和奁身扣合而成，平顶，直壁，平底。通体髹黑漆为地，上采用平脱技法以錾花银片装饰：盖顶面中心饰梅花形银饰，周围满饰4组缠枝花卉；周壁每侧面皆饰对称分布的2组花卉图案；身壁四面饰一大朵缠枝花图7-20。

[1]陕西省考古研究所编著《唐李宪墓发掘报告》，科学出版社，2005。

图7-20
李景由墓银平脱漆方奁盖顶及侧壁
引自《偃师杏园唐墓》，151页，图142

图7-21
二里岗唐墓银平脱漆镜盒银饰片
引自《中国漆器全集（4）》，图四五

所饰花纹繁缛，线条流畅，技法高超。出土时，奁内置一木屉，屉内盛木梳及金钗饰件，下层摆放鎏金菱花镜、银盒、银碗及漆圆盒等物。郑州二里岗唐墓为小型单室砖墓，墓主生前地位当很一般，也随葬一件银平脱漆镜盒[1]图7-21。

正仓院藏金银平脱漆胡瓶，是公认的来自唐王朝的漆制品，为日本圣武天皇生前珍爱，保存基本完好，殊为难得。《东大寺献物帐》记之为："漆胡瓶一口，银平脱花鸟形银细镂连系鸟头盖，受三升半。"瓶高41.3厘米、腹径18.9厘米。经检测，瓶身为木质圈叠胎，盖可能为夹纻胎或皮胎，金属錾，口缘等处嵌银釦。器表髹黑漆，以金银平脱技法满饰各式花草纹样，其间再填饰鹿、羊、鸿雁、鸭、蝴蝶等动物形象的金银片图7-22。该瓶造型源自东罗马等地，或称"天鸡尊"，至迟三国时就已传入中国[2]，吐鲁番采坎等十六国北朝墓群亦出土类似陶制品。它们器身多呈椭圆形，细长颈，鸟喙形流口，口上承盖，口至腹设长錾，其形制与中国传统的注壶差异甚大，颇显奇异，但因使用方便，一经传入便迅速在唐人的生活中占有一席之地。现存胡瓶大都为瓷器及三彩器，天授二年（公元691年）吐谷浑喜王慕

[1]郑州市博物馆：《郑州二里岗唐墓出土平脱漆器的银饰片》，《中原文物》1982年第4期。
[2]《太平御览·器物部三》引《西域记》："疏勒王致魏文帝金胡瓶二枚，银胡瓶二枚。"同卷引《前凉录》："（十六国）张轨时，西胡致金胡瓶，皆拂菻作，奇状，并人高，二枚。"拂菻即东罗马帝国。

图7-22
金银平脱漆胡瓶
日本宫内厅供图

图7-23

银平脱花鸟菱花形镜盒　日本宫内厅供图

容智墓等亦有少量银胡瓶出土，而漆制胡瓶尚仅此一例。该胡瓶形体大，装饰繁复，做工精细，但构图略显散乱、琐碎。

从工艺精细、装饰繁密等角度而言，正仓院藏银平脱花鸟菱花形镜盒丝毫不逊于漆胡瓶，但布局规整，艺术效果似略胜一筹。该盒直径 36.5 厘米、高 10.5 厘米，平面作八曲菱花形，器表髹黑漆，以银平脱技法装饰图案，其中盖面中心饰大朵宝相花，每一花瓣内各饰一团花，花心俏立一凤。盒盖、盒身立墙亦饰缠枝花卉图案。该盒银平脱花鸟图案线条纤细、繁复，且多作弧曲、盘旋形式，花心之凤回首衔翅，长尾高举，一足翘起，在周边花叶映衬下更显动感十足图7-23。其装饰构图、手法等，与西安何家村唐代窖藏出土的银鎏金石榴花纹盒颇为相似图7-24，显示当时金银器与漆器制作当存在着一定的借鉴关系。此外，该镜盒保存完整，甚至当年的锁钥尚在，殊为难得。

正仓院藏金银平脱凤鸟鸳鸯纹漆长方盒亦十分精彩，长33厘米、宽27厘米、高8.6厘米，皮胎，由盖、身扣合而成。盖顶黑漆地，以金银平脱工艺装饰：正中以联珠纹为框开一圆光，内饰一口衔花枝、脚踏卷云、双翅外展、长尾上扬的凤鸟；开光外环饰6组鸳鸯，每组鸳鸯两相顾盼，口衔一株硕大的花枝；四

图7-24

何家村窖藏银鎏金石榴花纹盒
陕西历史博物馆藏．张彤供图

隅亦各填饰一株花卉图案；盖四边坡面散嵌一周花叶图7-25。所饰金银片相间分布：凤为金饰，鸳鸯则为银饰；四隅的枝叶为金饰，花朵则为银饰；而坡面的每片花叶虽形状相同，但上金下银或上银下金，且相邻两片交错分布，绝不雷同。长方形盖面内以重圈构图装饰，注重黑漆、金银饰片的和谐搭配，十分讲究。

　　如前所述多件金银平脱漆器显示的那样，已知唐代金银平脱漆器以装饰花鸟纹样者居多，表现山水人物画面的较少，但更显复杂，以正仓院藏"金银平文琴"最具代表性[1]。该琴通长114.5厘米，保存完好，器表髹黑漆，上以平脱技法装饰。琴正面上端设一方框，框内刻画作三角分布的3位高士形象，上端一人弹阮，左侧之人抚琴，右侧之人手持角杯正在畅饮，一只孔雀居前正伴着乐声起舞，而左右上方各有一仙人乘凤而

[1]关于此琴的制作地点及时代尚存争议，一般认为它是中国唐代制品，并在唐代输入日本；部分学者认为其为日本琴，以郑珉中的观点最具代表性，他从形制、髹漆工艺、铭款装饰等方面论证该琴当属仿中国"宝琴"的日本琴，参见郑珉中：《论日本正仓院金银平文琴兼及我国的宝琴、素琴问题》，《故宫博物院院刊》1987年第4期。笔者倾向于前一种意见，例如，琴正面方框内金银平脱装饰的内容乃至某些细节均与唐乾元元年（公元758年）洛阳涧河西唐墓高士宴乐螺钿镜肖似，说明当时存在类似样稿。即使是日本所产，它或出自赴日中国工匠之手，或为来华学习多年、熟悉中国工艺手法的日本工匠所制，并不影响本书立论。

图7-25
金银平脱凤鸟鸳鸯纹漆长方盒盒盖及局部
日本宫内厅供图

图7-26
金银平脱高士图漆琴（"金银平文琴"）局部
日本宫内厅供图

来。画面中，远处山峦起伏，流云缭绕，高士周边竹丛、花树掩映，鸳鸯、鸭等禽鸟与蝴蝶、蜻蜓穿插其间，或飞翔，或驻足，或觅食，姿态各异图7-26。方框下方则表现横向的溪流，周围布置作抚琴、展卷、饮酒等姿态的8位人物。琴背龙池与凤沼两侧分别装饰一对龙、凤，两端则饰花叶。该琴金银平脱装饰内容颇为复杂，且大都以金片装饰，一些背景及辅助纹样则为银片，金、银交错，熠熠生辉。龙池上方镌东汉李尤所撰琴铭："琴之在音，荡涤耶（邪）心。虽有正性，其感亦深。存雅却郑，浮侈是禁。条畅和正，乐而不淫。"腹内题："清琴作兮□日月，幽人间兮□□□。乙亥之年季春造。"据此，该琴当制作于唐开元二十三年（公元735年）或贞元十一年（公元795年）。

这一时期木胎、夹纻胎、皮胎等类漆器的胎骨多已不存，故采用金银平脱装饰的铜镜因保存状况较好而格外引人注目。目前所见此类铜镜总数超过20面，部分出土于陕西、河南、山东等地唐墓，部分系传世品或早年出土者，现为海内外一些博物馆及机构收藏，其中中国国家博物馆藏金银平脱羽人飞凤花鸟纹镜、西安东郊长乐坡唐墓四鹤纹镜、正仓院藏金银平脱花鸟纹镜等皆相当精彩，英国伦敦大英博物馆、维多利亚与阿尔伯特博物馆等所藏亦属佳作。

金银平脱羽人飞凤花鸟纹漆背铜镜，传1951年郑州出土。镜直径36.2厘米，呈八瓣葵花形。镜背髹褐漆为地，上采用平脱工艺满嵌雕镂花纹的金、银片并构成图案：半球形纽周围嵌多层八瓣莲花，每一花瓣又分作多层，最多可达7层；纽外周环绕相间对称分布的两飞天和两凤鸟，飞天身躯作优美的弧形，昂首屈身，左手持物前伸，右手后举，正当空翔舞，俨然一风姿绰约的少女，格外飘逸动人；凤鸟昂首曲颈，长尾外展，正振翅高飞。飞天与凤鸟间有规律地散嵌花卉、飞鸟和飞蝶。金片与银片上亦雕琢纤细精巧的纹理。整体装饰虽繁复，但构图讲究对称，疏密相宜，繁而不乱，且金、银片与黑漆地对比鲜明，艳丽多彩。

西安长乐坡唐墓四鹤纹漆背铜镜，直径22.7厘米，镜背装饰以一周同心结圈带分作内外两区：内区以镜纽为中心，饰银莲叶与银莲花，莲花顶着莲蓬；外区以4只口衔垂花璎珞的金仙鹤为主纹，其间填饰银折枝花；近镜缘处再饰一周由同心结构成的圈带图7-27。构图疏朗，所饰金银片錾刻精细，莲叶的叶脉亦精心表现，深色漆地上金银闪烁，光灿夺目。

图7-27
西安长乐坡唐墓四鹤纹漆背铜镜
陕西历史博物馆藏，张彤供图

图7-28
金银平脱八曲花鸟纹镜
日本宫内厅供图

　　正仓院藏金银平脱八曲花鸟纹镜，即所谓的"八角镜"，《东大寺献物帐》记之为："八角镜一面，重大四斤二两，径九寸六分，漆背金银平脱，绯絁带，柒皮箱，绯绫嚫盛。"镜直径28.5厘米、厚0.6厘米，镜纽为一小朵宝相花，四周再以缠枝卷草构成大朵宝相花；花外环绕4只口衔金色瑞草、当空飞舞的银仙鹤，鹤间布置金、银两色的鸿雁、蝴蝶等形象；近镜缘处按八曲形状相间装饰四凤及四折枝花，其间以金银花草相隔图7-28。该镜装饰极为繁密，金银片搭配复杂，刻纹精细，但略显琐碎。

　　现存五代十国时期金银平脱漆器，主要出自当时各地王室及高级贵族墓。例如，位于吴越王钱元瓘墓西侧的苏州七子山1号墓，墓主为五代吴越贵族，地位显赫，墓内出土镜盒等银平脱漆器，惜保存不佳，仅余装饰团花等纹样的一批银饰片，它们表面鎏金，颇为华美。

　　常州半月岛五代墓漆镜盒的发现，表明五代时平脱器并非为高级贵族所专享。该墓为一座规模不太大的单室券顶砖墓，随葬品数量不多，

估计墓主生前可能为南唐后期的普通地方官吏。墓内随葬两件漆镜盒，其中一件边长20.8厘米、宽8厘米，木胎，由盖与盒身扣合而成，盖、身周壁以弧形木板拼接。通体作委角方形，盖与身皆镶银钮。盖面以平脱技法装饰缠枝花卉纹银片，内左侧朱书"魏"（仅存左半部）及"并底盖柒两"字样。盒身置一方形圆角、子母口的平板，板中间嵌中部透孔的团花纹铜片，左侧有"魏真上牢"及"并满盖柒两"两行朱书文字图7-29。通过铭文可知，该镜盒系民间漆工作坊"魏氏"所制商品无疑。所饰银平脱花卉纹样，叶脉亦精细雕刻，纤毫可辨，但略显疏朗，花枝略长，花朵较小，与以李景由墓银平脱漆盒等为代表的盛唐时期平脱工艺尚有一定差距，这可能与时代早晚有关，也可能同制造者的水平高低有关。

　　邗江蔡庄五代墓出土的银平脱漆器更显特殊。该墓规格甚高，墓主可能为吴太祖杨行密的妻室、睿帝生母王氏[1]，墓内随葬的漆器均已残破，有的平脱漆器残片上尚存绶带鸟、缠枝蕙草等纹样的银片图7-30，另有两件圆形漆器底上分别朱书"胡真""胡真盖花叁两"字样。贵为太后，王氏亦用民间漆工作坊所制银平脱漆器，这从一个侧面反映了

[1]左凯文、王志高：《江苏扬州邗江蔡庄五代墓墓主新考》，《江汉考古》2022年第1期。发掘者认为墓主是葬于乾贞三年（公元929年）的杨行密之女寻阳公主。

图7-29
常州半月岛五代墓银平脱漆镜盒
自《中国漆器全集（4）》，图六一

当时江南地区民间漆手工业的水平已不逊于官营漆工场。结合常州半月岛五代墓漆镜盒等考古发现，以及成书于北宋前期的《清异录》等文献记载，可知五代时江南民间仍在大量生产和销售平脱产品，且工艺水平相当杰出。

螺钿

商周时期广为流行的螺钿工艺，沉寂1000多年后终于在唐代重放光彩。这与北朝以来中外人员往来频繁、文化交流密切密不可分——来自中亚、西亚乃至北非的多类镶嵌技术陆续东传，从而带动这一中国传统漆器装饰工艺的复兴。吐鲁番阿斯塔那206号墓，墓主张雄夫妇分别卒于高昌延寿十年（公元633年）和唐垂拱四年（公元688年），墓中出土的嵌螺钿木盒、双陆棋盘等，应是此类工艺东传及中国化中间环节的例证。

而且，唐代螺钿并不是既往工艺的简单复兴，除应用磨显工艺、追求文质齐平外，镶嵌材料也从传统的河蚌变为以夜光贝（夜光嵘螺）等海贝为主，色彩大为丰富，同时多结合使用其他材料。这时虽仍属厚螺钿，但工艺水平明显提高：所嵌壳片大都磨制精细，表面平整光滑；嵌饰题材以人物、植物、动物图案为主，大都采用整块贝片表现物象，甚至人物从头到脚皆一块贝片；壳片表面往往刻划细部纹理，以强化装饰效果。

遗憾的是，除铜镜外，迄今中国境内尚无一例唐代嵌螺钿漆器实物出土，仅日本奈良正仓院收藏有数件而已。其中，嵌螺钿团花纹漆圆盒，当年用于收纳日本圣武天皇的玉带，直径25.6厘米、高8.4厘米，镟制桧木胎，由盖及盒身扣合而成。通体髹黑漆，盒盖中心饰大朵团花，团花以六瓣花卉状金片为花心，周围环饰八瓣螺钿花枝；周边嵌饰一周六瓣团花，总计

图7-30
蔡庄五代墓银平脱漆器残件
引自《中国漆器全集（4）》，图六二 图六一

8株；所有花心皆嵌彩色水晶珠图7-31。该盒以螺钿工艺为主要表现手段，以厚约0.1厘米的夜光贝为材，所饰花瓣、叶、枝皆细致磨刻，上再刻划细部纹理，而且构图精到，嵌贴颇显工整，还结合使用金平脱等技法，使器表更显色彩斑斓、瑰丽华贵，充分展现了唐代漆器填嵌工艺之发达状况。

图7-31
嵌螺钿团花纹漆圆盒　日本宫内厅供图

　　五代螺钿漆器，以苏州瑞光寺塔塔心窖穴与湖州飞英塔塔壁内发现的经箱和经函为代表，它们系供养寺院而特制的器具，足以代表当时螺钿工艺的面貌与成就。瑞光寺塔嵌螺钿漆经箱，长35厘米、宽12厘米、高12.5厘米，以木板榫接而成。盝顶式盖，长方形箱身，下设须弥座。通体髹黑漆为地，盖与箱身外壁满嵌彩色螺钿纹样，其中盖顶平面以菱形花叶为框，中部排列3组团花，团花中部嵌宝石一类饰物（已脱落散失），周围亦饰散花。盖边坡面与口沿部位下方均饰一周菱形花叶，坡面散嵌花朵，口沿处则饰以飞鸟与花朵相间纹带。箱身口部亦嵌一周菱形花叶，下接石榴、牡丹等花卉纹带，其间夹杂飞鸟、蛱蝶。须弥座上下分别装饰花叶纹带，中部开内凹壶门，壶门内饰贴金花瓣纹样，两边各以五瓣贝片图案补间图7-32。该经箱以约700片厚0.1厘米左右的贝片镶嵌，贝片上皆划刻细部纹理，承袭唐代工艺技法[1]，但水平已稍显逊色。所嵌螺钿纹样枝叶繁密，缠连多枝，形象写实，并配以宝石、金箔一类装饰，光彩夺目，在五代螺钿漆器存世寥寥的今天更显难得。

[1]姚世英、陈晶：《苏州瑞光寺塔藏嵌螺钿经箱小识》，《考古》1986年第7期。

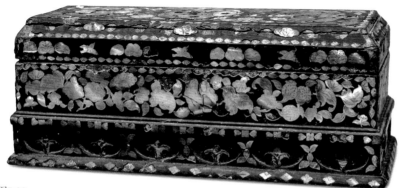

图7-32
瑞光寺塔嵌螺钿漆经箱
引自《中国美术全集工艺美术编漆器》，图八〇

图7-33
飞英塔嵌螺钿说法图漆经函局部
引自《中国漆器全集（4）》，图五九

据函底朱书题记可知，飞英塔嵌螺钿说法图漆经函为五代吴越国顺德王太后吴汉月于广顺元年（公元951年）施舍天台山广福金文院的"宝装金函"，长20.3厘米、宽20.8厘米，木胎。盝顶盖，长方形函身，外壁中间偏下部位加装一周1.3厘米宽的木条，底设外侈矮座。通体髹黑漆，上以乳白色贝片镶嵌，少许显现彩色珠光。盖顶饰3朵镂空的宝相团花，镂空处填嵌绿松石图7-33。盖壁板嵌饰佛像、狮、白象、飞天等形象，间饰祥云、花鸟等纹样。函身四面嵌饰佛说法图，表现佛、弟子、菩萨、供养人及护法等形象，以及花草、火焰等纹样。函身下方木条上嵌饰66朵梅花；木条下方四面嵌如意云纹，以三角、菱形等几何纹样相隔。该函满饰螺钿纹样，所用贝片切割较细，上施毛雕，制作颇显精心，但所表现的人物形象略显呆板、僵硬。

唐、五代时期也将螺钿工艺用于铜镜装饰，时人称之为"钿镜"。例如，唐代李贺《恼公》："钿镜飞孤鹊，江图画水葓。"唐代温庭筠《女冠子》："霞帔云发，钿镜仙容似雪。"目前此类螺钿镜在陕西、河南等地有部分出土，海内外一些博物馆及机构亦有收藏，其中以葬于唐乾元元年（公元784年）的洛阳涧西76号墓出土的嵌螺钿高士宴乐图镜最负盛名。该镜直径23.9厘米，镜背中心置圆纽，纽周围以螺钿镶嵌

画面：月上枝头的夜晚，两位高士对坐于鹿皮鞯上，左人弹阮，右者持杯聆听，其身后站立一捧盒侍女，两人中间摆放一鼎、一壶。上方一株桂树繁花盛开，树下蹲立一猫，枝叶两侧对称分布两对飞鸟，树干两侧各有一只鹦鹉正振翅鸣舞。两人下方一只白鹤居中应乐声而舞，两旁3只小鸟或静立山石之上，或飞腾其间。画面空间内还多处散嵌花瓣图7-34。所嵌壳片上还依物象不同划刻细部纹理，部分显现红、绿诸色，共同营造一派鸟语花香、举杯弹唱的祥和景象，极具生活情趣和浪漫情调，可与现藏上海博物馆的唐代孙位《高逸图》相媲美，展现唐代螺钿工艺的杰出成就。

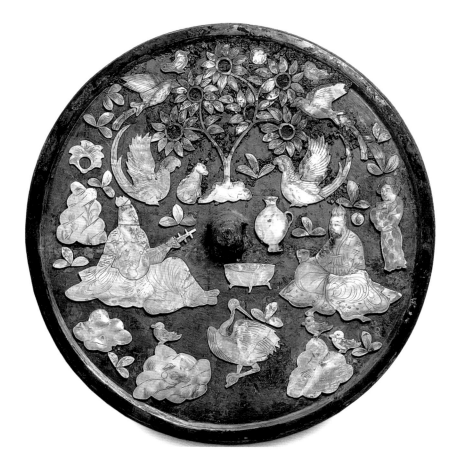

图7-34
涧西76号墓嵌螺钿高士宴乐图镜
引自《中国青铜器全集（16）》
图一一四

　　三门峡市区1914号墓嵌螺钿云龙纹镜，直径22厘米，镜背漆地上以螺钿镶嵌一龙，龙围绕镜纽首尾相接，身躯健硕，两前肢向外伸蹬，两后肢一曲一伸，近镜缘处嵌几朵流云，突显龙正当空飞舞，动感强烈。龙以彩色壳片镶嵌，龙鬣、鳞片等再施戗划，颇具艺术效果图7-35。

　　需说明的是，在此类螺钿镜中，漆仅仅作为背景及黏合剂出现。洛阳涧西76号墓嵌螺钿高士宴乐图镜，以及日本正仓院、白鹤美术馆藏嵌螺钿铜镜等，漆地中均可见绿色的松石屑与棕色的琥珀屑等彩屑，例如，前述正仓院藏描金银团花凤鸟漆八方盒所盛装的嵌螺钿花鸟纹铜镜图7-36，以及其他多面嵌螺钿花鸟纹铜镜图7-37，镜背黑色地，所饰花鸟纹样的间隙布满白、蓝、绿诸色松石一类彩色石屑，地纹显露的面积极其有限。这一做法与明清时期"加沙"[1]工艺类似，使铜镜镜背色彩愈加丰富，增强了装饰效果。其实，此类铜镜与当时的漆工艺关联度并不强，故而五代以后，随着铜镜生产式微，此类"钿镜"基本销声匿迹，类似工艺在相当长一段时间内也鲜有使用。

4 镶嵌

　　在唐代镶嵌工艺盛行的大背景下，漆器应用镶嵌装饰亦相当普遍，嵌饰材料丰富，其中以钿器及金银参镂工艺最具特色。

[1]加沙为明清时期螺钿器的一种装饰技法，即将贝壳片碾成的碎屑均匀地撒在螺钿器表面，或按设计要求撒在某一特定之处，以增强图案的装饰效果，如使其成为树下苔藓、石头表面皱纹等。

图7-35
三门峡市区1914号墓嵌螺钿云龙纹镜
引自《中国青铜器全集（16）》，图一一七

图7-36
嵌螺钿花鸟纹铜镜　日本宫内厅供图

图7-37
嵌螺钿花鸟纹铜镜　日本宫内厅供图

釦器

战国以来一直延续制作和使用的釦器，在唐、五代时期仍较为常见，并以施银釦者居多。不过，镶嵌此类箍釦，往往只是踵事增华罢了。

扶风法门寺地宫出土的圆盒、长方盒等多件漆器，大都镶银釦，有的还加施鎏金铜包角。和龙龙头山13号墓漆奁的奁身口沿、底沿和奁盖口沿亦镶铜釦。

五代时，漆器镶金属釦的现象仍较为普遍，上自成都前蜀王建墓、邗江蔡庄五代墓、苏州七子山1号墓等五代十国时期一国国主及王室贵族墓，下至常州半月岛五代墓这样的地方官吏墓，皆有嵌银釦漆器随葬。

金银参镂

"金银参镂"一词，自东汉末以来一直散见于各类文献记述，隋、唐、五代时期亦如此，如唐代郑处诲《明皇杂录》中就有唐玄宗时置"银镂漆船及白香木船"于华清宫长汤屋内的描述。以脱胎于贴金银薄片工艺的金银参镂装饰，与金银平脱皆具华美富丽的艺术效果，故当时皇室及贵族多用"金镂""银镂""镂金银"器具，但存世实物不多。

成都前蜀国主王建墓出土的宝匲、册匣及镜盒，除镶银釦外，亦大面积嵌贴银饰片，当属罕见的五代时期金银参镂漆器实物[1]。其中盛装谥宝的宝匲，为双层方形套盒，外盒长与宽均76.7厘米、高20厘米，内盒长与宽均59.7厘米、高14.4厘米，皆木胎，胎骨已朽。外盒由盖和身上下相扣合而成，盖平顶，直壁，两侧各施一银提环用于启合。盒身作须弥座式，平底。通体髹朱红漆，上下周匝施3道银釦，顶与周壁均镶银饰。盖面正中饰上下对舞的盘凤，左右护卫以一执钺金甲武士，四角各填饰一三角形花叶，盖四壁两侧饰对角云纹，中间饰相对飞舞的双鸟。身四壁束腰各饰4只水凫，两两相对，展翅欲飞。内盒亦由盖及身

[1] 一些学者将之归于金银平脱工艺。它们胎骨已朽，当年是否"文质齐平"已不得而知。从所嵌银饰片面积广、厚度较大等分析，似应未经磨显，银饰片浮于器表，一如《宋史·舆服志》所载"金镂百花凸起"。杨有润最早将之归于金银参镂工艺，并作复原研究，见杨有润：《王建墓漆器的几片银饰件》，《文物参考资料》1957年第7期。

相合而成，平顶，直壁，平底，盖两侧嵌装银提环，前后侧置纽叶上锁。内盒通体髹朱漆，周身上下镶4道银釦，盖面及四壁嵌银饰件，其中盖面饰镂空蟠龙图案，两旁各侍立一执钺武士，四角饰忍冬纹饰件；盖周壁各饰花雉两叶；身四壁嵌花凤两叶图7-38。宝盝通身银饰内容丰富，配置和谐，各种动物形象生动活泼，姿态美观，深色的朱漆与浅色的银饰相互衬托，富丽堂皇。

王建墓漆镜盒，以盝顶盖与方形盒身扣合而成，盒身边长27.5厘米、通高约8.5厘米。口镶银釦，器表髹朱漆，整个盖面几乎铺满银片，中间表现双狮戏球图案，周边环饰缠枝花卉，盖四坡面及盒身亦嵌缠枝花卉纹银饰图7-39。

王建墓漆册匣亦通身髹朱漆，上嵌镂刻各式花卉及动物形象的银片装饰，亦造型生动，做工精细。它与宝盝、镜盒不仅系统反映了五代金银参镂工艺的面貌，还再现了前蜀中央政府所属漆工场的工艺水平，为五代成都地区漆工艺的杰出代表。

图7-39
王建墓漆镜盒复原图
四川博物院供图

此外，苏州七子山1号墓漆刀鞘，外嵌鎏金银饰，鞘末还镶有刻划狮子、凤穿牡丹、云纹等图案的鎏金银壳，反映了五代吴越国金银参镂漆器的制作和使用情况。

5 末金镂

"末金镂"一词，来自日本正仓院《东大寺献物帐》对其所藏"金银钿庄唐大刀"刀鞘工艺的描述。《东大寺献物帐》记之为："金银钿庄唐大刀一口，刃长二尺六寸四分，锋者两刃，鲛皮把作山形，葛形裁文，鞘上末金镂作，白皮悬，紫皮带执。"比照实物可知，末金镂系将金粉颗粒播散在漆地上形成纹样，其上再髹一层透明漆，待干燥固化后研磨推光。明代黄成《髹饰录》将此类工艺归入"罩明"一类，属其中的"洒金罩明"。

"金银钿庄唐大刀"[1]，全长98厘米、鞘长80厘米，鞘身髹黑漆，上嵌缠枝忍冬纹鎏金银饰，并以末金镂技法装饰珍禽、瑞兽及云气、花叶等纹样图7-40。日本学者室濑和美对刀鞘采用的末金镂工艺进行了复

[1]关于此刀来源尚存争论，一般认为由唐朝输入日本，从刀型方面论述其来源于唐并与日本刀剑差异的代表性论述为日本刀剑鉴赏家关保之助的《正仓院之刀剑——正仓院的研究》，转引自傅芸子《正仓院考古记》，上海书画出版社，2014，第71页。近年代表性论述有李云河：《正仓院藏金银钿装唐大刀来源小考》，载文化遗产研究与保护技术教育部重点实验室、西北大学丝绸之路文化遗产与考古研究中心编《西部考古（第七辑）》，三秦出版社，2014。另有部分日本学者认为其属日本制品。

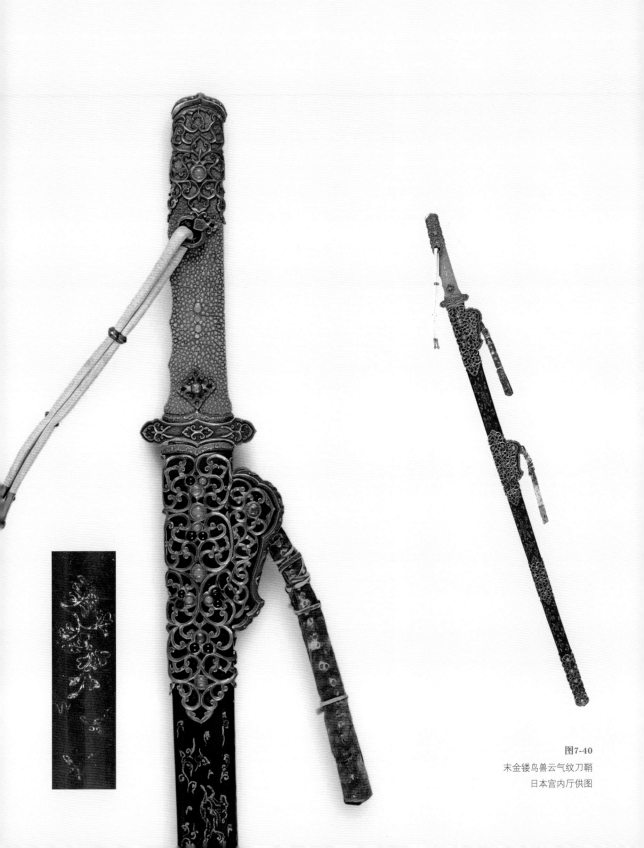

图7-40
末金镂鸟兽云气纹刀鞘
日本宫内厅供图

原研究，他仔细观察后发现，刀鞘上的金粉颗粒有大有小，形状不一，可能是用锉刀锉成的。当年用漆绘制图案后，迅速将金粉颗粒撒上，然后涂漆加固金粉，如此数次重复，待干燥后再将金粉颗粒磨显露出[1]。

在现存隋、唐、五代漆器实物中，尚未发现其他以此类工艺装饰的作品。因末金镂与最富大和民族特色的日本传统漆工技法——莳绘关系密切，故备受关注。有日本专家认为，末金镂就是莳绘工艺在日本奈良时代的中国式叫法[2]。刀鞘上所用金粉颗粒较粗，当属所谓"研出莳绘"的一种初级形态。

6 犀皮及雕漆

至迟三国时即已发明的犀皮工艺，此时仍用于漆器制作，但仅见诸文献，迄今尚无一例实物发现，而且，文献所记多只言片语，如《太平广记》卷一九五引唐代袁郊《甘泽谣》所述故事中曾提到"犀皮枕"一词，具体内容不详。这一时期犀皮漆器的面貌尚不得而知。

[1]室濑和美：《金银钿庄唐大刀の鞘上装饰技法について》，《正仓院纪要》33号，宫内厅正仓院事务所编，2011。
[2]松田权六：《漆艺史话》，唐影、林梦雨译，江苏凤凰美术出版社，2022，第95—96页。

图7-41

米兰古城遗址雕漆铠甲残片
伦敦大英博物馆藏，下载于大英博物馆官网

雕漆的情况与犀皮类似，目前这一时期雕漆实物，大概仅有英国学者斯坦因在新疆若羌米兰古城遗址吐蕃遗存内发现、现藏伦敦大英博物馆的铠甲残片图7-41，以及新疆文物考古工作者在米兰古城部分房址内发现的类似铠甲片图7-42。这些以骆驼皮为材制成的铠甲残片上，所饰倒S形纹样及圆孔以雕漆技法制作，被认为是后世流行的剔犀的前驱[1]。

不过，明代黄成《髹饰录》记述雕漆中的"剔红"时称：

> 唐制多印板，刻平锦，朱色，雕法古拙可赏；复有陷地黄锦者。

明代扬明注称：

> 唐制如上说而刀法快利，非后人所能及。陷地黄锦者，其锦多似细钩云，与宋元以来之剔法大异也。

从两人所述内容看，明代晚期尚有唐代雕漆制品存世，两人应该目睹过。根据上述记载，王世襄先生推测唐代许多剔红都是红色的，而且花纹与地子在一个平面上，没有高低之分，尚处于工艺的早期阶段。也有花纹与地子异色，高低有差别者[2]。前者的情况，倒是与米兰古城遗址铠甲残片相近。

[1] 王世襄：《髹饰录解说》，文物出版社，1983，第120页；西冈康宏：《中国宋代的雕漆》，汪莹、张荣译，《紫禁城》2012年第3期。
[2] 王世襄：《髹饰录解说》，文物出版社，1983，第120页。

隋、唐、五代时期的生漆生产，分官办与民营两大类。限于资料匮乏，我们对此时漆手工业生产面貌的了解还相当粗略。

透过有限的文献记述及漆器实物可知，当时多地漆器生产相当发达，甚至唐建中年间（公元780～783年）包佶任汴东盐铁使时准许以漆器代盐价[1]，当时江淮地区漆器的产量自然相当可观。据崔致远《进漆器状》（《桂苑笔耕集》卷五）所述，唐末动荡之时，淮南节度使高骈治下的扬州一次向朝廷贡进漆器就近1.6万件。战乱频仍的五代时期，地处今湖南地区的马楚政权曾多次向中原政权进贡漆器，后晋天福六年（公元941年）一次向晋贡奉漆器就达万件[2]。

这时，全国漆器生产版图较前代又有所变化。晚唐、五代时，江南地区相对稳定，官、民漆器生产均相当活跃，漆器生产重心南移的态势颇为明显。

漆树种植与生漆生产

隋、唐两代，气候又变得和暖起来，漆树的种植得以大范围北移，人工漆园分布地域较南北朝时期明显扩大，生漆的产量也有了大幅增加。也正因如此，"安史之乱"后度支侍郎赵赞建议唐王朝"竹木茶漆尽税之"，以补充日常开支。

当时，"山南诸州，椒漆为利"（唐代张廷珪景龙二年《请河北遭旱涝州准式折免表》，《全唐文》卷二六九）。传

[1]《新唐书·食货志四》：刘晏盐法既成，商人纳绢以代盐利者，每缗加钱二百，以备将士春服。包佶为汴东水陆运、两税、盐铁使，许以漆器、玳瑁、绫绮代盐价，虽不可用者亦高估而售之，广虚数以罔上。

[2]清代吴任臣《十国春秋》卷六十八："天福六年……十一月，晋安从进举兵反。丁酉，遣使贡晋吉贝等三千匹、白蜡一万斤、朱砂五百斤，别进漆器万余事。"

[1]尚刚：《隋唐五代工艺美术史》，人民美术出版社，2005，第265页。

统生漆产区自不待言，北朝时受气候及战乱等影响人工漆园大面积消失的中原北方地区，此时生漆生产得到恢复，且产量相当可观，能够基本满足京畿地区大规模漆器生产的需求。唐代大诗人王维的"辋川别业"中亦有"漆园"（王维《辋川集》序）——位于今陕西蓝田的"辋川谷"当年曾大面积种植漆树。据尚刚《唐代土贡大漆登记表》[1]可知，《唐六典》记有唐开元年间河东道太原府（今山西太原）、河北道怀州（今河南沁阳）曾分别贡漆、贡土漆。《通典》《新唐书》等涉及唐代土贡漆的记述不多，贡漆地点还有山南道的澧州、金州、兴州，江南道的婺州和台州，涉及今湖南西北部、陕西南部及浙江等地，不仅地点有限，而且有数量标注的也少得可怜，诸如唐天宝年间（公元742～755年）澧州贡"蜀漆一斤"、金州贡"干漆六斤"、台州贡"金漆五升三合"。这也反证当时中原北方地区的生漆生产完全可以满足当地需求，无须再从他地调运。

台州所贡"金漆"较为特殊，并非以金箔调制的漆，而是天然的生漆，"以色黄，故曰'金漆'"（《嘉定赤城志》卷三十六）。它产自台州所属的黄岩县东镇山，唐至北宋时为台州土贡之一。

据《旧唐书·职官志一》载，唐王朝政府设有"从第七品下阶"的"漆园监"一职，当负责官府所属漆园的日常管理与生漆生产。

漆器生产中心

隋、唐官营漆手工业生产，当以首都长安及洛阳的地位最为显要。两京之外，唐代的襄州、扬州、蒲州、澧州等，以及五代十国时期成都、广州等地方政权的都城也十分重要。襄州（今湖北襄阳）、蒲州（今山西永济）为唐代进贡漆器的重要地点，其中蒲州所贡漆匣见诸文献记载，颇负盛名，惜今已无一明确实例——日本奈良正仓院所藏唐金

银平脱及嵌螺钿镜之原配漆盒，有的或许就是蒲州贡匣。此外，据明代沈德符《万历野获编》所载，云南地区在此期间漆工艺也获得了较快发展[1]。

1 长安及洛阳

长安与洛阳是隋、唐两代的政治中心，也是重要的经济中心。五代时，洛阳或为都城，或为陪都，地位依然显要。中央及地方政府在这里设立官办漆工场，生产金银平脱、嵌螺钿等高档漆器，代表了当时最高工艺水平，其审美趣味等对全国其他地区的漆器生产颇具影响。

遗憾的是，有关两地漆手工业生产的文献与实物资料极其有限，今人只能通过其中的只言片语揣测当年盛况。据唐代姚汝能《安禄山事迹》等记述，唐玄宗、杨贵妃与安禄山互赠金银平脱器，数量和种类相当可观，唐玄宗甚至下令于亲仁坊为安禄山建造宅第，以银平脱屏风、白檀香床等充物其中。其中部分作品体量巨大，虽不一定全部是漆器，但大部分产自长安及洛阳等地官办漆工场当问题不大。蒲城李宪墓、扶风法门寺地宫等出土的平脱漆器，也应出自两地的官办漆工场，其中法门寺秘色瓷胎银平脱漆碗，不仅装饰华美，而且胎骨特殊，工艺难度大，展现了两地官营漆工场高超的技术水平。

2 襄阳

今湖北襄阳，唐代称襄州，是当时重要漆器产地，产量可观，工艺水平杰出。《唐六典》等记载，从盛唐直至晚唐的长庆年间（公元821～824年），襄阳所产漆器都曾进贡宫廷。唐代诗人皮日休《刘枣强碑》一文曾记述贵为陇西公、汉南节度使的李夷简"以襄之髹器千事"贿赂王武俊，以求其幕僚刘言史（世称"刘枣强"）转幕汉南，从一个

[1]《万历野获编》卷二十六"云南雕漆"："唐之中世，大理国破成都，尽掳百工以去，由是云南漆、织诸技甲于天下。"

侧面反映了襄阳漆器的生产规模与受欢迎和重视的程度。更重要的是，其漆器"天下取法，谓之'襄样'"（唐代李肇《唐国史补》），对全国漆手工业产生过一定影响。

不过，何为"襄样"？众说纷纭。有学者推测"襄样"应是一种几近规范化的成熟的纹样，可供漆匠描摹[1]。还有学者对距离襄阳不远的湖北监利出土漆器[2]进行分析后认为，以圈叠法制胎的漆器，大约就是"襄样"[3]。为天下所取法的襄样漆器的具体面貌，还有待日后考古新发现予以廓清。

唐代襄阳漆器中还有一种作为贡品的"库路真"（亦作库露真、库路贞），屡屡出现在文献中，但何为"库路真"，至今同样是未解之谜。"库路真"一词，当系唐王朝周边少数民族词语，至南宋时即"其义不可晓，……疑是周、隋间西边方言也。"（南宋洪迈《容斋四笔》卷第八）关于其词义，目前有漆器名、花纹名、职官名及"针鍱"技法的木胎饮食酒具等解释[4]。以往多认为其系鲜卑语，后有学者指出其借自古突厥语，为"褡裢"之意。关于"库路真"，《唐六典》称"漆隐起库路真，乌漆、碎石文漆器"；《通典》记有"五盛碎古文库路真二具、十盛花库路真二具"；《新唐书·地理志》则作"库路真二品：十乘花文、五乘碎石文"；唐代皮日休《诮虚器》诗曰"襄阳作髹器，中有库露真。持以遗北虏，绐云生有神……"；南宋薛季宣《还返释言》

[1]马金玲、王尚林：《唐代漆器纹样研究——中国古代漆器纹样研究（续二）》，《中国生漆》2008年第1期。

[2]湖北荆州地区博物馆保管组：《湖北监利县出土一批唐代漆器》，《文物》1982年第2期。发掘者最初认为这批漆器属唐代，现一般将之定为北宋早期或五代至北宋初年制品。

[3]尚刚：《隋唐五代工艺美术史》，人民美术出版社，2005，第222页。

[4]潘天波、胡玉康：《"库露真"名实新释》，《文化遗产》2013年第6期。文中对各方意见予以详细介绍。

诗中有"襄阳库露真，木器涂髹漆。髹漆厚以坚，札去移凡质"句；等等。根据以上记述，专家们对"库路真"相关工艺作了多种解释，其中有代表性的观点有："花文库露真"与"碎石文库露真"为"剔犀"与"犀皮"装饰的胄甲片和马鞯[1]；可能是皮胎漆器，有雕漆和犀毗（犀皮）两种工艺，犀皮"库路真"可能为皮制犀皮腰带[2]；与金银平脱有关，武威慕容曦光墓出土的"莲叶形"银平脱漆碗有可能是"库路真"[3]；等等。

以上诸说各有道理，但综合分析，其中仍有一些令人费解之处。例如，迄今唐代雕漆及犀皮漆器绝少发现，雕漆工艺尚未完全成熟，剔犀的装饰效果近似绞胎瓷器，只能近赏，不宜远观，与当时崇尚奢华的流行风尚存在一定差距，恐怕很难将之用于以笼络为主要目的的对外赏赐，特别是对渤海、吐谷浑等部族的赏赐；金银平脱器倒是华美富丽，但当时以两京地区金银平脱工艺水平最高，生产规模最大，安排襄州贡进，如此舍近求远为哪般？仅凭现有文献的只言片语，恐怕很难破解"库路真"之谜，只能期待日后有突破性的考古发现。

3 扬州

"故人西辞黄鹤楼，烟花三月下扬州。"（唐代李白《黄鹤楼送孟浩然之广陵》）隋、唐两代的扬州，经济、文化发达，当时有"扬（扬州）一益（益州，即今成都）二"之美称，是人们向往的繁华之都。更难得的是，这里长期基本稳定——横扫中原大地的"安史之乱"并未影响扬州，唐末黄巢起义对扬州亦危害不太大，及至五代，先后有"杨吴"及"南唐"偏安一隅，当地经济、文化发展并未停顿。因此，扬州漆器生产长期保持可观规模，漆手工业水平此时也得到较大提升。

以扬州为治所的唐代淮南道曾设立官办漆工场。扬州地区出土的

[1]陈晶：《解读"库露真"》，《考古与文物》2003年第2期。
[2]冯波：《宋代襄阳地区工商业发展初探》，华中师范大学硕士论文，2007。
[3]唐刚卯：《"库露真"与"襄样"——唐代漆器研究之一》，载武汉大学中国三至九世纪研究所编《魏晋南北朝隋唐史资料（第17辑）》，武汉大学出版社，2000；尚刚：《隋唐五代工艺美术史》，人民美术出版社，2005，第223页。

图7-43
扬州"淮南设"铭漆盘铭文
引自《〈髹饰录〉与东亚漆艺》
45页，图38

"淮南设""咸六/淮南设/九纳"铭夹纻胎漆盘[1] 图7-43，即其产品。这里的官办漆工场规模不小，即便是到了经济已经严重衰退的唐末乾符六年（公元879年），扬州还一次向宫廷"供进漆器一万五千九百三十五"（崔致远《桂苑笔耕集·卷五·进漆器状》），数量之大令人瞠目。这里的民间漆手工业也不遑多让，扬州石塔寺唐代木桥遗址及邗江雷塘、蔡庄等处五代墓出土漆器显示，至少晚唐、五代时扬州一带的民间漆工作坊曾相当活跃，漆器生产兴旺发达。

崔致远《进漆器状》称扬州所贡漆器"作非淫巧，用得质良"，想来只是普通的素髹或描饰类漆器。不过，崔同时记载了时任淮南节度史的高骈赠送卢龙节度使李可举的礼物中有"金花平脱银装砚台一具""金花平脱银装砚匣并砚几一具"等《桂苑笔耕集·卷十·幽州李可举太保》。目前扬州及周边常州、苏州等地多次出土五代银平脱漆器和嵌螺钿漆器，结合唐代扬州制镜享有盛誉、镶嵌工艺十分发达，以及唐人传奇所记故事等分析，唐代扬州地区也应大规模生产金银平脱与嵌螺钿漆器，日后有此类考古发现面世当不稀奇。

民间漆手工业生产情况

关于这一时期民营漆工作坊的漆器生产情况，目前仅有浙江、江苏两地出土的少量漆器铭文透露出一些线索，且集中于晚唐、五代时期。

其中，宁波和义路唐代遗址发现的盘、碗等漆器残件上，有的于器底、口沿下等部位书"唐上""居上""周泽""张""吴可及""屠通"等字样。一件漆碗内底还

[1]长北：《扬州漆器史》，江苏人民出版社，2017，第39—40页。

书"利贞"2字。扬州石塔寺唐代木桥遗址漆碗，外底一侧书"籍金上牢"铭[1]图7-44。苏州工业园区五代墓漆器上朱漆书"姚先上牢""丁卯徐上牢""何牢"等字样。常州半月岛五代墓漆镜盒铭文为"魏""魏真上牢/并底盖柒两""魏真上牢一两"等。其中带"牢""上牢""真"及"利贞"一类宣传产品质量的词句及吉语者，为当时民营漆工作坊产品无疑。有的人名，或许是所有者之名，有的应为作坊名，特别是邗江雷塘五代墓漆盘盘底铭文[2]，当为"李""石"合文图7-45。类似情况也见于扬州石塔寺唐代木桥遗址出土的一件漆碗，碗底上有可能为"弥""光"的朱书合文[3]。此类合文符号特征明显，辨识性强，应系民营漆工作坊的标记。

现有考古发现显示，自中晚唐开始，江南地区民间漆器生产颇为繁荣，而且，唐末的社会动荡给这里造成的损失相对较小，五代时又大体稳定，加之中原北方地区移民相继涌入，使这一地区民间漆手工业得以

[1]方晨：《漆碗》，载陈晶主编《中国漆器全集（4）》，福建美术出版社，1998，图版五七。
[2]方晨：《漆盘》，载陈晶主编《中国漆器全集（4）》，福建美术出版社，1998，图版五八。
[3]徐良玉：《扬州唐代木桥遗址清理简报》，《文物》1980年第3期。

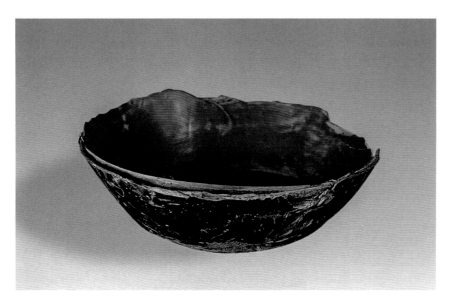

图7-44
扬州石塔寺木桥遗址漆碗及铭文
引自《中国漆器全集（4）》
图五七

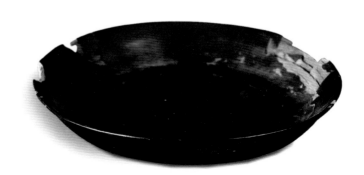

图7-45
邗江雷塘五代墓漆盘　引自《中国漆器全集（4）》，图五八

继续发展，民营漆工作坊数量多，工艺水平较高。民营的胡氏漆工作坊所制多件"胡真"铭银平脱漆器，竟出土于杨吴太后之墓（邗江蔡庄五代墓）内，它们为皇室贵族所珍爱，地位比肩官办漆工场产品。

漆器的流通及贸易

这一时期漆器的流通，可分为贡奉、赏赐、贸易及馈赠等形式，其中唐王朝常将金银平脱漆器用于对外赏赐，但相关文献记述大都简约，仅有关唐玄宗、杨贵妃和安禄山间的赏赐与敬献的内容稍显丰富一些。唐王朝与日本、朝鲜等周边国家往来频繁，正仓院所藏漆器中有的极有可能是唐王朝回馈给日本的礼物，以及给予遣唐使等人的赏赐，不过现已无法一一确指。

有关此时漆器贸易情况的资料更是匮乏。浙江、江苏两地晚唐和五代民营漆工作坊产品中部分书写铭文，某些为具有一定商标性质的作坊标记，有的则突出其产品质量上乘、坚牢耐用、真实可靠，有的还标注制器所用银两数以体现货真价实，

它们都是面向市场专供销售的商品。由于这些铭文中未标注地名，它们的具体产地已不明了，估计大都是出土地或其周围的民营漆工作坊产品——当时政权林立、割据一方，恐怕这些民营漆工作坊的市场辐射范围不会很广，应该以当地及周边地区为主。

值得一提的还有"黑石号"沉船遗址出水的漆器。尽管第一期发掘只发现2件漆器残件，与多达5.5万件的长沙窑瓷器等外贸商品相比不值一提，且性质尚待判定，它们或有可能属于船上乘员的个人物品。然而，结合《新唐书·地理志》、成书于公元9世纪的阿拉伯文抄本《中国印度见闻录》等文献记载，以及陕西泾阳《唐故杨府君神道碑》（"杨良瑶神道碑"）等实物资料，可知唐代已开辟中国通往西亚地区的航线，通过海上丝绸之路，两地不仅保持着官方联系，贸易往来也相当频繁。考虑到"黑石号"为阿拉伯商船，船体不大且满载货物，船上随行乘客有限，这些漆器或有可能也是输往阿拉伯地区的商品。只是漆器具有质量轻、浮于水等特性；作为货物，装载时又往往置于船舱顶部，故船体倾覆沉没之时易漂移散失，"黑石号"原搭载漆器的准确数量今已无法判定。



六 ❖ 隋唐五代漆器所见社会面貌



大唐气度

盛世的大唐，疆域辽阔，国力强盛，文化辉煌，处处呈现雍容与恢宏的气度，其对外交往、民族关系及用人等诸多方面政策和举措无不体现泱泱大国的胸怀与气魄，可谓前无古人，后无来者。漆工艺作为唐代工艺百花园的重要组成部分，也充分展现了这一特色。

伴随陆上、海上丝绸之路的兴盛繁荣，中亚、西亚乃至南欧、北非的物品跋涉万里，源源不断地来到中土大唐，它们充满异域风情的造型、装饰与别致的工艺，为唐王朝上下所接纳，许多甚至被借鉴、吸收、转化，成为唐王朝工艺发展的宝贵营养，推动焕然一新、别具风格和特色的唐代工艺面貌的形成与确立。唐代陶瓷、金银、木器家具等诸多门类工艺成就斐然，漆工艺浸淫其中，工艺、造型、装饰等方面均呈现一些可喜变化。

其中最典型的当属自春秋晚期以来消失千年之久的漆器螺钿工艺的复兴。其实，称复兴并不准确，唐代螺钿工艺与商周螺钿工艺并无直接传承关系，它的兴起缘于西亚、北非地区类似镶嵌工艺的传入，当时将螺钿用于家具及木器的装饰亦极为普遍，如吐鲁番阿斯塔那张雄夫妇墓嵌螺钿木盒、双陆棋盘等，以及日本奈良正仓院藏嵌螺钿紫檀琵琶、紫檀五弦琵琶、紫檀阮咸等图7-46、7-47。以不同色泽的木料镶嵌则为"木画"，如正仓院藏木画紫檀双陆棋盘图7-48等。在紫檀一类深色（黑红色）木料上嵌螺钿，与在黑色、褐色等深色漆地上嵌螺钿的装饰效果基本相同，工艺手法也几乎完全一致。此外，五代时期的苏州瑞光寺塔嵌螺钿漆经箱，须弥座中部开一周内

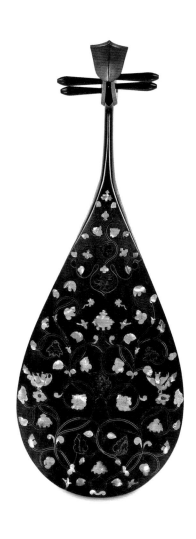

图7-46
嵌螺钿紫檀琵琶及局部　日本宫内厅供图

图7-47
嵌螺钿紫檀五弦琵琶　日本宫内厅供图

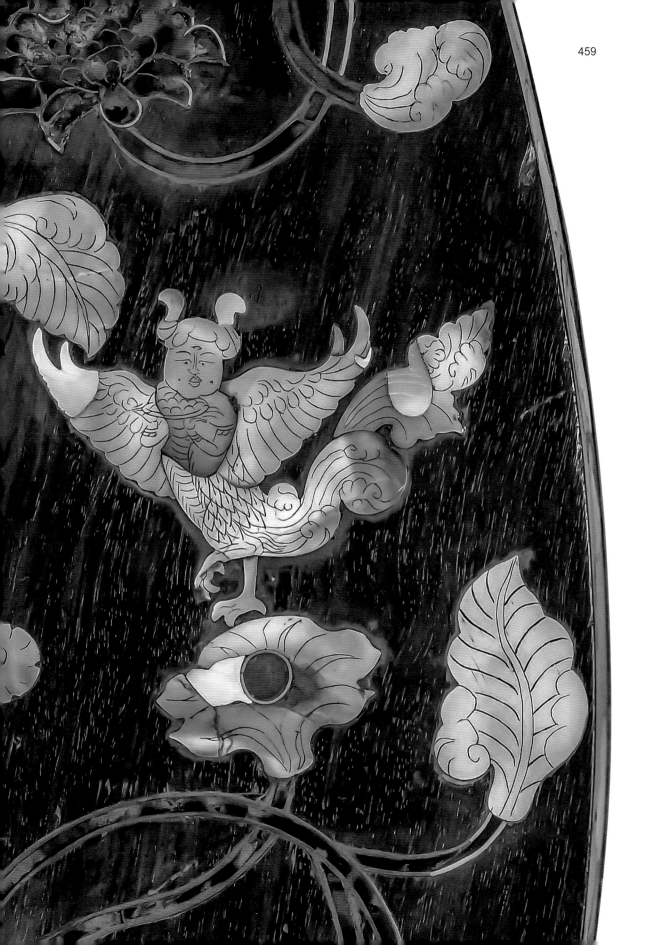

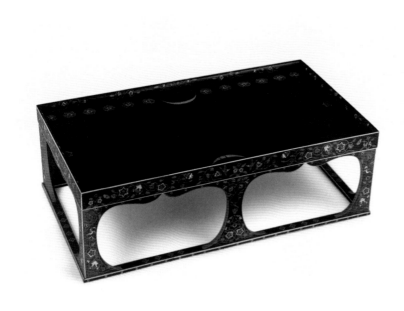

图7-48
"木画"紫檀双陆棋盘
日本宫内厅供图

凹的壶门，壶门内所饰花瓣纹样并非嵌螺钿，而是以木片刻就，表面贴金箔，再嵌贴于器表，这一做法当属此类工艺在五代末、北宋初的子遗[1]。故而，日本学者高桥隆博指出，"唐代的螺钿技法，是在夏代以来漆器和木器的嵌装技术基础之上，受西方玉石嵌装法和木画技法的影响而发展起来的"[2]。不仅如此，这种木胎上嵌螺钿的手法，在经中国传入日本后，曾在相当长一段时间内成为日本嵌螺钿器的主流。而且，全面对外开放政策，使南海诸岛及日本、朝鲜半岛等地高级螺钿材料大规模输入中国，为唐代漆器螺钿工艺迈上历史新台阶提供了物质准备，也为宋元时期螺钿工艺的大规模应用奠定了基础。

[1] 姚世英、陈晶：《苏州瑞光寺塔藏嵌螺钿经箱小识》，《考古》1986 年第 7 期，西冈康宏：《中国的螺钿》，董丹译，《故宫学刊》2014 年第 1 期。

[2] 高桥隆博：《唐代与日本正仓院的螺钿》，韩骎译，《学术研究》2002 年第 10 期。

唐朝皇室李氏家族自称出身陇右望族，开国之初的几位帝王都有明显的鲜卑等胡人血统。不知是否与此有关，镶嵌具有明艳色泽的金、银等贵金属和宝石——骑马民族传统珍爱之物，成为唐代漆木器最重要的装饰手段之一。这时金银平脱工艺极为盛行，广泛用于装饰奁、盒等日常器具及家具、车船、马具等，其中有些还用作赏赐或馈赠周边国家及部族的礼物。在镶嵌金、银的同时，唐代漆器还在细部加嵌绿松石、玛瑙、琥珀、水晶等来自异域的宝石，进一步强化装饰效果，使之愈显富贵华丽。这些都与此前的南北朝及此后的宋代漆器装饰形成强烈反差。

尽管目前考古发现及存世的唐代漆器实物有限，但来自西亚、中亚等地的部分器类与造型已系统地出现于其中。除源自东罗马地区的胡瓶外，日本奈良正仓院的藏品中还见有形似牛角的漆"胡樽"**图7-49**、花叶状的彩绘漆碟**图7-50**及漆几等，皆造型新颖奇特。漆器中多曲花瓣的

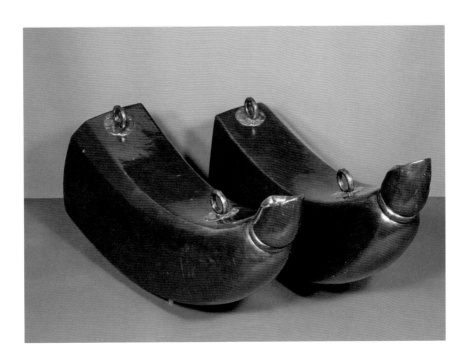

图7-49
漆"胡樽"
日本宫内厅供图

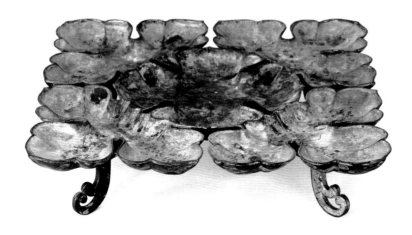

图7-50

花叶状彩绘漆碟　日本宫内厅供图

造型，或许是受当时金银器影响所致，但追溯其渊源，亦与域外有关。漆器中的卷草、联珠及衔枝禽鸟等，则是具有浓郁异域风格的典型唐代纹样。

　　大唐的气度，还充分体现在唐王朝不仅开放对外贸易，还广泛接纳周边国家和地区派员来华学习，从律令、宗教、儒学到医术与一些具体工艺技法几乎无所保留，甚至以国家名义对其中的学生、学问僧、还学僧等提供相应资助。这极大增进了中国同周边国家和地区的了解与交流，唐代漆工艺也在此时开始大规模对外传播。

　　唐代漆工艺的发展及其对外传播，只是当时中外文化交流的一个小小的缩影。上自文化宗教，下至日常器用，唐王朝广泛吸纳外来文化的先进因素，从而拥有旺盛的生命力；与此同时，唐王朝又以自身的恢宏气度，对周边国家和地区产生重要影响。

东亚漆文化圈开始筑基

　　汉代以来，漆器在中外文化交流中一直扮演相当重要的角色，但长期以漆器产品的对外赏赐与贸易为主。进入唐代，漆工艺的传播和交流

逐渐扮演重要角色，中国漆工艺开始全面、系统地传入日本及朝鲜半岛，促使两地漆工艺迅速崛起，具有全球影响力的东亚漆文化圈，于此时开始筑基并有了简单的雏形。

隋、唐时，中日两国交流步入全新的历史阶段。自隋大业三年（日本推古天皇十五年，公元607年）开始直至唐末的近300年间，日本不间断地派出遣隋使、遣唐使来华学习并移植隋、唐先进的文化。除官员及译员、船员外，使团成员中还包括医师、阴阳师、画师、乐师和"玉生""锻生""铸生""细工生"等，另有很多学问僧、学生随行，规模最大的一次竟然多达651人[1]。他们来华全方位学习，其中包括锻铸、木作等部分工艺技法。虽然文献中未明确标示他们学习漆工艺，但以日本拥有丰富的漆资源等推测，估计也应有一些学生进入长安等地漆工场学习、考察。

透过正仓院所藏日本早期漆器可知，唐代金银平脱、螺钿、末金镂及素髹、描饰等工艺很快就为日本漆工匠师所掌握，相关工艺于公元8世纪末的奈良时代即已达到很高水平。他们还结合本民族文化特点加以创新发展，例如，在唐末金镂工艺的基础上，发展出最富日本漆艺特色的莳绘工艺；利用其四周邻海、优质贝螺材料丰富的优势，发展螺钿漆器工艺，成就斐然。诚如傅芸子《正仓院考古记·自序》中所言："睹其（正仓院）品物之可以认为唐制者，璀璨瑰丽，迄今千百余年，犹焕然发奇光。而日本奈良朝以来，吸取中国文化别为日本特有风调之制品，并觉其优秀绝伦，为之叹赏不置。于是以知正仓院之特殊性，固不仅显示有唐文物之盛，而中日文化交流所形成之优越性又于以窥见焉。"[2]

唐天宝十二年（日天平胜宝五年，公元753年）底，扬州大明寺主持鉴真大师在历经五次失败后终于东渡日本成功，他和他的弟子们在日

[1]木宫泰彦：《日中文化交流史》，胡锡年译，商务印书馆，1980，第75—76页。
[2]傅芸子：《正仓院考古记》，上海书画出版社，2014，第11页。

建寺传经，对日本佛教及佛教艺术发展起到巨大推动作用，对日本汉文学、医学及本草学等方面也多有贡献。其实，鉴真大师一行对日本漆工艺方面的影响也不容忽视。据成书于公元779年的《唐大和上东征传》所载，鉴真大师第二次东渡时，同行的有"玉作人、画师、雕佛、刻镂、铸写、绣师、修文、镌碑等工手"85人，似乎对赴日后建寺、造像等活动早有安排；他所携物品中亦包括盒、盘及螺钿经箱等数十件漆器[1]。鉴真大师最后一次东渡时所携日用品情况不详，随行24人中有的为居士，他们具有何种专长现今也不得而知。不过，鉴真大师所建唐招提寺内供奉的主像卢舍那佛坐像，高"丈六"，"据《千岁传记》说，用竹笼作成，外面包布涂漆，反复达十三层"[2]。该像显然是采用夹纻工艺制作的，如此体量的夹纻胎佛坐像在日本是空前的，直接带动了日本干漆夹纻造像艺术的发展。以当时扬州漆工艺之发达、漆器生产之兴盛诸情况推测，随行的"扬州优婆塞潘仙童"等，或有可能是拥有较高漆工造诣的"雕佛工手"。

当时朝鲜半岛与中国的关系，远比日本密切和友好。特别是公元7世纪下半叶统一朝鲜半岛大同江以南地区的新罗，一直奉唐正朔，自称"大唐新罗国""有唐新罗国"，长期遣使朝贡，并派遣贵族子弟赴唐学习——前文所引《进漆器状》的作者崔致远即新罗留学生，参加科举考试一举及第，并曾在大唐任职。朝鲜史籍《三国史记》关于新罗的贡奉与唐王朝的赏赐方面内容中，有不少涉及漆器，例如，卷三十三载，圣德王三十二年（唐开元二十一年，公元733年），唐玄宗赏赐给新罗王白鹦鹉雄雌各一只及紫罗绣袍、金银钿器物等，其中的金银钿器物当与金银平脱漆器有关——统一新罗时期的韩国庆州雁鸭池遗址即出土银平脱漆器残件。这些来自长安、洛阳等地官办漆工场的漆器产品，源源不断地输入新罗，也将金银平脱、螺钿等唐漆工艺传入新罗。当然，学

[1]真人元开：《唐大和上东征传》，汪向荣校注，中华书局，1979。
[2]木宫泰彦：《日中文化交流史》，胡锡年译，商务印书馆，1980，第209页。

成归国的新罗留学生，对新罗漆器生产的影响更为直接。及至晚唐时期，新罗给唐王朝的贡品中，除马匹、牛黄、人参等当地特产外，也有数量可观的织锦、漆器等工艺品。正因如此，以统一新罗时代金银平脱、金银宝钿为母体的朝鲜螺钿漆器[1]，在随后的高丽时代获得飞速发展。

"唐宋之变"背景下的五代江南漆手工业

从唐到宋，并非简单的王朝更迭，而是政治、经济、文化、交通诸多方面都出现了剧烈变化，学术界称之为"唐宋之变"或"唐宋变革"。横亘于唐与北宋之间的五代十国，历时短暂，仅仅50余载，且山河破碎，战事不休，政权变化频繁，以往较少受人重视。其实，"罗马不是一天建成的"，宋代的不少变化都可以追溯到这一时期。中国漆器生产重心南移与民营漆手工业的崛起也是如此。

唐代末年以来持续的社会动荡，不仅使旧有的豪门大族遭受肉体上的毁灭性打击，还动摇并摧毁了传统门阀世家的政治根基，社会阶层间出现剧烈变动。五代十国的诸位帝王大都出身不高，不少苦寒之士因军功一变而为贵族和官僚，工商业者的地位也有所提升。例如，吴国政权的奠基人、史称"南吴太祖"的杨行密（公元852～905年），出身农家，幼年丧父，家境贫寒，其侧室、后被尊为太后的王氏墓中随葬有民营胡氏漆工作坊生产的银平脱漆器，这在以往几乎是不可能的事情，当时却逐渐变得寻常起来。

隋代大运河的开辟，在一定程度上改变了中国的经济格局，并带来政治中心东移。经长年筑塘浚湖，兴修水利，吴越及南唐治下的江南地区已基本构建起四通八达的水上交通网络，其凭依江河之便，重要性日益凸显。这里的统治者审时度势，对外纳贡称藩，对内保境安民，相比

[1]金三代子：《韩国漆器与中国漆工艺的相关性》，载《东亚洲漆艺》，韩国首尔古好出版社，2008。

中原等地，这里大部分地区因战乱而蒙受的损失较小，在血腥、动荡的大时代里，实现了难得的社会安定与经济发展。目前发现的五代时期漆器主要集中于这一地区，它们大都属于民营漆工作坊产品，沿袭晚唐以来的工艺传统，平脱、螺钿等仍保持较高水准。有的标注作坊名，强调"真""牢"，有的银平脱器还注明所用银的重量以备查验，体现出很强的市场意识。民间漆手工业在江南地区率先兴起，这里的商品经济也在恢复和缓慢发展着。

与此同时，江南地区陶瓷、纺织等其他手工业门类也在蓬勃发展，越窑青瓷器等各类商品随着陆上水网及海上航路远播南北，不仅今内蒙古、辽宁等契丹境内多有出土，日本、东南亚等地也有一定发现，时代稍晚、约公元10世纪中后期的印度尼西亚"井里汶"沉船出水的外销越窑青瓷器甚至多达30万件！吴越与南唐政权为此获利甚丰，对相关手工业发展日益重视，并将其作为产业予以鼓励和推动。产业发展与商贸繁荣，又带动相关市镇的诞生、发展和壮大，新的社会面貌在江南大地上悄然涌现。